그 시절, 우리들의 팝송

KB066455

정일서 지음

그 시절, 우리들의 팝송

오픈하우스

일러두기

1. 곡명은 ‹ ›, 앨범명은 「 」, 영화·드라마·TV·라디오 프로그램명은 « », 도서명은 『 』로 표기하였습니다.

2. 노래를 바로 들어볼 수 있도록 유튜브로 연결되는 QR 코드를 수록하였습니다.
 현재는 시청 가능하지만 이후 저작권상의 이유로 재생 불가한 곡이 발생할 수 있음을 알려 드립니다.

내 추억의 팝송들

언제부터인가 일희일비하지 않게 되었다. 길게 보아서 지금의 기쁨도, 혹은 지금의 슬픔이나 고난도 영원하지 않다는 것을 아는 나이가 되었다는 뜻이다. 이것은 대개 미덕인 것처럼 생각되지만 달리 생각하면 그 삶이 참 무료해서 때로는 일희일비하던 시절이 그립기도 하다.

　돌이켜 보면 노래도 그 시절이 참 좋았다. 그것은 아마도 그때가 매순간 더 간절했기 때문일 것이다. 감정적으로 더 솔직했던 것일 수도 있다. 그때 만났던 가수와 노래들은 지금도 마음속 깊은 곳에 각인되어 있다. 그것들은 잊어버린 듯 살다가도 문득문득 되살아나는데, 그러면 나는 또 행복해진다. 다행히도 과거는 미화되어 추억이 되는 것이라서 그때는 아팠던 이야기도 이제는 미소 지으며 떠올릴 수 있다. 음악이 없었다면 나는 어떻게 그 위태롭고 막막하던 사춘기와 청춘 시절을 통과할 수 있었을까? 상상할 수 없는 일이다. 음악이 나의 위로였고 힘이었다.

중고등학교 시절을 지나온 1980년대에 나는 주로 라디오를 통해 음악을 들었는데, 당시에는 가요보다 팝송 프로그램이 수적으로도 많았고 인기도 훨씬 높았다. 라디오를 듣다 좋아하는 노래가 나오면 카세트 공테이프에 녹음하기도 했다. 그러다 보니 노래를 틀기 전후의 호흡이 여유 있는 DJ를 선호했다. 타이밍을 맞추어 녹음 버튼을 누르기가 수월했기 때문이다. 최악의 DJ는 전주를 깔고 곡명을 말하거나 간주 중에 끼어들어 멘트를 날리는 DJ였다. 내게는 그랬다.

　등하굣길, 쉬는 시간, 점심시간, 야간자율학습시간⋯ 언제라도 헤드폰은 내 귀에 걸려 있었다. 『월간팝송』과 같은 팝송 잡지를 애독하고, 『포켓팝송』처럼 팝송 악보와 가사, 기타 코드가 담긴 책을 보면서 기타를 퉁기며 노래하는 것도 흔한 풍경이었다. 여러 잡지들에는 주소를 남겨 소위 펜팔을 연결해 주는 지면도 있었는데, 기재된 이들의 공통된 취미는 음악 감상, 찾는 상대는 음악을 좋아하는 이성친구였다. 이 역시 관심의 영역이었지만 나는 소심한 성격이어서 진짜로 편지를 썼던 기억은 없다. 아무튼 팝송은 그렇게 삶의 구석구석에 은연중에 스며들어 있었다.

　80년대를 지나 90년대를 통과한 후 21세기를 맞이했나 싶더니 어느새 2020년을 바라보고 있다. 공상과학영화에나 등장했던 시점이 실제의 시간이 되었다. 역시 시간은 참 빠르다. 그사이 많은 것이 변했다. 음악을 저장하고 실어 나르는 매체는 LP와 카세트테이프, CD를 거쳐 물리적인 실체가 없는 디지털 오디오파일로까지 진화했다.

　대학 시절 나는 친구들과 술집이 금연 장소가 되면 담배를 끊겠으며, 음반이 나오지 않게 되면 더 이상 음악을 듣지 않겠노라 말하곤 했다. 물론 그 두 가지 일은 절대로 일어나지 않을 것이라는 전제하에 우스갯소리처럼 하는 말이었다. 그런데 지금 술집은 정말 금연이 되었

고, 음악은 음반이 없는 디지털 싱글로 쏟아져 나온다. 나는 오래전에 담배를 끊었지만 음악은 계속 듣고 있다. 아마도 음악을 듣지 않는 일이란 내게는 일어나지 않을 것이다.

그럼에도 여전히 아쉬움은 남는다. 예를 들면 이런 것이다. 이제 좋아하는 곡만 수십 번 수백 번 반복해서 들을 자유가 내게는 없다. 그 이유는 역설적이게도 내가 라디오 PD가 되었기 때문이다. 좋아해서가 아니라 의무적으로 음악을 들어야만 하는 직업을 갖게 된 것이다. 같은 맥락에서 라디오 PD가 되고 나서 가장 서글픈 것 중의 하나는 미처 듣지 못한 음반들이 책상 위에 쌓여갈 때 그걸 보면서 드는 생각이 달라진 것이다. 예전 같으면 '저렇게 많은 음반을 듣는 동안은 오랫동안 참 행복하겠구나!' 뿌듯했을 마음이 이제는 '저 많은 음반을 언제 다 듣지?'라는 걱정으로 바뀌었다. 음악을 듣는 일이 일종의 숙제가 되어버린 것이다. 나는 진심으로 라디오 PD가 된 것에 감사하며 기쁘게 일하고 있지만, 「The Dark Side of the Moon」이라는 핑크 플로이드의 앨범 제목처럼 밝음의 이면에는 어둠 또한 존재하기 마련이다.

순수했던 시절은 흘러갔다. 지금도 여전히 많은 음악을 들으며 살지만, 솔직히 그때만큼 음악이 깊이 절절하게 들어오지는 않는다. 그래서 세월이 흘러도 여전히 좋아하는, 아마도 평생 사랑할 음악은 감수성 충만하던 그 시절에 들었던 추억의 팝송들일 것임이 분명하다. 그런 점에서 이 책은 내 팝송 듣기의 화양연화 시절의 기록이라고 할 수 있다.

음악을 떠올리고 그 음악이 깃들던 주변의 시간과 사람과 풍경을 기억하는 것은 나로서는 언제나 가슴 따뜻해지는 일이다. 이 책을 읽는 분들도 같은 온기를 공유할 수 있기를 기대한다. 뻔한 이야기지만 음악 그 자체와 더불어 자기도 모르는 새 이 책의 탄생에 일조하신

음악을 사랑하는 세상의 많은 분들에게 감사한다. 그분들이 없었더라면 이런 책은 애초 기획되고 탄생하지도 못했을 것이다. 끝으로 아내 권미현과 아들 정현우에게 변함없는 사랑을 전한다.

<div align="right">2018년 10월 여의도에서 정일서</div>

시골 소년 상경기

나는 중학교 3학년 때 태어나 줄곧 살았던
지방의 작은 소도시 순천을 떠나 서울로
전학을 왔다. 그때 나는 두 가지 사실에 크게
놀랐는데 하나는 서울 아이들이 축구나 야구
대신 농구를 주로 한다는 것이었고, 다른
하나는 그들이 가요가 아니라 팝송을 즐겨
듣는다는 것이었다.

STEREO	$33 \frac{1}{3}$
SIDE A	

01. Let it be
02. You mean everything to me
03. Smoke gets in your eyes
04. Let it be me
05. Everybody loves somebody
06. Freedom
07. All by myself

Let it be

The Beatles, 「Let It Be」(1970)

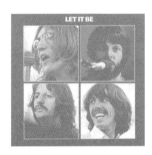

나는 중학교 3학년 때 태어나 줄곧 살았던 지방의 작은 소도시 순천을 떠나 서울로 전학을 왔다. 돌이켜보면 낯선 거대 도시 서울은 열여섯 살 소년에게는 그 자체로 위압적이었던 것 같다. 나는 잔뜩 긴장한 채로 하루하루를 보냈다. 그때 나는 두 가지 사실에 크게 놀랐는데 하나는 서울 아이들이 축구나 야구 대신 농구를 주로 한다는 것이었고, 다른 하나는 그들이 가요가 아니라 팝송을 즐겨 듣는다는 것이었다. 그것은 어린 나에게는 일종의 문화적 충격이었으며 그 간극은 대단히 커 보여서 나는 이방인이 된 듯한 기분이었다. 그때부터 나의 팝송 듣기가 시작되었다. 가뜩이나 서울살이에 주눅 들어 있던 나로서는 뒤떨어진 걸 빨리 따라잡아야 한다는 일종의 절박함도 있었다. 그렇게 1985년 그해에 나는 정말 미친 듯이 팝송을 들었다.

레코드점에 가서 처음 샀던 카세트테이프를 기억한다. 삼성동 영동백화점 앞 골목에 있던, 지금은 이름이 잘 기억나지 않는 작은 레코드가게였다. 거기서 나는 팝송 앨범으로는 처음으로 비틀스The Beatles의 베스트앨범을 샀다. 비틀스의 소속사 EMI와 국내 라이선스

계약을 맺고 있던 오아시스레코드에서 나온 것이었다.

비틀스는 그때 내가 알던 거의 유일한 팝 가수였다. 순천에서의 중학교 1~2학년 시절, 방학 숙제 중 당시 KBS 제3TV(현 EBS의 전신)로 방송되던 영어회화 프로그램을 보고 매일 관련 내용을 정리하는 것이 있었다. 그 강좌 중에 팝송으로 영어를 배우는 코너가 있었는데, 그때 배웠던 노래가 바로 비틀스의 〈Yesterday〉였다. 그것이 내가 알게 된 최초의 팝송이다. 그러니 팝송에 관한 한 문외한에 가깝던 내가 그날 레코드가게에서 그나마 어디선가 이름은 들어본 듯한 비틀스의 테이프를 집어 든 것은 아마도 운명 내지는 필연에 가까웠을 것이다.

그 카세트테이프를 지금도 가지고 있다. 플라스틱 케이스 위에 오아시스 특유의 회색빛 종이재킷으로 포장된 테이프는 A면 첫 곡의 〈She loves you〉부터 B면 마지막 곡 〈The long and winding road〉까지 총 20곡이 수록되어 있다. 그때는 몰랐지만 나중에 알고 보니 그것은 비틀스가 빌보드 싱글차트에서 1위를 차지한 20곡을 거의 시간 순서대로 배치한 것이었다.

그로부터 비틀스의 노래들은 내가 중고등학교 시절 팝송 키드가 되고 결국은 지금의 라디오 PD가 되는 데에 참으로 지대하고도 압도적인 영향을 끼쳤으므로 그중 딱 한 곡을 꼽기란 참으로 난망한 노릇이지만, 그래도 꼭 한 곡을 꼽아야만 한다면 그것은 고민에 고민을 거듭한 끝에 〈Let it be〉이다. 이 곡은 1970년 비틀스가 발표한 마지막 정규 앨범인 「Let It Be」에 수록되어 있는데, 발표 시기로는 마지막 앨범이지만 실제로는 1969년 앨범 「Abbey Road」보다 앞서 녹음되었던 것으로 알려져 있다.

영국 리버풀의 캐번 클럽과 독일 함부르크 등을 오가며 활동하던 리버풀의 지역 밴드 비틀스가 매니저 브라이언 엡스타인Bryan

Epstein을 만난 후 정식으로 싱글을 발표하고 데뷔한 것이 1962년 10월이다. 데뷔싱글은 ‹Love me do›였다. 데뷔앨범인 「Please Please Me」는 이듬해인 1963년 봄에 나왔다. 등장과 함께 순식간에 영국을 집어삼킨 비틀스는 1964년 2월 대서양을 건넜고, 그때부터 모두가 잘 아는 비틀스의 위대한 역사가 시작되었다. 가는 곳마다 '비틀마니아'들의 열광과 환호 속에 경이로운 기록들을 만들어갔다. 20개라는 빌보드 싱글차트 넘버원 곡의 숫자는 아직도 깨지지 않는 이 부문 최고 기록이고, 특히 1964년 4월 4일자 빌보드 싱글차트에서 1위부터 5위까지를 자신들의 노래로 도배한 기록은 아마도 영원히 깨지지 않을 불멸의 기록이다. 1)

비틀스는 누구도 이의를 제기하지 않는 팝계의 전설이지만 이들이 팝계의 전면에서 활동했던 기간은 1962년부터 해산한 1970년까지의 8년 남짓에 불과하다. 모든 것이 이 짧은 기간 동안에 이루어졌다. 1968년 「The Beatles」, 일명 '화이트 앨범'을 녹음할 당시 비틀스 멤버들 간의 반목은 이미 극에 달해 있었다. 1967년 그나마 관계를 지탱해주는 안전축의 역할을 하던 매니저 브라이언 엡스타인이 사망하자 분열은 가속화되었다. 브레이크 없는 전차처럼 비틀스가 끝을 향해 달려가고 있을 즈음 폴 매카트니Paul McCartney는 꿈에서 어머니를 만났다. 꿈속에서 어머니 매리는 아들에게 이렇게 말했다. '바꾸려 들지 말고 있는 그대로 받아들여'. 희대의 명곡 ‹Let it be›는 그렇게 탄생했다. 가사는 이렇게 시작한다.

1) 그날의 차트를 살펴보면 1위 ‹Can't buy me love›, 2위 ‹Twist and shout›,
 3위 ‹She loves you›, 4위 ‹I want to hold your hand›, 5위 ‹Please please me›의
 순으로 모두 비틀스의 노래들이다.

When I find myself in times of trouble
Mother Mary comes to me
Speaking words of wisdom, let it be

내가 어려운 시간 속에 있을 때
어머니께서 내게 다가와
지혜로운 말씀을 주셨지요, 내버려 두렴

한편 곡을 만든 폴 매카트니가 여기서 'Mother Mary'는 자신의 어머니를 뜻한다고 밝혔음에도 불구하고 'Mother Mary'가 '성모 마리아'를 뜻한다는 해석이 끊이지 않았다. 폴이 천주교 신자였으므로 이 같은 해석은 더욱 힘을 얻게 되었다. 기독교적 세계관에 극도의 반감을 가지고 있던 존 레논John Lennon은 그래서 이 노래를 몹시 싫어했다고 한다. 어떻든 폴 매카트니가 'Mother Mary'를 자신의 친어머니와 성모 마리아를 모두 염두에 두고 중의적으로 사용했을 가능성은 충분해 보인다.

이 명곡의 단순하면서도 위대한 가사는 그렇게 쓰였다. 끊임없이 'Let it be'를 반복하며 '내버려 두라'고 외치는 이 노래는 예나 지금이나 반항심으로 가득한 청춘들에게는 영원한 주제곡이다.

노래듣기

You mean everything to me

Neil Sedaka, 싱글 발매: 1960

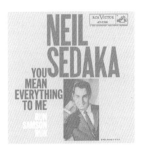

비틀스와 비슷한 시기에, 어쩌면 그보다 조금 앞서 알았을 가능성이 높은 노래가 한 곡 있다. 여학생은커녕 여자 선생님도 드문 남자 중학교에 다니던 까까머리 중학교 시절, 누구나 그렇듯 어린 마음에 혼자 좋아했던 영어 선생님이 있었다. 물론 여자 선생님이다. 이분이 수업 시간에 팝송을 한 곡 가르쳐 주었는데, 닐 세다카Neil Sedaka의 ‹You mean everything to me›였다.

1939년 미국 뉴욕 브루클린 태생의 닐 세다카는 활동 시기 면에서도 비틀스에 약간 앞선다. 1955년 고교 동창생들과 함께 두왑 Doo-Wop 2) 그룹 토큰스The Tokens를 결성한 닐 세다카는 1957년 그룹을 떠나 솔로 활동에 나섰다. 최초의 히트곡은 1958년 빌보드 싱글 차트 14위까지 올라간 ‹The diary›였고, 1959년 캐롤 킹Carole King

2) 리듬 앤 블루스 스타일의 일종인 음악으로 1950년대와 1960년대 초반 사이에 크게 유행했다. 솔로 리드 보컬의 배경으로 풍성한 허밍풍의 코러스가 깔리는 특징을 보여준다.

에게 바친 연가인 ‹Oh! Carol›이 크게 히트하면서 본격적으로 스타
덤에 올랐다.

‹You mean everything to me›는 1960년에 발표되어 그해 여
름 빌보드 싱글차트 17위까지 오르는 히트를 기록했지만 소위 말하는
메가 히트곡은 아니었다. 그는 1962년 정상을 차지한 ‹Breaking up
is hard to do› 이후 한동안 침체기를 보내다 1970년대에 재기해서 2
차 전성기를 맞은 후 발표한 ‹Laughter in the rain›과 ‹Bad blood›까
지 3개의 빌보드 싱글차트 넘버원 곡을 가졌고, 그 밖에도 수없이 많
은 히트곡을 냈다. 그의 히트곡들로 이루어진 뮤지컬도 있다. 작품의
원래 제목은 «Breaking up is hard to do»였지만 국내에서는 «오! 캐
롤»로 제목이 바뀌었다. 우리나라에서만큼은 ‹Oh! Carol›이 더 큰 사
랑을 받았기 때문이다. 하지만 나는 ‹Oh! Carol›이 제목으로 쓰기에
적당한 짧은 제목이어서 그렇지 인기도 순으로만 본다면 ‹You mean
everything to me›가 위라고 생각한다.

이 곡은 당시의 노래들이 대개 그렇듯 러닝타임이 2분 30초
에 불과한 짧은 곡이다. '와우'라는 전형적인 두왑식 코러스로 시작
해 짧은 베이스 인트로를 지나 바로 가사로 직행한다. 코러스가 노래
의 전편에 깔리는 가운데 풍성한 현악 스트링이 가세하고 목소리는
순수함과 간절함을 담아 노래한다. 클라이맥스를 지나 리타르단도
ritardando, 점점 느리게 형식의 엔딩부에 이어 곡의 대미에서는 '와우'
라는 코러스가 다시 한 번 등장해 마지막을 장식한다. 따라 부르기 쉬
운 친근한 멜로디와 쉽고 명료한 가사는 이 곡의 최대 매력이다. 갓 입
학한 중학생도 충분히 따라 부를 수 있을 만한 노래였으니 그때 선생
님의 선택은 탁월했다. 'You are the answer to my lonely prayer'로
시작하는 가사는 내가 처음 노트에 적어 외웠던 팝송 가사였고, ‹You
mean everything to me›는 그때까지 내가 아는 가장 확실한 연가

였다. 지금도 마찬가지다. 'Oh my darling I love you so, you mean everything to me'보다 명확한 사랑의 말을 나는 지금도 알지 못한다.

닐 세다카에 관해서라면 알아두면 좋을 몇 가지 흥미로운 이야기들이 있다.

먼저 닐 세다카는 싱어이면서 뛰어난 송라이터이기도 했다. 그의 작품 중 최초의 히트곡은 1958년 코니 프란시스가 불러 크게 히트했던 〈Stupid Cupid〉이고, 70년대 캡틴 앤 테닐의 히트곡 〈Love will keep us together〉도 그의 작품이다. 닐 세다카는 50년대 후반 이른바 '브릴 빌딩 사운드'를 대표하는 작곡가 중의 한 명이다.

20세기 미국 대중음악의 근간을 만든 것으로 평가받는 틴 팬 앨리 Tin Pan Alley 사운드는 1950년대 중반 로큰롤의 등장으로 위기를 맞았다. 이에 틴 팬 앨리 작곡가들은 전통적인 스탠다드 팝 사운드에 로큰롤을 비롯한 새로운 양식을 받아들여 신조류를 만들어냈다. 그것을 흔히 브릴 빌딩 사운드라 부르는데, 그 이유는 당시 이런 조류의 중심지가 뉴욕 맨해튼의 브로드웨이 1619번지에 위치한 브릴 빌딩이었기 때문이다. 닐 세다카는 작사가 하워드 그린필드와 콤비를 이루어 캐롤 킹-제리 고핀 콤비 등과 함께 당대의 브릴 빌딩 사운드를 대표하는 작곡가로 맹활약했다.

〈Oh! Carol〉의 'Carol'이 캐롤 킹을 뜻한다는 것은 잘 알려진 이야기다. 또 하나 재미있는 것은 〈Oh! Carol〉의 싱글 B-사이드 수록곡이 〈One way ticket〉이었다는 사실이다. 이 노래는 당시 미국에서는 별다른 반응을 얻지 못했지만 일본과 우리나라를 비롯한 동양권에서는 상당한 인기를 얻었고, 70년대 후반 디스코 밴드 이럽션의 리메이크로 다시 한 번 사랑받기도 했다. 방미의 히트곡인 〈날 보러와요〉가

이 노래의 번안곡인 것도 잘 알려진 사실이다.

　　한편 토큰스는 1961년 ‹The Lion sleeps tonight›으로 빌보드 싱글차트 1위를 차지했는데, 이때 닐 세다카는 이미 탈퇴한 후였다. 참고로 1980년 일본에서 제작되어 선풍적인 인기를 끌었던 애니메이션 «천년여왕»의 주제곡 ‹Angel Queen›을 부른 다라 세다카는 닐 세다카의 딸이다.

Smoke gets in your eyes

The Platters, 싱글 발매: 1958

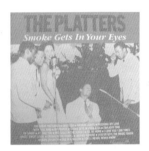

틴 팬 앨리와 1950년대 노래들에 대해 조금만 더 살펴보자.

보통 대중음악의 시작은 19세기 후반에서 20세기 초반 미국의 재즈에서 출발한다고 보는 것이 일반적인 시각이다. 물론 재즈의 뿌리는 신대륙에 끌려와 고단한 삶을 살아가던 아프리카 흑인들의 음악인 블루스와 흑인 영가에 맞닿아 있지만 말이다.

넓은 의미에서 '팝 음악'이라 하면 'Popular Music', 그러니까 대중음악 전체를 일컫는 말이지만, 과거 흔히 사용되던 협의의 '팝 음악'은 블루스에 뿌리를 둔 재즈와 대조되어 백인의 대중음악을 가리키는 말이었다. 그리고 그런 의미에서라면 팝은 틴 팬 앨리와 함께 시작된다고 볼 수 있다. 틴 팬 앨리는 뉴올리언스를 중심으로 재즈가 생성되던 것과 비슷한 시기 뉴욕 맨해튼 브로드웨이 28번가 일대를 부르던 이름이었다. 당시 그곳에서는 유럽에서 온 많은 백인 이주민 작곡가들이 미국에 맞는 대중적인 음악을 만들기 위해 노력 중이었다. 당연히 음악 출판사들을 비롯한 많은 관련 산업 관계자들이 그곳에 머물렀다. 그것은 애초 유럽의 전통적인 클래식에 대항할 미국식 짧은 클래

식을 만들기 위한 시도였지만, 결과는 소위 말하는 스탠다드 팝의 탄생으로 이어졌다. 클래식과 재즈가 결합된 미국식 대중음악이 만들어진 것이다.

'틴 팬 앨리'라는 용어가 어디에서 비롯되었는지는 불분명하지만, 그 시절 그 거리를 걷던 한 저널리스트가 주변에서 들려오는 소리와 음악이 마치 냄비(Tin)와 프라이팬(Pan)을 두드리는 소리 같다고 표현한 데서 유래되었다는 설이 유력하다. 아무튼 당시 제롬 컨, 조지 거쉰, 어빙 벌린, 콜 포터 등의 거장들이 그곳에서 작곡가로 맹활약하며 틴 팬 앨리산 명곡들을 양산해 냈다.

‹Smoke gets in you eyes›는 제롬 컨Jerome Kern의 작품으로 오토 하배크Otto Harbach가 가사를 붙였다. 원래 1933년 뮤지컬 《로버타》를 위해 만들어져 브로드웨이 무대에서 타마라 드라신이 처음 부른 것을 시작으로 이후 수많은 가수들에 의해 녹음되고 불렸지만, 오늘날까지 오래도록 가장 많은 사랑을 받고 있는 것은 역시 플래터스The Platters의 노래이다.

플래터스는 1952년 미국 LA에서 처음 결성되었다. 흑인 보컬 그룹으로 R&B, 혹은 두왑 그룹으로 분류할 수 있다. 1953년 그룹의 메인 보컬리스트로 맹활약하게 되는 토니 윌리암스Tony Williams가 들어오면서 본격적인 성공시대를 열었다. 이들은 1955년에서 1967년 사이 다섯 곡의 넘버원 곡을 포함해 40곡에 달하는 빌보드 TOP 40 히트곡을 터뜨렸다. 그야말로 맹렬한 기세였다.

흑인 음악을 일컫는 또 다른 용어로 '소울 음악'이라는 말이 있다. 흔히 소울 음악 최초의 빌보드 1위곡으로는 1957년 정상에 오른 샘 쿡의 ‹You send me›가 꼽히지만, 시기적으로는 플래터스가 더 앞선다. 플래터스는 그보다 앞서 이미 두 번이나 빌보드 싱글차트

정상을 정복했다. 이들은 1956년에 ‹The great pretenders›와 ‹My prayer› 이 두 곡을 1위에 올려놓았다. 다만 흑인 그룹임에도 불구하고 플래터스의 음악은 보통 소울 음악으로 분류하지 않는다.

플래터스의 ‹Smoke gets in your eyes›는 1958년에 싱글로 발표되어 1959년 초 빌보드 싱글차트 정상을 밟았다. 그룹의 네 번째 1위곡이다. 이 곡을 듣고 있으면 저절로 사랑이 전부였던 과거의 어느 시절로 아련한 여행을 떠나게 된다. 뜨거웠던 사랑의 순간과 사랑이 끝난 후의 아픔이 모두 연기 속에 담겨 있다. 그 연기는 좋았던 시절 연인과 함께 오래 머물렀던 카페에 가득하던 담배 연기일 수도, 사랑이 끝나던 날 새벽 강변에서 아프게 응시하던 안개일 수도 있다. 아무려나 이 노래가 우리를 데려가는 것은 사랑했던 순간이다.

When your heart's on fire you must realize
Smoke gets in your eyes
[…]
When a lovely flame dies
Smoke gets in your eyes

사랑에 빠져 불타오르는 순간에는 그 연기가 모든 것을 가리고, 사랑의 불꽃이 꺼지면 그 연기가 우리를 눈물짓게 한다. 하긴 불꽃이 활활 타오를 때보다는 불이 꺼지는 순간에 연기가 훨씬 많이 난다는 평범한 과학적 사실을 떠올린다면 이 노래는 이별 노래에 가깝다 하겠다.

‹Smoke gets in your eyes›는 냇 킹 콜, 사라 본, 패티 오스틴 등 수많은 가수들에 의해 불렸지만 보컬 버전으로는 역시 플래터스의 노

래가 최고봉이다. 한편 이 곡은 스탠다드 재즈 연주곡으로도 자주 연주되는데 찰리 파커, 델로니어스 몽크, 콜맨 호킨스, 클리포드 브라운 등 많은 재즈의 거장들이 모두 이 곡을 녹음했다. 개인적으로는 에디 히긴스 쿼텟의 부드러운 연주를 좋아한다.

노래듣기

Let it be me

Everly Brothers, 「The Fabulous Style of Everly Brothers」(1960)

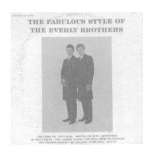

두 살 터울이지만 쌍둥이처럼 꼭 닮은 돈Don과 필Phil 형제로 이루어
진 듀오 에벌리 브러더스Everly Brothers는 1950~60년대 컨트리와 포크
는 물론 로큰롤과 스탠다드 팝까지 폭넓게 오가며 빼어난 활약을 펼쳤
다. 팝의 역사에서 이 듀오는 이후의 사이먼 앤 가펑클과 홀 앤 오츠로
이어지는 황금 듀오 계보의 시작점으로 평가되기도 한다.

에벌리 브러더스는 1957년 이들의 최초 히트곡이자 로큰롤의
역사에서도 상당히 중요한 곡인 ‹Bye bye love›를 시작으로 같은 해
자신들의 첫 번째 넘버원 곡인 ‹Wake up little Susie›를 빌보드 싱글
차트 1위에 올려놓으며 성공가도에 올랐다. 히트 행진은 1958년 역시
1위를 기록한 ‹All I have to do is dream›과 1960년의 1위곡 ‹Cathy's
clown›으로 이어졌다. ‹Let it be me›의 자리는 시간상 그 중간이다.
이 노래는 1960년 발표된 컴필레이션 앨범 「The Fabulous
Style of the Everly Brothers」의 수록곡으로 같은 해 싱글로 발표되
어 빌보드 싱글차트 7위까지 올랐다.

프랭크 시나트라의 ‹My way›와 바비 다린의 ‹Beyond the sea›
가 그런 것처럼 ‹Let it be me›도 원래는 샹송이다. 샹송의 제목은 ‹Je
t'appartiens›으로 1955년 질베르 베코 Gilbert Becaud에 의해 처음 발표
되어 프랑스에서 히트했다. 1957년에 맨 커티스 Mann Curtis가 영어 가
사를 붙였고, 같은 해 질 코리 Jill Corey에 의해 처음 영어로 녹음되었다.
그러나 1960년 이후 ‹Let it be me›는 누가 뭐래도 에벌리 브러더스의
노래가 되었다. 부드러운 현악 오케스트레이션의 지원 속에 펼쳐지는
형제의 매력적 하모니는 노래에 화려한 날개를 달아 주었다. 굳이 장
르를 나눈다면 컨트리에 가까운 스탠다드 팝송이 될 테지만 그것이 뭐
그리 중요할까. 제목 그대로 영원히 당신 곁에 있게 해달라며 사랑을
갈구하는 가사는 이 노래를 시대를 뛰어넘는 가장 탁월한 '고백송'으
로 만들었다.

If you must cling to someone
Now and forever, let it be me

당신이 누군가를 사랑해야 한다면
지금 그리고 영원히, 그 사람이 나이게 해줘요

한 가지 의외의 사실은 아름다운 하모니와는 달리 이들 형제의
사이가 그리 좋지 못했다는 것이다. 때문에 두 사람 사이에는 언제나
팽팽한 긴장감이 흘렀고 무대 위에서도 자주 위태로운 상황을 연출하
고는 했다. 에벌리 브러더스는 결국 1973년의 공연을 끝으로 해산을
선언하고 이후 각자의 길을 걸었다. 1980년대 중반 이후 다시 뭉쳐 활
동을 재개하기도 했지만 1950~60년대의 영광을 재현할 수는 없었다.
그러던 중 2014년 동생인 필 에벌리가 먼저 세상을 떠났다. 이제 두

사람이 함께하는 무대는 영영 볼 수 없게 되었다.

〈Let it be me〉는 에벌리 브러더스 이후에도 많은 가수들에 의해 리메이크되며 고전 중의 고전이 되었다. 수없이 많은 내로라하는 유명 가수들이 이 노래를 불렀는데 대표적인 이들만 꼽아보아도 앤디 윌리 암스, 브렌다 리, 페툴라 클락, 톰 존스, 스키터 데이비스, 레터맨, 니나 시몬, 로버타 플랙, 잭슨 브라운, 케니 로저스 등이 있다. 심지어 엘비 스 프레슬리와 밥 딜런, 브루스 스프링스틴도 불렀다. 1964년에는 흑 인 뮤지션 베티 에버렛과 제리 버틀러 남녀 듀오가 훨씬 소울풀한 느 낌으로 불렀는데, 빌보드 싱글차트 5위까지 올라 에벌리 브러더스보 다 더 높은 차트 순위를 기록하기도 했다. 그만큼 시대와 장르를 초월 해 폭넓게 사랑받는 불멸의 히트곡이라 할 수 있다. 국내에서도 조영 남, 송창식, 윤형주, 김세환 등의 소위 세시봉 가수들이 이 노래를 즐겨 불렀는데, 트윈 폴리오는 〈낙엽〉이라는 제목의 번안곡으로 녹음해 발 표하기도 했다.

마지막으로 1990년대 뒤늦게 국내에 소개되어 이태리 프로그레 시브 록Progressive Rock 3)의 열풍을 몰고 왔던 그룹 뉴 트롤스New Trolls 가 부른 버전도 꼭 한번 들어보기를 권한다. 뉴 트롤스는 1976년에 발 표한 앨범 「Concerto Grosso No. 2」에 이 노래를 리메이크해서 수록 했는데, 같은 해 발표한 라이브 앨범 「L.I.V.E.N.T」에도 라이브 버전이 실려 있다. 에벌리 브러더스가 풍성하고 부드러운 중저음의 하모니를 앞세웠다면 뉴 트롤스는 거의 한 옥타브 높게 날카로운 가성으로 부르

3) 1960년대 후반 영국을 중심으로 발흥한 록의 새로운 경향, 혹은 하위 장르를 뜻하는
 용어다. 말 그대로 '진보적인 록 음악'으로 기존의 록에 클래식과 재즈 등 다양한 요소를
 도입했다. 대체로 실험적인 시도와 복잡한 구성으로 대곡 지향성을 보였다.

고 있는데, 이것이 전혀 다른 매력을 만들어낸다.

사족 같은 이야기지만 비틀스의 ‹Let it be›에 'me'라는 한 단어를 붙이면 ‹Let it be me›가 되는데, 그 차이 하나로 가사의 의미는 거의 정반대가 된다. 나는 가끔 그 차이가 새삼스럽고 흥미롭게 느껴진다. 아마도 그 순간 그런 생각을 했던 것일까? 한번은 방송을 준비하며 큐시트에다 에벌리 브러더스의 ‹Let it be›라고 적는 결정적인 실수를 한 적도 있다.

노래듣기

Everybody loves somebody

Dean Martin, 「Everybody Loves Somebody」(1964)

음악사적으로 1950년대 중반 로큰롤의 전성기가 도래하기 이전인 1940년대 후반에서 1950년대 초중반에 이르는 시기는 그전까지 재즈가 장악하고 있던 대중음악의 주도권이 팝 음악으로 이양되던 시기였다. 흔히 스탠다드 팝으로 통칭되는 이 시절의 팝은 그래서 상당 부분 재즈와 겹쳐지기도 하는데 일례로 이 시기를 대표하는 흑, 백 스타인 프랭크 시나트라와 냇 킹 콜도 출발점은 재즈였다. 스탠다드 팝은 로큰롤의 황제 엘비스 프레슬리가 등장한 1955년 이후 급속히 영향력을 잃어갔고, 비틀스가 대세를 장악한 1960년대에도 대체로 비슷한 처지를 벗어나지 못했지만, 그렇다고 이 시기 스탠다드 팝이 완전히 사그라들어 역사 속으로 사라져버린 것은 아니다. 록 음악의 거대한 파고 속에서도 꿋꿋이 살아남아 스탠다드 팝의 명맥을 이어갔던 몇몇 인물들이 있으니, 그 대표적인 인물 중의 하나가 바로 딘 마틴Dean Martin이다.

1917년 미국 오하이오주 스튜벤빌에서 태어난 딘 마틴은 팝계의 대표적인 입지전적 인물이다. 그는 이탈리아계 부모 밑에서 태어났는데 아버지는 이발사였다. 성장하면서는 권투선수, 밀주 배달원,

도박장 딜러 등 결코 평범치 않은 여러 직업을 거쳤다. 1940년대 들어 배우와 가수 등 여러 분야에서 엔터테이너로서의 경력을 쌓아가기 시작했는데, NBC에서 자신의 이름을 내건 프로그램 «딘 마틴 쇼»를 진행하는 등 TV쇼 진행자로서도 명성을 떨쳤다.

가수로서는 1947년 데뷔해 1956년 초 ‹Memories are made of this›로 빌보드차트 정상을 밟으며 전성기를 맞이했다. 그의 노래 중 내가 가장 좋아하는 곡은 1964년 히트곡으로 역시 빌보드 싱글차트 1위를 차지한 ‹Everybody loves somebody›이다.

이 노래는 1964년 봄, 싱글로 먼저 발표되어 그해 여름 빌보드 싱글차트 정상을 밟았고, 같은 해 발표된 동명 앨범 「Everybody Loves Somebody」에도 수록되었다. 살면서 누구나 한 번쯤은 사랑에 빠진다고 말한다면, 그렇다고 노래한 가장 유명한 노래가 이 곡이다. 엘튼 존의 ‹We all fall in love sometimes› 정도가 그나마 견줄 수 있는 곡일 것이다.

Everybody loves somebody sometime
Everybody falls in love somehow
Something in your kiss just told me
My sometime is now

노래의 가사가 말해주듯 모두가 언젠가는 어떻게든 사랑에 빠지고야 마는 것이다. 그렇다면 그 순간이 언제인가에 대한 희망사항은 바로 다음 가사가 말해준다. 바로 지금이 내가 사랑에 빠지는 순간이라면 얼마나 좋을까?

스탠다드 팝의 전성기를 이끈 가수들은 매력적인 저음을 앞세운 이른바 '크루너'들이었다. '작은 소리로 속삭이다' 또는 '낮게 노래하다'라는 뜻을 가진 단어 'croon'에서 비롯된 용어 자체가 이들의 노래 스타일을 잘 설명해준다. 딘 마틴은 그중에서도 가장 중후하고 미끈한 목소리로 노래했는데, ‹Everybody loves somebody›야말로 그런 매력이 가장 선명하게 드러나는 노래이다. 크리스마스가 되면 꼭 이 노래를 들어야 한다. TV쇼에서 항상 술 한 잔을 들고 다니는 것으로 유명해 그것이 자신의 트레이드마크가 되어버린 딘 마틴처럼 와인이든 위스키든 아니면 따뜻한 정종이든 술 한 잔쯤 곁에 두고 들으면 더욱 좋겠다. 풍성한 현악 스트링과 합창 코러스가 감싸는 딘 마틴의 목소리는 그 자체로 말할 수 없이 따뜻하고 낭만적이어서 노래가 흐르는 창밖에는 왠지 흰 눈이 예쁘게 내리고 있을 것만 같다. 나는 세상의 어떤 캐롤보다도 이 노래가 크리스마스에 가장 잘 어울리는 노래라고 생각한다. 크리스마스라면 역시 사랑을 해야 할 테고 말이다.

딘 마틴은 1960년대 그 유명한 랫 팩The Rat Pack의 일원이었다. 랫 팩은 원래 1950년대 영화배우 험프리 보가트를 위시한 일군의 무리들을 부르는 말로 시작되었지만, 가장 유명한 것은 1960년대의 랫 팩이다. 가수와 배우의 경계를 넘나들며 맹활약한 다섯 명의 미남 슈퍼스타 프랭크 시나트라, 딘 마틴, 새미 데이비스 주니어, 피터 로포드, 조이 비숍이 1960년대 랫 팩의 멤버들로 이들은 1960년에 영화 «오션스 일레븐»에 함께 출연했다. «오션스 일레븐»은 2001년에 리메이크되었는데, 이때도 역시 조지 클루니, 브래드 피트, 앤디 가르시아, 맷 데이먼 등 당대의 미남 스타들이 대거 출연해 다시 한 번 화제를 모은 바 있다.

또 한 번 프랭크 시나트라의 얘기를 하게 되었는데, ‹Everybody loves somebody›는 원래 딘 마틴이 원곡자가 아니다. 1947년 샘 코슬로우Sam Coslow, 어빙 테일러Irving Taylor, 켄 레인Ken Lane이 공동으로 만든 이 곡은 이후 여러 가수들에 의해 불렸는데, 프랭크 시나트라도 1957년에 이 노래를 불렀다. 그러나 1964년 딘 마틴이 부른 이후 그 이전의 것들은 모두 빛을 잃고 지금은 온전히 딘 마틴의 노래로 남았다.

Freedom

Wham!, 「Make It Big」(1984)

1980년대 초중반을 지배했던 대표 음악 장르는 뉴웨이브New Wave였다. 용어 그대로 새로운 흐름을 뜻했던 뉴웨이브는 70년대 후반, 짧고 굵게 폭발했던 펑크 록Punk Rock의 매끈한 변종으로 평가받기도 했지만, 음악적 분위기나 느낌은 사뭇 달랐다. 대표 주자로 영국에서는 스팅이 몸담았던 폴리스가 꼽혔고, 미국에는 금발 미인 데보라 해리를 앞세운 블론디가 있었다. 뉴웨이브는 악기 면에서는 신디사이저를 긴요하게 사용했던 까닭에 '신스팝'이라고 불렸던 일군의 음악들과도 밀접한 연관성을 가졌고, 잘생긴 용모와 세련되고 로맨틱한 음악으로 큰 인기를 누렸던 소위 뉴 로맨틱 그룹들의 음악을 포괄했다. 뉴 로맨틱을 대표하는 그룹들로는 사이몬 르 봉과 존 테일러 등 멤버들의 조각 같은 외모가 돋보였던 듀란 듀란과 여장 남자 보이 조지가 이끌었던 컬처 클럽, 그리고 금세기 최고의 음악 천재 중 한 명인 조지 마이클George Michael이 몸담았던 듀오 웸Wham!을 들 수 있다.

웸은 1981년 영국 런던에서 학교 친구인 조지 마이클과 앤드류 리즐

리Andrew Ridgeley로 결성되었다. 1983년에 공식 데뷔앨범 「Fantastic」
을 냈는데, 이것이 영국차트 1위에 오르는 히트를 기록하며 단숨에
인기를 얻었다. 1984년에는 정규 2집 「Make It Big」을 발표하고 다
시 한 번 크게 도약해 영국을 넘어 세계적인 스타의 반열에 올랐다.
「Make It Big」은 빌보드 앨범차트에서도 정상을 밟았고 ‹Wake me
up before you go-go›와 ‹Careless whisper›라는 2개의 싱글차트 1
위곡도 배출했다. 영국을 비롯한 유럽 각국에서도 무난히 1위를 차지
했던 「Make It Big」은 미국에서만 600만 장이 넘게 팔렸다.

　　그런데 이 앨범에서는 차트 정상을 차지한 두 곡 외에도 히트곡
이 하나 더 나왔다. 바로 ‹Freedom›이다. 개인적으로 왬의 노래들 중
내가 처음으로 들었던 곡이다. 가벼운 댄스풍의 활기찬 분위기가 돋보
이는 전형적인 뉴 로맨틱 스타일로 여기까지만 보면 제목처럼 자유로
운 에너지가 넘쳐날 것 같은 노래지만, 제목과 가사 사이에는 의외의
반전이 숨어 있다. 가사의 핵심은 'I don't want your freedom, I don't
want to play around'이다. 나는 너의 자유를 원치 않고 네가 노는 것
도 원치 않는다. 그러니까 ‹Freedom›은 나에게 집중하지 않고 자꾸만
한눈을 팔고 바람을 피우는 연인에 대한 속상한 마음을 담은 노래인
것이다. 자유를 갈구하는 노래가 아니라 연인의 자유분방함이 싫다고
말하는 노래다.

　　이 곡은 후일 제작된 독특한 느낌의 뮤직비디오로도 화제를 모
았다. 1985년 봄, 「Make It Big」이 중국에서 발매되면서 왬은 중국에
서 공식적으로 앨범을 발매한 최초의 서방 뮤지션이 되었다. 앨범 발
매 직전, 베이징에 있는 인민 노동자 경기장에서 왬이 만 명이 넘는 관
중 앞에서 대형 공연을 펼친 것도 당대의 화젯거리였다. 이 역시 서방
의 팝 스타가 중국에서 공연한 최초의 사례다. 왬이 중국에 갔을 때 촬
영한 장면들로 구성되어 있는 뮤직비디오는 아직 동서 냉전이 한창이

던 시기의 중국의 모습을 담은, 대단히 희귀하고 신선한 것이었다.

아쉽게도 웸은 오래가지 못했다. 웸이 세상에 내놓은 정규앨범은 앞서 말한 두 장 그리고 1986년에 나온 앨범 「Music from the Edge of Heaven」까지 단 세 장이다. 마지막 앨범에 ‹A different corner›, ‹Where did your heart go?›, ‹Last Christmas›가 수록되어 있다. 웸은 1986년 6월 영국 런던의 웸블리 스타디움에서 가진 콘서트를 마지막으로 작별을 고했다. 결성 이후 5년 남짓, 정식 데뷔 이후 3년 정도의 짧은 활동은 여름밤 웸블리 스타디움을 가득 메운 7만 여 관중의 아쉬움 가득한 탄식 속에 그렇게 막을 내렸다. 그날의 공연에서도 중국 투어 당시의 모습을 담은 비디오가 상영되었고, 당대의 라이벌이자 동료인 듀란 듀란의 프런트맨 사이몬 르 봉이 함께함으로써 의미를 더해 주었다.

웸의 전성기 시절 인기는 조지 마이클보다 앤드류 리즐리가 훨씬 많았다. 모든 음악적 요소를 조지 마이클이 좌지우지했음에도, 인기는 언제나 잘생긴 앤드류 리즐리 쪽으로 쏠렸다. 90년대 초반 한국 힙합 댄스의 웅대한 시작을 열었던 듀스의 예를 보아도 음악적 주도자였던 이현도보다 잘생긴 김성재의 인기가 훨씬 높았던 것을 보면 동서양을 막론하고 그리되는 것이 자연스러운 일인가 보다. 웸 해산 이후 앤드류 리즐리는 조용히 잊혀져간 반면 조지 마이클은 솔로로서도 빼어난 업적을 쌓으며 정상의 뮤지션으로 군림했으니 억울해할 필요는 없겠다. 인기는 바람처럼 흩어지고 음악은 오래도록 남는 것이다.

데이비드 보위, 모리스 화이트, 키스 에머슨, 프린스, 레너드 코헨, 글렌 프레이 등 유독 팝의 거장들의 부고가 많았던 지난 2016년 조지 마이클도 53세의 너무 이른 나이에 숨을 거두었다. 가장 젊고 안

타까운 죽음이었다. 언젠가 한 인터뷰에서 조지 마이클은 〈Freedom〉을 열아홉 살 때 썼고, 그 곡이 스스로 너무 마음에 들어 그때 처음으로 진지하게 작곡가의 길을 생각하게 되었다고 술회한 바 있다. 〈Freedom〉은 조지 마이클의 시작이었고, 나에게는 웸을 알게 해준 노래였다.

All by myself

Eric Carmen, 「Eric Carmen」(1975)

바야흐로 예능의 시대다. 음악 역시 여러 형태로 예능의 재료로서 소비된다. 대표적으로 많은 오디션 프로그램들이 등장해 주요한 신인 등용문의 기능을 담당한 지 오래되었다. 내로라하는 가수들이 경연 프로그램에서 생존과 탈락을 걸고 노래하기도 하고, 또 누군가는 가면을 쓰고 노래하기도 한다. 아이돌 가수들이 흘러간 명곡을 노래하며 승패를 겨루는 것도 쉽게 볼 수 있는 장면이 되었다.

그런데 기억을 더듬어 보면 그보다 앞서 음악이 예능 프로그램에서 재미를 위한 재료로 쓰인 사례는 코미디나 개그 프로그램이었다. 이봉원과 장두석의 '시커먼스'가 가장 먼저 생각나고, 서경석과 이윤석이 콤비로 선보였던 립싱크 코미디 '허리케인 블루'도 떠오른다. 그리고 이런 것도 있었는데, 팝송 중에서 얼핏 들으면 한국말처럼 들리는 부분을 차용해 개그의 소재로 삼는 것이다. 예를 들어 크리스 드 버그의 ‹The girl with April in her eyes› 중 'Oh~oh~ on and on she goes'는 '오~오~ 얻은 돈 시고('돈 시고'는 '돈을 세고'의 전라도 사투리)'가 되고, 올리비아 뉴튼 존의 ‹Physical› 중 'Let me hear

your body talk'는 '냄비 위에 밥이 타'가 되었다. 이와 같은 팝송 개그는 1980년대 개그맨 박세민이 최초로 선보였고, 후에 박성호가 《개그콘서트》에서 되살려 다시금 큰 인기를 얻었다. 팝송 개그 중 지금까지도 두고두고 인구에 회자되는 최대의 성공작은 에릭 칼멘Eric Carmen의 〈All by myself〉를 '오빠 만세'로 만든 것이다.

1949년 미국 오하이오주 클리블랜드에서 태어난 에릭 칼멘은 일찍부터 음악을 접했다. 여섯 살 때부터 클리블랜드 오케스트라 단원이던 친척으로부터 바이올린을 배우기 시작했고, 이후 피아노도 배웠다. 10대 시절 비틀스와 롤링 스톤스가 음악계를 접수하자, 그는 급속히 로큰롤의 매력 속으로 빠져들어 1970년에는 라즈베리스Raspberries라는 로큰롤 밴드를 결성해 활동했다. 이후 솔로로 데뷔한 그의 대표적인 히트곡은 1975년 발표한 데뷔앨범 「Eric Carmen」에서 터져 나왔다. 〈All by myself〉 그리고 〈Never gonna fall in love again〉이다. 두 곡은 모두 라흐마니노프의 클래식 곡에서 주선율을 빌려 왔다는 공통점이 있는데 〈All by myself〉는 라흐마니노프의 '피아노 협주곡 제2번'에서, 〈Never gonna fall in love again〉은 '교향곡 제2번'에서 차용한 것이다.

〈All by myself〉는 클래식에서 주선율을 가져온 노래답게 편곡면에서 클래식을 방불케 하는 웅장한 현악 세션이 가미된 고급스러운 편곡이 돋보이는 곡이다. 발표 당시에도 클래식과 팝의 절묘한 조화라는 찬사를 받았다. 가사는 외로움에 몸부림치는 한 가련한 영혼의 절규를 담고 있다. 어려서 나는 아무도 필요치 않았고 사랑도 그저 장난 같은 것이었다. 하지만 그런 날들이 가고 이제 홀로 남은 나는 친구 누구도 전화를 받지 않는 철저히 외로운 존재가 되어 있다. 나는 이제 이렇게 외친다. '나는 더 이상 혼자 있고 싶지 않고, 더 이상 혼자 살고 싶

지 않아'라고.

All by myself don't wanna be
All by myself anymore
All by myself don't wanna live
All by myself anymore

에릭 칼멘의 원곡 외에 셀린 디온Celine Dion의 리메이크도 유명한데, 박성호가 개그에서 쓴 것도 셀린 디온의 리메이크 버전이었다. 이 밖에 2001년 영화 «브리짓 존스의 일기»에 수록되었던 제이미 오닐Jamie O'Neal의 리메이크도 영화의 흥행과 함께 큰 인기를 끌었다. 극중에서 여주인공 르네 젤위거가 이 노래를 목놓아 부르는 장면 또한 오랫동안 기억될 명장면이다.

가끔은 나만이 알고 있고, 나 혼자 좋아하던 그 무엇이 어느 날 갑자기 너무나 유명해져서 모두의 것이 되어버리는 것이 쓸쓸한 순간이 있다. 숨어 있던 단골 식당이 유명한 맛집이 되어 편안함을 잃어버리는가 하면, 마음이 어지러울 때 찾곤 하던 고즈넉한 장소가 갑자기 관광 명소가 되어 더 이상 내가 알던 그곳이 아니게 되기도 한다. 예전의 보석 같던 노래들이 개그 프로에 등장하면서 희화화되는 걸 보는 것은 이와 비슷한 감흥을 불러일으킨다. 에릭 칼멘의 ‹All by myself›는 숨은 명곡이 아니라 애초부터 많은 사람들이 사랑한 히트곡이었으니 적절한 비유가 아닐 수도 있지만 맥락은 비슷하다.

이 곡은 팝송 입문용으로 사서 듣기 좋았던 각종 컴필레이션 음반에 단골로 등장했다. 나 역시도 팝송을 처음 듣기 시작했던 초창기에 이런 컴필레이션 음반들을 통해 이 노래를 처음 접했다. 사춘기였

던 그때는 참 외롭다 생각했으므로 이 노래가 절절하게 와닿았다. 지금은 외롭다는 느낌보다는 '오빠 만세'와 웃음이 먼저 떠오른다. 내가 알던 ‹All by myself›는 그렇게 훼손되었다. 아무리 생각해도 아까운 노릇이다.

나만의 플레이리스트, 카세트테이프

중고등학교 시절 동네 어디서나 흔히 볼 수
있었던 작은 레코드가게들의 수입원 중 하나는
카세트 공테이프에 주문받은 음악을 녹음해 파는
것이었다. 거꾸로 우리 입장에서는 연습장에
녹음하고 싶은 곡명을 죽 적은 뒤 그것을 북 찢어
레코드가게에 갖다 주면 며칠 후 그 노래들이
녹음된 카세트테이프를 건네받을 수 있었다.

S T E R E O	33 $\frac{1}{3}$
SIDE A	

01. Living next door to Alice
02. Touch me
03. Keep on loving you
04. Touch by touch
05. Lost in love
06. Try me
07. Heaven
08. Don't think twice, it's all right
09. We are the world

Living next door to Alice

Smokie, 싱글 발매: 1976

스모키Smokie는 1970년대 후반에서 1980년대 초반 한국 팬들로부터 유난스러운 사랑을 받았던 밴드이다. 매력적인 허스키 보이스의 보유자 크리스 노먼Chris Norman을 앞세운 스모키는 자국인 영국이나 세계 최대의 팝 음악 시장인 미국에서는 크게 빛을 보지 못했다. 팀의 간판인 크리스 노먼의 최대 히트곡 역시 스모키의 노래가 아니라 여성 로커 수지 콰트로와의 듀엣곡 ‹Stumblin' in›으로 이 곡은 빌보드 싱글차트 4위까지 올랐다.

　밴드 스모키의 전성기는 1976년쯤이다. 그해 스모키는 대표앨범 「Midnight Cafe」를 냈는데, 여기에 ‹Wild wild angles›, ‹What can I do›, ‹I'll meet you at midnight› 등 이들의 대표 히트곡들이 대거 수록되어 있다. 이들의 가장 큰 히트곡인 ‹Living next door to Alice›도 같은 해인 1976년에 싱글로 발표되었는데, 이 곡은 영국 싱글차트 5위, 빌보드 싱글차트 25위까지 오르며 스모키의 최대 히트곡이 되었다. 서독을 비롯한 유럽 각국에서는 1위를 차지했고, 한국과 일본을 비롯한 동양권에서는 폭발적인 사랑을 받았다.

‹Living next door to Alice›는 옆집에 살던 앨리스라는 이름의 여인을 짝사랑하던 한 남자의 이야기다. 둘은 어렸을 때부터 친구였고 무려 24년 동안이나 옆집에 살았다. 남자는 앨리스를 사랑했지만 고백하지 못했고 짝사랑으로만 간직해왔다. 어느 날 샐리가 전화를 해서 충격적인 소식을 전한다. 앨리스가 이사를 간다는 것이다. 황급히 창밖을 내다보니 벌써 이삿짐 차량이 도착하고 있다. 24년간 짝사랑하며 고백의 기회를 엿보고 있던 앨리스가 떠나가는 것이다. 이제 남자는 앨리스가 옆집에 살지 않는다는 사실에 익숙해져야 한다. 속절없는 이별이다. 하지만 노래는 반전을 담고 있다. 다시 전화를 걸어온 샐리가 말한다. 앨리스는 떠났지만 자신은 아직도 남자의 곁에 있고, 앨리스를 잊을 수 있도록 자신이 도와주겠노라고. 그리고 이렇게 덧붙인다. 자신도 24년 동안이나 기다려왔다고. 진실은 이것이다. 24년 동안 남자는 앨리스를 사랑했고 샐리는 남자를 사랑했다.

스모키의 ‹Living next door to Alice›는 한국인이 사랑하는 대표적인 팝송이다. 그런데 포크와 컨트리에 한 발을 담근 전형적인 소프트 록 사운드를 들려주는 이 곡과 관련해 잘 알려지지 않은 사실 하나는 스모키의 노래가 이 곡의 원곡이 아니라는 사실이다. 원래는 호주 출신의 히트곡 제조기 콤비인 니키 친Nicky Chinn과 마이크 채프먼 Mike Chapman이 만든 곡으로, 1972년 호주 밴드 뉴 월드New World가 먼저 발표했다. 1976년에 스모키는 이 콤비와 손잡고 전성기를 맞았는데 앨범 「Midnight Cafe」에서 니키 친은 프로듀서를 맡았고, 히트곡 ‹I'll meet you at midnight›을 비롯한 여러 곡이 이들의 작품이다. 또한 전작인 1975년 앨범 「Changing All the Time」의 히트곡 ‹Don't play your rock 'n' roll to me›와 ‹If you think you know how to love me›, 1977년에 발표된 히트곡 ‹Lay back in the arms of someone›

도 역시 이들의 작품이다.

‹Living next door to Alice›와 연관된 두 가지 기억이 있다. 서울로 이사 오던 중3 때 형은 고향 순천에 남았다. 당시 고등학교 2학년이었던 형은 대학입시를 불과 1년여 앞두고 있었던 까닭에 행여 공부에 지장을 줄까 봐 전학하지 않고 거기서 고등학교를 마치기로 한 것이다. 나는 서울로 전학 온 후에도 고향 친구들과 편지를 주고받으며 관계를 유지하다 그해 겨울 친구들을 보기 위해 순천에 내려갔다. 당시 형은 친한 친구의 집에서 하숙을 하고 있었는데 그 친구가 팝송을 아주 좋아했다. 그때 형의 하숙방에서 같이 자며 형의 친구가 녹음해 주었다는 카세트테이프를 반복해서 들었는데, 거기에 이 노래가 들어 있었다. 그 며칠 동안 이 노래를 그야말로 물리도록 들었다.

두 번째는 고등학교 1학년 때의 기억이다. 수업은 재미없고 무섭기만 해서 인기가 없던 수학 선생님이 있었다. 그런데 어느 날인가 이 선생님이 도대체 안 어울리게도 자기가 고등학교 시절 짝사랑하던 여학생 이야기를 해주었다. 이야기인즉슨 옆집이 목욕탕을 했는데, 그 집 딸을 자신이 오래도록 짝사랑했다는 것이다. 그러면서 이 선생님은 정말 더 안 어울리게도 팝송 한 소절을 살짝 부르기까지 했는데, 그 노래가 바로 ‹Living next door to Alice›였다. 그날 이후 나는 수학 선생님을 조금은 좋아하게 되었다.

끝으로 재미있는 여담 하나. 스모키는 원래 이름이 Smokie가 아니라 Smokey였다. 하지만 소울 스타이던 스모키 로빈슨Smokey Robinson 으로부터 소송을 당해 이름을 Smokie로 바꾸어야만 했다.

노래듣기

Touch me

Samantha Fox, 「Touch Me」(1986)

중고등학교 시절 동네 어디서나 흔히 볼 수 있었던 작은 레코드가게들의 수입원 중 하나는 카세트 공테이프에 주문받은 음악을 녹음해 파는 것이었다. 거꾸로 우리 입장에서는 연습장에 녹음하고 싶은 곡명을 죽 적은 뒤 그것을 북 찢어 레코드가게에 갖다 주면 며칠 후 그 노래들이 녹음된 카세트테이프를 건네받을 수 있었다. 저작권 문제가 엄격해진 지금의 기준으로 보면 불법적인 요소가 많은 행위였지만, 그때는 그런 개념조차도 없던 시절이었다. 레코드가게 주인들은 주로 더블데크 카세트를 이용해 솜씨도 좋게 노래들을 순서대로 매끈하게 녹음해내곤 했다. 그것도 아주 빠르게 말이다.

　　자기가 듣고 싶은 노래를 이렇게 녹음하는 경우도 많았지만, 친구끼리 녹음한 테이프를 선물로 주고받기도 했다. 지금도 가지고 있는 카세트테이프 중에 'Gift from Wolf'라고 제목을 붙여놓은 것이 있다. ㈜선경매그네틱에서 만든 60분짜리 SH-X 테이프다. 당시는 선경이 카세트테이프 시장을 거의 독점하다시피 했었는데, SH는 회화·어학용 테이프였고, 그 위급인 SD와 SK부터가 음악용 테이프였다. 그러니

까 이 녀석은 가장 싼 어학용 테이프에 음악을 녹음해준 것이다. 그리 친한 친구는 아니었던 모양이다.

'Gift from Wolf'에는 날짜도 적혀 있는데 1987년 8월 11일이다. 아마도 이 테이프를 선물받은 날일 것이다. 1987년이면 고등학교 2학년 여름이다. 1987년은 대한민국의 민주화 과정에 있어 결정적 분기점이었던 6월 항쟁의 열기가 뜨거웠던 해였다. 선생님들 중에도 시청 앞 광장에 다녀오신 분들이 몇몇 있다는 것을 우리는 눈치로 알았다. 그분들이 은연중에 소위 의식화교육을 시도하기도 했었지만, 대부분의 우리는 그러거나 말거나 오로지 공부와 대학만이 전부인 줄 알았던 어리숙한 시절이었다. 그런 선생님들이 주로 참가해 전국 교직원 노동조합, 일명 전교조가 결성되어 '참교육'의 깃발을 올린 것은 그로부터 2년 뒤인 1989년이었다.

'Wolf'라는 친구는 얼굴이 늑대처럼 생겼다고 해서 이런 별명이 붙여졌다. 이름은 기억나지 않지만 얼굴은 어렴풋이 떠오른다. 별명과는 다르게 참 순하고 착한 친구였다. 'Gift from Wolf'라는 제목의 그 카세트테이프에 이 노래가 들어 있었다. 사만다 폭스Samantha Fox의 ⟨Touch me⟩.

외설스럽다는 이유로 방송 금지되었던 노래 중에 가장 유명한 것은 세르쥬 갱스부르와 제인 버킨이 함께 불러 크게 히트했던 ⟨Je t'aime moi non plus⟩일 것이다. 가사는 차치하고 노래 중간중간에 등장하는 여성의 신음소리 덕분에 비교적 손쉽게 금지곡으로 판정이 났다. 영국을 비롯한 세계 각국에서 차트 정상을 차지했지만, 또 그만큼 여러 나라에서 금지곡의 멍에를 써야만 했다.

하지만 자신의 학창 시절이 80년대라면 가장 외설스러운 노래에 대한 선택은 사만다 폭스의 ⟨Touch me⟩로 옮겨갈 가능성이 크다.

부제가 'I want your body'인 〈Touch me〉의 신음소리는 훨씬 더 격하고 노골적이어서 성애에 대한 본능적인 궁금증과 갈망으로 가득 찬 중고생들을 사로잡기에 제격이었다. 지금은 밤이고, 나는 육체적 쾌락에 굶주렸고, 너의 몸을 느끼고 싶고, 그러니 'Touch me'라고 반복해서 외치며 듣는 이를 유혹한다.

사만다 폭스는 1983년 열여섯 살에 토플리스 모델로 데뷔했다. 아직 미성년의 나이로 당시 영국에서 가장 잘 팔리던 타블로이드지 『The Sun』에 토플리스 차림으로 등장한 그녀는 큰 센세이션을 불러일으켰다. 『The Sun』은 당시 3페이지에 고정적으로 그런 사진을 싣고 있었는데, 사만다 폭스는 1983년 『The Sun』과 4년간 3페이지를 위한 모델 계약을 체결했다. 이렇게 경력을 시작한 그녀는 80년대 중반 가장 인기 있는 핀업걸이 되었다. 매력적인 금발에 아름다운 얼굴, 무엇보다 풍만한 육체는 그녀가 가진 최대 무기였다. 사만다 폭스는 1984년부터 1986년까지 3년 연속 '올해의 3페이지 여성'으로 선정되기도 했다.

그녀는 1986년 첫 싱글을 발표하고 가수에도 도전장을 내밀었다. 데뷔싱글이 바로 〈Touch me〉였다. 그녀가 육체적 매력을 앞세운 노래를 데뷔곡으로 정한 것은 당연한 선택이었다. 음악 자체에서도 무대 위에서도 그녀는 그야말로 강렬한 육체적 도발을 선보였다. 그녀는 팝계 최고의 글래머 스타였다. 숱한 중고생들의 은밀한 성적 판타지의 대상이었음은 두말할 것도 없다. 나도 그랬는지는 비밀이다. 'Wolf'라는 친구가 그랬는지는 알지 못한다.

노래듣기

Keep on loving you

REO Speedwagon, 「Hi Infidelity」(1980)

또 한 명의 친구 얘기다. 고등학교 1학년 때 친하게 지낸 친구가 있었다. 2학년이 되어 나는 문과, 그 친구는 이과로 갈리면서 보는 일이 뜸해졌고 대학에 가면서 끝내는 연락이 끊기고 말았지만, 그 1년 동안은 같이 영화도 보고 탁구도 치고 무던히도 붙어 다녔다. 녀석과 관련해서는 나처럼 상당히 말랐다는 것과 탁구를 꽤나 잘 쳤다는 것, 그리고 팝송을 좋아했다는 것 정도가 기억난다. 그 친구가 몇 번인가 자기가 좋아하는 노래를 카세트테이프에 녹음해서 준 적도 있었는데, 그중에 이 노래가 있었다. 알이오 스피드웨건REO Speedwagon의 ‹Keep on loving you›.

1970년대에서 80년대에 이르는 시기에 이른바 ‘아레나 록’이라고 불리던 일군의 음악이 있었다. ‘아레나Arena’라는 단어의 뜻 그대로 공연을 하면 대형 경기장을 가득 메울 만큼 많은 관중을 동원했던 인기 록 그룹들을 아레나 록 그룹이라 했고, 이들의 음악을 아레나 록이라고 불렀다. 장르로 본다면 팝 록이나 소프트 록, 파워 팝 류의 음악,

그러니까 팝적인 요소가 다분한 록 음악이었다. 이들은 상업적으로 어마어마한 성공을 거두었다. 알이오 스피드웨건은 보스턴, 저니, 스틱스 등과 함께 당대를 대표하는 아레나 록 그룹이었다. 하지만 알이오 스피드웨건은 전형적인 대기만성형 밴드로 이들이 처음부터 성공가도를 달렸던 것은 아니다.

알이오 스피드웨건은 1967년 미국 일리노이주 샴페인에서 처음 결성되었다. 약간의 정체와 시행착오를 거쳐 1971년 그룹 동명 데뷔앨범 「R.E.O. Speedwagon」을 냈지만 성공은 쉽게 찾아오지 않았다. 1970년대 내내 이들은 꾸준히 앨범을 내며 활동을 지속했지만 불자동차는 좀처럼 굉음을 내며 달려 나가지 못했다. 하지만 서서히 예열이 끝나가고 있었다. 1978년 발표한 앨범 「You Can Tune a Piano but You Can't Tuna Fish」는 빌보드 톱40에 안착한 이들의 첫 번째 앨범이 되었고, 200만 장이 넘게 팔려나가며 더블 플래티넘을 기록했다. 지금까지와는 다른 80년대가 이들을 기다리고 있음에 대한 예고편이었다.

1980년에 발표한 「Hi Infidelity」로 알이오 스피드웨건은 환희의 80년대를 맞이했다. 앨범은 900만 장이 넘는 판매고를 올리며 이듬해인 1981년, 15주 동안이나 빌보드 앨범차트 정상을 지켰고, 싱글 ‹Keep on loving you›는 빌보드 싱글차트 1위를 차지하며 밴드의 첫 번째 넘버원 곡이 되었다. 이 밖에 ‹Take it on the run›, ‹Don't let him go›, ‹In your letter›도 연이어 히트했다. 그룹 결성 14년, 데뷔앨범을 낸 지 정확히 10년 만에 찾아온 영광이었다.

여기서 또 한 가지 눈에 띄는 것은 1981년 「Hi Infidelity」가 정상에 오르기 직전 빌보드 앨범차트 1위에 있던 앨범이 존 레논의 유작인 「Double Fantasy」였다는 사실이다. 「Double Fantasy」는 1980년

12월부터 그 전까지 8주 연속 1위를 지키던 중이었다. 그것은 불의의 총격으로 세상을 떠난 존 레논의 사망과 함께 70년대가 확실히 저물고 새로운 80년대가 열리고 있음을 알리는 상징과도 같은 일이었다.

　　매끈한 키보드 사운드로 시작해 부담스럽지 않은 대중적 사운드로 일관하는 ‹Keep on loving you›는 전형적인 80년대 팝 록 사운드를 들려주는 곡이다. 간주부의 짧은 기타 애드립과 하이라이트 부분 멤버들의 코러스까지 공식과도 같은 구성을 가졌다. 제목처럼 영원한 사랑을 맹세하는 노래지만 불행히도 여기서의 사랑은 짝사랑이다. 나는 오래도록 그녀 곁에 머물며 사랑해왔지만 그녀는 애써 그것을 외면하고 모르는 체하는 중이다. 나는 앞으로도 영원히 그녀를 사랑할 터이지만 아마도 그녀가 내 사랑에 화답해 줄 가능성은 희박해 보인다. 짝사랑은 가슴 아픈 것이나 노래의 음악적 분위기는 경쾌하고 밝은 톤을 유지한다. 나는 가끔 80년대란 그런 것이 아니었나 생각한다. 상업주의, 배금주의, 황금만능주의 시대로 비판받기도 하지만, 어떤 면에서는 물질적 풍요를 토대로 막연한 낙관과 대책 없는 낭만이 살아 있던 시대였다고 말이다. 알이오 스피드웨건은 ‹Keep on loving you›와 1984년 히트곡 ‹Can't fight this feeling›, 단 두 곡으로 그 시대의 풍경을 효과적으로 정의했다.

　　세월이 한 30년 가까이 흘러 나는 앞서 말한 그 친구를 다시 만났다. 트위터와 페이스북 등 각종 SNS가 만든 사회적 관계망 덕분이었다. 이과에 가서 공대를 나온 친구는 모 전자회사에 다니고 있었고 예전만큼은 아니어도 여전히 음악을 좋아하고 있었다. 다만 자신이 내게 주었던 테이프의 존재는 기억하지 못했다. 뭐 그것이 딱히 섭섭하지는 않았다.

노래듣기

Touch by touch

Joy, 「Hello」(1986)

1980년대 중반 남자 고등학교 교실에는 브레이크 댄스를 아주 잘 추었거나, 아니라면 최소한 잘 추고 싶어 했던 학생들이 몇 명씩은 꼭 있었다. 브레이크 댄스는 팔과 허리, 목을 절도 있게 꺾어가며 마치 로보트처럼 추던 춤동작 때문에 일명 로보트 춤이라고 불리기도 했는데, 꺾는 동작만 그럴싸해도 또래 집단의 선망의 대상이 되었다. 배를 바닥에 대고 몸의 반동을 이용해 앞으로 나아가거나 머리를 바닥에 붙이고 빙글빙글 도는 고난도의 헤드스핀 동작까지 해낸다면 교실의 영웅이 되는 것은 따 놓은 당상이었다고 할 수 있다.

　브레이크 댄스는 원래 힙합을 구성하는 중요한 요소이다. 흔히 DJ, MC, 비보이, 그래피티, 이 네 가지를 일컬어 힙합의 4요소라고 하는데, 여기서 비보이가 바로 힙합 음악에 맞춰 브레이크 댄스를 추는 사람을 뜻한다. 하지만 80년대 한국 고등학교 교실에서 추던 브레이크 댄스의 배경음악은 힙합이 아니었다. 힙합이라는 말 대신 랩 음악이라고 불리던 흑인 음악은 당시 국내에는 거의 소개조차 되지 않은 생경한 음악이었다. 그래서 뉴욕의 뒷골목에서 힙합이 차지했던 자리

는 한국에서는 이른바 유로 댄스라 불리던 전혀 다른 음악으로 대체되었다.

유로 댄스는 말 그대로 유럽의 뮤지션들이 불렀고, 주로 유럽 지역에서 크게 인기를 끌었던 일군의 댄스 음악을 말한다. 이들 음악들은 세계 최대의 팝 시장인 미국에서는 상대적으로 인기가 없었지만, 한국과 일본을 비롯한 아시아 지역에서는 인기가 높았다.

가장 성공적인 유로 댄스 그룹으로는 단연 ‹You're my heart, you're my soul›과 ‹Brother Louie›를 연달아 히트시키며 미국에서도 좋은 성적을 거두었던 독일 출신의 듀오 모던 토킹을 꼽을 수 있다. 한국에서는 ‹Harlem desire›와 ‹I'm gonna give my heart›, ‹Kimbaley›, ‹London nights› 등 여러 곡이 동반 히트하며 인기를 끌었던 영국 출신의 듀오 런던 보이스가 더 인기 있었을 수도 있다. 스페인 출신으로 ‹Bambina›, ‹Play boy›, ‹Bye bye mi amour› 등의 히트곡을 낸 데이비드 라임의 인기도 만만치 않았다. 로우 선의 ‹Swiss boy›나 드뷔 드 스와레의 ‹Nuit de folie›처럼 반짝 히트하는 곡도 많았다. '상트 상트'란 후렴구가 유명했던 ‹Nuit de folie›는 ‹광란의 밤›이라는 번안 제목으로 소개되기도 했다. 하지만 앞서 말한 어떤 곡보다도 우리나라에서 인기 있었던 곡은 오스트리아 출신의 댄스 트리오 조이Joy의 ‹Touch by touch›이다.

1984년 오스트리아 바트 아우제에서 고등학교 친구 세 명으로 구성된 조이는 1985년 초 데뷔싱글인 ‹Lost in Hong Kong›을 발표하고 정식으로 데뷔했다. ‹Touch by touch›는 이들의 두 번째 싱글로 유럽 각국에서 댄스 차트 상위권에 올랐고, 특히 자국인 오스트리아에서는 1위를 차지했다. 아시아에서도 대단한 인기를 끌었는데, 우리나라에서의 인기도 가히 폭발적이었다. 이를 바탕으로 조이는 1987년 초

홍콩, 방콕, 싱가포르 등을 도는 아시아 투어를 펼쳤는데 그때 서울을 찾기도 했다. 잠실 실내체육관에서 이틀 동안 펼쳐진 공연은 1만 명이 넘는 관객을 동원하며 성공을 거두었지만, 후에 이 공연이 라이브가 아닌 립싱크였던 것으로 밝혀지면서 비난이 쏟아졌다. 이들의 노래 중에 ‹Japanese girl›을 ‹Korean girl›로 개사해 부른 것도 얄팍한 상술이라는 비판의 도마 위에 올랐다.

　　이렇듯 유쾌하지 않은 해프닝을 남기기도 했지만, 조이의 ‹Touch by touch›는 분명 80년대 중반 한국에서 가장 인기 있는 유로 댄스곡이었다. 교실을 넘어 당시 젊은이들이 모이던 장소인 롤러스케이트장이나 일명 닭장이라 불리던 디스코텍에서도 이들 유로 댄스곡들은 끊임없이 흘러나왔으며 그 절정은 언제나 이 노래가 장식했다.

　　1986년 여름, 나는 캠핑을 떠났던 속초의 밤 바닷가에서 친구들과 함께 원을 그리고 서서 열심히 박수를 치고 있었다. 그때 그 원의 가운데에 틀어놓은 카세트에서 흘러나오던 ‹Touch by touch›에 맞춰 멋들어지게 브레이크 댄스를 추던, 그때의 내가 꽤나 부러워했던, 한 학년 위의 형과 동기생 두 명은 지금 어디서 무얼 하고 있을까?

노래듣기

Lost in love

Air Supply, 「Lost in Love」(1980)

에어 서플라이Air Supply는 호주 출신의 듀오로 그레이엄 러셀Graham Russell과 러셀 히치콕Russell Hitchcock이 멤버다. 1976년 호주 멜버른에서 결성된 에어 서플라이는 초창기 밴드의 형태였고 한때 멤버가 일곱 명에 달하기도 했지만, 결국 두 사람으로 줄어든 뒤 오랜 시간 듀오로 활동해 왔다. 그레이엄 러셀은 1950년 영국 노팅엄에서 태어났지만 1968년 호주로 이주한 뒤 그곳에서 러셀 히치콕 등을 만나 에어 서플라이를 탄생시켰다.

　이들의 전성기는 1980년대 초반이었다. 이때 호주에서의 성공을 바탕으로 미국에 진출했는데, 그 시작을 연 곡이 바로 ‹Lost in love›이다. 그레이엄 러셀이 작곡한 이 노래는 1979년 호주에서 먼저 발표되어 호주와 뉴질랜드에서 인기를 얻은 뒤 이듬해인 1980년 미국에서 싱글로 발표되었다. 미국 발표 버전은 녹음과 편곡이 달랐는데, 80년대 최고의 히트곡 제조기인 데이비드 포스터David Foster가 공동 프로듀서로 참여한 것이 눈길을 끈다. 노래는 빌보드 싱글차트 3위에 올랐고, 동명의 앨범 「Lost in Love」도 동반 히트했다. 앨범은 이 곡

외에도 ‹Every woman in the world›, ‹All out of love› 등의 히트곡을 수록하고 있다. 1981년 에어 서플라이는 ‹The one that you love›를 마침내 빌보드 정상에 올려놓으며 인기가도에 박차를 가했다.

에어 서플라이의 노래들은 우리나라에서도 많은 사랑을 받았다. 멜로디가 예쁘고 서정적인 가사와 멜랑콜리한 분위기를 가진 이들의 노래는 한국인들의 정서에도 잘 맞았다. ‹Lost in love›가 대표적으로 그렇다. 깔끔한 어쿠스틱 기타 사운드와 이를 감싸는 부드러운 현악 스트링에 풍성한 보컬 하모니는 팝 발라드의 정석이다. 다만 화사한 봄 같은 분위기의 노래가 이별노래라는 것은 들을 때마다 다소 의외라는 생각이 들기도 한다. 하긴 제목부터가 ‘나 이별노래야!’라고 선언하고 있기는 하지만 말이다. 가사는 ‘I realize the best part of love is the thinnest slice’로 시작된다. 가장 좋았던 사랑의 순간이 가장 얇은 조각처럼 짧았다는 것을 깨닫게 된 가슴 아픈 순간이다. 이후의 전개는 여느 이별의 모습과 다르지 않다. 합의된 이별이 아니라 어느 한쪽이 결별을 선언하고 떠난 경우라면 이별은 십중팔구 이런 모습일 것이다. 나는 아직도 당신을 사랑하고, 떠나게 둘 수 없고, 지금도 여전히 당신이 돌아오길 바라지만 현실은 냉정하다. 사랑은 깨졌고 그 사람이 떠났다는 것은 바뀔 수 없는 현실인 것이다. 그러니 노래의 8할은 공허한 애원일 뿐이다. 하긴 비록 공허할지라도 그나마 노래가 아니라면 어디 가서 그럴 수 있겠나 싶기도 하다.

‹Lost in love›를 필두로 80년대 에어 서플라이는 한국에서 무한사랑을 받았다. ‘히트 서플라이’라는 별명을 얻었고, 1982년 봄에는 잠실 실내체육관에서 이틀 연속 내한공연을 갖기도 했다. 이것이 우리나라 최초로 대형 체육관에서 열린 내한공연이었다.

인디뮤지션 가을방학의 노래 중에 ‹베스트앨범은 사지 않아›라

는 곡이 있다. 항상 좋을 수만은 없는 연애 감정을 베스트앨범에 빗댄 노래지만, 베스트앨범을 사느냐 마느냐는 실제 음반을 사는 데 있어서도 항상 고민되는 문제이다. 베스트앨범은 많은 히트곡들을 한 번에 들을 수 있다는 면에서 대단히 매력적이고 비용 면에서도 효율적이지만, 어떤 뮤지션의 진정한 팬이라면 정규앨범을 사야 한다는 반론도 만만치 않기 때문이다. 보통 음반 수집가들은 정규앨범을 선호하고 거기에 더 많은 가치를 부여한다. 나도 그런 생각에 동의하지만 오래도록 음반을 사 모으면서 현실적으로는 수없이 많은 갈등을 겪어야 했다. 물질적 여유가 없는 사람에게 베스트앨범은 언제나 유력한 대안이었으니까 말이다. 부모가 부자가 아닌 나를 비롯한 평범한 팝 키드들 대부분이 그랬을 것이다.

아주 어릴 때 있었던 전축이 망가진 이후 한동안 우리 집에는 턴테이블이 없었다. 그 시절 나는 음악을 듣기 위해 카세트테이프를 샀는데, 에어 서플라이의 베스트앨범도 그중 하나였다. 1983년에 나온 앨범은 「Greatest Hits」라는 제목의 베스트앨범으로 초창기 이들의 히트곡이 총망라되어 있다. 이 앨범의 첫 곡이 ‹Lost in love›다. ‹Making love out of nothing at all›이라는 1개의 신곡을 포함하고 있었던 앨범은 상업적으로도 큰 성공을 거두었다. 전체적으로 흰색 톤에 두 멤버의 모습을 스케치해 그려 넣은 재킷 표지도 눈에 남는다.

한편 ‹Lost in love›는 1981년 당대의 섹시스타 실비아 크리스텔이 주연했던 성애영화 《개인교수》에서도 흘러나왔는데, 이 영화에서는 의외로 주옥같은 팝의 명곡들을 많이 만날 수 있다. 어스 윈드 앤 파이어의 ‹Fantasy›, 랜디 반워머의 ‹Just when I needed you most›, 크레이지 호스의 ‹I don't want to talk about it› 등이 이 영화의 여러 장면들 위로 스치듯 흘러간다.

노래듣기

Try me

UFO, 「Lights Out」(1977)

앞서 얘기한 베스트앨범과 어찌 보면 비슷한 맥락에서 항상 살까 말까 망설이게 되는 음반이 컴필레이션 앨범이다. 말 그대로 여러 곡들을 종합선물세트처럼 모아놓은 편집 음반이다. 여러 가수들의 노래 한 곡씩을 좋아하는 사람이라면, 저비용으로 한꺼번에 많은 히트곡을 두루 섭렵할 수 있다는 점에서 분명 끌리는 지점이 있을 것이다. 과거 LP 시절 국내 음반시장에는 이런저런 제목의 컴필레이션 시리즈물이 존재했는데 그중 대표적인 것이 「WORLD POP」 시리즈와 「TOP POP」 시리즈였다. 이들 시리즈는 꽤 오랜 시간에 걸쳐 여러 장의 앨범이 나왔는데, 나도 그중 상당수를 샀다. 팝송의 세계에 막 발을 디디려는 초보 팝 키드들에게 이들 컴필레이션 앨범들은 좋은 입문서의 역할을 해주었다.

내가 산 「TOP POP」 시리즈의 두 번째 앨범 수록곡 중에 유에프오 UFO의 〈Try me〉가 있었다. 이 노래는 유에프오의 대표 히트곡으로 한국에서 가장 사랑받는 록발라드 중 하나로 꼽힌다.

유에프오는 1969년 영국 런던에서 결성되었다. 결성 이래로 많은 멤버 교체를 거쳤지만, 변함없이 밴드를 지킨 것은 호소력 있는 목소리의 소유자로 특히 발라드에서 강점을 드러낸 보컬리스트 필 모그Phil Mogg였다. 유에프오는 1973년 스콜피온스Scorpions의 기타리스트였던 마이클 쉥커Michael Schenker를 영입하면서 밴드의 전성기를 맞이했다. 1955년생인 마이클 쉥커는 가입 당시 열여덟 살에 불과했지만 이미 록계에서 실력파 영건young gun으로 주목받고 있었다.

조금 실없는 소리를 하자면 지금이야 MSG라 하면 화학조미료를 떠올릴 사람들이 훨씬 많겠지만, 적어도 록 팬들에게 MSG는 1980년대 불세출의 기타리스트 마이클 쉥커가 이끌었던 밴드 마이클 쉥커 그룹Michael Schenker Group을 먼저 떠올리게 한다. 이들이 1984년에 발표한 라이브 앨범의 제목이 바로 그 유명한 「Rock Will Never Die」다. 지금도 록 팬들이 인사말처럼 주고받는 'Rock will never die'라는 표현은 한국 록의 대표 그룹 부활이 1986년에 발표한 데뷔앨범에도 그대로 적혀 있다. 그때는 모두가 록은 죽지 않을 것이라 외치며 그리 믿었다.

1974년 유에프오는 마이클 쉥커 이적 후 처음 발표한 앨범인 「Phenomenon」에서 이후 영원한 밴드의 대표곡으로 남을 ‹Doctor doctor›와 ‹Rock bottom›을 히트시켰고, 이어서 1975년 「Force It」과 1976년 「No Heavy Petting」을 연달아 발표하며 성공시대를 이어갔다. 그리고 다음 앨범이 바로 ‹Try me›가 수록된 1977년 앨범 「Lights Out」이다.

「Lights Out」 제작을 위해 유에프오는 그룹 사보이 브라운Savoy Brown 출신의 키보디스트 폴 레이몬드Paul Raymond를 영입했는데, 그 효과가 가장 두드러지게 나타난 것이 ‹Try me›다. 곡을 리드하는 것

은 명백히 폴 레이몬드의 키보드이며 마이클 쉥커의 기타는 살짝 옆으로 빠져 간주부와 후주부에서 등장한다. 그럼에도 불구하고 그의 기타는 살아 있다. 특유의 화려하고 날카로운 연주는 뒤로 감추었지만, 발라드에 어울리는 블루스 필 가득한 연주는 그 자체로 부족함이 없다. 마이클 쉥커의 연주는 확실히 충만한 느낌을 준다. 그의 기타는 마치 노래를 부르는 듯 흘러가고, 필 모그의 목소리가 사라져간 후에도 오랫동안 그 자리에 남아 아련하게 엔딩을 장식한다. 노래가 끝나도 미련이 남는다면 그것은 어쩌면 당연한 결과다.

이 앨범은 마이클 쉥커가 유에프오와 함께하며 밴드의 전성기를 일구었던 마지막 작품이다. 시간이 지나면서 필 모그와 마이클 쉥커 사이의 갈등은 점점 더 심해졌다. 결국 마이클 쉥커는 1978년에 발표한 앨범 「Obsession」을 끝으로 유에프오를 떠났다.

「Lights Out」에서 가장 히트한 곡은 사이키델릭 록 그룹 러브^{Love}의 곡을 리메이크한 ‹Alone again or›였고, 7분짜리 명곡 ‹Love to love›도 팬들의 사랑을 받았다. 그러나 한국에서는 ‹Try me›가 단연 가장 인기 있는 곡이었다. ‹Try me›는 사랑을 갈구하는 노래다. 아무리 생각해도 한국인들이 좋아할 수밖에 없는 발라드여서 그 서정적 멜로디와 가사를 듣고 있으면 한국인을 위한 맞춤형 노래라는 생각이 든다. 당연하게도 이 노래는 「TOP POP」 시리즈 외에도 「ULTIMATE ROCK BALLADS」 시리즈를 비롯한 여러 컴필레이션 앨범의 단골 수록곡이었다.

유에프오의 또 다른 대표 발라드로는 1976년작 ‹Belladonna›가 있고, 건반이 사운드를 리드하는 록 발라드의 다른 대표곡으로는 비 오는 날이면 어김없이 듣게 되는 유라이어 힙^{Uriah Heep}의 ‹Rain›이

있다. 1972년에 발표된 ‹Rain›에서 키보드를 연주하는 이는 록계를 대표하는 키보드 주자 켄 헨슬리^{Ken Hensley}이다. 참고로 ‹Try me›는 「TOP POP」 2집 LP의 B면 첫 곡으로 수록되어 있었는데, A면 첫 곡은 모리스 앨버트의 ‹Feelings›였다.

Heaven

Bryan Adams, 「Reckless」(1984)

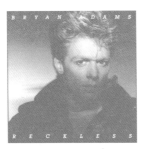

동쪽의 대서양부터 서쪽의 태평양까지 미국과 아주 긴 국경을 맞대고 있는 나라 캐나다는 미국, 영국과 함께 대표적인 팝의 강국으로 꼽힌다. 많은 캐나다 출신 뮤지션들이 세계적으로 큰 인기를 얻었다. 지리적, 언어적 장벽이 거의 없어 미국을 주 무대로 활동했던 탓에 이들 중 상당수는 미국 가수로 오인되기도 하지만 대표적인 캐나다 출신의 세계적 뮤지션들로는 닐 영, 레너드 코헨, 폴 앵카, 셀린 디온, 조니 미첼 등이 있다. 더 밴드, 러쉬, 게스 후, 트라이엄프 등은 캐나다가 자랑하는 록 그룹들이다. 좀 더 최근으로 오면 앨라니스 모리셋, 사라 맥라클란, 에이브릴 라빈, 마이클 부블레, 저스틴 비버 등도 캐나다 출신이다.

또 한 사람, 브라이언 아담스Bryan Adams도 빼놓을 수 없다. 그는 1959년 캐나다 온타리오주 킹스턴에서 태어났다. 1976년 열일곱 살의 이른 나이에 밴드의 보컬리스트로 활동을 시작했지만, 세계적인 스타덤에 오른 것은 1984년 앨범 「Reckless」를 발표하면서였다. 앨범은 순식간에 미국에서만 500만 장이 넘게 팔려나가며 빌보드 앨범차트 정상을 밟았고, 세계적으로는 천만 장이 넘게 팔렸다. 캐나다에서

도 100만 장이 넘게 팔려 캐나다 내에서만 100만 장의 판매고를 올린 최초의 앨범이 되었다.

히트 싱글도 많이 배출했다. ‹Run to you›, ‹Somebody›, ‹Heaven›, ‹Summer of 69›, ‹One night love affair›, ‹It's only love› 등이 줄지어 히트했다. 그중 최고의 히트곡은 단연 ‹Heaven›이다. 이 노래는 2주간 빌보드 싱글차트 1위를 차지하며 브라이언 아담스에게 최초의 빌보드 싱글차트 넘버원 곡이라는 영광을 선사했다.

‹Heaven›이 노래하는 천국은 '그대의 품속'이다. 한때는 방황도 했지만 끝내 돌아온 그대의 품속이 내게는 천국이다. 사랑의 환희가 가득하고 영원한 사랑을 맹세하는 곡이다. 전형적인 80년대풍의 건반 사운드로 시작해 브라이언 아담스 특유의 매력적인 허스키 보이스가 빛을 발한다. 이 곡은 한국 팬들로부터 각별한 사랑을 받았다. 각종 컴필레이션 앨범에 단골로 수록되었고, 김희애가 모델로 등장하던 한 화장품 광고의 배경음악으로 쓰이기도 했다. 하얀 눈으로 가득한 겨울 들판이 인상적이던 광고였다.

이 노래는 나도 몹시 아끼는 곡이어서 내가 가진 여러 개의 카세트테이프에 들어 있었다. 그중 하나가 'STAR CASSETTE TAPE COVER'라고 쓰인 테이프다. 80년대 최고로 인기 있던 영화 잡지로 『스크린』이라는 월간지가 있었다. 아주 대중적인 성향의 잡지였는데 재미있는 기사도 많았지만, 무엇보다 스타들의 대형 브로마이드 사진을 자주 선물로 준다는 것이 큰 메리트였다. 『스크린』을 사고 선물로 받은 왕조현의 대형 브로마이드 사진이 한동안 내 방에 걸려 있었다. 그 시절 «천녀유혼»의 왕조현은 우리의 이상형이요 우상이었다.

'STAR CASSETTE TAPE COVER'도 『스크린』이 선물로 준 것이었다. 영화의 한 장면을 담은 사진을 그대로 오리면 카세트테이프

표지가 되고, 접으면 'STAR CASSETTE TAPE COVER'라고 쓰인 부분이 테이프의 측면 표지가 되게끔 디자인되어 있었다. 누구의 아이디어였는지 지금 생각해도 참 단순하면서도 신선하다. ‹Heaven›이 실린 카세트테이프 표지는 영화 «천사와 사랑을»의 여주인공 엠마뉴엘 베아르의 모습을 담고 있다. 영화 속에서 천사로 등장한 그녀는 함께 출연한 당대 최고의 청춘스타 피비 케이츠를 압도할 만큼 아름다웠다. 그보다 1년 전에 출연한 영화 «마농의 샘»에서의 엠마뉴엘 베아르도 눈부시게 예뻤다.

「Reckless」와 ‹Heaven›을 시작으로 브라이언 아담스는 성공가도를 달렸다. 팝계에 매력적인 허스키 보이스를 자랑하는 세 명의 남자가 있으니 로드 스튜어트Rod Stewart와 스팅Sting, 그리고 브라이언 아담스이다. 이들 세 사람은 1993년 영화 «삼총사»의 주제곡 ‹All for love›를 함께 부르기도 했다.

재미 삼아 보태자면 빌보드 싱글차트에서 가장 오래 1위를 차지한 곡은 1995년 머라이어 캐리와 보이즈 투 맨이 함께 불러 16주간 1위를 차지한 ‹One sweet day›이다. 그렇다면 영국 싱글차트에서 가장 오래 1위에 머문 곡은 무엇일까? 정답은 브라이언 아담스의 ‹(Everything I do) I do it for you›이다. 케빈 코스트너가 주연한 영화 «로빈훗»의 주제곡으로 1991년 영국 싱글차트에서 16주간 정상에 머물렀는데, 이것이 영국 최고 기록이다. 하지만 여전히 나에게 브라이언 아담스 최고의 노래는 ‹Heaven›이다.

노래듣기

Don't think twice, it's all right

Bob Dylan, 「The Freewheelin' Bob Dylan」(1963)

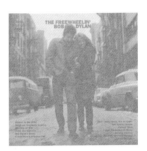

밥 딜런Bob Dylan의 ⟨Don't think twice, it's all right⟩은 나 같은 사지선
다형 학력고사 세대에게는 커다란 교훈을 주는 노래였다. 제목만 놓고
보면 처음 생각한 것이 맞으니 두 번 생각하지 말라는 것인데, 시험에
서도 이것은 만고의 진리였다. 모르는 문제를 찍을 때 처음 찍었던 정
답을 바꾸는 것은 절대 금기시되는 일이었던 것이다. 우리는 이렇게 믿
었다. 처음 찍은 대로 그냥 두어야 한다고. 괜히 바꾸면 더 틀린다고.

밥 딜런은 2016년 노벨문학상을 수상했다. 그 전에도 몇 차례 후
보에 올랐으나 수상에는 실패했던 밥 딜런은 이로써 노벨문학상을 수
상한 최초의 대중음악인이 되었다. 일각에서 노래의 가사를 문학의 범
주로 볼 수 있느냐는 비판의 목소리도 없지 않았지만, 대체로 우호적인
분위기였다. 그 전부터 뮤지션이 가사의 문학성을 인정받아 노벨문학
상을 탄다면 그것은 밥 딜런일 것이라는 것이 정설이었으니 사실 그리
놀라운 일도 아니다. 그만큼 밥 딜런의 가사는 오래전부터 문학적 가치
를 인정받아 왔다. 다만 고도의 비유와 상징으로 가득한 그의 가사가

시적인 모호함으로 가득해서 그만큼 해석이 어렵다는 것은 함정이다.

〈Don't think twice, it's all right〉은 밥 딜런의 숱한 명곡들 중에서도 특별히 가사의 문학적 가치를 높이 평가받는 노래 중 하나이다. 밥 딜런의 최고작이자 포크의 역사에서 가장 중요한 앨범으로 인정받는 「The Freewheelin' Bob Dylan」에 수록되어 있다. 1963년에 발매된 이 앨범에 그의 또 다른 히트곡들인 〈Blowin' in the wind〉와 〈A hard rain's a-gonna fall〉도 실려 있다.

앨범의 재킷은 아직은 앳된 모습의 밥 딜런이 여자친구와 팔짱을 낀 채 눈 쌓인 뉴욕 거리를 걸어가는 모습을 담고 있다. 이 여성은 당시 밥 딜런의 여자친구였던 수지 로톨로^{Suzie Rotolo}로 팝 역사에 길이 남을 명반의 표지 주인공이 되는 행운을 누렸다. 〈Don't think twice, it's all right〉은 밥 딜런이 이탈리아로 유학을 떠나 잠시 헤어져 있던 수지 로톨로를 생각하면서 만든 노래로 알려져 있다. 하지만 두 사람은 얼마 못 가 이별했다.

가사는 이렇게 시작한다.

It ain't no use to sit and wonder why, babe
If you don't know by now
And it ain't no use to sit and wonder why, babe
It'll never do somehow

가만히 앉아 이유를 생각할 필요는 없어
지금 그 이유를 모른다 해도
가만히 앉아 이유를 생각할 필요는 없어
어쨌든 그건 절대 도움이 되지 않아

When your rooster crows at the break of dawn

Look out your window and I'll be gone

You're the reason I'm traveling on

But don't think twice, it's all right

새벽에 수탉이 울거든

창문 밖을 내다 봐, 난 떠났을 거야

너는 내가 여행을 계속해야 하는 이유지

하지만 두 번 생각하지 마, 그게 맞아

밥 딜런은 언젠가 인터뷰에서 이것은 사랑노래가 아니라고 했지만, 추상적인 은유를 뚫고 들려오는 목소리는 이것이 한때 사랑했던 여인에게 이별을 고하는 노래라는 것을 알려준다. 다만 그 이별의 이유는 종잡을 수 없다.

I'm a-thinkin' and a-wondering walking down the road

I once loved a woman, a child I am told

I gave her my heart but she wanted my soul

But don't think twice, it's all right

그 길을 걸으며 생각하고 고민해 봤어

나는 한때 한 여자를 사랑했어, 아이라고 불렀지

나는 그녀에게 심장(마음)을 주었지만 그녀는 나의 영혼을 원했어

하지만 두 번 생각하지 마, 그게 맞아

나는 심장을 주었지만 그녀는 영혼을 원했다는 건 도대체 무슨

의미인 걸까?

　김광석의 ‹두 바퀴로 가는 자동차›는 ‹Don't think twice, it's all right›의 번안곡이다. 원래 1974년 양병집이 ‹역›이라는 제목으로 불렀던 곡을 김광석이 리메이크했다. 여기서 역은 '기차역' 할 때의 '역 역(驛)'이 아니라 '거꾸로 역(逆)'이다. ‹역›의 가사는 ‹Don't think twice, it's all right›을 그대로 번역해 옮기지 않고 완전히 새롭게 재창조했는데, 그러면서도 원곡이 가진 애매모호한 느낌만은 잘 살려서 원곡만큼이나 뛰어나다.

　　두 바퀴로 가는 자동차 네 바퀴로 가는 자전거
　　물속으로 나는 비행기 하늘로 뜨는 돛단배
　　복잡하고 아리숭한 세상 위로 오늘도 애드벌룬 떠 있건만
　　포수에게 잡혀온 잉어만이 한숨을 내쉰다

　　시퍼렇게 멍이 들은 태양 시뻘겋게 물이 든 달빛
　　한겨울에 수영복 장수 한여름에 털장갑 장수
　　복잡하고 아리숭한 세상 위로 오늘도 애드벌룬 떠 있건만
　　태공에게 잡혀온 참새만이 눈물을 삼킨다

　　남자처럼 머리 깎은 여자 여자처럼 머리 긴 남자
　　백화점에서 쌀을 사는 사람 시장에서 구두 사는 사람
　　복잡하고 아리숭한 세상 위로 오늘도 애드벌룬 떠 있건만
　　땅꾼에게 잡혀온 독사만이 긴 혀를 내민다

　음악을 기록하는 매체의 역사에서 볼 때 카세트테이프는 레코드

판에 비해 훨씬 나중에 등장했다. 서로의 장단점에도 불구하고 70~80년대 카세트테이프는 우리나라 음악시장에서 LP에 비해 압도적인 우위를 점했는데, 가장 큰 장점은 크기가 작아 휴대가 용이하다는 것이었다. 특히 워크맨이 널리 보급되면서 카세트테이프는 전성기를 누렸다.

당시는 외국의 대형 음반사들이 국내에 직접 진출하기 전이었다. 90년대 들어 직배 체제가 들어서기 전까지 외국 음반사들은 국내 업체와 계약을 맺고 이들을 통해 음반을 발매했다. 바꾸어 말하면 계약을 따낸 국내 음반사들이 라이선스 음반을 낼 권리가 있었다. 예를 들어 CBS의 판권은 지구레코드가, WEA레코드의 판권은 오아시스가, 폴리그램의 판권은 성음이 가졌다. 그런데 각 라이선스 음반사들은 나름 고유의 특징 있는 디자인으로 카세트테이프를 만들었다. 지구와 오아시스의 경우 플라스틱케이스를 감싸는 종이 표지가 있었는데, 오아시스는 회색, 지구는 초록색이었다. 성음의 경우, 종이로 된 겉표지가 없는 대신 플라스틱케이스 안에 들어가는 종이를 여러 겹으로 접어 거기에 해설과 가사 등을 상세히 기록했다. 성음은 보통 노란색 종이를 썼다. 그러니까 사람들은 이 표지의 색깔만으로도 그것이 어디서 나온 음반인지를 알 수 있었다.

나도 오랫동안 이런 카세트테이프를 사 모았는데, 밥 딜런의 「The Freewheelin' Bob Dylan」은 지구레코드에서 나왔으므로 초록색 표지로 되어 있다.

노래듣기

We are the world

USA for Africa, 「We Are the World」(1985)

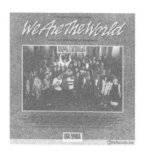

다시 한 번 내가 서울에 올라와 처음 팝송을 듣기 시작했던 1985년으로 시곗바늘을 되돌리면 그해 팝계를 지배했던 위대한 노래가 한 곡 있다. 나 역시 이 노래가 담겨 있는 카세트테이프를 샀다. 노래의 제목은 그 유명한 ‹We are the world›이다. 부끄러운 고백이지만 난 이 노래를 부른 아티스트로 표기된 ‘USA for Africa’의 ‘USA’를 아주 오랫동안 ‘United States of America’로 알았다. 미국의 유명 뮤지션들이 모두 모인 프로젝트였으니 너무도 당연하게 그럴 거라 생각했다. 그게 아니라 ‘United Support of Artists’의 약자임을 안 것은 그로부터 한참 시간이 흐른 뒤였다.

‹We are the world› 이야기를 하려면 이 프로젝트의 탄생을 촉발시켰던 밴드 에이드Band Aid 얘기를 먼저 하지 않을 수 없다.

1984년 크리스마스를 앞두고 밥 겔도프Bob Geldof의 주도 하에 영국의 유명 뮤지션들이 모여 밴드 에이드의 이름으로 싱글 ‹Do they know it's Christmas›를 발표했다. 아프리카 난민을 돕기 위한 이 프

로젝트에는 유투의 보노, 스팅, 조지 마이클, 듀란 듀란, 보이 조지, 폴 영, 필 콜린스 등 당대의 영국 출신 톱스타들이 대거 참여했다. 싱글은 발표되자마자 영국 싱글차트 정상을 차지했고, 불과 3주 만에 300만 장이 넘게 팔리는 공전의 히트를 기록했다. 크리스마스에 기아에 허덕이며 죽어가는 아프리카 난민들에 대한 관심과 도움을 호소한 노래의 메시지도 큰 반향을 불러일으켰다. 영국발 밴드 에이드는 미국의 뮤지션들을 각성시켰다. 해리 벨라폰테가 처음 아이디어를 낸 프로젝트는 라이오넬 리치와 마이클 잭슨이 공동 작곡가로 나서고 퀸시 존스가 프로듀스를 맡으면서 구체화되었다. 'USA for Africa'는 그렇게 탄생했다.

1985년 1월 28일 당대의 슈퍼스타들이 아메리칸 뮤직 어워즈 참석을 위해 미국 LA에 있는 A&M 스튜디오에 모였다. 이들을 한날 한시 한곳에 모두 모으는 것은 불가능에 가까운 일이었으므로 시상식 날짜를 녹음일로 잡은 것은 탁월한 아이디어였다. 라이오넬 리치, 마이클 잭슨, 스티비 원더, 다이아나 로스, 밥 딜런, 브루스 스프링스틴, 조 카커, 빌리 조엘, 케니 로저스, 케니 로긴스, 티나 터너, 신디 로퍼, 킴 칸스, 레이 찰스, 폴 사이먼, 스티브 페리, 홀 앤 오츠, 휴이 루이스 등 참여한 뮤지션들의 숫자만도 45명에 달했다. 이들 앞에서 마치 오케스트라를 지휘하듯 녹음을 지휘한 것은 물론 퀸시 존스였다. 그는 녹음시간 내내 만면에 만족스러운 웃음을 띤 채 지휘봉을 휘둘렀다. ‹We are the world›가 탄생한 것이다.

이 곡에 쏟아진 관심과 열광은 엄청났다. 앨범과 싱글은 가볍게 빌보드 앨범차트와 싱글차트 정상을 차지했고, 순식간에 미국에서만 750만 장이 넘게 팔려나가며 역대 가장 빠르게 팔린 싱글로 기록되었다. 판매 수익으로 모은 자선기금도 5천만 달러에 달했다. 이듬해 그

래미에서 주요 부문인 '올해의 노래'와 '올해의 레코드'도 ‹We are the world›의 차지였다.

음악을 통한 세상의 구원, 음악의 선한 힘이 세상을 비춘 가장 상징적인 장면은 1984년 밴드 에이드의 ‹Do they know it's Christmas›에서 1985년 ‹We are the world›를 지나, 그해 여름 영국 런던의 웸블리 스타디움과 미국 필라델피아의 JFK 스타디움에서 동시 개최되어 전 세계 140개국 20억의 시청자들이 지켜본 자선 콘서트 라이브 에이드Live Aid에 이르는 시기에 연출되었다. 그 중심에 ‹We are the world›가 있었다.

노래의 러닝타임은 7분이 넘는다. 7분은 상업적인 싱글로서는 적절치 않은 긴 시간이지만 이 노래의 7분은 언제나 쏜살같이 흘러간다. 하긴 그 많은 뮤지션들이 한 소절씩이라도 나누어 부르려면 7분은 최소한의 시간이었을지도 모르겠다. 지금도 45명의 뮤지션들이 함께 모여 노래 부르는 당시의 뮤직비디오를 보면 감동이 밀려온다. 라이오넬 리치로 시작해 이내 스티비 원더가 가세하고 이후 여러 뮤지션들이 나누어 부르거나 거대한 합창으로 만들어내는 하모니는 볼 때마다 과연 명불허전이다. 개인적으로는 브루스 스프링스틴의 거친 허스키 보이스와 스티비 원더의 소울풀한 보컬이 호흡을 맞추는 부분과, 당시로서는 신진급이던 신디 로퍼가 쟁쟁한 선배들 사이에서도 전혀 주눅 들지 않고 앙칼지게 내지르던 목소리가 가장 인상 깊게 남아 있다.

누구나 한 번쯤은 경험하게 되는 일이지만, 카세트테이프로 음악을 듣다 가장 속상하고 안타까운 순간은 테이프가 돌아가는 중에 플레이어 안에서 구겨져 엉켜버리는 순간, 흔한 말로 테이프가 씹히는 순간이다. 그런 일은 실제로 아주 흔히 일어나곤 했는데 당시 무한반

복제생으로 듣던 ‹We are the world›의 테이프도 어느 날 씹혀서 못 쓰게 되는 운명을 맞이했다. 대신 지금은 집에 턴테이블이 생긴 이후 새로 장만한 LP가 그 자리를 대신하고 있다.

노래듣기

청계천 빽판의 추억

청계천 세운상가는 팝송 키드들에게는
일종의 성지와도 같은 곳이었다. 라디오
같은 매체를 통해서는 들을 수 없었고,
국내에는 라이선스로 정식 발매되지도 않아서
구하기조차 어려웠던 음반들을 그곳에 가면
접할 수 있었기 때문이다. 소위 빽판이라고
불리던 불법 음반들이다.

STEREO	33 $\frac{1}{3}$
SIDE A	

悲しみにさよなら

安全地帶, 「安全地帶 IV」(1985)

청계천 세운상가는 팝송 키드들에게는 일종의 성지와도 같은 곳이었다. 라디오 같은 매체를 통해서는 들을 수 없었고, 국내에는 라이선스로 정식 발매되지도 않아서 구하기조차 어려웠던 음반들을 그곳에 가면 접할 수 있었기 때문이다. 광화문이나 대학로 등지에 수입 원판을 팔던 유명 레코드가게들이 여럿 있기는 했지만 그곳들은 합법적이라는 한계 면에서나 가격적인 면에서나 가난한 학생들이 찾기에는 부담스러운 곳이었다. 반면 청계천에 가면 훨씬 저렴한 가격에 쉽게 음반을 살 수 있었으니 소위 빽판이라고 불리던 불법 음반들이다. 재킷은 조악하고 음질도 엉망이었지만 가격이 싸다는 것과 금지곡까지 포함된 원래 모습 그대로의 음반을 살 수 있다는 메리트는 대단히 컸다. 당시 정식으로 라이선스된 음반 중에는 금지곡 판정을 받은 노래들이 빠지면서 원래의 앨범과는 다르게 누더기가 되어버린 음반들이 많았으니까.

36년간 일제 강점기를 거친 우리에게 일본은 오래도록 정서적

으로 적대적 국가다. 각종 스포츠의 한일전은 언제나 전쟁을 방불케 했으며, 일본에게만은 절대로 져서는 안 되는 것이었다. 그런 분위기 속에서 당연히 일본의 대중문화도 전면 금지되었다. 일본의 영화도 일본의 음악도 합법적인 경로를 통해 만나는 것은 불가능했다. 지금이야 시중에서 일본 음반들이 팔리고 지상파를 제외한 방송에서 일본어 가창 음악을 트는 것도 가능해졌지만 이렇게 된 것은 최근의 일이다. 2002년 한일 월드컵 공동개최를 앞두고 90년대 후반부터 일본 대중문화에 대한 단계적 개방이 이루어진 것이 시작이었다. 영화의 경우 세계 4대 영화제 수상작을 대상으로 점진적으로 국내 개봉이 허용되었는데, 국내에 처음으로 정식 개봉된 일본 영화는 1998년 극장에 걸린 《하나비》였다.

일본 음악이 금지되어 있던 80년대에 일본 음반을 구할 수 있는 거의 유일한 통로도 역시 청계천 세운상가였다. 그곳에 가면 불법으로 제작된 일본 음반들을 살 수 있었는데, 당시 최고의 인기는 단연 안전지대安全地帶였다. 그중에서도 단 한 곡을 꼽으라면 누구라도 바로 이 노래 〈悲しみにさよなら(가나시미니사요나라: 슬픔이여 안녕)〉를 꼽을 것이다.

80년대 초반 일본 포크음악의 거장 이노우에 요스이井上陽水에게 발탁되어 그의 백 밴드로 활동하던 안전지대는 1982년 데뷔싱글 〈萠黃色のスナップ(모에기이로노스나프: 연두색의 스냅)〉를 내고 정식으로 데뷔했다. 팀의 보컬리스트이면서 작곡도 대부분 도맡는 다마키 코지玉置浩二를 리더로 한 5인조 밴드였다. 〈悲しみにさよなら〉는 1985년에 나온 이들의 정규 4집 「安全地帶 IV」의 수록곡으로, 그해 여름 싱글로 발표되어 선풍적인 인기를 끈 이래 일본인들이 세대를 초월해 가장 사랑하는 국민가요가 되었다.

안전지대는 조금 말랑말랑하고 멜랑콜리한 스타일의 발라드 음

악으로 일본을 넘어 한국을 비롯한 아시아 전역에서 폭발적인 사랑을 받았는데, 〈悲しみにさよなら〉는 그 대표적인 곡이다. 일본에서도 가라오케에서 가장 널리 불리는 애창곡이며 다분히 가요풍인 멜로디 라인과 쉬운 전개로 국내에서도 따라 부르는 사람들이 많았다. 지금도 노래방에 가면 이 노래를 부르는 사람들이 꽤 많다. 뜻도 모른 채 일본어 발음 그대로 따라 부르기 일쑤였지만 '혼자서 울지 말고 미소 지으며 바라봐줘. 너의 곁에 있을 테니'로 시작되는 가사의 의미를 알고 들으면 더욱 위로가 되는 노래다. 요즘 말로 치면 흑기사 혹은 수호천사의 노래라고나 할까.

90년대에 일본 음악을 접한 사람이라면 안전지대보다는 엑스 재팬X-JAPAN을 더 친숙하게 느낄지 모르겠다. 엑스 재팬의 경우, 비공식이지만, 청계천 불법 음반으로만 국내에서 50만 장 또는 100만 장이 넘게 팔렸다는 말이 있을 정도로 큰 인기를 끌었다. 그래도 내게 단 한 곡의 J-POP은 여전히 안전지대의 〈悲しみにさよなら〉다. 80년대에 중고등학교 시절을 보냈고 일본 음악에 조금이라도 관심을 가졌던 이들이라면 나의 생각에 동의하리라 믿는다. 그 시절 서울에는 곳곳에 '안전지대'라는 간판을 단 카페며 음식점이 문을 열었고, '안전지대'라는 캐주얼 의류 상표까지 등장해 젊은이들 사이에서 크게 유행했다. 한편 「安全地帯 IV」에는 이 노래 외에도 또 하나의 히트곡 〈夢のつづき(유메노츠즈키: 꿈의 속편)〉가 수록되어 있는데, 이 곡은 포지션의 히트곡인 〈재회〉의 원곡이다.

2010년 뒤늦게 안전지대가 내한공연을 했을 때 공연장에서 국내 유명 뮤지션들을 많이 볼 수 있었다. 그들 역시 청소년 시절로 돌아간 듯 일어나 몸을 흔들며 천진한 얼굴로 〈悲しみにさよなら〉를 따라

부르고 있었다. 그 모습을 보며 비슷한 시기에 80년대를 함께 보낸 사람으로서의 막연한 동료 의식 같은 것이 느껴져 혼자 슬며시 미소를 지었다.

Presence of the Lord

Blind Faith, 「Blind Faith」(1969)

기타의 신 에릭 클랩튼Eric Clapton은 여러 밴드를 거쳤다. 1963년 전설적인 그룹 야드버즈Yardbirds의 일원으로 팝계의 전면에 모습을 드러낸 그는 1965년 야드버즈를 떠나 당대 영국 블루스 록계의 대부 격인 인물이던 존 메이욜John Mayall이 이끄는 블루스브레이커스Bluesbreakers에 합류했다. 1966년 잠깐의 동행을 끝내고 존 메이욜과 결별한 에릭 클랩튼은 역사상 최강의 3인조로 꼽히는 슈퍼그룹 크림Cream을 결성해 ‹Sunshine of your love›가 수록된 1967년 앨범 「Disraeli Gears」와 ‹White room›이 실린 1968년 앨범 「Wheels of Fire」를 발표하며 주목받았지만, 크림도 장수 그룹이 되지는 못했다. 1969년 그는 크림을 떠나 블라인드 페이스Blind Faith를 결성했다. 크림의 동료 진저 베이커Ginger Baker와 트래픽Traffic 출신의 스티브 윈우드Steve Winwood, 베이스에 릭 그레치Rick Grech로 구성된 4인조 진용이었다.

블라인드 페이스는 결성 당시 큰 기대를 모았던 슈퍼그룹이었지만, 이들이 남긴 정규앨범은 아쉽게도 1969년에 발표한 그룹 동명 앨범 「Blind Faith」 단 한 장이다. 이들은 이 한 장의 앨범을 끝으로 짧은

작별을 고했지만 「Blind Faith」는 영, 미 양국에서 공히 앨범차트 1위를 차지하며 뚜렷한 흔적을 남겼다. 앨범의 대표곡으로는 9분에 육박하는 러닝타임을 자랑하는 타이틀곡 ‹Had to cry today›와 기타 리프가 친숙한 ‹Sea of joy›, 그리고 ‹Presence of the Lord› 등이 꼽힌다.

‹Presence of the Lord›는 포크 록 성향의 발라드 곡으로 전체적으로 사이키델릭 록의 색채가 짙은 앨범에서 다소 이질적인 느낌으로 들리기도 하지만, 그것은 1절까지의 얘기다. 다소 연약하게 들릴 수도 있는 스티브 윈우드의 보컬이 리드하는 전반부를 지나 간주부에 이르면 에릭 클랩튼의 예의 사이키델릭한 기타 사운드가 폭발한다. 다시 노래가 시작되면 사이키델릭 기타는 슬며시 뒤로 물러나지만 완전히 사라지지는 않는다. 그렇게 곡이 끝날 때까지 묵묵히 뒤를 받치는 기타 사운드는 노래의 후반부에 훨씬 고양된 에너지를 공급한다. 그것은 얼핏 단순하지만 흡입력 있는 변화의 순간을 만들어낸다. 어찌 보면 그런 변화를 통해 ‹Presence of the Lord›야말로 시종일관 노골적으로 사이키델릭을 지향하는 다른 어떤 곡보다도 가장 매력적인 사이키델릭 록 넘버로서의 지위를 획득하고 있다.

1968년과 1969년은 미국에서 날아온 기타 천재 지미 헨드릭스가 영국의 음악 씬에 일대 충격을 던지며 큰 변화의 바람을 불러일으키던 시기였다. 그 영향으로 영국의 록은 사이키델릭 성향이 한층 강화되고 있었는데, 블라인드 페이스가 남긴 유일한 앨범 「Blind Faith」는 그 시기를 그려낸 최고이자 마지막 역작으로 평가받는다.

이 앨범은 무엇보다 재킷에 얽힌 이야깃거리가 많은 앨범이다. 영국 발매 당시 앨범의 전면 재킷은 상반신 누드의 어린 소녀가 우주

선 모형을 들고 있는 사진을 담고 있었는데, 이것이 외설 시비를 불러일으켰다. 재킷 디자인을 담당한 밥 시드먼이 '인간이 달에 간 것을 기념하는 의미로 소녀는 생명의 열매, 우주선은 지식의 열매를 뜻한다'는 해명을 내놓았지만, 미성년 소녀의 상반신 노출에 대한 비난을 벗어날 수는 없었다. 결국 미국 발매시 「Blind Faith」의 재킷은 멤버 네 명의 모습을 담은 평범한 사진으로 교체되었다.

국내에는 뒤늦게 발매된 두 가지의 다른 재킷 디자인이 더 존재한다. 하나는 전혀 다른 이미지에 미국반 재킷에 쓰인 멤버들의 사진을 작게 집어넣은 것이고, 다른 하나가 아주 놀랍다. 최초의 이미지에서 우주선 모형을 든 소녀의 사진 자체를 아예 삭제해버린 것이다. 그래서 이 재킷에는 소녀가 없고 들판과 구름 낀 하늘이 만나는 원 재킷의 허무한 배경사진만이 남아 있는데, 나는 이 배경만 남은 재킷의 LP를 가지고 있다. 이 재킷 디자인은 한국에서만 발매된 것이라 아마 세계 어디에도 없는 것이므로 (모든 나라를 직접 확인해 보지는 못했지만 그렇지 않을까?) 나중에 수집가들의 표적이 될 것이라는 누군가의 조언에 따라 아주 애지중지 간직하고 있다.

노래듣기

Everybody needs a friend

Wishbone Ash, 「Wishbone Four」(1973)

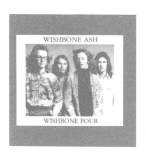

음악을 틀 때 멘트 없이 두 곡을 연달아 붙이는 '오버랩'은 가장 흔하면서도 상당히 효과적인 기법이다. 라디오 음악방송에서도 오버랩은 빈번히 사용되는데, 그래서 라디오 PD인 나는 노래를 듣다가도 종종 이 노래는 무슨 노래랑 붙이면 잘 어울리겠다는 식으로 생각하는 습관이 생겼다. 스스로의 기억력을 믿기 어려운 나이가 된 지금은 생각이 날 때마다 그것을 메모해 놓곤 하는데, 나에게는 블라인드 페이스의 ‹Presence of the Lord›를 들을 때마다 자동으로 떠올리게 되는 노래가 하나 있다. 바로 위시본 애쉬Wishbone Ash의 ‹Everybody needs a friend›로, 두 노래를 오버랩하면 좋겠다는 생각을 하면서도 실제 방송에서 실천에 옮긴 적은 별로 없다. 왜냐하면 ‹Everybody needs a friend›가 연주 시간이 무려 8분이 넘는 긴 곡이기 때문이다.

영국 출신의 4인조 밴드 위시본 애쉬는 1969년 베이시스트 마틴 터너Martin Turner와 드러머 스티브 업튼Steve Upton의 주도 하에 결성된 밴드였지만, 후일 그룹을 대표하게 된 것은 뒤늦게 가입한 두 명의 기

타리스트 앤디 포웰Andy Powell과 테드 터너Ted Turner가 구축한 트윈 리드 기타 시스템이었다. 당시에도 두 명의 기타리스트를 둔 밴드는 많았고, 야드버즈의 경우 제프 벡과 지미 페이지가 함께 몸담았던 잠깐 동안 두 사람이 트윈 리드 기타를 맡기도 했다. 하지만 보통의 경우 두 명의 기타리스트는 리드와 세컨드로 역할을 나누는 것이 일반적이었다. 트윈 리드 기타로 유명한 글렌 팁튼, 케이 케이 다우닝의 주다스 프리스트나 데이브 머레이와 애드리언 스미스의 아이언 메이든은 모두 그 이후에 등장했다. 1976년 ‹Hotel California›에서 이글스의 글렌 프라이, 조 월시, 돈 펠더가 환상의 트리플 기타 연주를 펼친 것도 한참 후의 일이었다. 그러니까 위시본 애쉬는 본격적으로 트윈 리드 기타 시스템을 도입한 최초의 밴드라고 할 수 있다.

　이들은 1970년 딥 퍼플의 공연에서 오프닝 무대를 맡게 되었는데, 이때 리치 블랙모어의 눈에 띄어 그의 추천으로 음반사와 계약을 체결하고 정식으로 데뷔할 수 있는 기회를 잡았다. 1970년 데뷔앨범 「Wishbone Ash」를 발표하며 데뷔 이후 꾸준한 활동을 이어갔으나 큰 반향을 얻지는 못하다가, 1972년에 발표한 3집 「Argus」가 영국 앨범차트 3위에 오르는 등 크게 히트하면서 이름을 알리기 시작했다. 그리고 이어진 4집 「Wishbone Four」에서 마침내 대표곡인 ‹Everybody needs a friend›를 내놓는다.

　「Wishbone Four」는 1973년에 발표되었다. 영국반과 미국반의 수록곡이 다른데 미국반은 첫 곡으로 ‹So many things to say›가 수록되어 있고, ‹Everybody needs a friend›는 LP A면의 네 번째 마지막 곡으로 자리하고 있다. 반면 영국반은 ‹So many things to say›가 빠지고 미국반의 두 번째 곡인 ‹Ballad of the Beacon›이 첫 곡을 차지했다. ‹Everybody needs a friend›는 세 번째 곡이고 마지막 곡으로

는 미국반에는 없는 ‹Helpless›가 추가되었다. 80년대 뒤늦게 국내 발매된 라이선스반은 영국반을 따랐다.

‹Everybody needs a friend›는 친구와의 우정을 노래한다. 살면서 가장 필요한 것은 사랑보다는 어쩌면 우정일지도 모르겠다. 친구는 연인이 줄 수 없는 의지가 되어주고, 우정은 사랑이 닿지 못하는 끈끈한 깊이에 존재한다. 힘겨운 세상에서 오랜 시간 묵묵히 곁을 지켜주는 것은 연인보다는 오히려 친구가 아닐까. 그래서 우리는 모두 친구가 필요하다. 노래는 그것을 말하고 내가 너를 위해 사랑을 줄 것이라고 위무한다. 가사 속의 단어는 ‘love’, ‘사랑’이지만 친구간의 사랑이란 ‘우정’일 터이다.

‹Everybody needs a friend›는 오래도록 음악다방의 단골 신청곡이었다. 인기의 일등 요인은 매력 넘치는 트윈 리드 기타 연주였다. 실제 8분 20초의 러닝타임 중 가사가 나오는 시간보다 연주 시간이 훨씬 길다. 가사가 등장하기 전까지 전주만 1분에 달하고 중간의 간주도 1분 20초가 넘는다. 후주는 3분을 훌쩍 뛰어넘는다. 하지만 지루할 틈은 없다. 테드 터너의 팬더 스트라토 캐스터와 앤디 포웰의 깁슨 플라잉 브이 기타가 그려내는 마법 같은 연주는 시간을 저만큼 앞당긴다. 그런 의미에서 이들이 함께 연주하는 라이브 클립을 꼭 찾아보기를 권한다. 못내 아쉬운 것은 이 앨범을 끝으로 1974년 테드 터너가 탈퇴, 위시본 애쉬의 트윈 리드 기타 시스템이 붕괴되었다는 사실이다.

명문 재즈 레이블 ‘블루노트’의 푸른빛이 도는 재킷 디자인은 유명하다. 블루노트의 모든 재킷은 일관된 톤의 디자인을 유지했고, 그것은 레이블의 상징과도 같은 것이 되었다. 청계천 빽판도 일관된 재

킷의 톤이 있었다. 그것은 디자인 면에서 의도된 것이 아니라 순전히 열악한 잉크와 프린터 문제에서 비롯된 것이었지만, 우습게도 결과적으로 그렇게 되었다. 그것은 대체로 연한 녹색 빛깔을 띠었는데, 「Wishbone Four」 앨범은 원래의 재킷 색깔이 녹색이었으므로 오리지널판과 빽판의 시각적 차이가 그리 크지 않았던 음반이기도 했다.

노래듣기

You and me

Alice Cooper, 「Lace and Whiskey」(1977)

앨리스 쿠퍼Alice Cooper는 본명이 빈센트 퍼니어로, 1948년 미국 디트로이트에서 목사의 아들로 태어났다. 그는 소위 쇼크 록Shock Rock 4)의 상징 격인 인물인데, 자신의 무대명이자 그가 이끄는 밴드의 이름이기도 한 앨리스 쿠퍼는 중세 마녀의 이름에서 따 온 것이다. 그에 따르면 어느 날 꿈에서 앨리스 쿠퍼라는 이름의 마녀를 만났고, 그녀가 자신의 전생이라고 믿게 된 그는 이름을 아예 앨리스 쿠퍼로 바꿔버렸다. 다분히 작위적이고 지어낸 이야기일 가능성이 높지만, 뭐 그렇다 하더라도 충분히 어울리는 이야기다. 아무튼 이름부터 그러니 그가 들려준 음악이 어떨지는 능히 짐작이 갈 것이다. 그의 무대에는 뱀, 불꽃, 피, 십자가 모독 등 온갖 쇼킹한 요소들이 가득했다. 모든 평범함은 그의 적이었다. 그 방면에서라면 앨리스 쿠퍼는 또 한 명의 거물 오지 오스

4) 시각적인 요소를 중시하여 자극적이고 충격적인 라이브 무대를 선보이는 일련의 록 음악, 특히 헤비메탈 음악을 일컫는 용어이다. 대표적인 쇼크 록 아티스트로는 오지 오스본, 앨리스 쿠퍼, WASP, 마릴린 맨슨 등이 꼽힌다.

본과 쌍벽을 이루는 인물일 것이다.

　이런 탓에 앨리스 쿠퍼는 아주 오랫동안 동방예의지국 대한민국에서 금기시된 인물이었다. 그의 음악 역시 빛을 볼 수 없었다. 그는 1960년대 중반부터 활동을 시작했지만, 그의 음반은 국내에 정식으로 소개되지 못했다. 만약 그의 음반이 정식으로 라이선스되었다고 하더라도 대다수의 곡이 금지곡으로 묶여 앨범은 누더기 중의 누더기가 되었을 것이다. 하도 많이 잘려나가 음반의 형태를 갖출 만한 곡의 분량이 남아 있지 않았을 법도 하다. 결론적으로 앨리스 쿠퍼의 음반은 1970~80년대까지만 하더라도 청계천 등지에서 빽판 정도로만 구할 수 있었던 본의 아닌 희귀음반이었다. 그의 앨범이 국내에 정식으로 라이선스되기 시작한 것은 1990년대 들어서부터였다.

　앨리스 쿠퍼의 음악 중에 가장 그답지 않은 노래는 ‹You and me›다. 이 노래는 1977년에 발표된 앨범 「Lace and Whiskey」에 실려 있는데, 흐름을 살펴보면 전작인 1976년 앨범 「Alice Cooper Goes to Hell」에 수록되어 인기를 끈 발라드 ‹I never cry›의 연장선상에 있는 곡이라 할 수 있다. 이 곡은 빌보드 싱글차트 9위까지 오르며 상업적으로 전작을 뛰어넘는 히트를 기록했다.

　「Lace and Whiskey」는 앨리스 쿠퍼의 디스코그래피에서 아주 이질적인 느낌을 주는 앨범이다. 최소한 이 앨범에서만큼은 그에게서 쇼크 록의 대부로서의 모습은 찾아보기 어렵다. ‹You and me›만큼 말랑말랑한 곡은 없지만 전체적으로도 수록곡 모두가 포크 록과 로큰롤의 범주를 크게 벗어나지 않는다. 앨리스 쿠퍼가 작심하고 온순하게 만든 앨범이라고 할 수 있다. 권총과 총알, 그리고 술과 담배가 등장하는 빛바랜 사진 같은 흑백 톤의 재킷은 금주법 시대를 다룬 갱 영화를 연상시키는 구석도 있다. 그것은 퇴폐적이면서도 조금은 낭만적이다. 하

지만 이 앨범마저도 국내에서는 1991년이 되어서야 정식으로 라이선스 음반으로 발매될 수 있었다.

〈You and me〉는 평범한 노동자의 사랑노래다. 일을 마치고 돌아와 연인을 껴안고 사랑하고 천국 같은 기분을 느끼게 해주고 싶지만, 현실은 냉정하고 남루하다. 거기에는 어쩔 수 없는 삶의 피곤 같은 것이 묻어 있다.

> You and me ain't no movie stars
> What we are is what we are
> We share a bed, loving and TV
> That's enough for a working man

너와 나는 영화배우가 아니고, 단지 침대를 함께 쓰며 사랑하고 TV를 보는 노동자일 뿐이다. 그것은 어찌 보면 작은 기쁨과 소박한 행복에 만족하는 안분지족의 마음으로 읽힐 수도 있지만, 그보다는 오히려 조금은 측은하고 씁쓸한 공감을 불러일으킨다. 현실이란 대체로 그런 것이니까.

앨리스 쿠퍼는 우리나라에서 널리 사랑받는 뮤지션은 아니다. 히트곡도 그다지 많지 않다. 하지만 그를 모르거나 심지어 싫어하더라도 〈You and me〉 이 노래 하나만큼은 좋아할 가능성이 크다. 그만큼 매력적인 곡이고 실제로 라디오와 다운타운가에서도 많은 사랑을 받았다. 앨리스 쿠퍼의 노래 중에 아는 노래가 이 노래 하나밖에 없다고 해도 괜찮다. 그런 사람이 태반일 것이라 생각한다.

Questions

Manfred Mann's Earth Band, 「The Roaring Silence」(1976)

1970~80년대 국내 음악다방에서 꾸준히 사랑받았던 노래 중에 맨프레드 맨스 어스 밴드Manfred Mann's Earth Band의 ‹Questions›가 있다. 이노래는 밴드가 1976년 발표한 앨범 「The Roaring Silence」에 실려 있는데, 한 가지 의외인 것은 그렇게 오랜 세월 노래가 사랑받는 동안 앨범이 국내에 라이선스로 정식 발매되지 않았다는 사실이다. 「The Roaring Silence」는 LP 시절 국내에 단 한 번도 라이선스 음반으로 나온 적이 없으며, 음반이 나온 지 20년이 지난 1999년 리이슈반 CD로 라이선스된 것이 최초였다. 그러니까 그 긴 세월 동안 이 앨범은 국내에서 극소수의 수입 원판과 빽판으로만 유통되었으니, 결국 국내 유통된 음반의 대다수가 빽판이었던 셈이다.

맨프레드 맨스 어스 밴드는 리더인 맨프레드 맨Manfred Mann의 이름을 앞세운 영국 밴드이다. 1971년에 영국 런던에서 4인조로 결성-후에 멤버를 보강해 주로 5인조로 활동했다-되어 프로그레시브 록 성향의 음악을 들려주었다. 1940년 남아프리카공화국 요하네스버

그에서 태어난 맨프레드 맨은 10대 후반이던 1959년부터 음악활동을 시작했다. 1961년에는 가족과 함께 영국으로 이주해 메인스트림에서 본격적으로 음악 경력을 쌓아 나갔다. 처음 그가 이끌었던 밴드의 이름은 맨프레드 맨에서 맨프레드 맨 챕터 쓰리Manfred Mann Chapter Three 가 되었다가 1971년에 맨프레드 맨스 어스 밴드가 되었다.

「The Roaring Silence」가 배출한 최대 히트곡은 ‹Blinded by the light›이다. 맨프레드 맨스 어스 밴드의 히트곡 중에는 특이하게도 브루스 스프링스틴의 커버곡이 많은데, 이 곡 또한 원래는 브루스 스프링스틴의 1973년 데뷔앨범 「Greetings from Asbury Park, N.J.」에 실렸던 곡으로 전형적인 브루스 스프링스틴 풍의 록 넘버이다. 원곡은 크게 주목받지 못했지만, 맨프레드 맨스 어스 밴드의 커버 버전은 1977년 빌보드 싱글차트 1위에 오르는 등 원곡을 능가하는 큰 히트를 기록했다.

그러나 앨범 수록곡 중 한국에서 가장 사랑받은 곡은 ‹Questions›이다. 앨범을 넘어 맨프레드 맨스 어스 밴드의 모든 곡 중에서 국내에서 가장 인기 있는 노래를 고른대도 압도적인 지지를 얻을 것이다. 맨프레드 맨이 연주하는 영롱한 키보드 사운드로 시작하는 노래는 애상감 넘치는 멜로디에다 보컬리스트 크리스 톰슨Chris Thompson의 호소력 있는 목소리, 그리고 차례로 악기 구성을 쌓으며 하이라이트를 향해 가는 점층적 구조에 이르기까지 한국인들이 좋아할 만한 발라드의 요소를 두루 갖추었다. 특히 멜로디는 슈베르트의 ‹피아노 즉흥곡 3번 G장조›의 주선율을 차용해 만들었는데, 맨프레드 맨스 어스 밴드의 노래 중에는 이 밖에도 클래식에서 모티브를 따온 곡이 많다. 대표적으로 같은 앨범의 수록곡 중 ‹Starbird›는 스트라빈스키의 유명한 발레곡 ‹불새Starbird›에서 테마를 가져왔고, ‹Blinded by the light›에는 중반부에

원곡에는 없는 알렉산더 보로딘의 ‹젓가락 행진곡›이 삽입되어 있다.

Turning the key,
I sat and spoke to those inside of me

문을 닫고
나는 자리에 앉아 내 안의 그들과 이야기했어

They answered my questions with questions
And they set me to stand on the brink
Where the Sun and the Moon were as brothers
And all that was left was to think

그들은 내 질문에 다시 질문으로 답하고는
해와 달이 만나는 곳의 가장자리에
날 서 있게 했어
그리고 내게 남겨진 것은 생각하는 것뿐

‹Questions›의 가사는 제목 그대로 계속되는 '질문'을 담고 있다. 삶은 그 자체로 질문의 연속이며 그 질문은 결국 '나는 누구인가?'라는 근원적 물음에서 시작되거나 같은 질문으로 귀결된다는 것을 노래는 들려준다. 그것은 다분히 철학적인 주제인데, '으르렁거리는 침묵'이라는 앨범의 제목도 그렇거니와 브루스 스프링스틴의 하고많은 노래 중에 굳이 모순적인 제목의 ‹Blinded by the light›을 선택해 리메이크한 것에서도 의도한 바가 감지된다. 크게 클로즈업된 귀 속에 입이 들어 있는 범상치 않은 재킷 디자인도 마찬가지다.

Soldier of fortune

Deep Purple, 「Stormbringer」(1974)

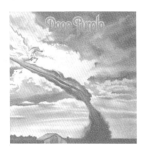

'뮤직 트리Music Tree'라고도 불리던 일종의 계보도 같은 것이 있다. 장르의 역사적 흐름을 그리기도 하고, 특히 누가 누구의 제자고, 누구의 영향을 받았고 하는 것을 정리한 기타리스트의 계보도도 있다. 또 이 그룹에서 저 그룹으로 멤버들의 이직이 잦았던 록 필드의 특성상 이들의 이합집산에 따른 그룹의 탄생과 발전, 소멸 등을 기록한 것도 있었는데, 이런 것들은 일견 나무가 가지를 뻗어나가는 그림처럼 보였으므로 흔히 뮤직 트리라고 불렸다.

그룹 딥 퍼플Deep Purple과 기타리스트 리치 블랙모어Richie Blackmore는 이들 계보도에 자주 등장했던 대표적인 이름이다. 유독 멤버 교체가 많았던 딥 퍼플의 역사를 꿰면 하드 록의 계보도 절반을 알 수 있다고까지 말할 정도였다. 가장 유력한 구분법은 보컬리스트에 따라 1~3기로 나누는 것인데, 로드 에반스Rod Evans가 보컬리스트였던 시기를 1기, 이언 길런Ian Gillan이 재적했던 시기를 2기, 마지막으로 데이비드 커버데일David Coverdale이 함께했던 시기를 3기로 본다. 1970

년대 중반 1차 해산 이후 주요 멤버들이 레인보우Rainbow와 화이트스네이크Whitesnake로 흩어지면서 이 두 그룹은 딥 퍼플의 방계 그룹처럼 인식되기도 한다.

　딥 퍼플의 명곡들이 많은데, 대표적으로 역사상 가장 유명한 기타 리프를 가진 곡으로 꼽히는 ‹Smoke on the water›와 역시 하드록 기타의 교과서처럼 인식되는 명곡 ‹Highway star›가 있다. 이 두 곡이 나란히 수록된 1972년 앨범 「Machine Head」는 하드 록의 역사에 빛나는 걸작으로 평가받는다. 그런가 하면 초기작인 1969년 앨범 「Deep Purple」에 실린 러닝타임 12분이 넘는 대곡 ‹April›을 최고작으로 꼽는 이들도 많다. 하지만 우리나라에서 가장 사랑받는 곡을 고르라면 뭐니 뭐니 해도 ‹Soldier of fortune›이 첫 손가락에 꼽힐 것이다.

　이 노래는 딥 퍼플이 1974년에 발표한 앨범 「Stormbringer」에 수록되어 있다. 앞서 제시한 구분법에 따르면 3기 딥 퍼플의 두 번째에 해당하는 앨범으로 당시의 보컬리스트는 데이비드 커버데일이다. 데이비드 커버데일은 전임 보컬리스트들에 비해 상대적으로 샤우팅은 다소 부족하지만 특유의 허스키 보이스로 발라드를 부르는 데 능했다. 한마디로 발라드와 그의 목소리는 궁합이 잘 맞았는데, 그 대표적인 예가 바로 ‹Soldier of fortune›이다. 리치 블랙모어의 애잔한 어쿠스틱 기타와 데이비드 커버데일의 소울풀하고 블루지한 보컬은 멋진 조화를 만들어낸다.

　‹Soldier of fortune›은 우리말로 ‹행운의 병사›로 변역되어 소개되기도 했는데, 가사를 보면 ‘Soldier’는 전장의 군인이 아니다. 전쟁터는 다름 아닌 삶이요, 인생이다. 인생이라는 거친 바다 여기저기를 부평초처럼 떠돌며 삶을 지속해온 늙은 나그네의 지치고 힘든 마음과

회한 같은 것이 노래에는 짙게 배어 있다.

「Stormbringer」의 세계시장 성적표는 보잘것없었고, ‹Soldier of fortune›도 싱글로 발매조차 되지 않았을 정도로 애초 전혀 주목받지 못했다. 하지만 우리나라에서 이 곡의 인기는 상상을 초월하는 것이었다. 라디오와 음악다방의 단골 신청곡이었던 것은 물론이다. 딥 퍼플도 이 노래를 사랑했다. 자신들의 여러 베스트앨범에 빠짐없이 이 곡을 실었고 공연에서도 즐겨 연주했다. 시간이 흐르면서 점점 은은한 향기를 발한 노래는 여러 후배들에 의해 리메이크되기도 했다.

개인적으로는 딥 퍼플보다 레인보우 시절의 노래를 더 좋아한다. 특히나 발라드 분야에서는 레인보우 시절이 확실히 앞서는 것 같다. ‹Catch the rainbow›와 ‹Rainbow eyes›, ‹Temple of the king›은 언제 들어도 좋다. 나는 그 시작점이 ‹Soldier of fortune›이 아니었을까 생각한다. 「Stormbringer」는 리치 블랙모어가 레인보우로 떠나기 전 딥 퍼플에서 마지막으로 발표했던 앨범이고, ‹Soldier of fortune›은 그 앨범의 마지막 곡이었다. 그러니 약간의 전조 같은 것이 보였다고 한대도 지극히 자연스러운 일일 것이다.

「Stormbringer」의 앨범 재킷은 1927년 미국 미네소타주 재스퍼를 강타했던 토네이도 사진을 담고 있다. 앨범 제목과 상응하는 사진이다. 1974년에 나온 앨범이지만 국내에 정식으로 발매된 것은 그로부터 8년이 지난 1982년이었다. 그동안에도 ‹Soldier of fortune›은 끊임없이 울려 퍼졌지만, 정작 음반으로 만나는 길은 역시나 어렵게 수입음반을 구하거나 청계천에서 빽판을 사는 방법뿐이었다. 그런데 1982년 오아시스레코드에서 나온 라이선스 앨범도 아쉽기는 매한가지였다. 당시 국내 라이선스 앨범의 제목은 「Stormbringer」가 아니라 「Soldier of Fortune」이었다. 앨범명이 바뀐 것은 원래 앨범의

타이틀곡인 ‹Stormbringer›가 금지곡으로 묶여 빠지면서 앨범의 가장 중요한 첫 곡이 사라져버렸기 때문이다. 당시 라이선스 LP의 A면에는 ‹Stormbringer›가 삭제되고 세 곡만이 실렸다. 하지만 그게 아니더라도 음반사의 입장에서 앨범명을 바꾸는 것은 고려해 봤음직한 일이다. 국내에서의 인기를 고려했을 때 ‹Soldier of fortune›을 앞세우는 것도 그리 나쁜 선택은 아니었을 테니 말이다. 앨범이 원래의 제목을 되찾은 것은 1990년대, 재발매되었을 때였다. 물론 이때는 ‹Stormbringer›도 금지곡에서 풀려 온전히 실릴 수 있었다.

노래듣기

Always somewhere

Scorpions, 「Lovedrive」(1979)

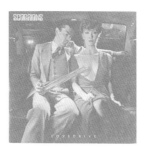

청계천 세운상가는 여러모로 비밀스러운 곳이었고, 동시에 은밀한 보물창고 같은 곳이기도 했다. 그곳에 빽판만 있었던 것은 아니다. 일제 가전제품을 싸게 살 수 있는 전자상가도 있었는데, 내가 오토리버스 기능이 탑재된 폼 나는 소니 워크맨을 산 것도 그곳이었다. 테이프가 끝까지 돌아가면 자동으로 역방향으로 돌아 바꿔 끼우지 않아도 저절로 뒷면으로 넘어가던 오토리버스 기능은 당시로서는 놀라운 것이었다.

그리고 무엇보다 그곳은 각종 성인물의 천국이었다. 소위 빨간 비디오테이프, 빨간 책 등이 천지에 널려 있었다. 친구 중 누군가가 청계천에서 알파벳 'P'로 시작되는 유명한 도색잡지라도 사서 등교하는 날이면 그날은 교실에 난리가 났다. 선생님께 들키지 말아야 했으므로 번갈아가면서 망은 확실히 봤다. 그중 어려서부터 이문에 밝았던 친구는 돈을 받고 보여주는 얄미운 녀석도 더러 있었다.

아무튼 세운상가에서 빽판을 사러 가는 길은 도처에서 "학생 좋은 거 있어"라고 속삭이는 은밀한 유혹들을 뚫고 지나가야 하는 험난

한 길이기도 했다. 그것은 혈기방장한 청춘들에게 결코 쉬운 일이 아니었다. 검은 비닐봉지에 담긴 야한 비디오테이프를 샀다가 그것이 «전원일기» 류의 TV 드라마를 녹화한 것이라는 사실을 알고 속았다며 뒤늦게 땅을 치는 친구들도 적지 않았다. 물론 교환이나 반품 따위는 불가능했다. 다행히도 나는 집에 비디오 플레이어라는 값비싼 기계 자체가 없었으므로 그랬던 적은 없다.

독일산 메탈, 이른바 저먼 메탈의 기수 스콜피온스Scorpions는 80년대 한국에서 대단한 인기를 누린 밴드였다. ‹Rock you like a hurricane›, ‹Big city nights› 등의 록 넘버와 ‹Always somewhere›, ‹Holiday›, ‹Still loving you› 같은 발라드 곡들이 두루 사랑받았다. 숱한 기타 키드들이 따라 쳤던 유명한 기타 인트로를 가진 ‹Always somewhere›는 그 시작이었다. 이 곡은 스콜피온스가 1979년에 내놓은 앨범 「Lovedrive」에 실려 있는데, 이 앨범을 통해 스콜피온스는 세계적으로도 인기를 얻기 시작했다. ‹Holiday›도 이 앨범에 수록되어 있다.

「Lovedrive」는 창단 멤버로 밴드의 확고한 중심인 루돌프 쉥커 Rudolf Schenker와 밴드의 목소리 크라우스 마이네Klaus Meine를 주축으로 무엇보다 울리히 로스Ulrich Roth를 대신해 가입한 기타리스트 마티아스 얍스Matthias Jabs가 처음 녹음에 참가한 앨범이다. 여기에 루돌프 쉥커의 동생으로 밴드의 초창기 기타리스트였다가 탈퇴하고 떠났던 깁슨 플라잉 브이의 명인 마이클 쉥커가 잠시 돌아와 힘을 보탰으니, 이 앨범은 말 그대로 스콜피온스의 최정예 멤버들이 총출동해 화력을 집중한 앨범이라고 할 수 있다.

80년대 국내에 라이선스로 소개된 「Lovedrive」의 앨범 재킷은

검은색 바탕에 푸른빛이 도는 전갈을 그려 넣은 표지였다. 거기에 스콜피온스가 시그니처로 사용하는 글씨체로 'Scorpions'라고 적혀 있었다. 그런데 그때도 아는 사람은 알았지만, 이것은 원래 「Lovedrive」의 재킷 디자인이 아니다. 원래의 재킷은 상당히 외설적인 사진을 담고 있는데, 거기에는 자동차 뒷좌석에서 양복을 차려입은 남자와 파란 드레스를 입은 여인이 등장한다. 전면에서 여인은 오른쪽 가슴을 노출하고 있고 그것을 바라보는 남자의 손과 여인의 가슴은 껌으로 연결되어 있다. 뒷면에서는 두 사람이 스콜피온스 멤버들의 사진이 담긴 액자를 들고 웃고 있는데 이번에는 액자의 옆으로 여인의 왼쪽 가슴이 살짝 드러나 있다. 볼수록 참 야릇한 이미지다.

전갈이 그려진 앨범 재킷은 음반이 미국에서 발매될 때 원래의 재킷이 검열에 걸리면서 얌전한 이미지로 교체한 것이었고, 그것이 국내에 들어왔다. 하지만 원래의 야한 이미지의 재킷을 구할 수 있는 곳이 있었다. 청계천의 세운상가를 기웃거리던 많은 메탈 키드들이 그곳에서 조악한 초록색으로 인쇄된 「Lovedrive」 앨범 속 가슴을 드러낸 여인을 만났다.

스콜피온스의 음반 중에는 선정적인 이미지의 커버를 가진 앨범들이 더러 있다. 일례로 ‹Still loving you›, ‹Rock you like a hurricane› 등이 수록된 이들의 1984년 히트앨범 「Love at First Sting」의 재킷은 앞뒷면 모두 남녀가 껴안고 있고, 그 와중에 남자가 여성의 허벅지에 타투로 전갈을 그리고 있는 사진을 담고 있다. 하지만 십중팔구 우리의 시선은 무엇보다 보일 듯 말 듯 두드러지는 여인의 가슴 음영에 집중된다. 이 앨범 역시 미국에서는 다섯 명의 멤버들이 가죽재킷을 입고 있는 사진의 지극히 평범한 커버로 교체되었고 이것이 국내에 소개되었다.

해마다 독일에서 열리는 팝콤Popkomm이라는 행사가 있다. 세계 각국에서 음악 관계자들이 모여들어 자신들의 음악을 소개하고, 사고 파는 계약을 맺기도 하는 일종의 음반 견본시장이다. 나는 2002년에 독일 쾰른에서 열린 팝콤을 참관할 기회를 가졌다. 행사장 주변에는 LP를 파는 행상들이 즐비했는데, 나는 그곳에서 오리지널 재킷 이미지의 「Lovedrive」와 「Love at First Sting」 앨범을 샀다.

그때 쾰른에 갔던 것이 개인적으로 태어나 처음 유럽에 간 것이었다. 따라서 당시의 여러 기억은 나에게는 대단히 각별한 기억으로 남아 있다. 쾰른 대성당의 그 어마어마한 위용과 라인 강변에서 마시던 시원한 맥주, 그리고 그때 사온 스콜피온스의 오리지널 커버 LP들도 마찬가지다.

그나저나 ‹Always somewhere›의 기타 인트로는 들을 때마다 레너드 스키너드의 ‹Simple man›과 참 많이 닮았다.

104

라디오 천국

1994년의 어느 봄날, 그날은 비가 왔다.
나는 버스에 타고 있었는데 버스 안에
틀어놓은 라디오에서는 리포터인가
평론가인가 하는 사람이 나와서 너바나의
커트 코베인이 사망했다는 소식을 전하고
있었다. 슬픔을 넘어 충격이 엄습해 왔다.
이렇게 또 한 시대가 저무는 것인가 하는
생각에 순간 세상과 삶이 허무해졌다.
라디오에서는 영원한 청춘의 송가 ‹Smells
like teen spirit›이 흘러나오고 있었다.

STEREO	$33 \frac{1}{3}$
SIDE A	

01. First of May
02. Moments in love
03. Yesterday once more
04. Smells like teen spirit
05. Carry on till tomorrow
06. La foret enchantee
07. Adagio(Shadows)
08. The Load-out/Stay

First of May

Bee Gees, 「Odessa」(1969)

무슨 구체적인 통계자료 같은 것이 있는 것은 아니므로 이것은 철저히 감에 의존한 것이기는 하지만, 내 느낌에 라디오는 아마도 비틀스보다 비지스Bee Gees를 더 사랑했던 것 같다. 최소한 내가 즐겨 듣던 시절 한국의 라디오에서는 비틀스보다 비지스의 노래가 훨씬 더 많이 흘러나왔다. 비지스는 오래도록 활동하며 많은 히트곡을 남긴 세계적인 그룹이지만, 한국에서의 사랑 역시 조금 더 각별했다고 할 수 있다.

비지스의 노래 중에 끊임없이 라디오에 소환되고 지금도 꾸준히 전파를 타는 노래는 수없이 많다. 대표적인 것들만 꼽아 보아도 ‹Massachusetts›, ‹Holiday›, ‹New York mining disaster 1941›, ‹To love somebody›, ‹I started a joke›, ‹Words›, ‹First of May›, ‹Melody fair›, ‹Don't forget to remember›, ‹How can you mend a broken heart› 등 초창기 발라드들과 70년대 디스코의 전성기를 환하게 밝힌 ‹Jive talkin'›, ‹Night fever›, ‹Stayin' alive›, ‹How deep is your love›, 그리고 80년대에도 건재를 알린 ‹You win again›에 이르기까지, 지나온 세월만큼이나 히트곡의 숫자도 늘어났다. 그중 해마

다 5월의 첫날이면 어김없이 라디오에서 듣게 되는 노래가 ‹First of May›다.

비지스는 맏형인 베리 깁Barry Gibb과 그의 쌍둥이 동생들인 로빈 깁Robin Gibb, 모리스 깁Maurice Gibb의 삼형제로 이루어진 형제 그룹이다. 이들은 영국에서 태어났지만, 어려서 부모와 함께 호주로 이민을 갔고 그곳에서 성장했다. 처음 음악활동을 시작한 것도 호주에서였는데, 그래서 비지스는 더러 호주 그룹으로 알려지기도 했다. 1967년 초 깁 가족은 다시 영국으로 돌아왔다. 그리고 이때부터 비지스는 본격적인 음악 경력을 쌓아나가기 시작했다. 최초 히트곡은 1967년 싱글로 발표되어 영미 양국에서 모두 톱20 히트를 기록한 ‹New York mining disaster 1941›이었고, 첫 번째 1위곡은 1968년의 ‹Massachusetts›였다. ‹First of May›는 1969년에 발표된 앨범 「Odessa」에서 싱글 커트되어 히트한 곡이다. 「Odessa」는 비지스가 야심차게 더블 앨범으로 발표한 음반으로 이들의 작품 중 최고의 앨범으로 꼽힌다. 프로그레시브 록에 영향 받은 러닝타임 7분 33초의 대곡으로 ‘City on the Black Sea’라는 부제가 붙어 있는 동명의 타이틀곡 ‹Odessa›로 시작되는 앨범은 뛰어난 콘셉트 앨범이라는 평가를 받았다.

‹First of May›는 어린 시절 짧게 떠나보낸 사랑에 대한 아릿한 기억을 담은 노래다. 노래의 가사는 이렇게 시작된다. ‘When I was small and Christmas trees were tall’, 그때 나는 작은 소년이었고 크리스마스 트리는 커 보였다. 풋사랑을 했고 달콤한 키스와 함께 사랑이 빛나던 시절이 있었다. 그렇지만 노래의 멜로디를 따라 시간은 흘러간다. 그리고 마침내 이런 시간이 찾아온다. ‘Now we are tall, and Christmas trees are small’, 이제 나는 커버렸고 크리스마스 트리가

작아 보이는 때. 해마다 5월 1일이 되면 우리는 지나가 버린 그 시간을 아릿하게 떠올리며 울게 될지도 모른다. 그날 달콤했던 첫키스의 추억을 떠올리며 말이다.

누구에게나 첫사랑은 가장 풋풋하고 아름다운 순간이다. 이 곡은 1971년 영화 «멜로디»에 삽입되었는데, 영화는 영국 런던 뒷골목의 작은 초등학교 아이들의 풋사랑을 그리고 있다. '멜로디'는 트레이시 하이드가 분한 영화 속 여주인공의 이름으로, 국내에는 «작은 사랑의 멜로디»라는 제목으로 소개되었다.

2015년에는 대만에서 «5월 1일»이라는 영화가 만들어졌다. 첫사랑을 그린 영화의 제목은 비지스의 노래 ‹First of May›에서 따온 것이다. 실제로 영화 속에서 LP와 음악은 중요한 모티브로 기능하는데, 그중 가장 중요한 노래로 나온다. 영화의 대사에 노래의 가사가 그대로 인용되기도 한다. 주인공의 내레이션으로 흐르는 '갔던 장소에 다시 갈 순 있지만, 지나간 시간으로 돌아갈 수는 없다'는 말은 영화의 주제이자 그보다 36년 전에 비지스가 노래에 담았던 주제이기도 하다.

연주 시간이 3분이 채 되지 않는 짧은 곡이지만 그 짧은 러닝타임 덕분에 오히려 아주 긴 여운을 남기는 이 노래는, 그래서일까, 개인적으로 항상 상영시간이 한 시간이 조금 넘는 짧은 일본 영화 «4월 이야기»를 떠올리게 한다. 이와이 슌지가 그린 첫사랑에 관한 이 짧은 이야기는 4월의 흩날리던 벚꽃 속으로 빠르게 흩어져 갔다.

라디오에 자주 신청되는 가요 중에 이문세의 ‹옛사랑›이 있다. ‹옛사랑›의 엔딩은 악기 소리가 모두 빠지고 리버브를 잔뜩 머금은 이문세의 목소리만이 남아 아련하게 사라져 가는데, 이런 엔딩은 ‹First of May›의 방식 그대로다. ‹옛사랑›의 작곡자 이영훈은 ‹First of May›를 좋아했을까?

노래듣기

Moments in love

Art of Noise, 「Who's Afraid of the Art of Noise?」(1984)

《전영혁의 음악세계》라는 라디오 프로그램이 있었다. 채널은 수도권 주파수 FM 89.1MHz KBS 2FM, 이 프로그램은 1986년 4월 《25시의 데이트》로 시작했다가 《FM 25시》를 거쳐 1991년 《전영혁의 음악세계》로 이름을 바꾼 뒤 중간에 이런저런 변화를 겪으면서도 2007년까지 20년 넘게 유지되었다. 80년대 음악잡지 『월간팝송』의 편집장을 지내며 평론가로서 인지도를 얻었고, 이후 방송에서도 게스트로 시작해 오랜 시간 DJ로 맹활약한 전영혁은 한국의 라디오와 팝 음악을 얘기하는 데 있어서 빠져서는 안 될 인물이다. 현재 음악계에서 기자, PD, 평론가, 뮤지션 등으로 활발하게 활동하고 있는 이들 중의 상당수가 그의 라디오 프로그램을 들으며 자신의 미래, 즉 지금의 모습을 꿈꾸었을 것이다. 나 역시 그랬다.

　《전영혁의 음악세계》는 다른 방송에서는 좀처럼 나오지 않는 특별한 음악을 들을 수 있는 독보적 프로그램이었다. 멘트도 별로 없이 오롯이 좋은 음악을 들려주는 데에만 집중했다. 지금이야 음악을 접하는 통로가 넓고도 다양해졌지만 당시만 해도 라디오가 새로운 음악을

접하는 주요하면서도 거의 유일한 통로였다. 그중에서도 이 프로는 더욱 특별해서 두터운 마니아층을 형성하고 있었다.

이 프로를 통해 우리나라에 처음 소개된 음악들이 수도 없이 많지만, 프로그램과 관련해 가장 기억에 남는 노래는 아트 오브 노이즈 Art of Noise의 ‹Moments in love›이다. 이 곡은 프로그램의 최초 시그널 음악이었다. 이후 시그널 음악은 제스로 툴Jethro Tull의 ‹Elegy›, 크리스 보티Chris Botti의 ‹Steps of positano› 등으로 바뀌었지만, ‹Moments in love›가 선점한 상징성을 뛰어넘을 음악은 없었다.

‘소음의 예술’, 이름부터 독특한 밴드 아트 오브 노이즈는 1983년 영국 런던에서 결성되었다. 여성 멤버 앤 더들리Anne Dudley와 프로듀서 트레버 혼Trevor Horn을 주축으로 한 4인조 진용이었다. 여기서 트레버 혼은 버글스Buggles의 일원으로 1981년 MTV의 탄생을 알렸던 역사적인 노래 ‹Video killed the radio star›를 히트시켰던 인물이다.

80년대 초반 영국을 지배한 음악은 70년대 후반 뜨겁게 타올랐다 짧게 사그라든 펑크 록의 불꽃을 이어받았던 뉴웨이브. 뉴웨이브는 다채로운 음악적 분파를 형성했지만 크게 보아 펑크의 상업적 진화로 이해해도 크게 틀리지 않다.

아트 오브 노이즈는 뉴웨이브 밴드들 중에서 가장 개성 넘치면서도 난해한 음악을 들려준 밴드였다. 그래서 이들의 음악을 설명하기 위해서는 ‘아방가르드’라는 용어가 동원되기도 한다. 이들의 음악은 아방가르드의 뜻 그대로 특정한 장르나 스타일 안에 가두는 것이 불가능할 만큼 전위적이었다.

1984년 아트 오브 노이즈는 데뷔앨범 「Who's Afraid of the Art of Noise?」를 발표했다. 앨범은 실험적인 테크노사운드를 앞세운 새로운 음악들로 가득했는데, 특히 러닝타임 10분이 넘는 ‹Moments in

love›가 하이라이트였다. 노래에 사람의 목소리는 등장하지만 가사는 없다. 그것은 이펙트와 노이즈를 활용한 기계음 속으로 기묘하게 녹아든다. 이 곡은 멜로디와 가사를 전면에 내세운 일반적인 노래가 결코 아니다. 그것은 듣기에 따라서는 건조하고 음울하고 쓸쓸하고 황량하지만 그러면서도 그 안에 묘한 매력들이 넘실댄다.

어린 시절의 나는 «전영혁의 음악세계»를 들으며 훗날 라디오 방송국에서 일하겠다는 막연한 꿈을 키웠다. 그 꿈이 구체적으로 PD였는지 DJ였는지, 아니면 또 다른 무엇이었는지는 확실치 않다. 아마도 그런 직업적 구분에 대한 개념 자체가 없었을지도 모르겠다. 그저 음악과 가까운 라디오에서 일하고 싶었다. 확실한 것은 그 시절의 내가 라디오와 거기서 나오는 음악을 들으며 가장 큰 위로와 힘을 얻었다는 것이다. 지금에 와 돌이켜 보면 아름답던 청춘의 시절이지만, 당시의 마음으로는 현실은 얼마나 팍팍하고 미래는 불투명했던가. 라디오와 음악이 그때의 나를 버티게 해주었다.

전영혁은 뮤지션들에게도 많은 영향을 끼쳤는데, 블랙홀이 1996년에 발표한 ‹새벽의 DJ›라는 곡이 그에 대한 존경을 담은 노래라는 것도 잘 알려진 사실이다. 그즈음에 나는 방송국 입사시험에 합격해 라디오 PD가 되었고, 1년 동안 «전영혁의 음악세계»를 연출하는 기회를 갖게 되었다. 그것은 나에게는 꽤나 감격스러운 일이었다.

아트 오브 노이즈의 ‹Moments in love›는 지금도 내게는 30년 넘게 시간을 거슬러 그 시절로 가는 타임머신의 탑승구 같은 노래다. 들을 때마다 나는 젊은 날의 그 시절로 시간여행을 떠난다. 음악이 가장 큰 위로였던 그 시절로.

노래듣기

Yesterday once more

Carpenters, 「Now & Then」(1973)

팝송 중에 라디오와 연관된 노래는 많다. 퀸의 ‹Radio gaga›나 알 스튜어트의 ‹Song on the radio›, 레지나 스펙터의 ‹On the radio›처럼 아예 제목부터 라디오가 들어간 노래가 있는가 하면 네오 펑크 록 그룹 아타리스는 ‹Summer '79›에서 '1979년의 여름밤, 라디오에서는 ‹We are the champions›가 크게 울리고…'라고 노래한다. 하지만 다른 어떤 노래들보다 더 가슴에 와닿는 라디오 찬가는 카펜터스Carpenters의 ‹Yesterday once more›가 아닐까 한다. 이 노래는 'When I was young, I'd listened to the radio'로 시작한다.

카펜터스는 1970년대를 가장 화려하게 빛낸 듀오였다. 1946년생인 오빠 리차드 카펜터Richard Carpenter와 네 살 어린 여동생 카렌 카펜터Karen Carpenter로 구성된 남매 듀오 카펜터스는 1969년 데뷔 이래 1970년대를 관통하며 최고의 인기를 누렸다. 1970년 4주간 빌보드 싱글차트 1위를 차지한 ‹Close to you›를 시작으로 ‹We've only just begun›, ‹For all we know›, ‹Rainy days and Mondays›,

‹Superstar›, ‹Sing›으로 이어진 이들의 히트곡 퍼레이드는 1970년대의 가장 밝은 빛이 되기에 부족함이 없었다. 오빠 리차드의 탁월한 송라이팅 능력과 부드러움의 대명사 동생 카렌의 목소리는 천상의 조화를 이루었다.

‹Yesterday once more›는 카펜터스가 1973년에 내놓은 다섯 번째 정규앨범 「Now & Then」의 수록곡이다. 앨범은 이들이 발표한 여러 앨범들 중에서도 최고작으로 평가받는데, 여기에는 ‹Yesterday once more› 외에도 ‹Sing›과 빼어난 리메이크로 평가받는 ‹This masquerade›, ‹Jambalaya› 등이 실려 있다.

‹Yesterday once more›는 독특한 구성을 가진 노래다. 앨범에서 LP B면의 전체를 통째로 차지하고 있는데, 타이틀곡으로 문을 연 다음 ‹Fun, fun, fun›으로 시작해 ‹One fine day›로 끝나는 여덟 곡의 메들리로 이어진 후 다시 테마의 짧은 반복인 ‹Yesterday once more(Reprise)›로 끝을 맺는 형식이다. 여기서 우리가 알고 있는 히트곡 ‹Yesterday once more›라 하면 그중 첫 곡만을 싱글 커트한 버전이다. 이러한 노래의 구성은 이 곡이 무엇을 이야기하는가에 대한 분명한 단서를 준다. 노래의 화자는 라디오에서 좋아하는 음악이 계속해서 흘러나오고, 그 음악이 나를 행복하게 해주던 그 시절을 추억한다. 그리고 그리 오래전도 아닌 그 시절이 어떻게 사라져버렸는지에 대해 의아해하고 아쉬워한다. 여덟 곡의 메들리는 그래서 60년대에 라디오를 통해 많이 사랑받았던 곡들로 구성되어 있다. 70년대에 돌아보는 60년대와 라디오는 잃어버린 이상향, 실낙원 같은 것이다.

카펜터스의 노래 중에 한국인이 가장 사랑하는 노래는 ‹Top of the world›가 아닐까. 밝은 분위기 속에 사랑에 빠진 이의 들뜬 희망

을 담은 노래는 각종 모임과 MT, 수련회 등에서 단골 합창곡이기도 했다. 이 노래는 원래「Now & Then」에 앞서 발표된 1972년 앨범「A Song for You」의 수록곡이었지만 싱글차트에서는 1973년 가을에 ‹Yesterday once more›보다 늦게 히트했다.

'이지 리스닝' 혹은 '어덜트 컨템포러리'라고 불리는 음악들이 있다. 이것은 특정한 음악 장르를 가리키는 용어는 아니고, 듣기 쉽고 편안해서 주로 성인층이 좋아하는 스타일의 음악이라는 뜻으로 널리 통용된다. 카펜터스는 빌보드 어덜트 컨템포러리 차트에서 15개의 1위곡을 보유해 배리 매닐로우와 함께 이 분야의 최강자로 꼽힌다. ‹Yesterday once more›의 가사 중 'Every sha la la la'는 그런 느낌을 가장 적절하게 드러내는 후렴구다. 노래는 그로 인해 정말 '샤랄라'하다.

카펜터스의 끝은 허무하고 비극적이었다. 카펜터스의 경력은 1983년 카렌 카펜터가 거식증으로 사망하면서 안타깝게 끝났다. 당시 카렌의 나이 서른두 살, 너무나 아까운 나이였다.

라디오의 매력을 설명하는 두 가지 결정적 키워드는 '음악'과 '추억'이라고 생각한다. 좋은 음악과 그리운 추억을 어떻게 잘 엮어서 예쁘게 혹은 인상 깊게 만들어내느냐가 라디오 프로그램의 성패를 좌우한다고 할 수 있다. 그래서 몇 년 전 가수 이소라가 DJ를 맡고 내가 연출했던 라디오 프로그램명을 《메모리즈》로 정했던 적도 있다. 이런저런 사정으로 프로그램은 일찍 막을 내리고 말았지만, 나는 지금도 '메모리즈'라는 이름이 단명한 것을 두고두고 아깝게 생각한다.
그런 면에서 보면 카펜터스의 ‹Yesterday once more›는 라디

오의 속성과 매력을 가장 잘 드러내고 있는 노래라고 할 수 있다. 그러니 예전에도 좋아했던 이 노래를 지금의 나는 더 사랑하지 않을 수 없다. 누군가 라디오와 70년대 음악에 대해 이것과 비슷한 노래를 만든다면, 그 중간의 메들리는 아마도 카펜터스의 노래들로만 채워 넣어도 충분할 것 같다.

Smells like teen spirit

Nirvana, 「Nevermind」(1991)

1994년의 어느 봄날, 그날은 비가 왔다. 나는 버스에 타고 있었는데 라디오에서 리포터인가 평론가인가 하는 사람이 나와서 너바나Nirvana의 커트 코베인Kurt Cobain이 사망했다는 소식을 전하고 있었다. 사인은 자살로 추정되었다. 그는 엽총으로 자신의 머리를 쏴버렸다. 1990년대 고뇌하는 청춘의 상징과도 같았던 인물이 그렇게 황망하게 우리 곁을 떠나갔다. 슬픔을 넘어 충격이 엄습해 왔다. 이렇게 또 한 시대가 저무는 것인가 하는 생각에 순간 세상과 삶이 허무해졌다. 라디오에서는 영원한 청춘의 송가 ‹Smells like teen spirit›이 흘러나오고 있었다.

1980년대를 지나면서 헤비메탈을 중심으로 지나치게 상업화의 길로 나아간 록 진영에 대한 성찰과 반성은 90년대를 맞이하며 대안음악, 얼터너티브 록의 탄생으로 귀결되었다. 그것은 강렬하고 시끄러운 음악적 특징에 방점을 찍어 ‘그런지 록’이라고 불리기도 했다. 그런지 씬을 이끌었던 4개의 대표 밴드인 너바나, 펄 잼, 앨리스 인 체인스,

사운드 가든이 공교롭게도 모두 시애틀 출신이어서, 이들을 한데 묶어 시애틀 4인방이라 부르기도 했다. 너바나는 그중에서도 가장 선두에 서 있는 그룹이었다.

너바나는 1987년 미국 워싱턴주 시애틀 인근의 소도시인 에버 딘에서 결성되었다. 기타와 보컬을 맡은 커트 코베인과 베이스의 크 리스 노보셀릭Krist Novoselic이 의기투합해 1989년 데뷔앨범 「Bleach」 를 발표하고 팝계에 처음 모습을 드러냈다. 1990년에는 드럼에 데이 브 그롤Dave Grohl이 가입해 전성기 3인조의 진용이 완성되었다. 1991 년에는 2집 「Nevermind」를 발표했는데 이것이 얼터너티브를 정의 한, 그런지를 상징하는 단 한 장의 앨범으로 남았다. 여기에 ‹Come as you are›와 ‹Lithium›, 그리고 ‹Smells like teen spirit›이 실려 있다. 물속에서 돈을 쫓아 헤엄치는 아기의 모습을 담은 충격적인 재킷 사진 으로도 화제를 모은 「Nevermind」는 1992년 초 빌보드 앨범차트 1위 를 차지하며 그런지의 시대가 도래했음을 만방에 알렸다. 앨범의 대표 곡인 ‹Smells like teen spirit›은 90년대 청춘의 방황을 대변하는 청 춘의 송가가 되었다.

노래의 가사는 이해할 수 없을 만큼 난해하다. 가사에서 일관된 맥락을 찾을 수도 없다. ‘teen spirit’은 아마도 당시 젊은이들이 느꼈던 기성세대에 대한 반감과 상실감, 그리고 거기서 오는 분노와 저항을 뜻 하는 것이었음이 분명하지만 어차피 가사에는 ‘teen spirit’이라는 문 구가 등장하지도 않는다. 어찌 보면 되는 대로 나오는 말들을 그대로 나열해 놓은 것처럼 보이는 가사에서 유독 눈에 띄는 문구는 이것이다. 아마도 이것이 커트 코베인이 말하고자 했던 핵심이었을 것이다.

Oh well, whatever, nevermind

뭐 어찌 됐든 신경 쓰지 말 것이며 나는 내 인생을, 각자는 각자의 인생을 살 것이다. 둔중한 베이스와 거친 기타 사운드에 실려 내버려두라고 울부짖음에 가까운 외침으로 노래한 ‹Smells like teen spirit›은 청춘의 방황과 우울과 저항을 대변할 수밖에 없었다.

불행히도 성공은 고통을 동반했다. 애초 얼터너티브 록이 어떻게 탄생했는가를 생각해보면 그것은 명백해진다. 1992년 1월 너바나의 「Nevermind」가 상업적 팝의 황제인 마이클 잭슨의 히트앨범 「Dangerous」를 누르고 1위에 오른 것은 그런 점에서 더욱 상징적이다. 기존의 록이 지나치게 상업화되어가는 것에 반기를 들고 등장한 음악이 상업적으로 거대한 성공을 거두는 것으로 귀결된 결과는 어쩔 수 없이 이율배반적이었다. 바로 그것이 커트 코베인의 정신적 고난의 시작이었다. 스스로 그토록 저주하고 경멸해마지 않던 자리에 어느 순간 자신이 서 있음을 안 순간부터 그는 지옥에서 살았을 것이다. 그는 결국 술과 마약에 의지해야 했다. 참을 수 없는 존재의 역설이 그렇게 만들었다.

1994년 4월 8일, 그는 자살한 시체로 발견되었다. 그가 사망한 후 너바나가 1993년 가을, 뉴욕에 있는 MTV 스튜디오에서 가졌던 언플러그드 공연 실황을 담은 라이브 앨범 「MTV Unplugged in New York」이 발매되었는데, 이 DVD는 볼 때마다 쓸쓸하다. 이날 무대 위의 커트 코베인은 어딘가 쓸쓸해 보이고 조금은 체념한 듯 담담해 보이기도 한다. 공연 콘셉트가 언플러그드 공연이었기 때문이기도 하지만 밴드가 들려주는 사운드 역시 이전의 거친 야성미는 찾아볼 수 없

이 조용한 어쿠스틱 사운드로 일관했다. 이날 너바나가 바셀린스나 미트 퍼페츠, 데이비드 보위 같은 선배들의 노래를 여러 곡 리메이크해 부르면서도 굳이 자신들의 최대 히트곡 ‹Smells like teen spirit›만은 부르지 않았던 것은 단지 우연일까?

커트 코베인이 남긴 유서에는 이렇게 적혀 있었다. '기억해 주기 바란다. 점점 희미해져가기보다는 한순간에 타버리는 것이 낫다는 것을…'. 그는 정녕 타버린 것일까? 커트 코베인은 떠났지만, 무대 위에서 그를 흉내 내며 담배를 입에 물고 기타를 치던 수많은 기타 키드들의 마음속에는 신화 속 영웅으로 남았다.

Carry on till tomorrow

Badfinger, 「Magic Christian Music」(1970)

배드핑거Badfinger를 두고 흔히들 비운의 그룹이라 말한다. 틀리지 않는 말이다. 가수가 어떤 노래를 부르면 실제로 그 노래처럼 되기 쉽다는 속설도 있다. 이 말에 대해서라면 배드핑거에게는 글쎄, 물음표를 찍어야겠다. 배드핑거의 엔딩은 비극적이었고 이들의 노래 중에는 그 비극적 결말을 예고라도 하는 듯 슬픔으로 침잠하는 곡이 있었지만, 사실 이 노래에 대해서는 상당히 억울한 오해가 존재하고 있으니 말이다. 그 문제적 노래가 바로 ‹Carry on till tomorrow›이다. 배드핑거의 대표곡으로는 흔히 영미 차트에서 선전했던 ‹Come and get it›이나 ‹Day after day›, ‹Baby blue› 등이 꼽힌다. 하지만 한국에서만큼은 ‹Carry on till tomorrow›가 독보적인 사랑을 받았다.

배드핑거는 1968년 비틀스의 멤버들이 설립한 레이블인 애플 레코드와 처음으로 정식 계약을 체결한 밴드다. 계약을 체결할 당시 밴드의 이름은 배드핑거가 아닌 아이비스The Iveys였다. 이들은 1969년 「Maybe Tomorrow」라는 앨범을 냈지만 이것이 아이비스로는 처

음이자 마지막 앨범이 되고 말았다. 밴드는 곧 이름을 바꾸었고 다음 앨범인 「Magic Christian Music」은 배드핑거의 이름으로 1970년에 나왔다. ‹Carry on till tomorrow›는 이 앨범에 수록되어 있다. 배드핑거의 정규 1집인 「Magic Christian Music」은 애초 영화 «매직 크리스찬»을 위해 만들어진 노래들에다 아이비스 시절의 곡들, 그리고 새롭게 만든 몇 곡을 추가해 완성되었다. 수록곡 중 비틀스의 폴 매카트니가 작곡해 밴드의 최고 히트곡으로 남은 ‹Come and get it›도 원래는 영화를 위해 만든 곡이었다.

　　‹Carry on till tomorrow›는 아련한 어쿠스틱 기타 사운드로 시작되고, 짧은 인트로에 이어 등장하는 목소리는 'In younger days I told myself my life would be my own'이라고 노래한다. 내 인생은 나의 것이라고 다짐하는 가사는 전형적인 청춘의 노래다. 그리고 나의 청춘은 해가 뜨고 지는 것을 그냥 기다리고 있기에는 너무나 짧기에 나는 떠나야만 한다. 뒤돌아볼 여유조차 없다. 그저 내일이 올 때까지 계속해서 나아가야 한다. 'carry on till tomorrow […] carry on, carry on'. 이 곡은 전반적인 분위기와 가사가 지나치게 염세적이어서 자살을 조장한다는 이유로 우리나라에서 한동안 금지곡으로 묶여야만 했지만 이는 전적으로 부당한 처사였다. 이 곡의 가사를 그렇게 어둡게만 읽는 것은 지나치게 일방적인 것이기 때문이다. 오히려 끝 모를 방황과 번민은 청춘의 특권이 아니던가. 그래서 그 시절을 일컫는 '성장통'이라는 말도 있는 것처럼 말이다.

　　현실이란 언제나 고단한 것이고 생은 실제로 짧기만 한 것이다. 그러니 이 노래의 가사는 염세적이라기보다는 현실적이라고 보는 것이 맞을 터이다.

　　그래도 배드핑거가 끝내 비운의 그룹으로 남을 수밖에 없는 이

유는 있다. 불행히도 밴드의 리더였던 피트 햄Pete Ham과 또 다른 멤버 톰 에반스Tom Evans가 잇따라 자살하는 바람에 밴드가 비극적으로 활동을 접어야만 했기 때문이다. 피트 햄은 1975년 4월, 자신의 스물여덟 살 생일을 불과 사흘 앞두고 자신의 집 차고에서 목매달아 자살함으로써 팝계의 유명한 '27세 클럽'의 일원이 되었다. 유서에서 그는 사람을 전적으로 믿고 사랑할 수 없는 현실에 대한 극심한 괴로움을 토로하고 있었다. 톰 에반스 역시 1983년 자택 뒷산에서 목을 매단 채로 발견되었다. 공교롭게도 두 사람은 ‹Carry on till tomorrow›의 공동 작곡가였다. 한편 해리 닐슨의 노래로 빌보드 싱글차트 정상을 차지했고, 후일 머라이어 캐리의 리메이크로도 다시 한 번 크게 사랑받은 ‹Without you› 역시 두 사람이 함께 만든 곡이다. 이 노래는 원래 배드핑거의 1970년 앨범 「No Dice」에 가장 먼저 실렸던 곡이다.

순전히 개인적인 감상에 기반하고 있는 얘기지만, ‹Carry on till tomorrow›는 비 오는 밤에 들어야 제격이다. 담백한 어쿠스틱 기타 사운드 위에 얹히는 부서질 듯 연약한 목소리는 빗소리와 어우러질 때 가장 매력적이다.

1990년대 중반 방송국에 입사한 후 지금의 아내와 처음 연애를 시작했을 때 아내의 집은 분당이었고 나는 부천에 살았다. 집이 멀다는 핑계로 자주 데려다주지 못했고 지금도 아내는 그 시절에 대해 타박을 늘어놓곤 하지만, 일에 치여 살던 사회초년병 시절 가끔씩 아내를 데려다 주고 집으로 돌아오는 길은 멀고도 고단했다. 더군다나 당시는 분당과 부천을 빠른 시간 안에 연결해 주는 서울 외곽순환고속도로가 완공되기 전이었다. 때문에 분당과 부천을 오가려면 부분부분 개통된 도로를 들어갔다 나왔다 반복해야만 했고 시간도 지금보다 훨씬 오래 걸렸다.

어느 날 아내(당시는 애인)를 데려다 주고 집으로 돌아오는 길이었다. 비가 부슬부슬 내리는 날이었다. 습관처럼 틀어놓은 심야 라디오에서 ‹Carry on till tomorrow›가 흘러나왔다. 한때 참 많이 좋아했었지만 바쁜 일상에 치여 아주 오래 잊고 살았던 노래였다. 한순간 피곤했던 길이 우수에 젖어버렸다. 앞차의 빨간 후미등도, 어슴푸레한 가로등 불빛도 비와 음악에 젖어 아련했다. 어쩌면 나는 그날 눈물 한 방울쯤 찔끔 흘렸는지도 모르겠다. 뭐 어떤가? 노래란 그런 것이다.

La foret enchantee

Sweet People, 「A Wonderful Day」(1982)

비행기를 타고 멀리 해외로 떠나는 여행이나 버스를 타고 가는 여행과는 다르게 기차여행은 그만이 가진 묘한 매력이 있다. 그리고 내게는 살면서 기억 속에 각인된 몇 번의 기차여행이 있다.

먼저 어렸을 때 시골 할아버지 댁으로 가던, 작은 간이역 하나 그냥 지나치지 않고 꾸역꾸역 쉬어가던 전라선 완행열차. 명절 때면 입석까지 꽉꽉 들어차 그냥 서 있기조차 힘들었던 그 좁은 객실에서 자리도 없이 의자와 의자 사이 철제 히터 위에 엉덩이만 겨우 걸치고 앉아 먹던 삶은 계란과 사이다가 있었고 '다시', '고막원', '학교' 같은 옛 역의 이름들도 어렴풋이 떠오른다.

초등학교 몇 학년 때인가 처음 식당칸이 딸린 특급열차를 타고 거기서 난생 처음 먹었던 함박스테이크의 맛도, 고등학교 1학년 때 가나안농군학교 입소차 강원도 원주로 가던 기차 안에서 바라본 초봄의 풍경과 목련도 이상하리만치 유독 선명하게 기억난다. 그 밖에 대학교 신입생 시절 아직 연애인지 아닌지 모를 관계를 막 시작한 친구와 설레는 마음으로 몸을 실었던 경춘선 기차도 있었고, 신촌역에서 타고

MT를 떠났던 한 칸짜리 경의선 기차도 있었다. 문을 닫은 신촌역 옛 역사와 함께 지금은 추억 속으로 사라진 이 한 칸짜리 경의선 기차는 당시엔 나름 명물이었다. 기관차도 따로 없이 객차의 맨 앞에 기관실 이 조그맣게 붙어 있었고 승무원도 따로 없어서 역마다 기관사가 직접 내려 차표를 받았던 기억이 난다.

1980년대 중반 알프스 소녀를 연상시키는 흰 옷을 입은 소녀들 과 기차가 등장하던 한 과자광고가 있었는데, 그 배경음악이 독특했 다. 새소리와 함께 잔잔하게 흐르는 선율, 그리고 허밍에 가까운 목소 리, 스위트 피플Sweet People의 ‹La foret enchantee›였다. 스위트 피 플은 의외로 알려진 정보가 거의 없는 그룹이다. 1977년에 유로비전 송 콘테스트에 참가하면서 활동을 시작한 프랑스 출신의 혼성 4인조 그룹이라고 하는데, 이마저도 확실치는 않다. 분명한 것은 이들의 음 악이 80년대와 90년대 중반까지만 하더라도 라디오에서 각종 코드 와 배경음악으로 지겨울 만큼 즐겨 사용되었다는 것이다. 확신하건 대 80~90년대 라디오를 즐겨 들었던 사람이라면 스위트 피플의 음악 을 모를 수가 없다. ‹A wonderful day›와 ‹Lake Como›의 평화로움과 ‹Un ete avec toi›의 상큼함, ‹Ballade pour tsi-co tsi-co›의 경쾌한 휘파람 소리와 ‹Aria pour une voix›의 클래시컬한 허밍은 설사 제목 을 모르더라도 ‘아, 이 음악!’ 하며 대번에 떠올릴 것이다. 어쩌면 라디 오에 얽힌 기억이 고구마 넝쿨처럼 통째로 딸려올지도 모를 일이다.

소위 ‘경음악’이라고 불리던 일종의 연주음악은 우리나라에서 유독 많은 사랑을 받았다. 폴 모리아 악단, 레이몽드 르페브르 악단, 버트 캠퍼트 악단, 제임스 라스트 악단 등은 한국에서 여느 유명 가수 못지않은 높은 인기를 누렸으며 이들의 음악 중 상당수는 라디오 프

로그램의 시그널 음악으로 쓰이기도 했다. 스위트 피플은 이들의 뒤를 이어 80년대를 접수했던 그룹이라고 할 수 있다. 이전의 악단들에 비해 새소리, 바람 소리, 파도 소리 같은 자연의 소리와 허밍이나 스캣Scat을 닮은 보컬튠을 즐겨 사용한다는 점에서 차별점이 있었다.

80년대 초중반은 아직 뉴에이지New Age라는 용어가 본격적으로 쓰이기 전이었으므로 스위트 피플의 음악은 이지 리스닝 정도로 분류되고 있었고, 엘리베이터에서 배경음악으로 흐를 법한 음악이라고 해서 더러는 '엘리베이터 음악'이라 불리기도 했다. 듣고 있으면 마음이 편안해지고 상처가 치유되는 느낌을 받는다는 점에서 보면 요즘 흔히 쓰는 말로 '힐링 뮤직'이라고 할 수도 있겠지만, 80년대에는 아직 힐링 뮤직이라는 용어가 사용되지 않았다.

스위트 피플은 오랜 시간 라디오와 동고동락하다 90년대가 지나면서 약간 철 지난 음악이 되어 퇴장했다. 아직도 복고풍의 라디오 프로그램에서는 더러 등장해 반가움을 자아내기도 한다. 비슷한 경우로 당시 라디오에서 각종 백그라운드 음악으로 가장 흔히 들을 수 있었던 것 중에 쿠스코Cusco의 음악이 있었다. 쿠스코는 독일 그룹이었지만 잉카제국의 수도에서 그룹명을 따온 것에서도 알 수 있듯 묘하게 남미 느낌이 나는 음악을 들려주는 그룹이었다. 스위트 피플과 쿠스코의 음악은 80년대 라디오가 가장 사랑하고 애용했던 백그라운드 음악의 양대산맥이었다.

'마법의 숲'으로 번역되는 ‹La foret enchantee›는 지금도 들을 때마다 80년대의 라디오와 기차여행을 떠올리게 만든다. 광고에도 등장했던 한 칸짜리 경의선 기차는 화전, 백마, 일영, 장흥을 지나갔는데, 이곳들은 모두 당시 대학생들이 MT 장소로 즐겨 찾는 곳이었다.

이제 그곳들의 풍경은 변했고 무엇보다 그 중간에 일산이라는 거대한 위성도시가 생겨났다. 신도시가 생기는 동안 영화 «초록물고기»가 그렸던 폭력적 재개발 과정의 살풍경도 실재했을 것이다. 그때 기타를 둘러메고 한 칸짜리 기차를 타고 떠났던 우리들의 MT는 시간을 건너오지 못했다. 오늘도 나는 젊은 날의 추억과 마음 한편을 묻어두고 온 것만 같은 그곳에 가고 싶다.

노래 듣기

Adagio(Shadows)

New Trolls, 「Concerto Grosso」(1971)

1960년대 중후반, '아트 록'이라고도 불리는 프로그레시브 록이 발흥
한 곳은 영국이었지만 이 진보적인 일련의 흐름은 머지않아 유럽 곳곳
으로 퍼져나갔다. 달리 보면 유럽 각지에서 비슷한 움직임이 동시다발
적으로 일어났다고 보는 것이 맞을 수도 있다. 그중에서도 지중해 연
안의 이탈리아는 남부 유럽의 프로그레시브 록을 이끈 중심국이었다.
남다른 클래식의 유산과 '칸초네 canzone'라는 전통음악을 보유한 이탈
리아는 어찌 보면 프로그레시브 록이 발전하기에 최적의 조건을 갖추
고 있었다. 이탈리안 프로그레시브 록은 클래식, 칸초네와 융합하면서
독특하면서도 대중친화적인 요소를 갖춘 음악으로 빠르게 성장했다.
뉴 트롤스는 그 중심에서 당대의 조류를 이끈 대표적인 밴드이다.

　뉴 트롤스는 1966년 이탈리아 북서부의 항구도시 제노바에서
결성되었다. 비토리오 데 스칼지 Vittorio De Scalzi를 주축으로 한 5인조
진용이었다. 1967년부터 본격적으로 무대에 서기 시작했으며 같은 해
에 데뷔싱글 ‹Sensazioni›를 발표하고 대번에 평단의 호평과 팬들의

지지를 이끌어냈다.

　의문의 여지없이 이들의 최고작으로 평가받는 앨범 「Concerto Grosso」는 1971년에 나왔는데, 클래식과의 환상적인 만남을 보여주면서 클래식 록의 새로운 지평을 열었다. 오케스트라와 밴드의 협연이 돋보인 앨범은 이탈리아의 영화음악 거장인 루이스 바칼로프Luis Bacalov의 지대한 도움 속에 완성되었다. 그는 작곡과 편곡 등에서 큰 역할을 담당했다. ‹Allegro›와 ‹Adagio›, ‹Cadenza›로 이어지는 구성은 클래식의 협주곡과 유사하다. 오케스트라가 공연 전 화음을 맞추는 듯한 소리로 시작되는 앨범에서 첫 트랙인 ‹Allegro›를 지나면 곧바로 앨범의 최고 트랙인 ‹Adagio(Shadows)›를 만날 수 있다. 팬들의 절대적인 지지를 모은 곡이다. 아마도 세상에서 가장 슬픈 바이올린 선율을 가진 이 곡은 우수에 찬 멜로디와 함께 단순하면서 철학적인 가사도 돋보인다. 그중 압권은 ‘To die, to sleep, maybe to dream’인데 ‘죽는다는 것, 잠든다는 것, 어쩌면 꿈일지도 몰라’라는 가사는 《햄릿》의 유명한 대사 ‘To be or not to be, that is the question(죽느냐 사느냐 그것이 문제로다)’에서 차용한 것이다.

　이 앨범의 LP A면은 클래식을 도입한 프로그레시브 록 역사상 가장 탁월한 성취를 담고 있는 것으로 평가받는다. ‹Adagio(Shadows)›뿐 아니라 이어지는 ‹Cadenza-Andante con moto›, ‹Shadows(per Jimi Hendrix)›까지를 모두 들어야 그 온전한 가치를 확인할 수 있다. ‘per Jimi Hendrix’라는 부제를 달고 있는 ‹Shadows›는 ‹Adagio(Shadows)›의 이란성 쌍둥이와도 같은 곡으로 ‹Adagio(Shadows)›에 훨씬 거친 기타 사운드를 입혀 새롭게 편곡했다. 뉴 트롤스는 이 곡을 전설적인 기타리스트 지미 헨드릭스에게 바쳤다.

뉴 트롤스의 ‹Adagio(Shadows)›는 1980년대 초반 전설적인 DJ 였던 전영혁과 성시완이 진행하던 심야 라디오 프로그램을 통해 처음 국내에 소개되었다. 이후 국내 라디오에서 더욱 빈번하게 들을 수 있었고 1980년대 후반에서 90년대 초반쯤 대중적으로 널리 알려졌다. 뉴 트롤스의 음반은 오래도록 라디오를 통해 사랑받으면서도 구하기 힘든 음반으로 남아 있었다. 「Concerto Grosso」가 국내에 정식으로 라이선스 발매된 것은 앨범이 나온 지 20년이나 지난 1991년이 되어서였다. 참으로 오랜 기다림이었다.

성시완은 한국에 프로그레시브 록을 소개하는 데 지대한 공헌을 한 인물이다. 그가 자신의 이름을 따 설립한 '시완레코드'는 좋은 프로그레시브 록 앨범을 발굴해 국내에 소개하는 데 지속적인 노력을 기울였으며, 그 결과 시완레코드에서 나온 음반들은 프로그레시브 록 팬들에게는 믿고 사는 보증수표와도 같은 앨범으로 간주되었다. 성시완은 뉴 트롤스의 음악이 국내에 알려지는 데 결정적 역할을 했으며 2000년대 들어 뉴 트롤스의 내한공연이 성사되는 데 있어서도 산파 역할을 했다.

뉴 트롤스의 음악은 다분히 신화적인 요소를 지니고 있다. '트롤troll'은 북유럽 신화 속에 나오는 괴물의 이름으로 영화 «반지의 제왕»에도 등장한다. 바로 그 '트롤'에서 밴드의 이름을 따온 뉴 트롤스의 음악이 신화적 요소를 포함하고 있는 것은 지극히 자연스럽다. 그런데 그 신화는 왠지 비극적 결말을 가졌을 것만 같다. 뉴 트롤스의 ‹Adagio(Shadows)›는 내가 아는 세상에서 가장 슬픈 곡 중의 하나이다. 지금도 내가 연출하는 라디오 프로그램에서 아주 슬픈 노래를 선곡해야 할 때면 맨 처음으로 떠올리게 되는 노래다.

The Load-out/Stay

Jackson Browne, 「Running on Empty」(1977)

라디오 방송이 선호하는 노래의 길이는 통상 3~4분 사이다. 노래가 5분을 넘어가면 선곡하는 사람의 입장에서는 부담을 느끼기 시작한다. 청취자들이 지루하게 느낄까 봐 조바심이 나는 것이다. 사실 왜 그래야 하나, 좋은 노래는 길면 긴 대로 다 들으면 좋지 않나 하는 생각을 많이 하지만 현실은 엄연히 다르다. 그래서 예전부터 같은 노래라도 라디오 에디트Radio Edit라는 별도의 버전이 존재하곤 했다. 쉽게 말해 라디오에서 틀기 적당하도록 길이를 3~4분 정도에 맞춰 편집한 것이다. 예를 들어 돈 맥클린의 명곡 ‹American pie›는 원래 8분 30초가 넘는 긴 곡이지만 라디오 에디트의 길이는 4분을 조금 넘고, 원곡이 5분 45초인 마이클 잭슨의 ‹You are not alone›도 4분 30초 길이의 라디오 에디트 버전이 따로 있다.

라디오에 어울리는 멋진 곡이면서도 만만찮은 길이 때문에 좀처럼 방송을 타지 못하는 노래들이 의외로 많다. 러닝타임 8분인 레드 제플린의 ‹Stairway to heaven›이나 12분이 넘는 딥 퍼플의 ‹April›,

12분에 가까운 도어스의 〈The end〉처럼 말이다 그나마 라디오 에디트가 있는 곡들은 방송을 탈 기회가 있지만 그렇지 않은 곡들은 더 어려워진다. 궁여지책으로 방송의 맨 마지막 곡으로 선곡해 자연스럽게 페이드아웃되도록 처리하는 경우가 많은데, 이럴 때도 아쉽기는 마찬가지다. 나는 곡이 긴 것은 다 그만한 이유가 있다고 생각한다. 그러니 노래를 중간에 페이드아웃하면 필연적으로 듣다 만 것에 대한 결핍을 느끼게 되는 것이다.

이와 같은 이유로 좀처럼 방송되지 않는 노래 중에 잭슨 브라운 Jackson Browne의 〈The load-out/Stay〉가 있다. 소위 말하는 '접속곡'으로 2개의 노래를 이어붙인 이 곡은 노래의 후반부에 〈The Load-out〉에서 〈Stay〉로 넘어가는 부분이 사실상 하이라이트이기 때문에 이것을 듣지 못하고 중간에 자르느니 차라리 듣지 않느니만 못하다. 반드시 끝까지 들어야만 하는 노래다. 이글스의 〈Hotel California〉를 들을 때 너무나 매혹적인 후반부의 트리플 기타 연주를 줄이면 반칙인 것과 같은 이치다.

이 노래는 잭슨 브라운이 1977년에 발표한 앨범 「Running on Empty」에 수록되어 있다. 앨범은 무대는 물론 버스나 호텔 등에서 투어 중 녹음한 곡들을 담고 있다. 상업적으로도 큰 성공을 거두었으며 그래미 올해의 앨범 부문 후보에 올랐을 만큼 음악적으로도 높은 평가를 받았다. 포크 록과 컨트리 록에 기반을 둔 잭슨 브라운 특유의 흙냄새 가득한 음악적 향기가 진동하는 가운데, 깊은 내면의 성찰을 담은 시적이고 철학적인 가사도 여전하다.

〈The Load-out/Stay〉는 앨범의 마지막을 장식하는 두 곡으로 나란히 배치되어 있다. 관중 소리와 잭슨 브라운의 멘트에 이어 피아노 소리가 공연장의 공기를 가르며 울린다. 한동안 피아노와 목소리만

이 흐르다 슬라이드 기타5)가 슬며시 등장하고 이내 밴드가 본격적으로 합세해 길 위를 달린다. 5분 38초 동안의 달리기는 어느 순간 자연스럽게 ⟨Stay⟩로 이어진다. 집중해서 듣지 않는다면 다른 노래로 넘어갔다는 것을 알아차리기도 어려울 만큼 지극히 자연스러운 흐름이다. ⟨Stay⟩에서는 함께 노래하는 데이비드 린들리David Lindley와 로즈마리 버틀러Rosemary Butler의 목소리도 매력 만점이다. 나는 이 노래가 팝 역사상 가장 자연스러우면서도 매력적인 접속곡이라고 생각한다. 여기서 ⟨Stay⟩는 모리스 윌리엄스의 1960년 히트곡으로 1987년 영화 《더 티 댄싱》에서도 인상적으로 흘렀던 그 노래다. ⟨The Load-out/Stay⟩의 가사는 공연이 끝나고 난 후의 텅 빈 객석과 다시 짐을 챙기고 떠나야 하는 고단한 여정 등 투어의 실제 모습을 담고 있는데, 이를 통해 삶의 지치고 어두운 단면과 쓸쓸하고 허무한 마음을 드러낸다. 그런데 노래, 그리고 앨범 전체가 머금고 있는 허무의 그림자는 당시 잭슨 브라운이 겪었던 비극적 가정사와 무관하지 않다. 잭슨 브라운은 1971년 처음 만나 이미 둘 사이에 두 자녀를 두었던 모델 겸 연기자 필리스 메이저Phyllis Major와 1975년에 결혼했다. 그러나 필리스 메이저는 이듬해인 1976년 봄 서른 살의 젊은 나이에 수면제 과다복용으로 사망했는데, 원인은 우울증에 의한 자살인 것으로 추정되었다. 계속되는 투어로 집을 비우는 일이 잦았던 잭슨 브라운에게 아내의 갑작스러운 자살이 던진 충격은 컸다. 죄책감도 피할 길이 없었다. 「Running on Empty」와 ⟨The Load-out/Stay⟩에는 그것이 짙게 배어 있다.

5) 기타 연주 주법 중의 하나로 손가락으로 줄을 누르는 대신 슬라이드 바를 사용해 줄 위를 미끄러지듯 움직이는 연주법이다. 블루스 기타 연주에서 가장 흔히 사용하는 주법으로 애초 병의 목 부분을 잘라 슬라이드 바로 썼던 데에서 유래해 '보틀넥 주법'이라고도 한다.

예전에 나는 연출을 맡은 라디오 프로그램에서 부담이 덜한 주말을 이용해 평소에 틀기 힘든 긴 노래들을 선곡하고는 했다. 이 곡은 그럴 때마다 반드시 선곡하는 노래였다. 대표적으로 가수 이소라와 강수지가 차례로 DJ를 맡았던 《메모리즈》에는 '사슴 같은 노래들'이라는 코너가 있었다. '모가지가 길어 슬픈 짐승이여'로 시작하는 노천명의 시 ‹사슴›에서 제목을 따 온 것으로 길이가 길어 평소 방송에서 듣기 힘든 슬픈 노래들을 위한 코너였다.

라디오는 그나마 매스미디어 치고는 걸음이 느리고 호흡이 긴 매체여서 가장 인간적이고 사람냄새 나는 매체로 평가받아 왔지만, 최근에는 라디오마저도 자꾸만 예능을 닮아가며 호흡이 짧아지고 있다. 점점 코너는 잘게 쪼개지고 구성은 복잡해져 간다. 그러다 보니 긴 노래들을 라디오에서 듣는 것은 점점 더 힘든 일이 되어가고 있다. 예전에도 쉽지 않았던 것이 갈수록 어려워진다. 나는 그것이 참 안타깝다.

노래듣기

어둡고 어둡고 어둡던 날들

지독한 성장통,

세상이 온통 부조리로 가득하다고 느꼈던
젊은 날의 한때 나는 '인류의 운명이
바보들의 손에 달려 있다'던 ‹Epitaph›의
가사가 차라리 맞기를 바랐다. 악한보다는
그나마 바보가 나아 보였으므로.

STEREO	$33\frac{1}{3}$
SIDE A	

01. Epitaph
02. People are strange
03. Summertime
04. Qui a tue grand'maman
05. Many rivers to cross
06. Alone again (naturally)
07. To treno fevgi stis okto

Epitaph

King Crimson, 「In the Court of the Crimson King」(1969)

제목부터 심상치 않은 ‹Epitaph›는 '묘비명'이라는 뜻이다. 1969년 10월에 발표된 킹 크림슨King Crimson의 역사적인 데뷔앨범 「In the Court of the Crimson King」의 수록곡으로 러닝타임 8분 50초의 대곡이다. 디스토피아를 그린 듯한 피터 신필드Peter Shinfield의 암울한 가사와 로버트 프립Robert Fripp이 주조해낸 멜로트론6)을 앞세운 사이키델릭 사운드는 우울하기 그지없다. 그런데 묘하게도 아름답다. 그렉 레이크Greg Lake의 그윽하고 나지막한 보컬도 절제의 미학을 보여준다.

킹 크림슨은 1960년대 후반 프로그레시브 록 태동기의 중요 그룹 중의 하나이다. 1967년 그룹의 리더인 로버트 프립이 자일스 형제와 함께 결성한 자일스, 자일스 앤 프립Giles, Giles & Fripp을 모태로

6) 주로 프로그레시브 록에서 많이 사용하던 전반악기이다. 전반마다 현악기 소리 등을 녹음한 자기 테이프와 그것을 재생하는 헤드가 달려 있어 전반을 누르면 테이프가 돌아가며 녹음된 소리를 재생하는 구조였다. 전체적인 모양은 풍금처럼 생겼다.

한다. 1968년 그룹의 핵심 멤버들인 그렉 레이크, 이언 맥도날드^{Ian} ^{McDonald}, 피터 신필드 등을 영입하면서 밴드의 이름을 킹 크림슨으로 바꾸었다. 1969년 여름, 영국 런던의 하이드 파크에서 열린 롤링 스톤스의 프리 콘서트에 오프닝 밴드로 나서 공식 데뷔 무대를 장식한 후 곧바로 그해 가을 데뷔앨범을 발표했다.

앨범에는 LP A면 첫 곡 ‹21st century schizoid man›을 시작으로 B면 마지막 곡인 앨범 동명 타이틀곡 ‹In the court of the crimson king›까지 모두 다섯 곡이 수록되었다. 대곡 지향을 분명히 해 앨범에서 가장 짧은 곡인 ‹I talk to the wind›도 6분이 넘는다. ‹Epitaph›는 A면의 마지막 곡으로 수록되어 있다.

이 곡의 가사는 세기말적 상황을 묘사한 듯 어둡고 황량하기가 이루 말할 수 없는데 지금 되새기면 섬뜩하도록 와닿는 지점이 있다. 예를 들면 이런 부분들이다.

When every man is torn apart
With nightmares and with dreams
Will no one lay the laurel wreath
As silence drowns the screams

모든 사람들이 악몽과 꿈 사이에서
찢어질 듯 괴로워하고
침묵이 비명을 삼켜버렸을 때
아무도 월계관을 쓰지는 못할 것이다

[…]

Knowledge is a deadly friend
When no one sets the rules
The fate of all mankind I see
Is in the hands of fools
Confusion will be my epitaph

아무도 규칙을 정하지 않으면
지식은 죽음 같은 친구일 뿐이다
내가 아는 모든 인간의 운명은
바보들의 손에 달려 있다
내 묘비에는 혼돈이라고 쓰일 것이다

읽을수록 깊고도 정확한 통찰력이 빛나는 가사다. 지식은 올바르게 쓰이지 않을 경우 쓸모없음을 넘어 위험한 흉기가 된다. 탐욕이 세상을 지배하고, 각자가 이기심과 욕심을 좇아 움직일 때 세상은 어둠을 향해 나아간다. 정의와 진실은 굴절되고 은폐되어 온데간데없고, 위선의 거짓 혀가 대중을 현혹한다. 다수의 사람들은 결국 속고야 만다. 선거를 민주주의의 꽃이라고 했던가? 불행인 것은 모든 꽃이 아름답게 피는 것은 아니라는 것이다. 우리는 이미 그것을 여러 차례 경험하지 않았던가. 결과는 참을 수 없는 디스토피아다.

한동안 거리에 울려 퍼지던 노래의 가사처럼 '어둠은 빛을 이길 수 없으며 거짓은 참을 이길 수 없을까?' 진심으로 그러기를 바라지만 현실은 항상 그렇지는 않다고 말하고 있다. 설사 그렇다 하더라도 때로는 그 대가가 너무 가혹할 때도 있다. 그래서 어쩌면 현실은 킹 크림슨이 그린 ‹Epitaph›에 더 가까울지도 모르겠다.

뭉크의 명화 '절규'를 연상시키는 앨범의 재킷은 고통으로 일

그러진 한 인간의 얼굴을 담고 있고, 그 안에 담긴 음악들 역시 어둡고 혼란스러운 세상을 그려낸다. 검열이 당연시되던 군사정권 시절 ‹Epitaph› 역시 저들이 이 노래의 위험성을 미처 인지하지 못했던 초창기 잠깐의 혼돈기를 거쳐 곧바로 금지곡이 되었다.

안타까운 것은 밴드 킹 크림슨의 운명 역시 혼돈을 피하지 못했다는 것이다. 킹 크림슨은 그룹의 음악적 주도권이 로버트 프립에게 쏠리면서 멤버들 간의 이해가 상충했고 멤버 교체도 잦았다. 그룹의 전성기는 1970년대 초반 짧게 끝났다. ‹Epitaph›에서 보컬을 맡았던 그렉 레이크는 이후 키스 에머슨, 칼 파머와 함께 '에머슨 레이크 앤 파머'라는 명트리오를 결성해 활약하게 된다.

세상이 온통 부조리로 가득하다고 느꼈던 젊은 날의 한때 나는 '인류의 운명이 바보들의 손에 달려 있다'던 ‹Epitaph›의 가사가 차라리 맞기를 바랐다. 악한보다는 그나마 바보가 나아 보였으므로.

People are strange

The Doors, 「Strange Days」(1967)

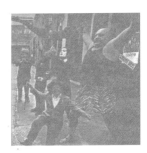

대학 시절 학교 앞에 '도어스'라는 이름을 가진 클럽이 있었다. 팝송 키드들에게는 '우드스탁'과 함께 즐겨 찾는 명소였다. 클럽이 아니라 카페였을 수도 있고, 규정짓기 어려우면 그냥 술집이었다고 해두자. 아무튼 그곳에 가면 항상 들어서자마자 앞이 안 보일 정도로 담배연기가 자욱했고, 그 아득한 안개 저편에서 뮤직비디오의 화면이 보이고 쿵쿵거리는 음악 소리가 크게 들려왔다. 우리는 주로 맥주를 마시며 음악에 빠져들곤 했는데 맥주가 싼 편은 아니었지만 굳이 안주를 시키지 않아도 괜찮았고, 주인이 뭔가를 더 시키라고 채근하는 일도 좀처럼 없었으므로 주머니 사정이 넉넉지 않은 학생들도 큰 어려움 없이 죽치고 앉아 음악을 들을 수 있었다. 그 이전에도 도어스The Doors를 알고 있긴 했지만, 도어스가 내가 가장 좋아하는 밴드 중의 하나로 확고히 자리 잡은 데에는 아마도 그 시절 자주 가던 '도어스'도 일조했을 것이다. 도어스의 노래 중 내가 가장 좋아하는 곡은 1967년 앨범 「Strange Days」의 수록곡인 ‹People are strange›이다.

1965년 미국 로스엔젤레스에서 결성된 도어스는 보컬리스트 짐 모리슨Jim Morrison과 키보드 주자 레이 만자렉Ray Manzarek을 중심으로 기타리스트 로비 크리거Robby Krieger와 드러머 존 덴스모어John Densmore의 4인조 진용이었다. 짐 모리슨은 그때 UCLA 영화학과에 다니고 있었는데, 당시 같은 과에 «대부»의 감독 프란시스 포드 코폴라와 한국의 영화감독 하길종도 재학 중이었다. 세 사람은 꽤나 친하게 지냈던 것으로 전해진다.

도어스는 1967년 1월, 그룹 동명 데뷔앨범 「The Doors」를 발표하고 정식으로 데뷔했다. 여기에 이들의 대표곡인 ‹Light my fire›와 ‹Break on through›, ‹The end› 등이 수록되어 있다. 2집 「Strange Days」도 같은 해에 나왔다. 1집이 나오고 불과 여덟 달 만인 1967년 9월에 발표되었는데, 1집에 이어 큰 성공을 거두며 밴드의 입지를 탄탄하게 해주었다. 뉴욕의 한 거리에서 공연 중인 극단의 모습을 담아낸 앨범 재킷은 도어스의 앨범들 중 최고의 아트워크로 평가받고 있을 뿐 아니라 팝 앨범 전체를 통틀어서도 뛰어난 재킷 디자인으로 손꼽힌다. 사진 속 거구의 사내와 작은 소년이 만들어내는 대조적 이미지는 묘한 서글픔 같은 것을 불러일으킨다. 대표곡으로는 앨범 동명곡인 ‹Strange days›, ‹Love me two times›와 함께 ‹People are strange›를 들 수 있다.

이 노래는 곡의 분위기만으로는 도어스의 노래들 중 가장 밝은 곡일 것이다. 레이 만자렉의 키보드는 가볍게 노닐고, 특히 마치 버즈의 음악을 듣는 듯 징글쟁글 톤으로 연주한 로비 크리거의 기타는 도어스의 음악으로는 매우 이례적으로 시종일관 통통 튀는 리듬과 밝은 톤을 유지한다. 짐 모리슨의 목소리 역시 이 곡에서만큼은 광기에 휩싸여 포효하거나 침잠하지 않는다. 그러나 노래의 가사는 가볍지 않아

서 오히려 대단히 모호하고 상징적이다. 가사의 중심은 결국 다음의 한 구절이다.

People are strange when you're a stranger

메시지의 핵심은 이것이다. 사람들이 이상한 것이 아니라 내가 이방인인 것이다. 모든 낯설음과 불편함은 내가 이방인인 것에서 기인한다. 우스운 짓 같지만 전체 가사 중에서 세어보자면 'People are strange'는 딱 두 번 등장하는 데 반해 'When you're strange(r)'는 무려 열일곱 번 반복된다. 낯선 것은 '나'이다. 그것을 알게 되는 순간 「Strange Days」의 앨범 재킷이 담고 있는 그 기묘한 느낌이 바로 이 낯설음을 얘기한 것이었구나, 깨닫게 된다. 그러므로 도어스를 소재로 해 2010년 개봉한 영화의 제목이 'People Are Strange'가 아니라 «When You're Strange»였던 것은 날카로우면서도 당연한 선택이었다.

도어스의 리더였던 히피의 왕 짐 모리슨은 1971년 7월 프랑스 파리에서 스물일곱 살의 젊은 나이에 영원히 잠들었다. 도어스도 사실상 거기서 끝이었다. 히피의 시대 역시 그와 함께 저물어 갔다. 술집 '도어스'는 언제나 담배연기로 가득 차 있었다. 마치 고민의 크기만큼 연기로 채우겠다는 듯이 너도나도 끊임없이 담배를 피워댔다. 짐 모리슨은 그보다 오래전에 연기처럼 우리 곁을 떠나갔다.

도어스의 대표곡들은 의외로 긴 곡들이 많다. ‹Light my fire›만 해도 러닝타임이 7분이고, ‹When the music's over›나 ‹The end› 같은 곡들은 무려 11분이 넘는다. 앞서도 얘기했지만, 음악이 아무리 좋아도 이 정도의 길이는 라디오가 소화하기에 몹시 부담스러운 수준이

다. 그런 이유에서도 현재 라디오 PD인 내가 가장 선호하는 도어스의 노래는 ‹People are strange›가 되었다. 러닝타임 2분을 조금 넘는 소품에 가까운 이 곡을 지금도 내가 맡은 라디오 프로그램에서 종종 틀고는 한다.

　　도어스의 음반들이 정식으로 국내에 라이선스로 나온 것은 1990년대 들어서였다. 나는 지금도 가끔 LP를 사는데, 도어스의 LP를 샀던 날을 뚜렷하게 기억하고 있다. 중고 LP를 사고파는 한 인터넷 장터를 기웃거리고 있던 어느 날, 도어스의 앨범 여러 장을 판다는 사람을 발견했다. 나는 바로 전화를 걸었고 우리는 종로의 지하철역에서 만나기로 했다. 지하철비를 아끼기 위해 지하철 플랫폼 안에서 만나 밖으로 나오지도 않은 채 음반을 산 후 반대편에서 오는 열차를 타고 그대로 되돌아왔다. 주머니는 가벼웠어도 마음만은 뿌듯했다.

Summertime

Janis Joplin(Big Brother and the Holding Company), 「Cheap Thrills」(1968)

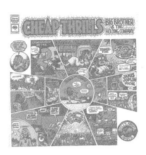

1970년 10월, 짐 모리슨보다 몇 달 앞서 세상을 떠난 이가 있다. 그보다 먼저는 지미 헨드릭스가 그 길을 떠났다. 팝계에는 유독 27세에 세상을 등진 이들이 많아서 이들을 '27세 클럽'이라고 부르는데 그중 한 명이 록의 역사상 손꼽히는 여제인 재니스 조플린Janis Joplin이다. 세 사람은 '27세 클럽'의 대표적인 멤버들로, 몇 달 차이로 세상을 떠났고, 이름의 이니셜 역시 공교롭게도 똑같이 알파벳 'J'로 시작했으므로 사람들은 이들을 묶어 '3J'라 불렀다.

1943년 미국 텍사스주 포트 아더에서 태어난 재니스 조플린은 1966년 밴드 빅 브러더 앤 더 홀딩 컴퍼니Big Brother and the Holding Company에 가담하면서 본격적인 음악 경력을 쌓기 시작했다. 이듬해인 1967년에는 밴드의 일원으로 몬트레이 팝 페스티벌에 참가해 깊은 인상을 남겼다. 격정적인 무대 매너와 처절하게 토해내는 절절한 포효는 단숨에 그녀를 사이키델릭 록의 여제로 만들었다. 그녀는 히피의 시대를 상징하는 여성 로커가 되었다. 1968년에 재니스 조플린은 빅

브러더 앤 더 홀딩 컴퍼니를 탈퇴했지만 1969년 우드스탁 무대에 여전히 등장해 압도적인 존재감을 뽐냈다.

　흔히 여름을 통쾌한 록과 신나는 댄스뮤직의 계절이라 하지만, 재니스 조플린의 여름은 절절하다. 그녀가 부른 ‹Summertime›을 듣고 있으면 바닥부터 끌어올린 깊은 슬픔과 마주하게 된다.

　이 노래는 1934년 조지 거쉰George Gershwin이 오페라 «포기와 베스»를 위해 만든 곡이다. 극 중에서 어부의 아내가 갓난아이를 재우는 장면에서 자장가로 불렸다. 블루스 스케일의 노래는 이후 재즈, 팝, 록, 클래식 등 모든 분야를 아우르며 역사상 가장 많은 뮤지션들에 의해 연주되고 불린 노래로 꼽힌다. 현재까지 25,000번 이상 녹음된 것으로 알려져 있다. 최초로 대중적으로 히트한 것은 1936년 빌리 홀리데이의 노래로였다. 이후 엘라 피츠제럴드, 사라 본, 니나 시몬, 마일즈 데이비스, 길 에반스, 프레디 허바드 등 쟁쟁한 재즈 뮤지션들이 앞다투어 녹음하며 재즈 스탠다드가 되었고, 샘 쿡, 알 마티노, 리키 넬슨, 빌리 스튜어트, 폴 매카트니 등 셀 수 없이 많은 팝 가수들에 의해 리메이크되었다.

　재니스 조플린이 ‹Summertime›을 녹음한 것은 1968년으로, 록 역사상 손꼽히는 명반 중의 한 장인 빅 브러더 앤 더 홀딩 컴퍼니의 「Cheap Thrills」에 수록되었다. 그녀가 밴드의 리드 싱어로 녹음한 마지막 앨범이다. 「Cheap Thrills」는 재미있는 앨범인데, 음반의 곳곳에 삽입된 관중 소리로 인해 종종 라이브 앨범으로 오해받지만 실제로는 관객 반응을 별도로 삽입한 스튜디오 녹음 앨범이다. 수록곡 중 실제 라이브 녹음은 앨범의 마지막 곡으로 수록된 ‹Ball and chain› 한 곡뿐이며, 이 곡만은 샌프란시스코의 유명한 라이브 클럽인 필모어 웨스트에서 녹음했다.

‹Summertime›은 슬픈 노래다. 더운 날 고된 노동에 시달리는 가난한 흑인들의 신산한 삶이 녹아 있는 곡이기 때문이다. 노래가 자주 슬픈 흑인 영가의 대표곡인 ‹Sometimes I feel like a motherless child›와 연결되곤 하는 것도 그 때문이다.

Summertime, time, time
Child, the living's easy
Fish are jumping out
And the cotton, Lord,
Cotton's high, Lord, so high

한여름날
아이야, 삶은 평온하고
물고기는 뛰어오르고
목화는 풍년이다

Your daddy's rich
And your ma is so good looking, baby
She's a looking good now
Hush, baby, baby, baby, baby, baby
No, no, no, no, don't you cry
Don'y you cry

아빠는 부자고
엄마는 미인이지
그러니 아이야 울지 말아라

반어적인 표현이다. 평온한 여름날은 노래 속 주인공의 것이 아니다. 목화는 풍년이지만 그 역시 나의 부유함은 아닐 것이다. 목화농장은 과거 흑인 노예들이 가혹하게 착취당했던 대표적인 장소이다. 아빠는 결코 부자가 아닐 것이며 엄마가 미인일지는 알 수 없다. 그러니 아이가 울지 않기를 바라는 것은 비루한 현실에서 벗어나지 못하는 흑인 빈민들이 그들 아이의 미래만큼은 자신들과 다르기를 바라는 간절한 희망일 뿐이다. 실현가능성은 별로 없는 헛된 희망이다. 《포기와 베스》는 등장인물이 거의 대부분 흑인 작품으로도 유명하다.

이 곡은 록의 뿌리가 블루스에 있음을, 그리고 블루스의 기저에는 흑인 노예들의 애환과 슬픔이 녹아 있음을 잘 보여준다. 긴 생머리를 거칠게 늘어뜨리고 울부짖는 그녀의 목소리와 몸짓에는 견디기 힘든 폭염과 같이 가혹한 현실을 벗어나고픈 절규가 담겨 있다. 가히 희대의 절창이다. 황량하게 들리는 메마른 기타 소리는 그녀의 목소리와 절묘하게 어우러진다. 취향에 따라 각기 좋아하는 ‹Summertime›이 다를 테지만 나에게는 누가 뭐라도 재니스 조플린 버전이 최고다. 언제였을까. 뜨거웠던 여름날 최루탄과 화염병과 돌멩이가 날아다니던 아스팔트 길 위에서 나는 문득 이 노래를 떠올렸었다. 그때 왜 이 노래가 떠올랐을까?

1970년 10월 4일, 재니스 조플린은 할리우드 랜드마크 호텔에서 사망한 채로 발견되었다. 사인은 약물중독이었다. 그녀의 유해는 캘리포니아 해변에 뿌려졌고 유작앨범 「Pearl」이 마지막 선물처럼 남겨졌다.

노래듣기

지독한 성장통, 어둡고 어둡고 어둡던 날들

Qui a tue grand'maman

Michel Polnareff, 「Polnareff's」(1971)

프랑스는 문화적 자긍심이 대단한 나라다. 그래서인지 전 세계를 석권하는 할리우드 영화가 가장 고전하는 곳도 프랑스라고 한다. 프랑스를 대표하는 음악은 샹송이지만, 프랑스도 세계시장의 절대강자인 영미 팝의 영향으로부터 완전히 자유로울 수는 없었다. 1960년대 이후 샹송의 전통에 영미 팝의 요소를 적극 받아들인 일련의 음악들이 출현하기 시작했으니, 이런 음악들을 '프렌치 팝'이라고 부른다. 대표적인 프렌치 팝 가수로는 세르쥬 갱스부르와 제인 버킨, 미셸 폴나레프, 밀렌느 파머, 그리고 요즘의 케렌 앤 등이 꼽힌다.

60년대 중반 이후 오랜 시간 프렌치 팝의 기수로서 맹활약해온 미셸 폴나레프Michel Polnareff는 1944년 남프랑스 네라크에서 태어났다. 러시아 이민자였던 아버지는 작곡가였고 프랑스인 어머니는 댄서였으므로 예술가적 기질을 타고났다고 볼 수 있다. 활동 당시 심하게 뽀글거리는 금발의 파마머리와 다소 우스꽝스러워 보이는 커다란 선글라스를 트레이드마크로 했던 그는 전형적인 보헤미안, 파리의 히피

라는 이미지를 구축했다. 수많은 히트곡 중 우리나라에서 특히 사랑받은 노래는 ‹Holidays›와 ‹Qui a tue grand'maman›이다.

자신이 직접 만들어 부른 ‹Qui a tue grand'maman›은 번역하면 '누가 할머니를 죽였나'가 되는데, 피아노가 리드하는 서글픈 멜로디가 듣는 이의 귀를 단번에 사로잡는다. 1971년 발표된 노래로 70년대 프랑스의 재개발 지역에서 자신의 정원을 지키기 위해 싸우다 죽어간 루시엥 모리스라는 할머니의 실화를 바탕으로 그녀를 추모하기 위해 만들어진 노래다. 가사의 뜻은 이렇다.

> 할머니가 살던 시절에
> 정원에는 꽃들이 피어났지
> 세월은 흐르고 기억만이 남았네
> […]
> 누가 할머니를 죽였나요, 시간인가요?
> 더 이상 기다릴 시간이 없는 사람들인가요?
> […]
> 불도저가 할머니를 죽였어요
> 굴착기는 꽃밭을 갈아엎었어요
> 이제 새들이 노래할 곳은 공사장뿐이네요

재개발 현장의 몰인간적이고 살벌한 풍경은 세계 어느 나라를 가도 마찬가지인가 보다. 가사를 보면 우리나라에서도 재개발 현장 곳곳에서 자행되고 있는 탐욕과 폭력, 착취의 냄새가 가득하다. 하루아침에 살던 터전을 잃고 맨손으로 찬바람 부는 거리로 내몰리는 철거민들의 처절한 실상을 우리도 주변에서 숱하게 목도하지 않았던가. 88 서울올림픽을 앞두고 서울 곳곳에서 자행되던 철거와 재개발의 실상

을 다룬 다큐멘터리 《상계동 올림픽》 생각도 나고, 21세기 한국 땅에서 여지없이 벌어졌던 용산 참사의 화염도 떠오른다.

애초 노래가 가진 의미도 슬프지만 우리에게는 더더욱 슬픈 의미를 가질 수밖에 없는 노래다. 1980년 5월 빛고을 광주에서 벌어진 한국 현대사의 비극, 광주민주화운동을 추모하며 만든 민중가요 〈5월의 노래〉가 되었기 때문이다. '꽃잎처럼 금남로에 뿌려진 너의 붉은 피/두부처럼 잘리워진 어여쁜 너의 젖가슴/오월 그날이 다시 오면/우리 가슴에 붉은 피 솟네'로 시작하는 이 비장한 노래가 바로 〈Qui a tue grand'maman〉의 멜로디를 가져다 가사를 붙인 곡이다. 80년대 대학에서, 거리에서, 노동 현장에서 투쟁의 길에 서본 적이 있는 이라면 〈5월의 노래〉를 부르다 울먹이고 말았던 기억이 한 번쯤은 있을 것이다.

이 노래는 대중가요의 영역에서도 여러 차례 소환되었다. 이승환과의 콜라보 이오공감으로도 유명한 싱어송라이터 오태호가 1993년 발표한 노래 〈기억 속의 멜로디〉의 도입부에 이 노래를 삽입했다. 뉴에이지 피아니스트 이루마가 2001년 발표한 곡이자 한류열풍을 주도했던 드라마 《겨울연가》에 삽입되었던 〈When the love falls〉는 〈Qui a tue grand'maman〉을 피아노 연주곡으로 편곡한 것이다. 최근에는 여성 재즈 가수 민채가 2014년 발표한 자신의 정규 1집 「Shine on Me」에서 리메이크하기도 했다.

〈Qui a tue grand'maman〉은 어느 한구석 격한 대목이 없는 잔잔한 노래지만 듣다 보면 다른 어떤 운동 가요보다도 격하게 심상을 끌어올린다. 이렇듯 서정적인 멜로디로 그토록 비장한 애상감을 불러일으키는 노래도 드물다. 가사가 없이 '라라라'로 이어지는 후렴구를

가만히 읊조리고만 있어도 나는 한때 어깨 걸고 곁을 지켰던 많은 이들의 얼굴이 떠오른다.

노래듣기

Many rivers to cross

Joe Cocker, 「Sheffield Steel」(1982)

‹Many rivers to cross›는 숨겨진 팝의 명곡이다. 누군가 '다들 아는 유명한 곡인데?'라고 한다면 별로 할 말은 없다. 아무튼 이 곡이 차트 상에서 크게 히트한 적은 없으니 대중적인 히트곡이라고 할 수는 없 겠다. 내가 이 곡을 언제 처음 들었는지는 기억이 분명치 않다. 다만 순서는 기억하는데, 애니멀스Animals의 노래로 처음 들었고, 그다음 지미 클리프Jimmy Cliff의 노래를 들었으며 그보다 나중에 조 카커Joe Cocker의 노래를 들었다. 그리고 그 순간 내게는 조 카커의 레코딩이 최고가 되었다.

‹Many rivers to cross›의 원작자는 ‹You can get it if you really want›, ‹I can see clearly now› 등의 히트곡으로 잘 알려진 레게 스타 지미 클리프이다. 그는 1969년에 앨범 「Jimmy Cliff」를 통해 이 곡을 처음 발표했다. 오르간 사운드가 리드하고 흑인풍의 보컬 코러스가 호 위하는 이 곡의 전반적인 분위기는 가스펠이지만, 레게 리듬이 절묘하 게 스며들어 있다. 하긴 지미 클리프가 만들었으니 당연한 노릇이다.

이 곡은 자메이카 출신의 감독 페리 헨젤이 1972년에 발표한 영화 《어려우면 어려울수록》에도 삽입되었는데, 이 영화에는 지미 클리프가 직접 출연하기도 했다.

노래에 등장하는 화자는 많은 고난과 마주하며 지치고 힘든 상황에 놓여 있지만, 아직은 길을 찾기 위해 애쓰며 희망의 끈을 놓지 않는다.

Many rivers to cross
But I can't seem to find my way over
[…]
Many rivers to cross
And it's only my will that keeps me alive

지금 그의 눈앞에는 건너야 할 많은 강이 있고 길은 보이지 않는다. 하지만 그는 곧 오직 자신의 의지만이 스스로를 살아 있게 할 것임을 자각한다.

애초 노래가 담고 있는 메시지 자체가 힘들게 하루하루를 살아가는 많은 이들에게 대번에 공감을 불러일으킬 수 있을 만한 내용이고 지미 클리프의 원곡부터가 이미 그것을 여실히 보여주었지만, 그러한 느낌은 조 카커의 걸쭉한 허스키 보이스에 실렸을 때 한층 배가된다. 스산한 바람 소리로 시작하는 도입부는 이 풍진 세상을 적나라하게 보여주고, 이내 등장하는 블루스 기타 연주는 그럼에도 묵묵히 걸어가는 구도자의 담담한 발걸음을 연상케 한다. 여기에 누구보다 절절하게 울리는 조 카커의 목소리는 분위기를 한껏 끌어올린다.

조 카커는 1982년 앨범 「Sheffield Steel」에서 이 곡을 리메이크했다. 참고로 '셰필드'는 영국의 대표적인 철강도시인데, 조 카커

가 셰필드에서 태어났다. 앨범에서 그는 이 밖에도 밥 딜런의 ‹Seven days›, 빌 위더스의 ‹Ruby Lee›, 스티브 윈우드의 ‹Talking back to the night› 등 거장들의 명곡을 특유의 소울풀한 창법으로 리메이크하고 있는데, 그중에서도 가장 돋보이는 트랙이 ‹Many rivers to cross›이다.

　이 곡은 수많은 가수들이 불렀다. 차트 성적으로는 1983년 영국 싱글차트 16위까지 올랐던 유비포티나 1993년 영국 싱글차트 37위까지 올랐던 셰어Cher의 리메이크가 순위는 더 높았다. 기호에 따라서는 2008년 빌보드 싱글차트 80위까지 올랐던 애니 레녹스Annie Lennox의 리메이크를 더 좋아하는 사람도 있겠고, 가스펠의 느낌이 가장 진하게 드러나는 올레타 아담스Oleta Adams의 노래가 최고라고 하는 이도 있을 것이다. 가수에 대한 취향과 상관없이 이 노래는 명곡이다. 2010년 권위 있는 음악 잡지 『롤링 스톤』이 선정한 '역사상 가장 뛰어난 500곡' 리스트에서 이 노래가 당당히 325위에 랭크된 것이 그것을 방증한다. 내게는 조 카커의 ‹Many rivers to cross›가 최고이다.

　1982년에 조 카커는 최고의 전성기를 보내고 있었다. 그해 그는 제니퍼 원즈Jennifer Warnes와 함께 부른 영화 《사관과 신사》의 주제곡 ‹Up where we belong›으로 빌보드 싱글차트 정상을 호령하며 인기의 절정에 있었다. 그러니 1982년의 조 카커는 아마도 많은 사람들에게 ‹Up where we belong›과 함께 기억될 테지만, 나에게 당시의 그는 ‹Many rivers to cross›와 함께한다. 나에게 조 카커의 단 한 곡을 꼽으라고 한대도 그 역시 ‹Up where we belong›도 ‹You are so beautiful›도 아닌 ‹Many rivers to cross›이다.

158

Alone again (naturally)

Gilbert O'Sullivan, 「Back to Front」(1972)

아일랜드 태생의 싱어송라이터 길버트 오설리반Gilbert O'Sullivan의 노래는 한마디로 가볍고 산뜻하다. 어디선가 불어오는 선선한 산들바람 같다. 그 바람 사이로 햇볕 한 조각쯤 스며들어도 제격일 것이다. 그의 대표곡이라면 누구나 ‹Alone again (naturally)›를 꼽는다. 그는 원 히트 원더One-Hit Wonder 7)는 아니지만, 그렇다고 딱히 히트곡이 많은 가수도 아니어서 ‹Alone again (naturally)›와 ‹Clair› 정도가 크게 히트한 노래로 꼽힐 것이다. 두 곡은 1972년에 발표한 앨범 「Back to Front」에 실려 있다. 재미있는 것은 ‹Alone again (naturally)›는 미국 빌보드 싱글차트에서 6주간 1위에 오른 반면 영국 싱글차트에서는 2위에 그치고 말았는데, ‹Clair›는 거꾸로 빌보드 싱글차트에서는 2위까지 오르는 데 그쳤지만 영국 싱글차트에서는 정상을 차지했다는 사실이다.

7) 대중음악계에서 한 곡의 히트곡만을 남긴 채 사라진 가수를 뜻한다.

〈Alone again (naturally)〉는 길버트 오설리반 하면 누구나 떠올릴 가볍고 밝은 느낌의 노래다. 하긴, 거꾸로 그의 그런 이미지를 만든 노래가 바로 이 곡이라고 하는 것이 맞을 수도 있겠다. 이 노래는 멜로디와 편곡만 생각하면 혼자가 된 홀가분함이나 자유로움을 담고 있을 법하다. 아니면 이제 막 이별하고 혼자가 되었더라도 슬픔 따위는 금방 잊어버리고 씩씩하고 담담하게 돌아서 가는 그런 느낌이 아닐까 싶다. 하지만 실제 가사는 가볍게 그런 예상을 뛰어넘는다. 참으로 극심한 고통을 담고 있으며 심지어 자살을 암시하는 구절까지 있다. 멜로디와 가사가 이렇게 대비되는 노래도 흔치 않다. 반전 중의 반전이다. 노래는 저절로 휘파람을 불고 싶어질 만큼 상큼하기 그지없는 분위기로 출발하지만, 정작 그 안에 새겨진 가사는 비탄으로 가득하다.

In a little while from now

If I'm not feeling any less sour

I promised myself to treat myself

And visit a nearby tower

And climbing to the top

Will throw myself off

In an effort to make it clear to who

Ever what it's like when you're shattered

잠시 뒤에도

내 마음이 나아지지 않는다면

나 자신에게 약속했어요

근처의 탑에 가서

꼭대기에 올라가

몸을 던져버릴 거라고
산산이 부서진다는 것이 어떤 건지
사람들에게 확실히 보여주기 위해서

그러니까 이것은 상심에 빠진 한 사람이 고통을 견디지 못하고
근처의 높은 탑 꼭대기에 올라가 보란 듯이 떨어져 죽어버릴 거라고
예고하는 내용이다. 그렇다면 그가 자살하려는 이유는 과연 뭘까? 그
것은 뒤에 나온다.

Where people are saying
My God that's tough, she stood him up

사람들이 얘기하네요
맙소사 안됐네요, 신부한테 바람맞다니

남자는 신부한테 버림받았다. 정황상 신부는 아마도 결혼식장에
나타나지 않았을 것이다. 그러니 자연스럽게 다시 혼자가 되었다는 노
래의 제목 자체가 다분히 반어적이다. 이렇게 다시 혼자가 되는 것은
결코 자연스러운 일이 아니기 때문이다. 남자는 당장이라도 집 근처
높은 탑에 올라가 투신자살이라도 할 기세다. 그 절망감은 결국 신에
대한 원망에 이른다.

Leaving me to doubt
All about God and His mercy
For if He really does exist
Why did He desert me

In my hour of need
I truly am indeed
Alone again, naturally

나는 신과 그의 자비를
의심하게 되어버렸어요
만약 신이 정말로 존재한다면
왜 날 버리신 건가요?
내가 신을 필요로 할 때
진실로 그러할 때
다시 혼자예요, 자연스럽게

이쯤 되면 이 노래가 얼마나 멜로디와 가사 사이에 크나큰 간극을 가지고 있는 곡인지 분명해진다. 노래는 시종일관 산뜻한 분위기로 이어지지만, 가사는 단 한순간도 희망을 얘기하지 않는다. 깊은 슬픔은 끝내 그것을 허락하지 않는다. 길버트 오설리반은 애초 이 슬픈 가사에 왜 이토록 상큼한 멜로디를 붙이고 경쾌하게 노래했을까? 아니면 왜 이 밝은 멜로디에 이토록 슬픈 가사를 붙인 것일까?

이 곡은 이후 많은 가수들에 의해 리메이크되었다. 국내에서는 이소라가 2010년 팝송 리메이크 앨범 「My One and Only Love」에서 불러 사랑받았다. 여러 리메이크 중에 가사와 가장 잘 어울리는 리메이크는 아마도 2015년 여성 재즈 가수 다이아나 크롤이 자신의 리메이크 앨범 「Wallflower」에서 마이클 부블레와 함께 부른 버전이 아닐까 싶다. 다이아나 크롤의 노래는 훨씬 더 느리고 차분해서 거기에서는 외로움과 슬픔 같은 것이 한층 더 진하게 묻어난다.

가끔은 가볍고 신나는 리듬과 멜로디에 실린 슬픈 가사가 더 깊

이 사무칠 때가 있다. 그것은 역설이 주는 더한 슬픔 같은 것이다. 젊은 날의 나에게 길버트 오설리반의 ‹Alone again (naturally)›도 그런 것 중의 하나였다. 그 시절 나는 어차피 세상은 모두 혼자인 것이라고 생각했었다.

To treno fevgi stis okto

Maria Demetriadi, 「Mikis Theodorakis: All Time Greatest Hits」(1986)

투쟁의 길에 헤어진 슬픈 사랑의 이야기를 담은 ‹To treno fevgi stis okto(기차는 8시에 떠나네)›는 그리스의 국민 음악가 미키스 테오도라키스Mikis Theodorakis의 작품이다. 메조소프라노 아그네스 발차Agnes Baltsa의 노래로 가장 잘 알려진 이 곡의 의미와 느낌을 보다 잘 이해하기 위해서는 그리스의 현대사를 알 필요가 있다.

1967년 그리스에서는 군사정변이 일어났다. 요르요스 파파도풀로스 대령이 주도한 쿠데타로 그리스의 친소 사회주의 공화국 정부는 붕괴되었고, 친미 군사정권이 들어섰다. 쿠데타군이 아테네로 진군하면서 교전이 발생해 그 과정에서 파르테논 신전의 일부가 파괴되기도 했다. 이후의 상황은 여느 군사독재정권과 다르지 않다. 요르요스 파파도풀로스는 대통령이 되어 1973년 실각할 때까지 그리스를 지배했다. 그 기간 동안 좌파 진영에 대한 무자비한 탄압이 이어졌고 고문과 가혹행위가 횡행했다. 정부에 비판적이던 많은 인사들이 추방되거나 스스로 망명의 길을 떠났다.

미키스 테오도라키스는 2차 대전 당시 나치에 저항하는 레지스

탕스로 활동한 이래 그리스 민주화 운동의 상징적 인물이었다. 쿠데타 이후에도 신념을 굽히지 않았던 그가 군사정권의 표적이 되었음은 당연하다. 그는 체포되어 투옥되었고, 다행히 쇼스타코비치, 레너드 번스타인, 해리 벨라폰테 등 세계적인 음악계 거장들의 구명운동 속에 풀려나기는 했지만 곧 가족과 함께 국외로 추방되었다.

미키스 테오도라키스는 그리스의 국민적 음악가이면서 그리스를 대표하는 세계적 음악가이다. 그는 영화 «그리스인 조르바», «Z»의 영화음악을 비롯한 수많은 작품을 통해 그리스의 민족적 정서가 함유된 음악을 세계에 알렸다. 그중에서도 ‹To treno fevgi stis okto›는 첫손가락에 꼽히는 그의 대표작이다. 가사를 해석하면 다음과 같다.

> 카테리니행 기차는 8시에 떠나네
> 11월은 영원히 내 기억 속에 남으리
> 내 기억 속에 남으리
> 카테리니행 기차는 영원히 내게 남으리
> 함께 나눈 시간들은 밀물처럼 멀어지고
> 이제는 밤이 되어도 당신은 오지 못하리
> 당신은 오지 못하리
> 비밀을 품은 당신은 영원히 오지 못하리
> 기차는 멀리 떠나고 당신은 홀로 역에 남았네
> 가슴속에 이 아픔을 지닌 채 앉아만 있네, 앉아만 있네
> 가슴속에 이 아픔을 지닌 채 앉아만 있네

노래는 군사독재에 저항해 싸우는 한 젊은 혁명가와 연인의 애달픈 이별의 순간을 담고 있다. 젊은 혁명가와 연인은 지중해 연안의

카테리니로 가서 함께 살기로 약속했다. 11월의 어느 날 여인은 약속한 대로 기차역에 나가 기다리지만 남자는 나타나지 않는다. 8시, 기차가 떠날 시간이 다가와도 남자는 끝내 오지 않는다. 여인은 어쩔 수 없이 기차에 오른다. 남자는 혁명가였고, 두 사람의 행복보다 더 중요하게 지켜야 할 가치가 있었다. 그는 차마 독재에 대항해 함께 싸우는 동지들을 두고 혼자 떠날 수는 없었던 것이다. 노래의 마지막에 홀로 역에 남은 이가 바로 그 젊은 혁명가다.

군사독재와 민주화 운동, 그리고 그 사이사이 얽힌 사람과 사람들의 애달픈 사연들. 그리스는 어쩔 수 없이 우리나라와의 유사성을 떠올릴 수밖에 없는 현대사의 굴곡을 가지고 있다. 그러니 이 노래가 우리에게 좀 더 사무치게 와닿는 것은 자연스러운 일이다. 노래는 70~80년대 대한민국 서울 거리의 아스팔트 위에서 불렸을 민중가요의 정서를 떠올리게 하고, 특히 가사는 90년대 귀가시계라 불리며 엄청난 인기를 모았던 드라마 《모래시계》의 기차역 장면을 기억 속에 불러온다. 일종의 운동권 후일담 소설이라고 할 수 있을 신경숙의 『기차는 7시에 떠나네』는 이 노래에서 제목을 빌려왔다.

〈To treno fevgi stis okto〉는 미키스 테오도라키스의 페르소나로 불렸던 마리아 파란두리Maria Farandouri를 비롯해 수많은 가수들이 불렀지만, 그중 가장 유명한 것은 앞서도 말한 것처럼 아그네스 발차의 노래다. 나도 아그네스 발차의 노래로 가장 많이 들었다. 하지만 후에 마리아 디미트리아디Maria Demetriadi의 노래를 들은 후로는 그녀의 노래를 가장 사랑하게 되었다. 그녀의 목소리는 곡의 전반에 스미는 그리스 민속악기 부주키의 선율과 어우러지며 애잔함과 거기서 나오는 비장함을 극대화시킨다. 마리아 디미트리아디는 1970년대 초반 오랜 기간 동안 미키스 테오도라키스와 유럽 순회공연을 다니며 그와 각별한 인연을 쌓았다. 그녀는 그리스 공산당의 열렬한 지지자로 알려져

있다.

안타깝게도 미키스 테오도라키스에 관해서는 조금은 서글픈 반전이 있다. 90년대 들어 그는 우파로 변신해 중도 우파 정당의 의원이 되었다. 정치적 변신에 대해 그는 후회하는 모습을 보이기도 했지만, 국가의 정치적 위기에 직면해서는 질서가 필요하다는 말로 변신의 정당성을 강변하기도 했다. 이 역시 어디선가 많이 본 듯한 장면이다. 과거 민주화운동의 대표주자였던 몇몇 인물들이 어느 날 보수와 우파의 화신으로 돌변해 자신의 옛 동료들을 좌파, 빨갱이라 부르는 것을 우리는 한국 땅에서 여러 차례 목도하지 않았던가. 참으로 뒷맛이 씁쓸한 현실이 아닐 수 없다.

음악이 기억하는 영화들

우리는 동네마다 있었던 삼류극장을 즐겨 찾곤
했는데, 이곳들의 최대 장점은 천 원 정도의
싼 가격에 두 편의 영화를 볼 수 있다는 금전적
메리트였다. 상대적으로 단속이 느슨해서
미성년자 관람불가 영화를 비교적 수월하게
볼 수 있다는 장점도 무시할 수 없었다. 어쩌면
그것이 미세하게나마 더 컸을지도.

STEREO	33 $\frac{1}{3}$
SIDE A	

01. Childhood memories
02. Let's get it on
03. Nothing's gonna stop us now
04. 奔向未來日子
05. Ned compose
06. Old records never die
07. La maladie d'amour

Childhood memories

Ennio Morricone, 「Once Upon a Time in America」 O.S.T(1984)

아마도 음악을 다루는 일을 업으로 하기 때문이겠지만, 종종 가장 좋아하는 음반이 무엇이냐는 질문을 받곤 한다. 많은 이들이 동의하리라 생각하는데 이런 질문은 참 난감하다. 좋은 노래와 앨범이 세상에 가득한데 딱 한 장을 꼽는 것은 결코 쉬운 일이 아니기 때문이다. 그것은 내게는 가혹한 일이다. 그래서 처음에는 당황해서 얼버무린 적도 있었는데, 같은 질문을 반복적으로 받다 보니 어느 순간부터는 무언가 대답을 정해놓을 필요성을 느끼게 되었다. 그래서 정했다. 내 인생 최고의 앨범 한 장, 그것은 영화 《원스 어폰 어 타임 인 아메리카》의 오리지널 사운드트랙 앨범이다.

영화의 음악은 엔니오 모리꼬네Ennio Morricone가 맡았다. 그는 세계적으로도 최고의 반열에 오른 영화음악의 거장으로, 특히 한국인이 사랑하는 영화음악가다. 우리가 그토록 사랑했던 《미션》, 《시네마 천국》, 《러브 어페어》 등의 영화음악이 모두 그의 작품이다. 하지만 나는 《원스 어폰 어 타임 인 아메리카》의 음악을 최고로 꼽는다.

1928년 이태리 로마에서 태어난 엔니오 모리꼬네는 초창기 마카로니 웨스턴 영화의 거장 세르지오 레오네Sergio Leone 감독과의 만남을 통해 영화음악가로서 명성을 얻기 시작했다. 그는 1964년 배우 클린트 이스트우드를 스타로 만들어준 세르지오 레오네 감독의 영화 «황야의 무법자»의 음악을 맡아 테마음악을 만들었다. 클린트 이스트우드가 등장할 때면 어김없이 흘러나오던 황량한 휘파람 소리는 시대를 뛰어넘어 마카로니 웨스턴 영화[8]를 상징하는 선율로 남았다. 세 사람은 속편인 «석양의 건맨»에서도 다시 한 번 호흡을 맞추었다. 이 밖에 영화 «무숙자»의 유명 테마음악도 그의 작품이다.

1980년대에 들어서며 엔니오 모리꼬네는 서정성을 극대화한 대표작들을 잇달아 발표했다. 1986년 «미션»의 주제가 ‹Gabriel's oboe›로 강렬한 인상을 남겼고, 1988년 «시네마 천국»의 테마음악도 절대적인 사랑을 받았다. 1994년작인 «러브 어페어»에 흐르던 짧은 ‹Piano solo›를 가장 아끼는 팬들도 많다. 허밍이 깔리는 아름다우면서도 쓸쓸한 그 연주를 나도 무척이나 좋아한다.

«원스 어폰 어 타임 인 아메리카»의 O.S.T는 흔한 말로 정말 버릴 것이 단 한 곡도 없는 명품 앨범이다. 특히 앨범 동명 타이틀 트랙 ‹Once upon a time in America›로 시작해 ‹Poverty›, ‹Deborah's theme›, ‹Childhood memories›, ‹Amapola›로 이어지는 LP A면의 전반부는 그야말로 압권이다. 풍성한 오케스트레이션과 적절한 리드 악기를 사용해 주조해내는 선율은 엔니오 모리꼬네 음악의 정점을 보

[8] 기존의 미국 서부 영화와는 다른 이탈리아식 서부 영화를 말한다. 1960~70년대 주로 제작되었으며 '스파게티 웨스턴'이라고도 불린다. 왜곡된 권선징악의 미국식 영웅주의를 강렬하게 표현되는 잔혹성으로 대치했다. «황야의 무법자»가 대표적인 작품이다.

여준다. 마법과도 같은 선율이다. 이중에서도 한 곡을 고르라면 나는 아주 오랜 고민 끝에 ‹Childhood memories›를 선택하겠다. 지금 고민한 것은 아니고 앞서 얘기한 것처럼 오래전에 그렇게 대답하기로 정해놓은 것이다.

‹Childhood memories›는 스산한 팬플루트 연주로 시작해 카니발의 한 장면이나 놀이동산 씬에서 흘러나올 법한 악단의 경쾌한 연주가 이어지다가 다시 팬플루트 연주로 회귀해 끝을 맺는 수미상관 구조를 가진 곡이다. 곡의 하이라이트라 할 팬플루트 연주는 루마니아 출신의 세계적인 팬플루트 연주자 게오르그 장피르Gheorghe Zamfir가 담당했는데, 그는 우리에게 잘 알려진 연주곡 ‹Lonely shepherd(외로운 양치기)›로도 유명한 인물이다.

그런데 이 곡과 관련해서 나는 또 하나의 각별한 기억을 갖고 있다. 대학에 입학하던 해의 어느 날, 세미나를 마치고 막 어둠이 짙게 깔리기 시작한 캠퍼스를 걸어 내려오던 길이었다. 저만치서 음악 소리가 들려왔다. ‹Childhood memories›의 팬플루트 선율이었다. 나는 한동안 발걸음을 멈추고 소리가 들려오는 건물 쪽을 바라보았는데, 나중에 들으니 그 건물은 밤에 역도부 동아리가 운동하는 곳이라 했다. 그렇다면 역도부 학생이 훈련 도중 잠시 쉬면서 팬플루트로 그 곡을 불었다는 얘기가 될 텐데, 나는 뭔가 안 어울리는 조합이지만 그것도 괜찮다 생각하며 잠깐 웃었던 것 같다. 음악이란 그렇게 매순간 의외로 어울리는 법이니까. 직접 확인해 보지 않았으므로 아닐 수도 있지만 그쪽이 확률이 가장 높았으므로 나는 지금도 그랬다고 믿고 있다.

영화 «원스 어폰 어 타임 인 아메리카»는 1984년 엔니오 모리꼬네가 오랜만에 세르지오 레오네 감독과 다시 만나 작업한 영화이다. 금주법 시대를 그린 영화는 로버트 드니로와 제임스 우즈 등 출연 배

우들의 열연이 돋보였지만, 내가 가장 선명하게 기억하는 것은 여주인공 데보라의 어린 시절을 연기했던 아역 배우 제니퍼 코넬리이다. 잠깐의 등장에도 그녀는 정말이지 눈부시게 예뻤다.

이 영화를 처음 본 것은 중학교 3학년 때였다. 서울 명일동의 어느 삼류극장이었는데, 천 원에 두 편의 영화를 볼 수 있는 동시상영관이었다. 당시 동시상영관은 더 많은 상영 횟수를 확보하기 위해 모든 영화를 두 시간 안쪽으로 자르는 것이 관례였다. «원스 어폰 어 타임 인 아메리카»도 상영시간이 두 시간을 넘지 않았다. 영화의 전체적인 분위기에 빠져들면서도 스토리가 잘 연결되지 않는 것에 그때도 고개를 갸우뚱했던 것 같다. 일례로 당시 내가 본 영화에서는 성인이 된 데보라가 거의 등장하지 않았다. 영화의 후반부에서 여자 주인공이 사실상 사라져버린 것이다. 그녀가 등장하는 거의 모든 씬이 잘려나갔기 때문이었다. 원래 이 영화가 네 시간이 넘는 영화라는 것을 알고 온전히 다시 보게 된 것은 그로부터 한참 더 시간이 흐른 뒤였다.

결론적으로 반복하면 이 영화는 내가 가장 좋아하는 단 한 편의 영화이고, 영화의 O.S.T는 내가 가장 좋아하는 단 한 장의 앨범이다. 당연히 나는 사운드트랙 앨범을 LP와 CD 모두 가지고 있고, 영화도 DVD로 소장하고 있다. 하나만 더, 이 앨범의 재킷은 사람들 뒤로 미국 뉴욕 브루클린 브리지 인근의 한 곳에서 바라다 보이는 맨해튼 브리지의 모습을 담고 있는데, 이 영화를 본 사람이 뉴욕에 가게 되면 누구든 그곳을 찾아가 사진을 찍는다.

노래듣기

Let's get it on

Marvin Gaye, 「Let's Get It on」(1973)

《하이 피델리티》라는 영화가 있다. 베스트셀러 작가 닉 혼비의 동명 소설을 영화화한 것으로 국내에서는 《사랑도 리콜이 되나요》라는 좀 뜬금없는 제목으로 2000년에 개봉했다. 주인공 롭과 동료 베리가 일 하는 곳은 음반가게다. 그런데 이들은 단순한 음반가게 주인과 점원이 아니라 그들 스스로가 지독한 음악광이어서 손님들에게 자신들의 취 향을 강요하거나, 때로는 그들의 취향을 비웃으며 내쫓기도 한다. 두 사람의 관심사는 오로지 음악과 연애. 둘 사이 대화의 절반 이상이 음 악 이야기다. 따라서 이 영화가 어떤 방식으로든 상당 부분 음악에 기 대어 전개될 것임은 의문의 여지가 없었으며, 영화 속에 등장하는 음 악들과 그것을 모아놓은 사운드트랙 앨범이 매력적인 팝 음악의 성찬 이 될 것 또한 예정된 일이었다.

영화 속에서 음악과 관련해서라면 존 쿠삭이 분한 주인공 롭보 다는 오히려 조연인 베리가 훨씬 개성 넘치는 인물인데, 역할을 맡은 배우는 할리우드 최고의 개성파 배우이자 실제로 '터네이셔스 디'라는 팀을 결성해 프로 뮤지션으로도 활동하고 있는 잭 블랙이다. 그가 극

중에서 ‹Let's get it on›을 부른다. 어찌 반갑지 않을 수 있으랴. 이 곡
은 원래 마빈 게이 Marvin Gaye가 1973년 발표한 동명의 앨범 「Let's Get
It on」의 수록곡으로 빌보드 싱글차트 1위를 차지했던 히트곡이다.

　　마빈 게이는 스티비 원더와 함께 상업적으로 가장 성공한 흑인
음악 레이블 '모타운'의 양대 산맥 격인 뮤지션이다. 스티비 원더가 지
금도 살아서 활발하게 활동하고 있는 반면 아쉽게도 마빈 게이는 젊어
서 일찍 생을 마감했지만 말이다. 그는 1984년 4월 1일, 자신의 마흔다
섯 살 생일을 딱 하루 앞두고 아버지가 쏜 총에 맞아 죽었다.

　　마빈 게이의 대표작이 무엇이냐 묻는다면 열에 아홉은 1971년
작 「What's Going on」을 꼽을 것이다. 역사상 가장 위대한 소울 음
반 중의 하나로 꼽히는 이 앨범에 그의 대표곡인 ‹What's going on›과
‹Mercy mercy me›가 실려 있다. 당시 더 상업적인 음반을 만들어 많
이 팔아먹을 생각에 골몰하던 제작사의 의도에 맞서 뮤지션의 신념과
의지를 지키면서 만들어낸 음반이라는 점에서도 그 가치를 더했다. 앨
범은 나올 때까지 많은 우여곡절을 겪었다. 발매 시기가 계속해서 미
루어졌고, 아예 발매 자체가 무산될 뻔한 위기에 처하기도 했다. 다행
히 앨범은 나왔고, 결과적으로 큰 성공을 거두면서 제작사와 뮤지션은
서로 윈윈했다. 나 역시 앨범이라면 「What's Going on」에 더 높은 점
수를 줄 테지만, 싱글이라면 선택은 달라진다. 내가 가장 아끼고 좋아
하는 마빈 게이의 노래는 ‹Let's get it on›이다.
　　「Let's Get It on」은 마빈 게이의 전체 경력 중에서도 대단히 중요
한 위치를 차지하는 앨범이다. 전작인 「What's Going on」이 의식 있는
아티스트로서의 이미지를 드높여 주었다면 「Let's Get It on」은 성공한
뮤지션, 인기 가수로서 그의 입지를 더욱 공고히 해주었다. 상업적인

면에서 전작의 성과를 뛰어넘는 성공을 거둠으로써, 결과적으로 마빈 게이는 음반사가 더 이상 함부로 못하는 굳건한 지위를 확보하게 된 것이다. 앨범은 1970년대 펑크funk의 전성시대를 견인했음은 물론 소위 스무드 소울Smooth Soul이라고 불린, 이후의 모타운 사운드의 정형을 제시한 앨범으로도 평가받는다. 그 중심에 싱글 ‹Let's get it on›이 있다. 참으로 달콤한 끈적임으로 가득한 곡이다.

마빈 게이는 생전에 팝계의 대표적인 섹스 심벌이었다. 그의 잘생긴 외모와 건장한 체격이 일조한 것도 사실이지만, 그가 이런 이미지를 굳히는 데는 ‹Let's get it on›과 1982년 히트곡인 ‹Sexual healing›이 결정적인 역할을 했다. 두 곡은 역사상 가장 섹시한 소울 음악으로 꼽히는데, ‹Let's get it on›의 가사 일부를 살펴보는 것은 이를 더욱 더 명확하게 만든다.

Let's get it on, baby
Let's get it on, let's love baby
Let's get it on, sugar
Let's get it on

해석을 할 필요도 없겠다. 가사 속의 'it'은 'love'라는 심의용의 아름다운 단어로 치환될 수도 있겠지만, 여기서는 'sex'라는 즉자적인 단어로 바꾸는 것이 제격이다. 육체적 사랑이 곧 섹스이니 러브와 섹스를 굳이 구분 지으려 할 필요도 없다. ‹Let's get it on›은 연인을 향해 사랑을 나누자고, 다시 말해 섹스하자고 대놓고 속삭이는 노래인 것이다.

잭 블랙이라는 배우를 좋아한다. 그가 주연한 또 다른 음악 영화 《스쿨 오브 락》도 아주 재미있게 보았다. 《사랑도 리콜이 되나요》에서 그가 갑자기 이 노래를 부르는 장면은 다소 의외였지만, 곧이어 '생각보다 잘 부르네?'라는 생각이 들었다. 하지만 원곡인 마빈 게이의 노래에 비할 바는 아니다. 그래서 영화 O.S.T에는 잭 블랙의 노래가 실려 있음에도 이 곡만은 마빈 게이의 원곡을 찾아 들어보는 것이 좋겠다.

유튜브 스타로 시작해 21세기가 주목하는 기대주로 떠오른 신성 찰리 푸스Charlie Puth가 2015년 공식 데뷔싱글로 발표한 노래의 제목은 ‹Marvin Gaye›였다. 노래는 제목 그대로 자신의 영웅 마빈 게이에 바치는 헌사다. 노래의 시작인 'Let's Marvin Gaye and get it on'이라는 가사가 ‹Let's get it on›에서 나왔음은 자명하다.

Nothing's gonna stop us now

Starship, 「No Protection」(1987)

나는 대체로 모범생이었다. 중고등학교 때 담배도 피우지 않았고, 좀 논다 싶은 친구들은 제집처럼 드나들던 당구장도 출입하지 않았다. 귀에는 항상 이어폰을 끼고 집과 학교를 오가던 평범하기 그지없는 학창 시절 중에 그나마 왕왕 저질렀던 일탈이 야간 자율학습을 빼먹고 영화를 보러가는 것이었다.

지금이야 서울 시내 곳곳에 CGV, 롯데시네마, 메가박스 같은 멀티플렉스 영화관들이 들어서 있지만 1980년대 그 시절엔 대부분의 개봉관이 종로와 명동, 을지로, 충무로 일대에 밀집해 있었다. 나는 강남에서 고등학교를 다녔는데, 당시에는 강남 사는 고등학생이 영화를 보러 종로에 나가는 것은 흔한 일이 아니어서 1년 중 방학 때나 한두 번 있는 일이었다. 대신 우리는 동네마다 있던 삼류극장을 즐겨 찾곤 했는데, 이곳들의 최대 장점은 천 원 정도의 싼 가격에 두 편의 영화를 볼 수 있다는 금전적 메리트였다. 상대적으로 단속이 느슨해서 미성년자 관람불가 영화를 비교적 수월하게 볼 수 있다는 장점도 무시할 수 없었다. 어쩌면 그것이 미세하게나마 더 컸을지도.

나의 생활 반경 안에도 이런 동시상영관이 여럿 있었는데, 기억나는 이름들만 떠올려 보아도 삼성극장, 영동극장, 강남극장, 피렌체극장, 플라자극장 등이 있었다. 아마도 내가 지금까지 극장에서 본 영화의 7할 이상을 그 시절 이들 동시상영관에서 봤을 것이다.

그 시절 재미있게 보았던 영화 중에 «마네킨»이 있다. 마네킨과 사랑에 빠지는 남자의 이야기를 담은 동화 같은 스토리의 영화로 당시 상당한 인기를 모았는데, 장르의 계보를 따지자면 전형적인 로맨틱 코미디물이었다. 하지만 «마네킨»은 영화 자체보다 주제가가 더 많은 사랑을 받았는데, 바로 스타쉽Starship의 ‹Nothing's gonna stop us now›였다.

스타쉽은 매우 드라마틱한 역사를 가진 밴드이다. 밴드의 출발은 1965년 미국 캘리포니아주 샌프란시스코에서 결성된 제퍼슨 에어플레인Jefferson Airplane으로 거슬러 올라간다. 이 시절 제퍼슨 에어플레인은 전형적인 사이키델릭 록 밴드였다. 리더인 마티 발린Marty Balin과 결출한 여성 로커 그레이스 슬릭Grace Slick이 이끈 밴드는 당시 그레이트풀 데드, 퀵실버 메신저 서비스, 컨트리 조 앤 더 피쉬와 함께 이른바 '샌프란시스코 4인방'이라 불리며 당대의 사이키델릭 씬을 주도했다. 이들이 1967년에 발표한 앨범 「Surrealistic Pillow」는 사이키델릭 시대를 대표하는 명반으로 평가받는데, 여기에 ‹Somebody to love›와 ‹White rabbit›이 수록되어 있다.

1960년대를 지나며 히피의 시대가 저물어가자 그 시대를 상징하던 사이키델릭 록도 빛을 잃어갔다. 사이키델릭 록의 상징과도 같은 인물들로 훗날 '3J'라고 불리게 되는 지미 헨드릭스, 재니스 조플린, 짐 모리슨이 70년대 초반 차례로 세상을 떠난 것은 그런 흐름과 궤를 같이하는 것이었다. 이 시점에서 제퍼슨 에어플레인은 1차 변신을 꾀했

다. 1974년 밴드의 이름을 제퍼슨 스타쉽Jefferson Starship으로 바꾸고 밴드의 음악적 방향성 역시 팝 록으로 궤도를 수정한 것이다. 변신은 성공적이었다. 1975년 제퍼슨 스타쉽의 이름으로 발표한 앨범「Red Octopus」는 빌보드 앨범차트 정상에 오르며 밴드의 유일한 넘버원 앨범이 되었다.

1980년대가 오자 밴드는 다시 한 번 변신했다. 1984년 밴드의 이름에서 제퍼슨을 떼어버리고 스타쉽Starship으로 거듭난 것이다. 그리고 그것은 밴드에게 또 한 번의 커다란 성공을 가져다주었다. 스타쉽의 이름으로 발표한 첫 앨범「Knee Deep in the Hoopla」에서 ‹We built this city›와 ‹Sara›가 차례로 빌보드 싱글차트 1위에 오른 것이다. 연속된 히트는 ‹Nothing's gonna stop us now›로 이어졌다. 1987년 영화 《마네킨》의 주제곡으로 삽입되었던 노래는 그해 봄 빌보드 싱글차트 정상을 차지하며 크게 히트한 후 여름에 발표된 밴드의 정규 앨범「No Protection」에도 수록되었다. 80년대의 전형적인 팝 록 사운드에 실린 곡은 제목 그대로 그 무엇도 우리의 사랑을 멈출 수 없을 것이라는 강력한 의지와 다짐을 담고 있다.

‹Nothing's gonna stop us now›는 앨버트 해몬드Albert Hammond와 다이안 워렌Diane Warren이 공동 작곡했다. 다이안 워렌은 현재 팝계에서 가장 유명한 히트 작곡가 중의 한 명이 되었는데 이 곡이 그녀가 쓴 첫 번째 넘버원 곡이라는 사실이 흥미롭다.

80년대 영화 중에 1984년작 《스플래쉬》와 《마네킨》은 동화적 상상력이 돋보이는 작품들이다. 각각 인어, 마네킨과 사랑에 빠진다는 설정부터 판타지의 극적 요소를 극대화시킨다.

《마네킨》은 전편의 흥행에 힘입어 1991년에 속편이 나왔지만 2편은 별다른 인기를 끌지 못한 채 묻히고 말았다. 하지만 ‹Nothing's

gonna stop us now›는 2편에서도 다시 한 번 주제가로 쓰였다. 결국 영화 «마네킹» 시리즈는 영화보다는 주제가가 더 유명한 작품으로 남게 되었다. 애초 영화의 사운드트랙 앨범이 정식으로 발매되지 않아 우리는 스타쉽의 정규앨범인 「No Protection」을 통해서만 이 노래를 들을 수 있었지만, 후일 영화의 1, 2편 수록곡들을 함께 묶어 만든 사운드트랙 앨범이 뒤늦게 나왔다.

奔向未來日子

張國榮, 「영웅본색 II」 O.S.T(1987),
「The Greatest Hits of Leslie Cheung」(국내: 1989)

영화 《영웅본색》을 보았던 날을 기억하고 있다. 고등학교 2학년 여름 방학 즈음 청량리 오스카극장에서 친구와 둘이서 봤다. 정말로 둘이서 봤다. 그날 극장 안에는 친구와 나, 둘뿐이었으니까. 에어컨을 너무 세게 틀었는지 한여름에 추위를 느끼면서 봤던 기억도 난다.

전혀 기대하지 않았던 영화였다. 당시 청량리와 천호동은 내가 영화를 보러 자주 가던 동네였다. 전철역과 사거리 주변으로 삼류극장 6~7개가 밀집해 있어서 딱히 상영 영화를 모르고 가더라도 그중 아무 데나 골라서 들어가면 된다는 선택의 여지가 있었기 때문이다. 그런데 그날따라 모든 극장 프로그램이 다 별로여서 볼 만한 영화가 없었다. 그러다 눈에 띈 것이 오스카극장의 《영웅본색》이었다. 영화에 대한 사전 정보가 전무해서 제목조차 들어본 적이 없는 영화였다. 더구나 오스카극장은 이류극장으로 천오백 원에 한 편만 볼 수 있어 천 원에 두 편을 볼 수 있었던 다른 삼류극장들에 비해 금전적 압박도 만만치 않았다. 친구와 나는 많이 망설였지만, 기왕에 먼 곳까지 갔으니 그거라도 보기로 했다. 결과적으로 그것은 훌륭한 선택이었다.

알려진 대로 영화는 원래 개봉관에서 처절하게 흥행에 실패하고 금방 이류, 삼류극장으로 떨어졌지만, 이때부터 재미있다고 입소문이 나면서 뒤늦게 큰 인기를 끌었다. 그해 여름 나도 영화를 본 후 흠뻑 빠져서 기회 있을 때마다 주변 친구들에게 그 영화 재미있으니 꼭 보라고 부추겼으니 흥행에 일조한 셈이다.

《영웅본색》의 주제가는 ⟨당년정當年情⟩이었지만, 그보다 더 크게 히트한 노래는 이듬해 개봉한 속편 《영웅본색 2》의 주제가였던 ⟨분향미래일자奔向未來日子⟩다.

이미 전편이 크게 히트하면서 2편에 대한 기대감은 높을 대로 높아져 있었다. 나도 기다리고 기다렸다 개봉 당일 영등포 명화극장에서 영화를 보았는데, 표를 사러 늘어선 줄이 퍽이나 길었다. 주인공이었던 주윤발이 1편에서 총에 맞아 죽었으므로 2편에서 그가 어떻게 재등장하느냐도 관심거리였다. 결론은 그에게 쌍둥이 동생이 있었고 쌍둥이 동생이 형 대신 활약하는 것으로 정리되었다. 다소 억지스런 설정이었지만 그것이 별반 문제는 되지 않았다. 영화는 충분히 재미있었고 가볍게 흥행에도 성공했다. 1, 2편을 통해 주윤발이 선보인 롱코트 패션이 크게 유행했고, 지폐에 불을 붙여 담뱃불을 붙이는 장면이나 성냥개비를 입에 물고 다니는 장면을 따라하는 사람들도 부지기수였다.

2편에서 장국영이 총에 맞아 죽어갈 때 공중전화로 아내에게 딸의 이름을 지어주는 장면을 보며 눈물짓던 숱한 여심들의 안타까움이야 이루 말할 수 없다. 그 장면에서 통화를 끝맺지도 못한 채 공중전화부스 밖으로 쓰러지는 장국영의 모습 위로 애절하게 흐르던 노래가 바로 ⟨분향미래일자⟩다. 그전부터 조용히 깔리던 음악은 그가 쓰러지는 순간 '모 와이 만 응고…'로 들리는 가사로 돌입한다. 가사의 뜻은 이렇다.

오늘의 일을 묻지 말아요

알려고도 하지 말아요

인생의 참뜻은 아무도 몰라

기쁨도 슬픔도 죽음도

내 인생을 묻지 말아요

돌아올 수 없는 강물이에요

노래의 제목인 〈분향미래일자〉는 해석하면 '내일을 향해 달린다'
정도가 되지만, 여기서의 내일은 희망찬 미래라기보다는 비극의 냄새
를 풀풀 풍기는 허무의 그림자에 가깝다. 미래를 향해 분투하지만 기
다리는 것은 허무한 죽음 같은 것 말이다. 1편의 주제가인 〈당년정〉도
꽤나 인기를 끌었지만, 나는 《영웅본색》 시리즈의 진정한 주제가는
2편의 〈분향미래일자〉라고 생각한다. 영화의 영어 제목이 《A Better
Tomorrow》인 것을 봐도 그렇다.

《영웅본색》을 시작으로 이른바 홍콩 누아르의 전성시대가 열렸
다. 《첩혈쌍웅》, 《지존무상》, 《천장지구》 등이 잇따라 흥행에 성공했
고, 《지존무상》은 《도신-정전자》와 《도성》으로 이어지는 도박영화
의 계보를 만들기도 했다. 이들 영화들의 주인공이었던 주윤발과 장국
영, 유덕화, 왕조현 등이 앞다투어 한국을 찾아 엄청난 환대를 받았고,
이들은 한국에서 광고모델로 등장하기도 했다. 그것은 80년대를 설명
하는 결정적인 한 장면이다.

나는 처음 〈분향미래일자〉가 담긴 해적판 카세트테이프를 샀다.
테이프의 표지에는 '영웅본색(장국영)'이라고 쓰여 있었는데, A면 첫
곡이 이 노래였고 나머지 곡들도 〈설중정雪中情〉, 〈최애最愛〉 등 장국영
의 노래들로 채워져 있었다. O.S.T가 국내에 정식으로 발매되지 않았

으므로 그것이 당시로서는 이 노래가 담긴 유일한 음반이었다. 나중에 나는 장국영의 베스트 음반을 LP로 샀는데, 여기의 수록곡이 그때 샀던 테이프와 거의 유사했지만, 곡의 순서가 완전히 달랐고 몇 곡은 수록곡에서도 차이가 났다. 그렇다면 그 해적판 카세트테이프의 실체는 무언가를 복사한 것이었을 텐데 나는 아직도 그 답을 모른다.

노래듣기

Ned compose

Vladimir Cosma, 「You Call It Love (L'Etudiante)」 O.S.T(1988)

사지선다형 문제에 길들여진 우리 세대는 그 때문인지 3대 무엇무엇무엇, 이런 걸 꼽는 걸 습관적으로 좋아한다. 예를 들면 이런 식이다. 아마도 '야드버즈 출신의'라는 전제가 생략된 세계 3대 기타리스트는 에릭 클랩튼과 제프 벡, 지미 페이지이고, 앞의 전제를 완전히 잊어버리면 이 셋 중의 하나가 지미 헨드릭스로 대체되기도 한다. 또 세계 3대 여성 재즈 보컬리스트는 빌리 홀리데이와 엘라 피츠제럴드, 사라 본이고, 아무리 생각해도 별 근거가 없는 세계 3대 팝송은 비틀스의 ‹Yesterday›와 사이먼 앤 가펑클의 ‹Bridge over troubled water›, 레드 제플린의 ‹Stairway to heaven›이다. 성격 급한 친구들이 꼭 틀리던 문제, 네 가지 보기 중 관계가 없거나 틀린 하나를 고르는 문제는 매번 문제를 꼭 끝까지 봐야 한다는 침착함의 중요성을 일깨워주었지만, 우리의 한계는 항상 틀리고 나서야 후회로 땅을 치며 깨닫는다는 것이다.

같은 맥락에서 80년대에는 세계 3대 미녀도 있었는데 브룩 쉴즈와 피비 케이츠, 그리고 소피 마르소이다. 셋을 놓고 누가 더 예쁘다며

설전을 벌이던 친구들도 많았다. 아무튼 이 세 명의 세기의 미녀들 사진이 동시대 가장 많은 남학생들의 책받침과 연습장 표지를 장식했다는 사실에 이의를 제기할 사람은 없을 것이다.

소피 마르소는 1966년 프랑스 파리에서 태어나 1980년대 영화 《라붐》 시리즈의 히로인으로 스타덤에 올랐다. 《라붐》 1편의 주제가였던 리차드 샌더슨의 ‹Reality›와 2편의 주제가였던 쿡 다 북스의 ‹Your eyes›도 크게 히트했다. 소피 마르소가 주연을 맡았던 또 한 편의 영화로 1988년에 개봉한 《유 콜 잇 러브》가 있다. 원제는 ‘L’Etudiante’인데 프랑스어로 ‘여학생’이라는 뜻이다. 영화 속에서 교사 자격시험을 준비하는 학생으로 분한 소피 마르소는 대중음악 작곡가인 뱅상 랭동과 사랑에 빠진다. 노르웨이 가수 캐롤라인 크루거 Karoline Kruger가 부른 동명의 주제가 ‹You call it love›가 큰 사랑을 받으며 영화와 노래는 하나처럼 묶이게 되었다. 하지만 이 영화의 사운드트랙 앨범에는 ‹You call it love›보다 훨씬 아름다운 연주곡이 하나 있다. ‹Ned compose›다. 나도 이 곡을 더 좋아한다. 이 곡은 작곡가인 남자 주인공이 영화 속에서 직접 들려주는데, 극중 남자 주인공의 이름이 ‘네드’이다.

곡의 실제 작곡가는 루마니아 출신의 세계적인 영화음악가 블라디미르 코스마 Vladimir Cosma이다. 그는 영화의 음악감독으로 사운드트랙 전체를 관장하고 있는데, 주제가인 ‹You call it love›도 그의 작품이다. 블라디미르 코스마는 1940년 루마니아 부쿠레슈티의 음악가 집안에서 태어나 지금까지 300편이 넘는 영화와 TV의 음악을 담당했다. 앞서 언급한 소피 마르소의 출세작 《라붐 1, 2》의 음악도 모두 그의 작품이다.

‹Ned compose›는 짧은 피아노 연주곡이다. 스트링과 베이스가

뒤를 받치는 가운데 피아노가 아름답고 낭만적인 선율을 전면에서 이끌어간다. 특별히 복잡하거나 어려운 곳이 없는 단순하고 소박한 멜로디다. 쉽고 단순한 것이 이만큼 완벽하게 아름다울 수 있다는 것을 이 곡은 분명하게 보여준다.

연주 시간은 2분 40초이다. 카세트테이프에 음악을 녹음해본 사람들은 알겠지만, 노래를 녹음하다 보면 보통 4분 정도 되는 노래 한 곡을 온전히 녹음하기 힘든 애매한 시간이 남을 때가 있다. 보통 앞, 뒷면 각각 45분이 들어가는 90분짜리 테이프를 사면 한 면에 한 장씩 LP 두 장을 녹음할 수 있었는데, LP 한 장이 보통 40분에서 45분 사이의 분량이라서 그만큼이 남는 경우가 많았다. 그러면 그 여분을 그냥 두기는 아까워서 짧은 연주곡으로 채워놓고는 했는데, 나의 경우 그럴 때 가장 빈번하게 사용한 곡이 바로 ‹Ned compose›였다.

대학 시절 나는 중간에 수업시간이 빌 때나, 가끔 수업을 빼먹고 영화를 본 적이 많았다. 《유 콜 잇 러브》도 신촌오거리의 한 삼류극장에서 그렇게 보았다. 신촌시장 입구의 낡은 건물 2층에 있는 극장이었는데, 이름이 아마 '신촌극장'이었던 것 같다. 영화를 찍을 당시 소피 마르소는 20대 초반이었다. 개인적으로 이 영화에서의 소피 마르소가 가장 아름다운 시절의 그녀였다고 생각한다. 《라붐》 시절의 소피 마르소는 아직은 어렸다. 비슷한 시기 안드레이 줄랍스키가 감독하고 그녀가 주연을 맡은 《나의 밤은 당신의 낮보다 아름답다》라는 야릇한 제목의 영화도 있었는데, 이 영화는 좀 난해해서 나로서는 이해불가였다.

PS. 라디오 PD가 된 후 나는 노르웨이에 취재를 간 적이 있다. 거의 모든 취재가 오슬로에서 이루어졌지만, 나는 일부러 하루 시간을

내 베르겐으로 날아갔다. 캐롤라인 크루거를 만나기 위해서였다. 실제 취재가 필요하기도 했지만, 그녀를 만나고 싶다는 다분히 사적인 욕심도 포함된 여정이었다. 노르웨이에서는 그녀를 카롤리네 크뤼거라 부른다.

노래듣기

Old records never die

Ian Hunter, 「Short Back 'N' Sides」(1981)

Sometimes you realize that there is an end to life
Yesterday I heard them say a hero's blown away

가끔 인생에도 끝이 있다는 것을 깨닫게 되죠
어제는 한 명의 영웅이 (총탄에) 날아가 버렸다는 소식을 들었어요

노래는 1981년에 발표되었다. 여기서의 영웅은 존 레논이다. 그
는 이 노래가 발표되기 직전인 1980년 12월 8일 총에 맞아 사망했다.
노래는 이렇게 이어진다.

But music's something in the air
So he can play it anywhere
Old records never die

하지만 음악은 공기 중에 있어요

그래서 그는 어디서든 연주할 수 있죠

오래된 음반은 결코 사라지지 않아요

사람은 떠났어도 노래는 남는다. 존 레논의 어떤 음반, 어떤 노래를 특정했는지는 알 수 없지만, 그가 죽었다는 슬픔과 그럼에도 그가 남긴 명곡들은 남았다는 안도감이 교차한다. 노래를 부른 이는 이안 헌터Ian Hunter다. 그는 대중적인 슈퍼스타는 아니었지만, 영국 록계에 뚜렷한 발자취를 남긴 인물이다. 1960년대 말부터 밴드 모트 더 후플Mott the Hoople의 리드싱어로 맹활약했고, 1970년대 들어 데이비드 보위, 믹 론슨과 함께 글램 록Glam Rock 9)의 전성기를 견인했다. 데이비드 보위가 자신의 페르소나 '지기 스타더스트'로 분해 글램 록의 최전성기라 할 「The Rise and Fall of Ziggy Stardust and the Spiders from Mars」 활동을 이어가던 시절 이안 헌터는 그의 곁을 지켰다. 모트 더 후플의 대표곡으로 글램 록을 대표하는 찬가 중의 하나인 ‹All the young dudes›는 데이비드 보위가 작곡한 것이다.

1975년에는 첫 번째 솔로 앨범인 「Ian Hunter」를 냈고 1976년에 발표한 2집 「All American Alien Boy」에는 퀸의 멤버들인 프레디 머큐리와 브라이언 메이, 로저 테일러가 백업 싱어로 참여했다. ‹Old records never die›가 담긴 앨범 「Short Back 'N' Sides」는 1981년에 나왔는데, 그의 통산 다섯 번째 솔로 앨범이자 80년대 들어 발표한 첫 번째 앨범이다. 앨범에는 오래도록 음악적 동반자 관계를 유지해온 데

9) 록의 서브 장르로 화려한 의상, 염색한 머리, 과장된 화장 등 화려한 시각적 이미지를 주된 특징으로 한다. 양성애적 태도와도 연관되어 있으며 글램 록 뮤지션들이 반짝이는 패션을 고수했던 점에서 '글리터 록'이라고 부르기도 한다. 대표적인 뮤지션으로는 티렉스, 데이비드 보위, 게리 글리터 등이 꼽힌다.

이비드 보위의 기타리스트 믹 론슨과 펑크 록의 명그룹 클래쉬의 기타리스트 믹 존스, 그리고 또 한 명의 실력파 연주자 토드 룬드그렌 등이 참여했다. ‹Old records never die›는 당대의 음악 영웅 존 레논의 갑작스러운 죽음에 충격을 받아 그를 애도하기 위해 만든 곡이다.

몽환적인 기타 사운드가 리드하는 블루스풍의 매력적인 록발라드 ‹Old records never die›는 오래전부터 심야 라디오에서 간혹 흘러나오던 곡이었지만, 20세기가 저물어갈 무렵 영화 «해가 서쪽에서 뜬다면»에 삽입되어 다시 한 번 주목받게 된다. 나도 영화를 보다 이 노래가 흘러나오는 장면에서 감탄을 금치 못했다. 이은이 감독하고 임창정과 고소영이 주연을 맡았던 영화는 흥행에 실패했고 평단으로부터도 그다지 높은 평가를 얻지 못했다. 톱스타와 야구심판의 사랑이라는 스토리는 충분히 낭만적이었지만 현실적인 동감을 얻어내기에는 역부족이었다. 하긴 톱스타와 작은 책방주인의 사랑이라는 동화적인 이야기로 세계적인 흥행을 기록했던 영화 «노팅힐»도 있으니 설정 자체가 개연성이 부족했다는 비판은 적절치 않을 수도 있겠다.

아무튼 영화에 대한 평가와는 다르게 «해가 서쪽에서 뜬다면»의 사운드트랙 앨범은 팝의 명곡들을 대거 수록하고 있는 멋진 앨범이다. 영화의 주제곡 격인 클리프 리차드의 ‹Early in the morning›을 비롯해 로이 오비슨의 ‹You got it›, 딘 마틴의 ‹Somebody loves you›, 헬렌 샤피로의 ‹You don't know›까지 매력적인 곡이 즐비하지만, 가장 빛나는 선곡은 역시 ‹Old records never die›였다. 이 곡은 남녀 주인공이 함께 택시를 타고 가는 장면에서 그야말로 아련하게 흘러나오는데, 장면 위로 흐르던 이 노래를 듣고는 누구라도 빠져들게 될 것이다. 노래는 사운드트랙에 이안 헌터의 노래와 피아노 연주 버전으로 두 번 실려 있다.

영화의 사운드트랙을 담당한 음악감독은 조영욱이다. 그는 이미 전작인 «접속»을 통해 사라 본의 ‹A lover's concerto›, 벨벳 언더그라운드의 ‹Pale blue eyes›, 더스티 스프링필드의 ‹The look of love›를 뽑아내며 빼어난 선곡감을 선보인 바 있었다. 그래도 개인적으로는 «접속»보다 ‹Old records never die›를 찾아낸 «해가 서쪽에서 뜬다면»의 선곡 쪽에 더 높은 점수를 주고 싶다.

노래듣기

La maladie d'amour

Michel Sardou, 「La Maladie D'Amour」(1973)

아마도 내가 처음으로 완벽하게 빠져든 샹송은 ‹La maladie d'amour›였던 것 같다. ‘사랑의 아픔’, 혹은 ‘사랑의 열병’ 정도로 번역되는 이 노래는 1970~80년대를 대표하는 남성 샹송가수인 미셸 사르두Michel Sardou가 1973년에 발표해 크게 히트한 노래다. 국내에서는 1987년에 개봉한 프랑스 영화 《사랑의 아픔》의 주제가로 쓰이면서 널리 알려졌다.

쿠데타로 집권한 전두환 정권은 80년대 유화정책의 일환으로 소위 ‘3S정책’을 폈다. 국민의 눈과 귀를 가리고 관심을 호도하기 위한 다분히 악의적인 의도를 가진 정책으로 Sport, Screen, Sex를 뜻한다. 이에 따라 프로야구, 프로축구 등 프로 스포츠 리그가 속속 도입되었고, 동시에 컬러 TV의 시대가 열리면서 상업적인 면에서 대중문화의 중흥기가 시작되었다. 그런데 Screen과 Sex는 한곳에서 만나는 지점이 있었으니 바로 ‘에로티시즘 영화’였다.

에로티시즘 영화는 국가의 암묵적인 장려 속에 80년대에 가장

많이 제작되고 소비되었던 장르이다. 《애마부인》, 《산딸기》, 《뽕》 등 지금도 인구에 회자되는 유명 에로영화들이 시리즈로 제작되던 것도 이 시기였다. 해외의 성애영화들도 활발히 수입되었는데 이를 통해 뭇 남학생들의 머릿속을 어지럽히던 섹시 스타들도 다수 등장했다. 그중 대표적인 여배우가 바로 나스타샤 킨스키Nastassja Kinski다.

그녀는 1961년 독일생으로 금발머리에 뚜렷한 이목구비의 아름다운 얼굴에다 육감적인 몸매까지 갖춘 지적인 이미지의 육체파 여배우였다. 한마디로 이상형에 가까운 여인이었다. 그녀의 작품 중에는 《테스》나 《막달리나》처럼 고전적인 작품들도 있고, 《파리 텍사스》처럼 뛰어난 연기력으로 작품성을 인정받은 영화도 있지만, 에로영화를 찾아 삼류극장을 유람하던 까까머리 중고생들이 열광했던 영화는 그보다는 《마리아스 러버》나 《사랑의 아픔》 같은 미성년자 관람불가 영화들이었다.

《사랑의 아픔》에서 그녀는 순수하면서도 관능적인 여주인공 줄리엣으로 분했다. 사실 이 영화는 노출이나 성적 표현의 수위가 그리 높았던 영화도 아니다. 기억에는 이 영화의 등급이 '미성년자 관람불가'가 아니라 '15세 이상 관람가'였던 것 같기도 하다. 그럼에도 나스타샤 킨스키가 나온다는 사실 하나만으로 충분히 에로틱한 영화가 되었다. 나스타샤 킨스키는 당시 나를 비롯한 많은 남자 중고생들에게 가장 아름답고 섹시한 여배우였던 것이다.

영화음악은 로마노 무수마라Romano Musumarra가 맡았는데, 특히 빈번하게 등장하는 음악은 베토벤의 ⟨월광소나타⟩다. 이 곡은 영화 속에서 여러 번 변주되는데, 특히 남자주인공 클레망이 눈 내리는 겨울밤 교회에서 연주하는 장면이 가장 인상적이었다. 하지만 영화 속에서 가장 극적인 기억을 남긴 음악은 뭐니 뭐니 해도 주제곡인 ⟨La

maladie d'amour›이다. 영화가 만들어지기 14년 전에 발표되었던 노래가 뒤늦게 주제곡으로 선택된 것은 아마도 노래와 영화의 제목이 같아서였을 테지만, 결과적으로 영화와 음악은 잘 어우러졌고 선택은 성공적이었다.

70~80년대 샹송계 최고의 스타였던 미셸 사르두는 40장이 넘는 음반을 발표했고, 발표하는 앨범마다 프랑스 차트 1위를 독차지했다. 또 프랑스의 각종 권위 있는 음악상을 휩쓸었으며, 수년간 프랑스 연예인 인기투표에서도 정상을 지켰다.

국내에 라이선스로 소개된 그의 음반 중 대표적인 앨범은 80년대 중반에 나온 「DELIRE D'AMOUR」다. 나도 이 앨범을 소장하고 있다. 처음 이 앨범은 영화보다 앞선 1985년에 발매되었지만 나중에 나온 음반 재킷에는 '영화 《사랑의 아픔》 주제가'라는 표기가 있는 걸 보면 영화가 개봉한 이후 이 사실을 앞세워 제작사가 새로이 홍보에 나섰던 것으로 보인다. ‹Delire d'amour›를 시작으로 미셸 사르두의 히트곡들을 모아놓은 일종의 한국판 편집앨범인 이 앨범의 두 번째 곡으로 ‹La maladie d'amour›가 실려 있다. 수록곡 중 또 하나 흥미로운 곡은 ‹Comme d'habitude›인데 '습관처럼'으로 번역되는 이 곡은 1967년 자끄 르보와 끌로드 프랑소와가 공동 작곡했다. 프랭크 시나트라의 ‹My way›는 이 곡을 번안한 것으로, 프랭크 시나트라에 앞서 처음 영어로 번안해 부른 이는 폴 앵카였다.

노래듣기

카페에서 흘러나오던 노래

대학 신입생 시절 이대 앞에 있는 한 카페에
간 적이 있다. 그곳에서 나는 커피를 한 잔
마셨다. 놀라운 것은 그날 왜 거기에 갔었는지,
누구와 갔었는지 도통 기억나지 않지만
신기하게도 카페의 이름과 그곳에서 들었던
음악 하나만큼은 선명하게 기억난다는 것이다.
카페의 이름은 '줄라이'였고 흐르던 음악은
아프로디테스 차일드의 ‹Rain and tears›였다.

STEREO	33 $\frac{1}{3}$
SIDE A	

01. I just died in your arms
02. Rain and tears
03. Flyin' high
04. Wild horses
05. Imagine
06. Free bird
07. Stuck on you
08. It's a heartache

I just died in your arms

Cutting Crew, 「Broadcast」(1986)

내가 다니던 고등학교는 인문계 학교임에도 불구하고 운동부가 많았다. 야구, 농구, 아이스하키 등등. 그래서 주변의 다른 학교 친구들이 우스갯소리로 체고라고 놀렸을 정도였다. 그런데 운동부가 그냥 많은 정도가 아니라 성적도 좋아서 각종 전국대회에서 우승도 곧잘 했다. 지금도 각 종목마다 프로 선수로 맹활약 중인 모교 출신 선수들이 즐비하다. 이들로 인해 가끔씩 나에게는 휴식 같은 날들이 주어졌다.

운동부가 전국대회에서 8강이나 4강 정도까지 올라가면 대입이 목전인 3학년을 제외한 1, 2학년들은 단체로 응원을 갔다. 야구는 동대문야구장, 농구는 장충체육관이었다. 좋았던 것은 응원을 가게 되면 그날은 보통 오전수업만으로 학교를 마치는데, 오후수업을 빼먹는 것은 물론 이후 보충수업과 야간자율학습까지 완전히 없어진다는 사실이었다. 그러니까 그날 하루는 온전히 노는 날이었던 셈이다. 농구의 경우 남고부 결승전 직전에 꼭 여고부 결승전이 먼저 열렸는데, 좀 일찍 가면 이를 볼 수 있다는 기쁨은 덤이었다. 동대문야구장이든 장충체육관이든 응원을 마치고 나면 우리가 꼭 가는 필수 코스가 있었다.

친구들과 신당동 떡볶이 골목으로 몰려가는 것이다. 걸어서도 갈 수 있을 만한 가까운 거리였다. 그곳에는 골목 가득 양편으로 떡볶이집들이 즐비했는데, 집집마다 DJ 박스가 있어 장발의 DJ들이 최신 유행 음악을 틀어주곤 했다. 그때 자주 들었던 음악 중에 커팅 크루Cutting Crew의 ‹I just died in your arms›가 있다.

커팅 크루는 팝계의 대표적인 원 히트 원더 그룹이다. 몇 개의 작은 히트곡이 더 있긴 하지만, 이들의 이름을 세상에 널리 알린 빅 히트곡은 사실상 이 노래 한 곡뿐이다. 1986년 발표한 앨범「Broadcast」에 실린 이 곡은 1987년 빌보드 싱글차트 정상을 차지하며 크게 히트했다. 국내에서도 라디오의 단골 신청곡으로 많은 사랑을 받았는데, 당시 ‘뭐가 보이는가? 자유가 보인다’라는 카피로 유명했던 모 커피 광고의 배경음악으로 쓰이기도 했다.

커팅 크루는 1985년 영국 런던에서 보컬리스트 닉 반 이드Nick Van Eede와 기타리스트 케빈 맥마이클Kevin MacMichael을 중심으로 결성된 4인조 밴드이다. 이듬해인 1986년 데뷔앨범「Broadcast」를 발표했는데 속된 말로 대박이 났다. 앨범의 첫 싱글이었던 ‹I just died in your arms›는 영국은 물론 스웨덴, 핀란드, 스위스 등 유럽 각국에서 빠르게 인기를 얻었다. 비록 자국인 영국에서는 1위에 오르지 못했지만, 대서양을 건너면서 더욱 인기에 날개를 달고 날아올랐다. 가장 큰 팝 시장인 미국은 물론 캐나다 차트에서도 가볍게 정상을 차지한 것이다.

시작을 여는 경쾌한 신디사이저 사운드는 청량한 도입으로 듣는이의 귀를 잡아끌고, 따라 부르기 쉬운 전형적인 8비트 록 리듬과 중독성 있는 후렴구는 팝 록의 히트공식에 그대로 부합한다. 곡과 가사는 닉 반 이드가 썼는데, 곡의 탄생과 관련해서는 두 가지 설이 존재한다. 하나는 닉이 여자친구의 죽음으로 상심에 빠져 있던 한 친구의 모습을 보고 썼다는 것이고, 다른 하나는 닉이 여자친구와 사랑을 나누

다 영감을 얻어 썼다는 것이다. 어찌 됐든 '너의 품에서 죽고 싶다'는 가사가 일정 부분 성적인 은유를 내포하고 있다는 것만은 분명하다. 우리가 사랑하는 행위의 절정에 있을 때 '좋아서 죽겠다', '이대로 죽어도 좋아' 같은 표현을 흔히 사용하는 것처럼 말이다.

아쉽게도 커팅 크루는 이후 이 곡의 인기를 뛰어넘는 노래를 내놓지 못한 채 단명한 그룹이 되고 말았지만, 1987년에 ‹I just died in your arms›는 언제 어디서나 다른 어떤 곡보다도 널리 울려 퍼지던 절정의 인기곡이었다. 신당동 떡볶이 골목의 원조 할머니집에서도 그 옆의 이모네에서도 도끼빗을 구비한 DJ들이 앞다투어 틀어댔다. 이 노래를 들으며 짜장 떡볶이를 실컷 먹고 매운 입을 다스리려 오란씨나 환타 같은 음료까지 한 잔 마시고 나면 입시의 그림자가 목덜미를 짓누르던 각박한 시절에도 그날만은 행복했다. 마치 가뭄 속의 단비와도 같이 숨통을 틔어주는 휴식 같은 날이었다.

여담이지만 팝송 중에 제목을 번역하면 우리 가요와 의미가 거의 같아지는 노래들이 꽤 있다. 예를 들면 솔리드의 ‹넌 나의 처음이자 마지막이야›는 배리 화이트의 ‹You're the first, the last, my everything›이 되고, 이승철의 ‹안녕이라고 말하지 마›는 본 조비의 ‹Never say goodbye›가 되는 것처럼 말이다. ‹I just died in your arms›와 같은 제목으로는 박정수의 ‹그대 품에서 잠들었으면›이 있다. 그러고 보니 박정수도 대표적인 원 히트 원더 가수이다.

노래듣기

Rain and tears

Aphrodite's Child, 「End of the World」(1968)

아프로디테는 그리스 신화 속에 나오는 미의 여신이다. 그의 아들이 사랑의 신 에로스다. 로마 신화로 옮겨가면 아프로디테는 비너스가 되고 에로스는 큐피트가 된다. 에로스가 실수로 자신이 쏜 사랑의 화살에 맞아 사랑하게 되는 여인의 이름이 프시케인 것도 유명한 이야기다. 여기에 하나를 더하자면 아프로디테스 차일드Aphrodite's Child가 있다. 1960년대 후반에서 1970년대 초반 사이 짧게 활동했던 그리스 밴드의 이름이다. 그사이 이들은 ‹Rain and tears›와 ‹Spring Summer Winter and Fall›이라는 불후의 명곡들을 팝 음악사에 남겨두고 각자의 길로 떠났다.

　　아프로디테스 차일드는 1967년 그리스에서 결성되었다. 4인조 밴드였는데 멤버 중에 팝 팬이라면 익히 알 만한 두 명의 유명인이 포함되어 있다. 그룹 활동 후 솔로로 나서 뚜렷한 활약을 펼친 데미스 루소스Demis Roussos와 건반 연주자로 영화음악 분야에서 높은 성취를 이룬 반젤리스Vangelis가 그들이다. 데미스 루소스는 ‹Goodbye my

love goodbye〉와 〈Gypsy lady〉 등의 히트곡을 남겼고, 반젤리스는 영화 《불의 전차》와 《블레이드 러너》의 음악을 만들었다. 이들 외에 기타리스트 실버 콜로리스Silver Koulouris와 드럼의 루카스 시데라스Lucas Sideras를 더해 4인조의 라인업이 완성되었다. 밴드의 이름은 조국 그리스의 신화에서 따왔다.

아프로디테스 차일드가 추구한 음악은 프로그레시브 록이었다. 이들이 등장했던 1960년대 후반은 영국에서 시작된 프로그레시브 록의 물결이 유럽 전역으로 확장되던 시기였고, 특히 이태리와 그리스 등 지중해 연안에서도 좋은 프로그레시브 록 밴드들이 앞다투어 출현하던 때였다. 아프로디테스 차일드도 그 대표적 밴드였다. 「End of the World」는 이들의 데뷔음반으로 1968년에 나왔고, 여기에 수록된 〈Rain and tears〉는 두 번째 싱글로 발표되어 이태리에서 1위를 차지하는 등 크게 인기를 끌었다. 노래의 전반적인 분위기는 오르간 사운드가 이끌어 가는데, 반젤리스라는 뛰어난 건반 연주자를 가졌던 밴드로서는 당연한 선택이었다. 베이스를 치며 보컬을 담당한 데미스 루소스의 호소력 있는 목소리야말로 화룡점정이다. 그의 목소리는 미성인 듯하면서도 비탄의 감정을 머금고 있어서 듣는 이를 거부할 수 없는 슬픔으로 인도한다.

〈Rain and tears〉는 사랑의 슬픔을 노래한 곡이다. 비 오는 날 흘리는 눈물이 이것이 빗물인지 눈물인지 분간할 수 없는 것에 빗댄 가사는, 해가 뜨면 결국 마주하게 되는 피할 수 없는 상황에 대해 이야기한다.

Rain and tears are the same
But in the Sun, you've got to play the game

수차례 반복되는 가사 속의 게임이란 사랑할 때 처하게 되거나 스스로 의도하는 거짓이다. 빗속에서는 눈물을 감출 수 있지만 날이 개면 그럴 수 없다. 그래도 어떻게든 눈물을 감춰야만 한다면 그때는 눈물이 아니라고 속여야 한다. 그것은 거짓된 게임이다.

아프로디테스 차일드가 활동하던 시절을 담은 영상을 찾아보면 대개 세 명만으로 무대를 꾸민다. 1968년 ‹Rain and tears›가 인기를 끌면서 이들이 유럽투어를 떠났을 때 기타리스트 실버가 군 복무 문제로 함께하지 못했기 때문이다. 그가 다시 밴드에 합류한 것은 군에서 제대한 1970년이었다. 그 시절은 그리스가 1967년 발생한 군사쿠데타로 집권한 세력에 의해 군사독재에 시달리던 정치적 암흑기였다. 아프로디테스 차일드는 1972년 세 번째 정규앨범인 「666」을 끝으로 해산했고 멤버들은 각자의 길을 걸었다.

대학 신입생 시절 이대 앞에 있는 한 카페에 간 적이 있다. 그곳에서 나는 커피를 한 잔 마셨다. 놀라운 것은 그날 왜 거기에 갔었는지, 누구와 갔었는지 도통 기억나지 않지만 신기하게도 카페의 이름과 그곳에서 들었던 음악 하나만큼은 선명하게 기억난다는 것이다. 카페의 이름은 ‘줄라이’였고 흐르던 음악은 아프로디테스 차일드의 ‹Rain and tears›였다. 이 기억은 확실하지 않지만 아마도 비는 오지 않았고, 햇빛이 찬란한 맑은 날이었던 것 같다. 빗속에 눈물을 감출 수 없는 그런 날이었다.

Flyin' high

Opus, 「Live Is Life」(1984)

오스트리아는 클래식 최강국이다. 하이든, 모차르트, 슈베르트, 요한 스트라우스 등 위대한 작곡가들이 모두 오스트리아 출신이고, 빈과 잘츠부르크는 클래식의 성지와도 같은 곳이며, 빈 필하모닉 오케스트라는 예나 지금이나 세계 최고의 교향악단이다. 하지만 팝 음악으로 영역을 옮기면 오스트리아는 유럽의 약소 변방국에 지나지 않는다. 오스트리아 출신 뮤지션들의 면면도 클래식 분야의 화려함과는 거리가 멀다. 유로 댄스 그룹 조이와 ‹Rock me Amadeus›라는 기상천외한 곡으로 80년대 깜짝 스타덤에 올랐던 팔코 정도가 올드팝 팬들이 기억하는 오스트리아 출신 가수일 것이다. 그리고 그룹 오푸스 Opus가 있다.

　오푸스는 1973년 오스트리아 그라츠에서 결성된 밴드이다. 그라츠는 수도 빈에서 남서쪽으로 150km 정도 떨어진 무어 강변에 위치한 도시이다. 9세기에 건설된 도시는 헝가리와 슬로베니아로 통하는 교통의 요지로, 그라츠는 슬라브어로 ‘작은 요새’를 뜻한다. 슈타이

어마르크주의 주도로 빈에 이어 오스트리아 제2의 도시이며 유네스코 세계문화유산으로 등록될 만큼 아름다운 도시이다.

흔히 우리가 아는 오푸스는 클래식의 작품번호를 말할 때 쓰는 용어이다. 이들은 전통적인 음악 강국 오스트리아의 영광을 재현하겠다는 의지를 담아 밴드 이름을 지었을 것이다. 오푸스는 세계적으로 큰 성공을 거두지는 못했지만 자국을 비롯한 유럽 각국에서는 만만치 않은 인기를 끌었다. 특히 1984년에 발표한 라이브 앨범「Live Is Life」는 엄청난 히트를 기록했는데, 동명 타이틀곡 ‹Live is life›는 유럽 여러 나라와 캐나다에서 차트 1위를 차지했으며 빌보드차트에서도 톱40에 진입했다.「Live Is Life」는 1984년 오푸스의 결성 11주년 기념 공연실황을 담은 라이브 앨범으로 타이틀곡 외에도 ‹Opuspocus›, ‹Positive›, ‹The Opusition›, ‹Again and again›, ‹Eleven› 등 수록곡 모두가 사랑을 받으며 스튜디오 앨범을 능가하는 라이브 앨범이라는 찬사를 이끌어냈다. 파워풀하면서도 사랑스런 발라드 ‹Flyin' high›도 여기에 실려 있다.

이 노래는 원래 1981년에 나온 오푸스의 정규 2집「Eleven」에 수록된 곡이었지만, 오스트리아 외에는 그다지 주목받지 못했고 우리나라에는 소개조차 되지 않았다. 오푸스의 앨범이 국내에 정식으로 소개된 것 자체가 1986년에 라이선스 발매된「Live Is life」가 최초이다.

라이브 녹음과 스튜디오 녹음의 지향점은 다르다. 기본적으로 스튜디오 녹음에서는 치밀한 구성과 완성도에 치중하는 반면 라이브 녹음에서는 생생한 현장감을 살리는 데 주안점을 둔다. 꼭 그게 아니더라도 스튜디오 녹음에서 여러 가지 악기를 오버 더빙하거나 각종 음향효과를 사용했을 경우 라이브 무대에서는 같은 소리를 구현하는 것 자체가 어려워진다. 그래서 많은 밴드들의 음악이 스튜디오 녹음과 라

이브에서 큰 차이를 보인다. 비틀스가 「Sgt. Pepper's Lonely Hearts Club Band」이후 거의 라이브에 나서지 않았던 것은 이 앨범의 수록 곡들을 라이브에서 재현하기 어렵다는 것도 주요한 이유였다.

사실 「Live Is Life」에 실린 오푸스의 노래들을 스튜디오 녹음 버전으로 들어본 적이 없으므로(후에 원곡을 들을 수 있는 베스트앨범 CD가 나오기는 했다) 비교 자체가 어렵기는 하지만 앨범에 실린 라이브가 대단히 훌륭한 것만은 분명하다. 밀도 있게 연주의 합을 이루는 밴드의 연주와 보컬의 에너지, 그리고 여기에 과하지도 부족하지도 않은 생생한 현장의 소리까지 라이브 앨범이 갖추어야 할 생동감과 사운드의 균형을 기가 막히게 잘 잡아낸 앨범이다. 그중에서도 백미는 ‹Live is life›의 박력과 ‹Flyin' high›의 몰입감이다. 라이브에서 가수가 마이크를 관중에게 돌리는 것은 흔한 장면이지만, ‹Flyin' high›의 후반부에서 관중들이 함께 노래 부르는 장면만큼 밴드와 관객이 완벽에 가까운 일체감을 이루는 라이브를 만나는 것은 쉽지 않다.

80년대 중반 ‹Flyin' high›는 라디오와 뮤직카페의 단골 신청곡이었다. 나 역시 들어가면 음료나 술과 함께 신청곡을 적을 수 있는 메모지가 주어지던 여러 카페에서 ‹Flyin' high›를 신청해 듣곤 했다. 나는 꽤 오랫동안 이 앨범을 끼고 살았다. 친구로부터 선물받은 것인데 음반과 함께 받았던 편지를 지금도 간직하고 있다.

한편 ‹Flyin' high›는 후에 모 은행 광고의 배경음악으로 쓰여 다시 한 번 관심을 끌었고, 오푸스의 노래 중 ‹Walking on air›도 한 항공사 광고의 배경음악으로 쓰여 많은 사랑을 받았다.

노래듣기

Wild horses

1962년 영국 런던의 마키 클럽에서 첫 공연을 가지고 데뷔한 롤링 스톤스The Rolling Stones는 1960년대 영국음악의 미국 침공, 이른바 '브리티쉬 인베이젼'의 주역이었으며, 팝 역사상 가장 위대한 밴드로 추앙받는 비틀스의 라이벌로 언급될 자격을 갖춘 유일한 밴드이다. 현재까지도 세계 곳곳을 누비며 왕성하게 활동하는 롤링 스톤스는 비틀스가 1970년 해산했다는 사실에 견주어 오히려 더 위대하게 평가되는 부분도 있다. 그런 롤링 스톤스이기에 데뷔 이후 50년 넘게 활동을 이어오며 발표한 명반과 명곡들이 즐비하지만 그중 빼놓을 수 없는 작품이 바로 1971년 앨범 「Sticky Fingers」이다. 록 역사에 빛나는 명반 중의 한 장인 「Sticky Fingers」에는 많은 명곡들이 수록되어 있다. 차트상에서 싱글 히트한 〈Brown sugar〉를 비롯해 브라스 사운드가 매력적인 걸쭉한 블루스 넘버 〈I got the blues〉, 음악적인 면뿐 아니라 화제성 면에서도 뜨거웠던 〈Sister Morphine〉이 있고, 무엇보다 어쿠스틱한 감성의 포크 블루스 〈Wild horses〉가 있다.

　롤링 스톤스는 약간의 굴곡은 있었어도 긴 세월 동안 비교적 기

복 없이 꾸준한 활동을 이어왔으므로 전성기를 따지는 것 자체가 의미 없는 일일지도 모른다. 그래도 굳이 정하자면 1960년대 중반부터 1970년대 초반에 이르는 시기가 가장 많은 이들에 의해 지목된다. 이 시기 밴드는 역사상 가장 뛰어난 기타 리프를 지닌 곡 중의 하나라는 ‹Satisfaction›을 수록하고 있었던 1965년 앨범 「Out of Our Heads」를 시작으로 ‹Paint it black›과 ‹Under my thumb› 등이 수록되었던 1965년 앨범 「Aftermath」, ‹Ruby Tuesday›를 실은 1967년 앨범 「Between the Buttons」, 1968년작 「Beggars Banquet」, 1971년의 「Sticky Fingers」, 그리고 1972년작 「Exile on Main Street」으로 이어지는 명작 퍼레이드를 펼쳤다.

「Sticky Fingers」는 롤링 스톤스가 70년대의 포문을 연 앨범이다. 데뷔 이래 소속사였던 데카 레코드를 떠나 자신들이 직접 설립한 '롤링 스톤스 레코드'에서 발표한 첫 번째 앨범이며, 무엇보다 1969년 익사 사고로 세상을 떠난 브라이언 존스Brian Jones를 대신해 가입한 기타리스트 믹 테일러Mick Taylor가 본격적으로 존재감을 드러내기 시작한 앨범이기도 하다. 그는 앨범 전반에 걸쳐 때로는 거칠고 파워풀하게, 때로는 사이키델릭하게, 때로는 블루지하게, 또 때로는 가벼운 포크풍으로 다양한 연주 스타일을 선보이며 이제 자신이 롤링 스톤스의 리드 기타리스트임을 만천하에 알렸다. 70대를 목전에 둔 지금도 그는 여전히 롤링 스톤스의 리드 기타리스트이다.

‹Wild horses›는 포크, 컨트리풍의 어쿠스틱 기타와 믹 재거의 거친 목소리가 멋진 조화를 이루는 발라드이다. 어찌 보면 이들의 노래 중 가장 순박한 사운드의 곡이라고 할 수도 있는데, 들을 때마다 이 노래는 더 밴드나 크로스비, 스틸스, 내쉬 앤 영Crosby Stills Nash & Young 이 불렀어도 잘 어울렸겠다는 생각을 하곤 한다. ‹Wild horses›의 기

타 전주를 듣고 있으면 묘하게 겹쳐지는 노래가 하나 있다. 바로 포 넌 블론즈4 Non Blondes의 ‹What's up›이다. 그 전주 뒤에는 ‹Wild horses›의 가사 'Childhood living'이 아니라 ‹What's up›의 'Twenty five years'가 튀어나온대도 전혀 이상할 것이 없을 것 같다. 그만큼 유사한 느낌이다. 어쩌면 ‹What's up›을 만든 린다 페리가 ‹Wild horses›의 광팬이어서 이 곡으로부터 영향을 받았는지도 모를 일이다.

「Sticky Fingers」는 재킷 디자인으로도 최고의 화제를 모은 앨범이다. 앨범의 LP 초판 재킷은 청바지를 입은 남성의 허리 아래가 클로즈업되어 있고, 앞면에는 실제 지퍼가 달려 있다. 이 지퍼를 열면 드러나는 앨범 속지는 팬티 모양으로 디자인되었다. 선정성 논란을 불러일으키기도 했던 이 유명한 재킷을 디자인한 사람은 바로 팝 아트의 선구자 앤디 워홀Andy Warhol이다. 그는 레코드 재킷 디자인 분야에서도 명성을 떨쳤는데, 그중에서도 바나나 앨범이라고 불리는 벨벳 언더그라운드의 데뷔앨범 「The Velvet Underground & Nico」와 「Sticky Fingers」가 대표작으로 꼽힌다. 존 파셰John Pasche가 디자인해서 롤링 스톤스의 상징이 된 유명한 로고 '혀와 입술'이 처음 등장한 것도 바로 이 앨범이다.

학창 시절 자주 가던 호프집의 벽면에 지퍼가 달린 「Sticky Fingers」 초판 앨범이 걸려 있었다. 가게 주인은 팝송 마니아여서 벽면을 여러 앨범으로 장식해 놓았는데, 그중 그가 가장 자부심을 가진 앨범이기도 했다. 그는 술에 취하면 가끔씩 자랑을 늘어놓았다. 나는 그가 부러웠다. 방송국에 입사하고 처음 유럽에 출장 갔을 때 나는 구경차 들른 독일 쾰른의 지하도 한 음반가게에서 「Sticky Fingers」의 초판을 발견했다. 눈이 번쩍 뜨였다. 당연하게도 그날 나는 그 앨범을 샀다.

Imagine

John Lennon, 「Imagine」(1971)

1980년대 말 신촌에는 문학작품이나 노래의 제목, 혹은 가수의 이름에서 이름을 따온 카페들이 꽤 많았다. 지금 생각나는 것만 열거해 보아도 '크눌프(헤르만 헤세 소설)', '꿈을 비는 마음(문익환 목사 시집)', '무진기행(김승옥 소설)', '와사등(김광균 시)', '레드 제플린(밴드)', '러쉬(밴드)', '도어스(밴드)', '이프(브레드 노래)', '이매진(존 레논 노래)' 등이 있었다. 이중 '이매진'은 가게에 들어가면 거의 언제나 존 레논의 노래가 흘러나왔는데, 가게의 인테리어가 전체적으로 깔끔한 흰색 계열이었던 것도 어렴풋이 기억이 난다.

존 레논은 정치적으로 무정부주의자에 가까웠다. 그는 종교와 국가 등 일체의 사상과 이데올로기, 체제를 인간의 자유를 구속하는 속박으로 보았다. 1966년 그가 잡지 『이브닝 스탠다드』와의 인터뷰에서 '기독교는 움츠러들고 사라질 것이다. 우리(비틀스)는 지금 예수보다 더 인기 있다'고 말해 팝 역사상 가장 유명한 설화사건을 일으켰던 것은 종교에 대한 그의 비판적 사고를 잘 보여준다. 1969년 오

노 요코와 결혼한 뒤 두 사람이 호텔에서 잠옷 바람으로 기자들을 맞으며 '우리에게 필요한 것은 전쟁이 아니라 사랑이다'라고 역설했던 것도 유명한 이야기다. 이른바 '침대 시위'라고 불린 사건이다. 존 레논의 노래 중에 그의 이런 신념과 사고를 가장 선명하게 보여주는 노래가 바로 〈Imagine〉이다. 여기서 그가 꿈꾸는 것은 무정부주의적 이상향이다.

Imagine there's no heaven
It's easy if you try
No hell below us
Above us only sky

천국이 없다고 상상해 보세요
시도해 보면 쉬워요
우리 아래엔 지옥도 없고
우리 위에 오직 하늘만 있다고 생각해 보세요

[…]

Imagine there's no countries
It isn't hard to do
Nothing to kill or die for
No religion too
Imagine all the people
Living life in peace

국가가 없다고 생각해 보세요
그것은 어려운 일이 아니죠
죽일 이유도 죽을 이유도 없어요
종교도 없죠
상상해 보세요
모두가 평화롭게 살아가는 것을

[…]

Imagine no possessions
I wonder if you can
No need for greed or hunger
A brotherhood of man
Imagine all the people
Sharing all the world

소유라는 것이 없다고 상상해 보세요
할 수 있을지 의문이지만
탐욕이나 굶주림이 필요 없는
인류애를 상상해 보세요
모든 사람들이 세상을 공유한다고

You may say I'm a dreamer
But I'm not the only one

당신은 내가 몽상가라고 말하겠죠
하지만 난 혼자가 아니에요

‹Imagine›의 가사는 존 레논이 꿈꾸었던 세상의 모습을 담고 있다. 그것은 국가도, 종교도, 소유도 없는, 오직 사람만이 중심이 되는 평등한 세상이다. 0.1%의 부유한 자들이 99.9%의 가난한 사람들을 지배하는 사회. 빈부격차와 계급적 차별이 날로 심화되어가는 현대 자본주의의 추악하고 어두운 단면, 불행히도 현실의 세계는 노래와는 반대방향을 향하고 있다. 존 레논이 지하에서 땅을 치며 울 일이다. 이제 우리는 가슴 아프지만 인정해야만 할 것 같다. 노래는 제목처럼 상상 속에 머무르고 말았고, 존 레논은 몽상가였다고. 혼자가 아니었을지 몰라도 혼자에 가까웠다고 말이다. 대부분의 사람들은 세상을 바꾸려 하지 않았거나 바꿀 힘이 없었다. 결과는 오늘의 세상이다.

이 곡은 존 레논이 1971년에 발표한 솔로 2집 「Imagine」의 타이틀곡이었다. 발표 당시 앨범은 미국과 영국 차트에서 모두 1위에 올랐고, 노래는 1971년 빌보드 싱글차트 3위까지 오른 뒤 1980년 12월 그가 총격으로 사망한 직후인 1981년 1월 다시 차트에 등장해 4주 동안 정상을 차지했다. 존 레논의 안타까운 죽음을 목도한 이들이 가장 먼저 떠올린 노래도 ‹Imagine›이었다.

그 후로도 이 곡은 여러 번 소환되었다. 1985년 롤랑 조페 감독이 연출한 영화 《킬링 필드》는 캄보디아 내전의 참상을 사실적으로 그린 영화였다. 노래는 이 슬픈 영화의 마지막을 장식했다. 2012년 런던올림픽 폐막식에서 존 레논이 영상을 통해 이 곡을 불렀던 장면도 잊을 수 없다. 지금도 영국 리버풀에 있는 비틀스 박물관에 가면 존 레논의 생전 모습을 담은 스틸사진들이 이어지는 영상이 파노라마처럼

펼쳐진다. ‹Imagine›은 그 위를 애잔하게 흐른다. 담담한 피아노 반주로 이루어진 3분짜리 짧은 노래는 이토록 진한 잔향을 남겨 놓았다. 존 레논, 그가 맞이한 다음 세상에서는 그의 이름과 그의 영혼이 부디 자유롭기를.

노래듣기

Free bird

Lynyrd Skynyrd, 「Pronounced Leh-nerd Skin-nerd」(1973)

레너드 스키너드Lynyrd Skynyrd는 비운의 그룹이다. 1970년대 올맨 브러더스 밴드와 함께 서던 록Southern Rock 10)의 양대산맥으로 군림하며 절정의 인기를 누리던 그룹은 1977년 투어 도중 비행기 추락사고로 핵심 멤버 세 명을 한꺼번에 잃으며 한순간 날개가 꺾이고 말았다. 이들의 대표곡인 ‹Free bird›는 러닝타임 9분이 넘는 대곡인데, 서던 록 최고의 마스터피스로 꼽히는 명곡이자 내가 개인적으로 가장 좋아하는 팝송이다.

레너드 스키너드는 1964년 미국 플로리다주 잭슨빌에서 결성되었다. 처음 밴드의 이름은 마이 백야드My Backyard였다. 이후 몇 번의 개명을 거쳐 1969년 마침내 레너드 스키너드가 되었는데, 이것은 보

10) 1970년대 초반에 전성기를 누린 록 음악으로 미국 남부 출신 밴드들이 주로 연주했다. 블루스에 기반한 거친 록 음악의 형태이며 컨트리와 포크의 영향도 많이 받았다. 대표적인 밴드로는 올맨 브러더스 밴드와 레너드 스키너 등을 꼽을 수 있으며, 그 전통이 지금의 루츠 록(Roots Rock)으로 이어지고 있다.

컬리스트 로니 반 잰트Ronnie Van Zant가 고교 시절 악명 높았던 체육교사 레너드 스키너의 이름에서 떠올린 밴드명이었다.

1973년 레너드 스키너드는 대망의 데뷔앨범 「Pronounced Leh-nerd Skin-nerd」를 발표했다. 여기에 서던 록을 정의한 명곡으로 평가받으며 국내 팬들 사이에서도 전폭적인 지지를 얻은 2개의 걸작 ‹Simple man›과 ‹Free bird›가 수록되어 있다. ‹Simple man›은 도입부의 기타 연주가 스콜피온스의 히트곡 ‹Always somewhere›와 유사한 것으로도 관심을 끌었는데, 시기적으로는 이 노래가 훨씬 앞선다. LP A면 마지막에 ‹Simple man›이 있다면 B면 마지막 곡으로는 ‹Free bird›가 위풍당당하게 명반의 대미를 장식한다.

‹Free bird›의 도입부는 기타와 건반이 함께 등장하지만 초반부를 리드하는 것은 빌리 파월Billy Powell의 피아노 연주이다. 다음은 앨런 콜린스Allen Collins의 슬라이드 기타가 앞으로 나선다. 이 같은 초반부는 컨트리 기타 주법의 영향을 많이 받고, 다른 록 장르에 비해 피아노를 많이 쓰는 서던 록 사운드의 전형적인 모습을 그대로 보여준다. 이어 로니 반 잰트의 텁텁한 목소리가 지나고 노래가 4분 40초를 넘어갈 즈음 템포가 급격히 빨라지며 열정적인 후반부를 예고한다. 5분 무렵부터는 이후 4분 넘게 이어지며 록 역사에 빛나는 명연으로 기록된 트리플 기타의 불꽃 튀는 후주가 기다리고 있다. 이곳의 주인공은 세 명의 기타리스트이다. 그중에서도 초반부 슬라이드 기타를 리드했던 앨런 콜린스는 살짝 뒤로 빠지고 에드 킹Ed King과 스티브 게인스Steve Gains가 전면에 등장한다. 이들이 번갈아 솔로를 주고받으며 경쟁하듯 펼치는 연주는 가히 명불허전이다. ‹Free bird›의 압도적인 후반부는 역시 전설적인 트리플 기타 연주를 남긴 이글스의 ‹Hotel California›와 종종 비교되곤 하는데, 시기적으로도 빠를뿐더

러 연주의 화력 면에서도 ‹Free bird›가 한 수 위라는 것이 개인적인 생각이다. 앞서도 말했지만 이 곡은 그 많은 팝송들 중에 내가 가장 좋아하는 노래인 것이다.

2016년 영국의 음악잡지 『클래식록』은 '위대한 기타 솔로 톱 100'을 선정해 발표했다. 레드 제플린의 ‹Stairway to heaven›이 1위를 차지한 이 차트에서 ‹Free bird›는 핑크 플로이드의 ‹Comfortably numb›, 이글스의 ‹Hotel California›에 이어 4위를 차지했다. 내가 선정위원이었다면 ‹Free bird›의 위치는 이보다 두세 걸음쯤 전진했을 것이다.

컨트리가 미국인이 가장 사랑하는 음악이라면 서던 록은 미국인이 가장 사랑하는 록 음악이다. 당연히 레너드 스키너드는 미국인이 사랑하는 가장 미국적인 밴드로 꼽힌다. 여기서의 미국인이란 백인을 의미한다. 남북전쟁 당시 공업지대인 북부는 대체로 노예해방을 지지했고 곡창지대인 남부는 노예제도를 옹호했다. 남부의 광활한 목화밭은 흑인 노예들 없이는 유지가 어려웠기 때문이다. 장르의 이름에서도 알 수 있듯 서던 록 밴드들은 대부분 남부 출신이었고, 백인들의 편애를 받았다. 레너드 스키너드의 공연 장면을 보면 성조기 외에 남부기가 도처에 휘날리고 관객들 역시 백인들이 압도적으로 많다. 심지어 레너드 스키너드는 무대의 중앙에 남부기를 걸고 공연한 적도 많았다.

레너드 스키너드와 함께 서던 록을 대표하는 밴드였던 올맨 브러더스 밴드의 리더는 듀언 올맨이었다. 매우 뛰어난 기타리스트였던 그는 불행히도 1971년 스물네 살의 어린 나이에 오토바이 사고로 세상을 떠났다. ‹Free bird›는 레너드 스키너드가 듀언 올맨에게 바친 추모곡이다. 가사는 새처럼 자유롭게 날고 싶은 희망을 노래

한다. 'Cause I'm as free as a bird now, and this bird you cannot change', 나는 새처럼 자유롭기 때문에 지금 떠나야만 한다, 사랑하는 그녀도 나를 붙잡고 바꾸지는 못할 것이다, 라고.

안타깝게도 불행은 듀언 올맨에서 끝나지 않았다. 하늘 높이 날아 오른 레너드 스키너드도 안전하게 지상으로 돌아오지 못했다. 1977년 10월 20일 이들을 태운 전세 비행기가 추락해 로니 반 잰트와 스티브 게인즈, 그리고 그의 여동생 캐시 게인즈가 사망하면서 밴드는 팝 역사상 가장 비극적인 비행기 사고의 주인공이 되고 말았다.

여담 하나만 하자면 ‹Free bird›는 2015년 영화 《킹스맨》에서 광란의 살인극이 벌어지는 교회 씬의 배경음악으로 쓰였다. 나는 개인적으로 음악과 화면이 전혀 어울리지 않는 불협화음이었다고 생각한다. 감독이 일부러 그것을 의도한 것이라면 또 모를까.

보통 1995년을 한국 인디음악의 태동기라고 말한다. 이즈음 홍대라는 지리적 거점을 중심으로 소위 인디밴드라고 불린 팀들이 속속 등장했기 때문이다. 좀 더 구체적으로는 1995년 4월 5일 홍대 앞 클럽 '드럭'에서 너바나의 커트 코베인 사망 1주기 기념공연이 열렸던 것을 인디 씬의 태동으로 특정하기도 한다. 아무튼 크라잉 넛, 노 브레인, 언니네 이발관, 델리 스파이스 등 한국 인디 씬을 대표하는 밴드들이 모두 그 무렵 앞서거니 뒤서거니 등장했다.

그리고 그곳에 '프리버드'라는 클럽이 있었다. 1995년 홍대 앞에 문을 연 이 클럽은 라이브 무대를 중심으로 자유롭게 술을 마시며 놀수 있는 라이브 클럽이었다. 수많은 인디밴드들이 이곳을 거쳐 가면서 오랜 시간 인디음악의 메카로서 기능했다. 나도 이곳에 몇 번인가 간적이 있다. 아쉽게도 클럽 '프리버드'도 이제는 없다. 경영난으로 2015

년 여름 '굿바이 프리버드' 공연을 끝으로 역사 속으로 사라졌다.

　　마지막으로 이건 일종의 영업 비밀인데, 나는 연출을 맡았던 프로그램을 떠날 때 자주 ⟨Free bird⟩를 마지막 곡으로 튼다. 이것은 일종의 개인적인 의식 같은 것이다. 마지막은 왠지 자유로워야 할 것 같고, 그 순간에는 이 노래가 제격일 것 같은 생각이 드는 것이다.

Stuck on you

Lionel Richie, 「Can't Slow Down」(1983)

라이오넬 리치Lionel Richie의 1983년 앨범 「Can't Slow Down」은 그의
대표적인 흥행작이다. ‹All night long›과 ‹Hello›라는 2개의 빌보드
싱글차트 1위곡이 나왔고, 앨범은 천만 장이 넘게 팔렸다. 이듬해 그
래미 어워즈 최우수 앨범상도 그의 차지였다.

 1949년 미국 앨라배마주 터스키기에서 태어난 라이오넬 리치
는 흑인그룹 코모도스Commodores의 일원으로 1970년대를 풍미했다.
코모도스는 빌보드 싱글차트 1위를 차지한 ‹Three times a lady›와
‹Still›을 비롯해 ‹Machine gun›, ‹Easy›, ‹Sail on› 등 수많은 히트곡
을 내놓았다. 이와는 별도로 라이오넬 리치는 1981년 다이아나 로스
와 함께 부른 영화 《끝없는 사랑》의 동명 주제곡 ‹Endless love›로 무
려 9주간 빌보드 싱글차트 정상을 차지하는 거대한 성공을 거두었고,
이듬해 1982년에는 그룹을 떠나 솔로로 정식 데뷔했다. 그해 발표한
솔로 데뷔앨범 「Lionel Richie」에서 ‹Truly›를 다시 차트 정상에 올려
놓으며 홀로서기에 성공한 라이오넬 리치는 거기서 만족하지 않았다.
그는 다시 한 번 전작을 뛰어넘는 평가와 성과를 획득하며 자신을 모

두가 인정하는 팝의 거장으로 만들어준 일대작을 발표하는데, 그것이 바로 1983년에 발표한 솔로 2집 「Can't Slow Down」이다.

그는 흑인이지만, 음악적으로 대단히 독특한 이미지와 지위를 구축했던 인물이다. 80년대를 뜨겁게 달군 팝계 최대의 라이벌로 마이클 잭슨과 프린스가 있다. 이 둘을 비교할 때 흔히 프린스가 상대적으로 흑인으로서의 자아가 강한 음악을 선보였던 반면 마이클 잭슨은 백인들도 거부감 없이 들을 수 있는 노래를 주로 불렀다고 평가한다. 이런 기준에서라면 라이오넬 리치는 마이클 잭슨 쪽에 가깝다. 그는 백인들이 거부감 없이 좋아하는 대표적 흑인 뮤지션이었다. 그의 노래 〈All night long〉이 전 세계 27억 시청자가 지켜본 1984년 LA올림픽 폐막식에서 불릴 수 있었던 것도 그런 배경이 있었기에 가능한 일이었다. 나는 마이클 잭슨과 라이오넬 리치를 향해 가해지는, 흑인의 영혼을 백인들에게 팔아먹었다는 비판에 동의하지 않는다. 그것은 지나친 이분법이고 과장된 비난에 가깝다고 생각한다.

라이오넬 리치가 백인의 감성을 흡수한 흑인 뮤지션이었다는 증거는 「Can't Slow Down」에 실린 〈Stuck on you〉에서도 찾을 수 있다. 잔잔한 어쿠스틱 기타 사운드 위에 부드러우면서도 허스키한 목소리로 부르는 노래는 영락없는 컨트리 송이다.

거칠게 양분하면 블루스와 소울은 흑인의 음악, 컨트리는 백인의 음악이다. 지나치게 미국적인 음악인 탓에 미국 대륙을 떠나 대양을 건너면 컨트리의 인기는 현격히 떨어지고 말지만, 최소한 미국에서만큼은 컨트리는 여전히 가장 인기 있는 음악 장르이다. 과거에는 한국에서도 컨트리가 인기 있던 시절이 있었다. 70~80년대만 해도 국내에 컨트리 팬들이 많았고 카우보이모자와 부츠를 신고 다니는 멋쟁이들도 드물지 않았다.

한마디로 정리하면 ‹Stuck on you›는 흑인이 부르는 컨트리 송이다. 심지어 이 노래의 싱글 재킷은 카우보이모자를 쓴 라이오넬 리치의 사진을 담고 있는데, 카우보이모자는 백인과 컨트리 음악의 상징과도 같은 소품이다.

직접 작사, 작곡한 이 노래의 가사는 주인공이 사랑하는 여인을 찾아 고향으로 돌아가는 내용을 담고 있다. 흙냄새 풀풀 풍기는 미국 남부의 고향집은 컨트리가 사랑하는 장소이다. 존 덴버가 불러 세계적으로 유명해진 컨트리 송 ‹Take me home, country roads›를 떠올려봐도 그렇다. 케니 로저스의 컨트리 명곡 ‹Lady›의 작곡자가 라이오넬 리치라는 사실까지 떠올리면 그는 확실히 컨트리를 만들고 부르는 데도 탁월한 능력자였다. 그가 컨트리의 고향이라고 할 수 있는 미국 남부 앨라배마주 출신이라는 사실이 단서라면 단서가 될까. 그런데 여기서는 또 서던 록의 대표주자 레너드 스키너드의 남부 찬가 ‹Sweet home Alabama›가 떠오르니, 꼬리에 꼬리를 물고 노래는 노래를 부른다.

시간이 흘러 명확한 해답은 라이오넬 리치 자신이 내놓았다. 그의 2012년 앨범 「Tuskegee」는 자신의 고향 터스키기에 바치는 헌사다. 컨트리 음악으로 가득한 앨범은 빌보드 컨트리 앨범차트 1위에 올랐다.

‹Stuck on you›는 정말로 아름다운 노래다. 앞선 여러 말들은 굳이 설명하자니 그렇다는 것이고 그것이 컨트리이든 무엇이든 장르와 상관없이 멋진 발라드이다. 70~80년대 코모도스와 라이오넬 리치의 노래들은 라디오 방송과 음악다방에서 아주 자주 만날 수 있었고 ‹Stuck on you›도 그중 하나였다.

It's a heartache

Bonnie Tyler, 「Natural Force」(1978)

보이시한 매력의 허스키 보이스 보니 타일러Bonnie Tyler의 대표곡으로
는 ‹It's a heartache›와 공전의 히트를 기록한 영화 «풋루즈»의 삽입
곡이었던 ‹Total eclipse of the heart›, 그리고 80년대의 그녀를 대표
하는 히트곡인 ‹Holding out for a hero›도 빼놓을 수 없겠다. 그중 내
가 가장 아끼는 곡은 1977년 발표되어 그녀의 노래들 중 최초로 크게
히트한 ‹It's a heartache›이다. 그것은 1990년대 후반쯤의 어느 날, 백
마에서의 기억과 함께한다.

　　지금이야 신도시 일산의 중심에 위치하고 있지만, 내가 대학을
다니던 1980년대 후반과 1990년대 초반까지만 하더라도 백마는 의
정부로 가는 교외선 기차를 타고서야 도달할 수 있었던 한적한 교외
였다. 물론 시외버스를 타고 갈 수도 있었다. 술자리가 무르익고 '우리
공기 좋은 데 가서 한잔 더 하자'는 분위기가 조성되어 백마로 떠나는
날이면 그것은 여차하면 서울로 돌아오지 않겠다는 의지를 내포한 것
이기도 했다. 친구들끼리 왁자지껄 몰려가는 이들도 있었고, 연인과
은밀하게 단둘이 떠나는 이들도 있었다. 연인과 함께 그곳에 가서 일

부러 막차를 놓친 후 다음의 진도를 모색했던 숱한 늑대들의 일화는 뭐 너무나 흔하디흔한 이야기다. 자주 갔던 주점으로는 '화사랑'이 기억난다.

추억을 풀어놓자면 끝도 없을 것 같으니 백마 이야기는 일단 여기서 접고, 이제부터는 음악 이야기를 한 후 다시 1990년대 후반 어느 날의 백마로 돌아오자.

1951년 영국 웨일즈 태생의 보니 타일러는 어려서부터 노래 잘 부르기로 소문난 여성이었다. 1976년 데뷔싱글 ‹My! my! honeycomb›을, 1977년 데뷔앨범 「The World Starts Tonight」을 내고 프로 뮤지션의 길로 들어섰다. 1978년에는 2집 「Natural Force」를 냈다. 수록곡인 ‹It's a heartache›는 1977년 가을 앨범의 두 번째 싱글로, 앨범보다 먼저 발표되었는데, 호주와 스웨덴 등 세계 각국에서 1위를 차지하고 영국과 미국에서도 싱글차트 톱10에 진입하는 등 크게 인기를 얻었다. 우리나라에서도 많은 사랑을 받은 이 노래는 제목에서 짐작할 수 있듯 사랑이 주는 상심, 고통에 관한 노래다. 그것은 가사에 잘 드러나 있다.

It's a heartache. Nothing but a heartache
Hits you when it's too late. Hits you when you're down
It's a fool's game. Nothing but a fool's game
Standing in the cold rain feeling like a clown
It's a heartache. Nothing but a heartache
Love him till your arms break. Then he let's you down
It ain't right with love to share

그것은 마음의 고통이죠. 마음의 고통일 뿐이에요

너무 늦었을 때 찾아와 당신을 절망에 빠뜨리죠

그것은 바보들의 장난, 바보들의 장난일 뿐이에요

차가운 빗속에서 어릿광대가 된 것 같은 느낌이 들게 만들어요

그것은 마음의 고통, 마음의 고통일 뿐이에요

죽을힘을 다해 그를 사랑하고 나면 그는 당신을 절망에 빠뜨리죠

사랑을 나누어주는 것은 옳지 않아요

　노래 속의 그녀에게 사랑은 고통이고 절망이다. 사랑은 그것이 주는 환희만큼이나 그 이면에 세상 가장 가혹한 절망을 숨기고 있다. 불행히도 그녀는 사랑의 양면 중 지금 후자의 상황에 빠져 있다. ‹It's a heartache›는 사랑에 크게 데인 누군가가 그 고통을 이기지 못해 다시는 사랑하지 않을 거라 다짐하는 노래다. 같은 맥락의 노래로는 바비 젠트리, 카펜터스, 디온 워윅, 앤 머레이 등 많은 가수들이 부른 ‹I'll never fall in love again›이 있다. 하지만 수없이 다짐해도 결국 사람들은 다시 사랑에 빠지고 마는 법, ‹I just fall in love again›이라는 노래가 그 대답을 대신한다. ‹I just fall in love again›은 카펜터스와 앤 머레이의 노래로 가장 유명한데, 그러고 보니 카펜터스와 앤 머레이는 두 노래를 모두 불렀다.
　팝계에 허스키 보이스를 자랑하는 여성 뮤지션이 적지 않지만 보니 타일러의 목소리는 독보적인 측면이 있다. 그녀의 목소리는 파워풀한 록 넘버를 소화하는 데도 제격이지만, 애절한 발라드를 부르는 데도 더할 나위 없이 잘 어울린다. 하지만 ‹It's a heartache›에서의 그녀는 어느 쪽으로도 치우치지 않고 조금은 담담하게 노래한다. 중간 템포의 안정적인 리듬을 가진 이 곡은 일면 컨트리풍의 노래인데, 보니 타일러는 이런 느낌도 잘 소화한다. 담담하게 부르는 노래가 오히

려 사랑으로 인한 절망과 체념의 정서를 잘 표현해 준다. 그것은 절제의 미학 같은 것일 수도 있겠다.

보니 타일러의 별명은 여성 로드 스튜어트이다. 그녀의 허스키한 목소리가 가진 매력에 대한 최고의 상찬이다. 그녀가 성대 이상으로 수술을 받았고, 그 결과로 그와 같은 목소리를 갖게 되었다는 것은 그 뒤에 감춰진 얘기다.

이제 백마로 돌아가 이야기를 끝맺을 시간이다. 1990년대 중반 일산이 신도시로 개발되면서 백마는 그 안의 일부로 편입되었지만, 그 후로도 한동안은 옛 백마의 카페촌이 남아 있었다. 90년대 후반의 어느 날, 지금은 아내가 된 당시의 여자친구와 그곳에 간 적이 있다. 이름은 기억나지 않지만 퇴역한 오래된 열차의 객차 두 량을 가져다 카페로 개조한 가게가 있었다. 카페에는 라이브 무대가 있어 밴드들이 공연을 했는데, 그중 남성 두 명으로 구성된 한 팀의 공연이 유독 기억에 남아 있다. 그들의 공연곡 중에 〈It's a heartache〉가 있었고, 또 기억나는 한 곡으로 이글스의 〈Take it easy〉도 있었다. 그러고 보니 컨트리풍의 레퍼토리를 가진 팀이었나 보다.

현재 경의중앙선의 백마역은 나중에 신축한 것으로 예전의 역이 아니다. 이전의 백마역은 이제 사라지고 없다. 다만 그곳이 역이었음을 알려주듯 짧게 남겨진 기찻길이 상징적으로 남아 있을 뿐이다. 백마의 옛 카페촌이 사라진 뒤 신촌에는 '백마 그후'라는 주점이 생겼었다. 주인장이 백마에서 가게를 하던 사람이었는지 물어보지 않았으니 알 길은 없으나 몇 번인가 '백마 그후'에 가서 술을 마신 적이 있다. 지금은 '백마 그후'도 없어졌다. 개발은 속절없는 상실을 동반한다. '동물원'의 노래 중에 〈백마에서〉라는 노래가 있다. 〈It's a heartache〉와 함

께 내게는 언제나 백마의 추억을 떠올리게 하는 노래다.

고독한 기타맨

대학 시절 내 별명 중 하나는 '고독한
기타맨'이었다. 누군가 붙여준 별명이었는데,
고교 시절에 읽은 허영만의 만화 『고독한
기타맨』을 워낙에 좋아했던 터라 은근히
그 별명이 마음에 들었다. 그때 처음 배웠던
기타는 '해바라기'와 '시인과 촌장'을 거쳐
'어떤날'을 카피하는 수준에서 실력이 멈추고
말았지만, 기타를 치는 것이 참 좋았다.
그 시절 내가 가장 사랑했던 두 가지는 기타와
술이 아니었을까?

S T E R E O		$33\frac{1}{3}$
SIDE A		

01. Your latest trick
02. Stairway to heaven
03. Dust in the wind
04. The wind cries Mary
05. When I first kissed you
06. Parisienne walkways
07. Cloudy day

Your latest trick

Dire Straits, 「Brothers in Arms」(1985)

학창 시절 만화를 즐겨보았다. 즐겨 찾던 만화방은 아지트처럼 편안한 장소였다. 이현세, 허영만, 박봉성, 고행석, 이재학 등이 좋아하는 작가들이었다. 특이하게도 허영만의 만화 중에는 음악을 소재로 한 두 작품이 있었는데 『고독한 기타맨』과 『비와 트럼펫』이다. 그중 나는 『고독한 기타맨』을 아주 재미있게 보았다. 만화 속 주인공 강토의 꿈은 위대한 뮤지션이 되는 것이다. 강토는 미국으로 건너가 크게 성공을 거두고 밥 딜런의 앨범에서 세션연주를 담당하기 위한 밴드를 구성한다. 만화 속 드림팀이라 할 이 가상의 밴드에서 기타를 치는 이가 마크 노플러Mark Knopfler이다. 마크 노플러는 그룹 다이어 스트레이츠 Dire Straits의 기타리스트인데, 다이어 스트레이츠의 대표앨범으로는 단연 1985년에 발표한 「Brothers in Arms」가 꼽힌다.

1978년 데뷔앨범에서 ‹Sultans of swing›이 히트하며 이름을 알리기 시작한 다이어 스트레이츠는 1985년 「Brothers in Arms」로 세계적인 밴드가 되었다. 앨범은 그해 900만 장이 넘게 팔려나가며 영

국에서 가장 많이 팔린 앨범으로 기록되었을 만큼 엄청난 성공을 거두었다. 영미 양국의 앨범차트에서도 모두 정상에 올랐다. 수록곡 중에서는 ‹Money for nothing›이 독특한 뮤직비디오로 화제를 모으며 빌보드 싱글차트 1위에 오르는 등 가장 크게 히트했다. ‹Money for nothing›은 1986년 제3회 MTV 비디오 뮤직 어워즈에서 '베스트 비디오' 부문을 수상하기도 했는데, 이것은 팝 역사상 가장 아이러니한 한 장면으로 기록된다. 왜냐하면 ‹Money for nothing›의 뮤직비디오가 음악성과 무관하게 비디오스타를 양산하는 MTV에 대한 조롱을 담고 있었음에도 MTV가 이 뮤직비디오를 줄기차게 틀어준 덕에 밴드가 크게 성공을 거두고, MTV가 주관한 시상식에서도 최고의 영예를 안았기 때문이다. 가끔 세상일은 이리도 어이없게 재미있다.

「Brothers in Arms」에는 ‹Money for nothing› 외에도 좋은 곡들이 다수 포진해 있다. 역시 차트에서 만만치 않은 성공을 거둔 록 넘버 ‹Walk of life›를 비롯해 ‹So far away›와 ‹Brothers in arms›, ‹Why worry› 등이 모두 이 앨범에 실려 있다. 그런데 이 앨범을 좋아하는 사람이라면 눈치챘겠지만, 아직 말하지 않은 한 곡, 그러니까 일부러 빼놓은 한 곡이 더 있다. 바로 ‹Your latest trick›이다.

사실 ‹Your lastest trick›은 앨범에서 가장 이질적이고 튀는 곡이다. 랜디 브레커Randy Brecker의 인상적인 트럼펫 솔로로 시작해, 그의 동생인 마이클 브레커Michael Brecker의 부드러운 색소폰 연주로 이어지는 곡의 전반부는 다분히 재즈적인 느낌을 준다. 여기에 마크 노플러 특유의 여유로운 기타 연주와 낮은 읊조림이 가세하면서 노래는 본격적인 궤도에 오른다. 재미있는 사실 하나는 이 앨범의 CD 버전에는 트럼펫 연주가 등장하지만 LP 버전에서는 무슨 이유에서인지 그것이 삭제되었다는 것이다. 결과적으로 이 노래는 CD로 들으면 트럼

펫이, LP로 들으면 색소폰이 곡의 문을 연다. 마이클 브레커의 색소폰 연주는 곡의 전반에 걸쳐 등장하며 노래의 최대 매력 포인트가 되어주고 있는데, 그가 존 콜트레인 이래로 역사상 가장 영향력 있는 테너 색소폰 주자로 평가받는다는 것도 알아두면 좋을 팁이다. 그는 작곡가와 연주자로서 무려 15개의 그래미상을 수상했다.

변해버린 사랑에 대한 슬픔과 허무 같은 것을 담고 있는 ‹Your latest trick›의 가사는 풍부한 은유와 상징으로 가득한데, 대학 시절 문학과 저널을 공부했고 한때 교사와 기자로도 일한 적이 있는 마크 노플러는 밥 딜런, 레너드 코헨 등과 더불어 팝계에서 가사를 잘 쓰는 대표적인 아티스트로 꼽힌다.

‹Your latest trick›은 앨범에 실린 다른 쟁쟁한 곡들에 밀려 영국에서는 다섯 번째 싱글로 겨우 발표되었고, 미국에서는 싱글로 발매조차 되지 못했다. 하지만 그렇다고 이 곡이 가진 개성 넘치는 매력과 은은한 향기가 줄어드는 것은 아니다. 우열을 가리기가 대단히 힘들기는 하지만 사견임을 전제로 내가 보기에 이 곡이 이 앨범의 최고 트랙이다. 다만 여기서만큼은 ‹Your latest trick›뿐만 아니라 앨범 전체를 꼭 들어볼 것을 권하고 싶다. 그만큼 뛰어난 앨범이다. 참고로 앨범의 재킷에 등장하는 멋진 은빛 기타는 마크 노플러가 아끼는 1937년산 내셔널 스타일 레조네이터 기타이다. 오래전에 단종되어 지금은 나오지도 않는다.

조금은 쑥스러운 얘기지만 대학 시절 내 별명 중 하나는 '고독한 기타맨'이었다. 누군가 붙여준 별명이었는데, 고교 시절에 읽은 허영만의 만화 『고독한 기타맨』을 워낙에 좋아했던 터라 은근히 그 별명이 마음에 들었다. 그 시절의 나에게 기타는 좋은 친구가 되어주었

다. 그때 처음 배웠던 기타는 '해바라기'와 '시인과 촌장'을 거쳐 '어떤 날'을 카피하는 수준에서 실력이 멈추고 말았지만, 기타를 치는 것이 참 좋았다. 그 시절 내가 가장 사랑했던 두 가지는 기타와 술이 아니었을까?

Stairway to heaven

Led Zeppelin, 「Led Zeppelin IV」(1971)

2013년에 나는 『더 기타리스트』라는 책을 냈다. 역사상 가장 뛰어난 기타리스트 100여 명을 선정해 인물과 그들의 기타 이야기를 엮어낸 책이었다. 책에서 나는 추천사를 오랜 친구인 음악평론가 박은석에게 맡겼는데, 그는 추천사에 이렇게 썼다. 꽤 긴 글을 여기에 다 옮길 수는 없으므로 지금 내가 인용하고 싶은 부분을 짧게 요약하자면 이런 내용이다. '처음부터 나는 기타를 연주하고 싶었다기보다는 기타리스트가 되고 싶었다. 초짜의 판타지에서는 언제나 기타리스트가 기타에 우선하기 때문이다.' 나는 글을 읽다가 무릎을 탁 쳤다. 과연 그렇다. 누구나 기타를 처음 잡을 때 꿈꾸는 것은 기타 연주 자체보다는 멋진 기타리스트가 된 자신의 모습이다. 그들은 십중팔구 C, Am, F, G7의 코드를 배우기도 전에 거울 앞에서 기타를 둘러메고 헤드뱅잉을 하며 포즈를 먼저 취할 것이다. 그럴 때면 연주는 '징징징, 좌우지~' 하는 구음이 대신하기 십상이다.

 기타리스트를 꿈꾸며 기타를 잡았다면 응당 그리되고 싶은 우상이 있을 터인데, 록 밴드의 기타리스트를 꿈꾸었다면 그것은 아마도

딥 퍼플의 리치 블랙모어거나 레드 제플린Led Zeppelin의 지미 페이지 Jimmy Page였을 가능성이 크다.

60년대를 평정한 것이 비틀스였다면 70년대는 레드 제플린의 시대였다. 에릭 클랩튼과 제프 벡이 거쳐간 야드버즈의 마지막 기타리스트였던 지미 페이지가 뉴 야드버즈를 거쳐 레드 제플린을 출범시킨 것은 1968년이었다. 1969년에는 ‹Good times bad times›, ‹Babe I'm gonna leave you›, ‹You shook me›, ‹Dazed and confused› 등이 수록된 데뷔앨범을 발표하고 단번에 록 팬들의 열광적인 환호를 이끌어 냈다. 1969년이 가기 전에 발표한 2집에서는 하드 록의 영원한 마스터피스로 남은 명곡 ‹Whole lotta love›가 터져 나왔다. 하지만 기타리스트를 꿈꾸었던 수많은 기타 키즈들에게 레드 제플린 최고의 앨범은 1971년의 4집일 것이다. 바로 거기에 ‹Stairway to heaven›이 자리하고 있기 때문이다. 4집은 특이하게도 앨범 재킷에 밴드의 이름과 앨범의 제목이 적혀 있지 않아서 ‘언타이틀드Untitled’ 앨범으로 불리기도 하지만, 그보다는 4집으로 부르는 것이 더 일반적이다.

기타를 손에 잡은 이들이라면 반드시 연주해 봤을 몇몇 곡들이 있다. 그것은 일종의 공식처럼 되어버렸는데, 그만큼 반드시 거쳐야만 하는 통과의례, 혹은 필수코스 같은 것이었다. 그중의 하나, 아마도 가장 많은 기타 키즈들이 열렬히 치고 싶어 했던 곡이 레드 제플린의 ‹Stairway to heaven›일 것이다. 이 노래의 어쿠스틱한 사운드의 도입부 기타 연주는 역사상 가장 유명한 기타 인트로 중의 하나다. 존 폴 존스John Paul Jones가 연주하는 키보드의 지원을 받으며 지미 페이지의 기타는 한순간 듣는 이를 무아지경으로 초대한다.

노래의 가사는 아주 시적이고 추상적이어서 직독직해가 불가능

하지만, 그래서 로버트 플랜트Robert Plant가 블루스 필 가득한 목소리로 전하는 이야기가 더 신비롭고 몽환적으로 들리는 면도 있다. 어떻든 노래의 사운드와 가사는 기막히게 잘 어울린다. 그 속에는 반짝이는 건 모두 금이라고 믿는 소녀가 있고, 그 소녀는 천국으로 가는 계단을 사려고 한다.

⟨Stairway to heaven⟩은 변화무쌍하고 드라마틱한 노래다. 초반부의 어쿠스틱한 사운드는 중반부 어디에선가 전형적인 하드 록 기타로 폭발하고, 꽤 길게 이어지는 기타 솔로는 왜 지미 페이지가 록 역사에 빛나는 위대한 기타리스트인가를 여실히 보여준다. 목소리가 한 걸음 뒤로 물러난 후반부의 주인공은 단연 지미의 기타다. 결국 둘은 다시 만나 긴 여운을 남기는 짧은 엔딩을 장식한다. 마지막으로 그가 섭섭하지 않도록 이 모든 과정에서 탄탄한 디딤돌이 되고 있는 드러머 존 보냄John Bohnam의 이름도 기억해 두자.

곡의 연주 시간은 팝송으로서는 대단히 긴 8분에 달하지만 지루할 겨를이 조금도 없다. 마치 4악장으로 구성된 클래식 교향곡을 듣는 듯 적절한 변화가 가미된 구성이 여러 가지 모습으로 유혹한다. 그런 유혹이라면 조금의 망설임도 없이 빠져들면 그만이다. 기타의 모든 매력이 이 한 곡에 집약되어 있다고 말한다면 지나친 것일까?

원곡도 좋지만, 인터넷상에서 쉽게 접할 수 있는 라이브 클립을 보는 것도 좋다. 많은 이들이 지미 페이지가 공연에서 ⟨Stairway to heaven⟩을 연주할 때마다 들었던 깁슨 EDS-1275 더블 네크 기타를 기억할 것이다. 그들 중 상당수는 그 잘빠진 기타를 갖기 소망했을 테고 말이다. 2개의 네크를 가진 이 기타는 위쪽에 조금 긴 것이 12현, 아래의 짧은 것이 6현으로 되어 있는데, 공연 실황을 보면 지미 페이지는 이 2개의 네크 사이를 수시로 오가며 그야말로 멋들어지게 기타

를 친다. 누가 봐도 그야말로 폼 나는 기타리스트의 전형이다.

기타를 배우는 사람들이 보고 쉽게 따라 칠 수 있도록 기타의 줄과 운지법을 표시해 놓은 '타브 악보'라는 것이 있다. 타브 악보는 일반적인 오선지 악보가 아니라 기타의 여섯 줄과 프렛[11])의 형태로 악보가 그려져 있다. 80~90년대 많은 사람들이 보던 타브 악보가 있었다. 책의 형태로 묶인 악보집도 있었고 개별 피스로 판매되기도 했다. ‹Stairway to heaven›의 타브 악보는 그중 가장 인기 있는 품목이었다. 이들 악보들은 대개 당대 음악 출판계의 양대산맥이던 세광과 삼호출판사를 통해 나왔다.

나도 이 노래의 타브 악보를 사서 열심히 연습했지만, 나의 실력은 전주부의 어쿠스틱한 연주를 어설프게 따라 치는 것까지였다. 한때는 나도 멋진 기타리스트를 꿈꾸었던 시절이 있었지만 꿈과 현실이 다르다는 것을 깨닫는 데는 그리 오랜 시간이 필요치 않았다.

11) 기타 등 현악기에서 음의 분할을 용이하게 하기 위한 장치. 보통 왼손가락으로 줄을
 누르는 곳에 마디를 나누듯 철 조각들을 박아 넣은 형태로 만들어진다.

Dust in the wind

Kansas, 「Point of Know Return」(1977)

처음부터 전자기타를 치는 이는 드물다. 대개는 통기타부터 치기 시작해서 그러다 조금 더 욕심이 생기거나, 듣는 음악이 한 발짝 더 록 음악 쪽으로 경도되는 순간 전자기타로 넘어가는 것이 자연스러운 순서이다. 아무래도 초반에는 통기타가 장만하기도 만만하고 배우기도 쉽다. 반면 전자기타는 앰프와 이펙터 등 부수적으로 마련해야 할 장비들도 많고 배우기도 상대적으로 어렵다.

통기타를 배우면서 반드시 치게 되는 곡 중에 캔사스Kansas의 〈Dust in the wind〉가 있다. 단순한 코드 안에서 간단한 왼손가락의 운지만으로 놀라운 매력을 뿜어내는 곡이다. C와 Am라는 기본 중의 기본인 코드 사이에서 집게손가락과 새끼손가락을 짚었다 뗐다 하는 것만으로 그 유명한 기타 연주법이 탄생했다. 이 곡은 통기타 연주의 꽃이라 불리는 쓰리핑거 주법[12]으로 연주하는 대표적인 곡이기도 한데, 기타 연습생들의 교과서와도 같은 책인 『이정선 기타교실』에도 수록되어 있다.

〈Dust in the wind〉는 1977년 앨범 「Point of Know Return」에 수록되어 있다. 캔사스는 1970년대 영국과 유럽을 중심으로 프로그레시브 록이 맹위를 떨치고 있을 때 시카고와 함께 미국 록의 새로운 변화를 주도한 밴드였다. 시카고가 브라스를 앞세워 재즈적인 요소를 첨가한 재즈 록, 특히 브라스 록의 흐름을 주도했다면, 캔사스는 바이올린을 전면에 내세워 컨트리와 포크의 영향을 받은 미국의 전통적인 사운드를 강화한 음악을 선보였다. 로비 스타인하르트Robbie Steinhardt의 바이올린을 앞세운 캔사스의 음악은 미국형 심포니 록으로 불렸다. 〈Dust in the wind〉에도 로비 스타인하르트의 집시풍 바이올린 연주가 등장한다. 쓰리핑거 기타와 바이올린 연주 위로 스티브 월시Steve Walsh는 '바람 속의 먼지'처럼 덧없는 인생을 노래한다.

〈Dust in the wind〉로 이야기를 시작했지만, 반드시 기억해야 할 것은 이 앨범이 반드시 전체를 들어봐야 할 명반이라는 사실이다. 캔사스는 자신들의 대표 히트곡인 〈Carry on wayward son〉이 수록된 1976년 앨범 「Leftoverture」의 성공을 바탕으로 대중적인 밴드가 되었지만, 그 지위를 확고히 한 것은 이어진 1977년 앨범 「Point of Know Return」이었다. 음반이 지닌 힘은 첫 트랙인 앨범 동명 타이틀곡 〈Point of know return〉에서부터 확연히 드러난다. 화려한 건반 연주가 가미된 노래는 캔사스가 추구한 심포니 록의 정수를 분명하게 보여준다. 잔잔하게 시작해 다양한 스케일로 변화를 주는 〈Closet chronicles〉나 앨범 후반부의 〈Nobody's home〉도 놓쳐서는 안 될 필

12) 오른손 아르페지오 주법으로 기타를 연주할 때 보통 오른손에서 엄지와 검지, 중지, 약지까지를 사용하는 데 반해 약지를 빼고 엄지와 검지, 중지의 세 손가락만을 사용하는 연주법이다.

청 트랙이다. 그렇지만 앨범의 백미는 대미를 장식하는 러닝타임 7분이 넘는 대곡 ‹Hopelessly human›이다. 이 밖에도 매력적인 곡들이 가득한 앨범에서 ‹Dust in the wind›는 어쩌면 가장 소박해 보이는 곡이다. 캔사스 사운드의 핵심인 로비의 바이올린은 앨범 곳곳에서 역동적인 생명의 숨결을 불어넣고, 여기에 힘입어 완성된 밴드의 음악은 어떤 거물 그룹의 음악에 비추어도 부족함이 없는 힘을 지니고 있다.

끝으로 당대의 손꼽히는 앨범 커버 디자이너인 피터 로이드^{Peter Lloyd}가 담당한 재킷 디자인도 빼놓을 수 없다. 재킷은 세상의 끝처럼 보이는 바다의 끝자락에 위태롭게 걸려 있는 범선의 모습을 담고 있다. 코페르니쿠스의 지동설이 일반적으로 받아들여지기 전까지 사람들은 지구가 우주의 중심이고, 지구는 네모나게 생겼다고 믿었다. 하늘은 둥글고 땅은 네모난 것이었다. 그래서 저 멀리 바다의 끝은 낭떠러지이고 거기서 떨어지면 세상이 끝난다고 믿었다. 긴 항해에서 돌아오지 못한 숱한 배와 선원들이 모두 그렇게 떠났다고 생각했다. 재킷은 그 옛날 사람들이 세상의 끝이라 믿었던 모습을 담고 있다.

살면서 가끔 그런 순간들과 마주한다. 계속 가도 되는 걸까, 더 늦기 전에 이쯤에서 돌아가는 것이 낫지 않을까 고민하는 순간. 더러는 그쯤에서 멈추거나 돌아가도 괜찮다. 언제나 앞만 보고 끝까지 나아가는 것이 이기는 것은 아니다. 너무 욕심내지 않을 일이다. 짧은 인생 동안 너무 안달복달하지도 말자. 캔사스는 ‹Dust in the wind›에서 '모든 것은 바람에 날리는 먼지 같은 것'이며 '우리 모두는 흙으로 사라져갈 뿐'이라고 노래한다.

김광석의 노래로 유명한 ‹불행아›라는 노래가 있다. 김의철이 고교 재학 시절인 1970년에 만든 것으로 알려진 이 곡은 원래 1974년 김

의철의 앨범에 먼저 실렸지만 바로 판매금지되었다. 때문에 오래도록 대학가 등에서 구전가요처럼 불리다가 1995년에 김광석이 「다시 부르기 Ⅱ」 앨범에서 리메이크하면서 대중적으로 널리 알려졌다. 가사 중 이런 부분이 있다. '홀로 가슴 태우다 흙 속으로 묻혀갈 나의 인생아.' 이 노래도 쓰리핑거 주법으로 연주된다. 집에서, 학과방에서, 동아리방에서 한창 기타를 치고 다닐 무렵 ⟨Dust in the wind⟩와 ⟨불행아⟩를 참 많이도 쳤었다. 그 시절의 언젠가부터 이 두 노래는 내게는 꼭 대구對句처럼 함께 떠오르는 노래가 되었다.

The wind cries Mary

Jimi Hendrix Experience, 「Are You Experienced?」(1967)

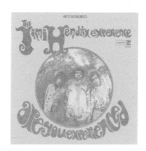

음악을 소재로 했거나 음악이 중요한 장치가 되는 영화 중에 아주 인상적으로 본 것으로 《와이키키 브라더스》가 있다. 임순례 감독의 2001년 작품으로 이얼이 주연을 맡았고, 당시만 해도 아직 무명이던 박해일과 황정민, 류승범 등이 출연했다. 수안보 와이키키 호텔을 배경으로 나이트클럽을 전전하며 힘겹게 살아가는 무명밴드의 애환을 그린 영화다. 내용이 그렇다 보니 자연스럽게 영화 속에는 많은 노래들이 등장한다. 예를 들어 등장인물들의 어린 시절 스쿨밴드가 연주하는 음악 중에는 조안 제트 앤 블랙하츠의 ‹I love rock 'n' roll›과 제이 가일스 밴드의 ‹Come back›이 있고, ‹내게도 사랑이›, ‹사랑 사랑 사랑›, ‹골목길› 등의 가요도 곳곳에서 들려온다. 여주인공 오지혜가 엔딩 씬에서 부른 ‹사랑밖에 난 몰라›는 특히 강렬한 여운을 남겼다.

하지만 영화에서 흐르던 그 수많은 음악들 중 내가 각별하게 기억하는 한 곡은 지미 헨드릭스Jimi Hendrix의 ‹The wind cries Mary›이다. 이 노래는 영화 속 주인공이 고교 시절 자신에게 기타를 가르쳤던 늙은 스승의 허름한 방을 찾아간 장면에서 흘러나온다. 술에 취한 스

승은 방 안에 누워 신세를 한탄하는데, 그 순간 옆에 켜놓은 라디오에서 나오던 노래다. 스승은 그 노래를 들으며 자신은 아무 이룬 것도 없이 덧없이 늙어버렸음에 비해 누구는 젊었을 때 이런 뛰어난 작품을 썼다며 자조 섞인 넋두리를 내뱉는다. 지미 헨드릭스는 스물다섯 살이던 1967년에 이 곡을 썼다.

모두가 인정하는 불세출의 기타리스트 지미 헨드릭스지만 그의 성공도 쉽지만은 않았다. 1942년 미국 시애틀에서 태어난 그는 오랜 무명 시절을 거쳐야 했다. 리틀 리차드의 백 밴드를 비롯해 여러 밴드에서 세션 연주자로 활약했지만, 기회는 쉽게 찾아오지 않았다. 그러다 1966년 대서양을 건너 영국으로 향했는데, 다행히도 영국은 기회의 땅이 되어주었다. 당시 세상을 지배하던 내로라하는 영국 출신의 기타리스트들이 모두 그의 연주에 큰 충격을 받았다. 에릭 클랩튼도, 제프 벡도, 브라이언 존스도 모두 그랬다.

영국을 충격에 빠뜨린 지미 헨드릭스는 곧이어 노엘 레딩Noel Redding, 미치 미첼Mitch Mitchell과 함께 자신의 이름을 내건 밴드 지미 헨드릭스 익스피리언스Jimi Hendrix Experience를 결성하고 본격적인 활동을 시작했다. 1967년 지미 헨드릭스 익스피리언스는 데뷔앨범인 「Are You Experienced?」를 발표했는데, 이 앨범은 영국반과 미국반이 앨범 재킷도 다르고 수록곡도 다르다. 영국반에서는 ‹Foxy lady›가 앨범의 첫 곡이었지만, 미국반에서는 ‹Purple haze›가 LP A면 첫 곡을, ‹The wind cries Mary›가 B면 첫 곡을 차지했다. 이 두 곡은 영국반에는 실리지 않았던 곡이다.

‹The wind cries Mary›의 가사는 점층법적인 구조를 지녔다. 여기서 바람이란 매리를 향한 지미 헨드릭스의 마음을 대변한다고 볼 수 있을 것이다.

The wind whispers Mary

[…]

The wind, it cries Mary

[…]

And the wind screams Mary

바람은 속삭였다가 울었다가 끝내는 비명을 지른다.

　이 노래는 재미있는 뒷얘기를 가지고 있다. 1967년 1월의 어느
날 지미와 다툰 여자친구가 화가 나서 함께 살던 집에서 나가버렸다.
하지만 그녀는 다음날 돌아왔는데, 그때 지미가 그녀를 달래기 위해
이 노래를 썼다고 한다. 매리는 당시 여자친구이던 캐시 에칭엄Kathy
Etchingham의 미들네임이다. 지미 헨드릭스는 후에 이 노래의 가사가
'한 사람보다는 더 많은 여인들에 관한 것'이라고 밝혔지만, 매리라는
이름은 어떻든 이 노래가 캐시 에칭엄과 연관되어 있다는 추론을 합리
적으로 만든다. 더욱 재미있는 것은 후일 지미 헨드릭스가 런던의 한
클럽에서 마리안느 페이스풀Marianne Faithfull을 만났을 때 그녀의 호감
을 얻기 위해 '이 곡은 당신을 위해 쓴 곡'이라고 말했다는 것이다. 많은
록 스타들이 그렇듯 지미 헨드릭스도 주변에 많은 여자들을 두었으니
그런 일은 비일비재하게 일어났을 것이다. 분명한 것은 이 노래가 만들
어질 당시 그의 여자친구는 캐시 애칭엄이었으며, 지미가 살아생전 가
장 오랫동안 연인관계를 유지했던 여인이 그녀라는 사실이다. 많은 사
람들이 그녀가 지미 헨드릭스의 유일한 진짜 사랑이었다고 믿는다.

　록 음악사에 기록된 명장면인 1967년 몬트레이 팝 페스티벌
에서의 기타 화형식의 주인공, 역사상 가장 뛰어난 록 기타리스트로

꼽히는 지미 헨드릭스의 실력을 엿보기에 어쩌면 ‹The wind cries Mary›는 적절한 곡이 아닐지도 모른다. 그의 진면목을 알고자 한다면 먼저 들어야 할 많은 곡들이 있다. ‹The wind cries Mary›의 곡 길이는 짧고 그 안에 담긴 연주는 상대적으로 평범하다. 그러나 나는 그 한가로움과 여유로움이 좋다. 이전에도 이 노래는 내가 아끼는 곡이었지만, «와이키키 브라더스»를 보고 난 뒤 그보다 열 배쯤 더 좋아하게 되었다.

When I first kissed you

Extreme, 「Extreme II: Pornograffitti」(1990)

대중적으로 가장 인기 있는 익스트림Extreme의 노래는 두말할 것도 없이 ‹More than words›일 것이다. 기타를 쳐본 적이 있는 기타 키드라면 누구라도 한 번쯤은 연주해 봤을 너무도 유명한 어쿠스틱 록발라드 곡이다. 1990년에 발표된 이들의 정규 2집 「Extreme II: Pornograffitti」의 수록곡으로 이듬해인 1991년 빌보드 싱글차트 1위를 차지하며 크게 히트했다. 하지만 이 곡만으로 익스트림의 음악적 성향을 성급히 결론짓는다면 그것은 착각으로 가는 지름길이다. 실상 이들은 아주 에너지 넘치면서도 펑키한 사운드를 들려주는 고출력 헤비메탈 밴드이기 때문이다. 익스트림의 음악적 방향타를 쥐고 있는 인물은 밴드의 기타리스트 누노 베텐코트Nuno Bettencourt이다. 그는 록계에서도 손꼽히는 테크니션으로 특히 펑키한 연주 스타일로 정평이 나 있다.

「Extreme II: Pornograffitti」의 수록곡 중에서 이들의 음악적 특징이 가장 선명하게 드러난 곡은 ‹Get the funk out›이다. 차트상에

서도 히트한 대표곡으로 펑키하고 파워풀한 기타 사운드가 일품이다.
‹Hole hearted› 역시 어쿠스틱 기타 사운드를 앞세우고는 있지만, 특
유의 펑키한 리듬감이 넘실대는 곡이다. 하지만 이 앨범에서 가장 이
질적이면서도 독보적으로 매력적인 노래는 ‹When I first kissed you›
가 아닐까 한다. 의외로 재즈풍의 발라드인 이 곡은 특히 국내 팬들이
아끼는 스테디 히트송이다.

 LP 잡음 같은 짧게 지직거리는 소리를 지나면 재즈풍의 건반 연
주가 시작된다. 기타리스트 누노 베텐코트가 이 곡에서는 기타 대신
건반을 연주했고, 베이스도 일렉트릭 베이스 대신 콘트라베이스가 사
용되었다. 보컬리스트 개리 셰론Gary Cherone의 목소리 역시 록 보컬의
전형적인 샤우팅은 잠시 접어두고 시종일관 다정하고 로맨틱한 분위
기를 유지한다.
 ‹When I first kissed you›는 제목에서 예상할 수 있듯 첫키스
와 함께 시작된 사랑에 관한 노래다. 마치 꿈속에서 하늘 위를 걷는 듯
설레는 사랑의 감정이 오롯이 담겼다. 배경이 되는 장소는 뉴욕이다.
‘New york city~’로 시작되는 가사는 이 곡을 뉴욕을 대표하는 연가로
만들었다. 이 밖에도 가사에는 뉴욕의 명소인 엠파이어 스테이트 빌딩
이 나오고 뉴저지주 호보켄 출신인 프랭크 시나트라의 이름도 등장한
다. 호보켄은 뉴욕에서 아주 가까워 이곳의 고지대 공원에서 바라보는
뉴욕의 야경은 아름답기로 유명하다. 더구나 프랭크 시나트라는 영화
«뉴욕 뉴욕»의 테마곡을 부른 이후로 뉴욕을 상징하는 가수가 되어
버렸다. 뉴요커들의 자부심인 메이저리그 야구팀 뉴욕 양키스의 경기
가 있는 날이면 어김없이 양키스 스타디움에서는 ‹Theme from New
York New York›을 들을 수 있다. 그러니 ‹When I first kissed you›의
가사 속 ‘잠 못 이루는 도시의 밤’은 여기서만큼은 시애틀이 아니라 뉴

욕의 잠 못 이루는 밤이다.

1980년대 후반에서 1990년대 초반 전성기를 보낸 익스트림은 헤비메탈의 시대가 저물면서 함께 쇠락해갔다. 1996년 해산했던 밴드는 2007년 재결성되어 현재까지 활동을 이어가고 있지만 90년대 초반의 위용을 되찾기는 힘들어 보인다. 90년대 초반, 그 화려했던 시절의 중심에 「Extreme II: Pornograffitti」가 자리한다. 자타공인 밴드의 이 대표 앨범은 프랜시스라는 소년을 주인공으로 현대 미국 사회의 여러 어두운 단면을 묘사한 콘셉트 앨범이다. 재킷의 전면에 등장하는 인물은 체구는 소년이지만 담배를 입에 물고 세파에 찌든 듯한 얼굴은 어른이다. 그 뒤로 배치된 각종 광고판은 화려하지만 삭막하고 퇴폐적인 현대문명을 상징한다. 앨범의 속지에 등장하는 몇 장의 일러스트도 앨범이 말하고자 하는 콘셉트를 분명하게 드러낸다.

전체적으로 현대사회의 어두운 이면을 조망한 앨범에서 ‹When I first kissed you›는 가장 풋풋하고 철없던 시절의 사랑에 대한 노래이다. 그것은 다시는 돌아갈 수 없을, 한때의 순수한 이상향 같은 것이다. 비록 여학생들 앞에서 뽐낼 그럴싸한 기타 연주가 필요해서, ‹More than words›를 듣고 익히기 위해 이 앨범을 처음 집어 들었을 누구라도 이 노래를 듣는 순간 반하지 않기란 어려운 노릇이다.

노래듣기

Parisienne walkways

Gary Moore, 「Back on the Street」(1978)

해외 뮤지션들의 내한공연은 웬만하면 빼놓지 않고 다 보려고 노력하는 편이다. 하지만 그 와중에도 놓친 것이 너무나 아까운 공연들이 더러 있는데, 대표적으로 마이클 잭슨과 잭슨 브라운의 공연이 그렇다. 마이클 잭슨은 그때만 해도 그리 썩 좋아하지 않는다는 개인적인 이유로 보지 않았고, 잭슨 브라운은 당시 맡고 있던 프로그램의 생방송 시간과 공연 시간이 겹치는 바람에 가지 못했다. 그 두 사람은 이제 세상을 떠났으므로 그들의 공연을 직접 볼 수 있는 기회는 완전히 사라졌다. 무리를 해서라도 볼 것을, 후회막급이다.

그런데 반대로 볼 수 있었던 것이 참 다행인 공연도 있다. 대표적인 것이 바로 지난 2010년에 있었던 개리 무어Gary Moore의 공연이다. 개리 무어는 내한공연 이듬해인 2011년 스페인의 한 호텔에서 심장마비로 갑작스럽게 사망했다. 결과적으로 나는 마지막 기회를 잡았던 셈이다.

개리 무어는 한국인이 사랑하는 대표적인 기타리스트였다. 세계적인 명성이나 지명도에 비해 우리나라 팬들이 유독 편애했다. 사

랑받은 곡들이 많지만 그중에서도 꼽아본다면 ‹Still got the blues›
와 ‹Parisienne walkways›, 그리고 로이 뷰캐넌의 곡을 리메이크한
‹The Messiah will come again›을 들 수 있다. 세 곡의 공통점은 애
절한 기타 연주가 돋보이는 블루스 곡이라는 것이다. 북아일랜드의 슬
픈 현대사를 간직한 도시 벨파스트 태생인 개리 무어는 생전 스키드
로Skid Row 13), 씬 리지Thin Lizzy, 콜로세움 IIColosseum II 등 여러 그룹을
거치며 다양한 스타일의 연주를 들려주었지만, 그의 음악적 뿌리는 블
루스에 있었다. 그는 방황과 침체기를 보내다가도 언제나 블루스로 회
귀하는 것으로 방향을 잡았다. 바로 그 점이 그의 기타가 한국인들에
게 그토록 큰 사랑을 받은 첫 번째 이유다. 블루스의 슬픈 정서를 한껏
머금은 기타 선율은 우리의 서글픈 심장을 깊숙이 파고들었다.

　　위의 세 곡 중에서도 으뜸은 ‹Parisienne walkways›이다. 개리
무어가 1978년에 발표한 솔로앨범 「Back on the Streets」의 수록곡
이다. 필 리뇨트Phil Lynott가 만든 곡으로 그는 보컬로 참여해 노래까지
불렀다. 유투가 등장하기 전까지 아일랜드를 대표하던 그룹 씬 리지를
이끌었던 필 리뇨트는 개리 무어의 필생의 친구였다. 두 사람은 1968
년 스키드 로에서 처음 만났고, 1970년대 한때는 필의 요청으로 개리
무어가 씬 리지에 가담하기도 했다. 씬 리지의 노래 중 우리나라에서
가장 인기 있는 곡은 ‹Still in love with you›이다. 1974년 앨범 「Night
Life」에 수록된 노래로 블루스 필이 가득한 발라드인데, 이 곡에서 기
타를 연주하고 있는 이가 바로 개리 무어다. 당시 그는 씬 리지의 정식
멤버도 아니었지만, 필의 요청으로 녹음에 참여했다. 한국에서 가장

13)　　1980년대 후반에서 90년대 초반 사이 큰 인기를 끌었던 LA 메탈 그룹 '스키드 로'와
　　　헷갈리면 안 된다. 1967년 아일랜드 더블린에서 결성되었던 블루스 록 밴드 스키드 로는
　　　전혀 다른 밴드로 1972년 해산했다.

인기 있는 씬 리지의 곡이 개리 무어가 기타를 친 ‹Still in love with you›인 것도 단지 우연만은 아닐 것이다. 그는 어디서든 티가 나는, 한국인이 사랑하는 기타리스트인 것이다.

필 리뇨트는 1986년 서른여섯의 아까운 나이에 심장마비로 사망했는데, 개리 무어가 1987년 발표한 솔로앨범 「Wild Frontier」는 먼저 가버린 친구에게 바치는 앨범이다. 나는 이 앨범에 실린 애상 어린 연주곡 ‹The loner›도 아주 좋아한다. 친구를 잃은 슬픔이 뚝뚝 묻어나는 곡이다.

개리 무어는 언제나 공연에서 ‹Parisienne walkways›를 연주할 때 중간에 잠시 멈추었다가 초킹 주법14)으로 한 음을 아주 오랫동안 끄는 장면을 연출하곤 했다. 그 길이는 때로 1분에 육박하기도 했는데, 얼마나 오래 음을 끄느냐가 그날 개리 무어의 컨디션을 말해준다는 이야기도 있었다. 아무튼 이것은 개리 무어의 공연에서 일종의 상징과도 같은 장면으로 언제나 하이라이트를 장식했다.

밴드 플리트우드 맥의 피터 그린에게서 처음에는 빌렸다가 나중에는 완전히 사들인 깁슨 레스 폴 스탠다드 기타를 들고 개리 무어는 평생을 블루스와 함께 살았다. 그리고 25년 뒤 친구의 곁으로 갔다. 그곳에서 다시 만난 두 친구는 1949년의 파리 거리로 돌아가 함께 이 노래를 불렀을 것 같다. 꿈과 사랑과 낭만과 여인과 무엇보다 음악이 있었을 그들의 화양연화 시절을 기억하며, 와인도 한 잔 곁들이면서 말이다. ‹Parisienne walkways›는 이렇게 시작한다.

14) 오른손으로 피킹한 후에 왼손가락으로 누른 줄을 밀어 올리거나 아래로 끌어내려서 소리를 끄는 기타 주법이다. 이를 통해 음이 끊어지지 않게 음정의 변화를 준다. 벤딩 주법이라고도 한다.

I remember Paris in '49
The Champs Elysee, San Michelle,
And old Beaujolais wine
And I recall that you were mine
In those Parisienne days

난 1949년의 파리를 기억해
샹젤리제와 생 미셸 거리
그리고 오래된 보졸레 와인
당신이 내 사람이었던 것도 기억하지
오래전 파리의 그 시절에

노래듣기

Cloudy day

J. J. Cale, 「Shades」(1981)

'털사 사운드Tulsa Sound'라고 불리는 일군의 음악이 있다. 1950년대 후반에서 60년대 초반쯤에 로커빌리, 컨트리, 로큰롤, 블루스 등을 혼합해 탄생한 음악적 스타일을 일컫는 말로 그 지역적 거점이 미국 오클라호마주 털사였기 때문에 그렇게 부른다. 기타의 신 에릭 클랩튼은 직접적으로 털사 사운드 계열의 연주자로 분류되지는 않지만, 그로부터 많은 영향을 받았다. 이 털사 사운드를 대표하는 뮤지션으로 제이제이 케일J. J. Cale이라는 인물이 있다. 그는 대중적으로 널리 알려지진 않았지만 닐 영, 마크 노플러, 에릭 클랩튼 등 많은 기타 영웅들에게 지대한 영향을 끼쳤다. 특히 에릭 클랩튼은 그를 록의 역사에서 가장 중요한 아티스트 중의 하나로 꼽을 만큼 아낌없는 존경을 바쳤다. 기타리스트이면서 송라이터이기도 한 그의 작품 중에는 다른 이들의 연주로 우리에게 잘 알려진 곡들이 많은데, 레너드 스키너드의 ‹Call me the breeze›, 에릭 클랩튼의 ‹Cocaine›과 ‹After midnight› 등이 대표적이다.

제이제이 케일의 음악 중에 ‹Cloudy day›라는 곡이 있다. 1981년에 발표한 앨범 「Shades」에 실려 있는 기타 연주곡이다. 계절이 늦가을, 혹은 겨울이라든지 날씨가 잔뜩 흐리거나 비가 온다면 라디오에서 지금도 어쩌다 한 번씩 들을 수 있다. 개인적으로도 아끼는 곡이어서 내가 맡은 프로그램에서 이따금씩 틀고는 한다.

‹Cloudy day›는 말 그대로 털사 사운드의 진수를 보여주는 연주곡이다. 블루스의 느낌이 강하지만 별다른 이펙터를 걸지 않은 맑은 기타 톤은 컨트리의 감성과도 그리 멀리 떨어져 있지 않다. 이 곡에서 제이제이 케일이 들려주는 연주는 상당히 담백한데, 그 과하지 않음이 오히려 적절한 농도의 심상을 만들어낸다.

제이제이 케일의 기타가 흐름을 주도하지만, 중반부에서는 색소폰이 등장해 전면에 나선다. 이때가 되면 제이제이 케일은 아무렇지 않게 주인공의 자리를 색소폰에게 내주고 한걸음 뒤로 물러나는데, 달리 보면 바로 이 여유로움이야말로 그의 음악의 최대 장점이자 매력이 아닐까 싶다. 그의 음악과 연주에는 언제나 지나침이 없고 여백이 있다. 후반부에서 그의 기타는 다시 한 발짝 앞으로 나와 색소폰과 마치 대화를 나누듯 연주를 주고받는다. 색소폰은 데니스 솔리 Denis Solee 의 연주다. 이 후반부를 좋아하는 사람들이 많다. 개인적인 생각으론 색소폰보다는 기타가 조금 더 두드러졌어도 좋지 않았겠나 싶기도 하다. 그의 기타를 사랑하는 나로서는 기타 소리를 더 듣고 싶은데, 좀 부족한 아쉬움을 느끼는 것이다. 하지만 괜찮다. 앞서도 말했지만 그것이 제이제이 케일의 미덕이다.

제목이 주는 착시가 아니라 ‹Cloudy day›는 실제로 장대비가 쏟아지는 날보다는 비 오기 직전 물기를 가득 머금은 구름 낀 낮은 하늘과 더 잘 어울리는 곡이다. 계절로 보아도 완전히 추운 겨울날보다는 겨울이 오는 길목쯤의 늦가을이나 초겨울이 더 어울린다.

제이제이 케일이 태어난 곳이 오클라호마 시티였기 때문에 그가 털사 사운드의 중요 인물이 된 것은 어찌 보면 자연스러운 일이다. 그는 좀처럼 앞에 나서지 않는 인물이었다. 대중적인 히트곡을 많이 남기지도 않았다. 때문에 은둔의 연주자라는 이미지를 갖게 되었지만, 그것은 중요치 않다. 그는 조용하지만 꾸준한 활동을 보여주었다. 2006년에는 에릭 클랩튼과 듀엣으로 발표한 앨범 「The Road to Escondido」로 그래미에서 '최우수 컨템퍼러리 블루스 앨범' 부문을 수상하기도 했다.

　그는 2013년에 심장마비로 사망했다. 그의 나이 75세. 글쎄, 내가 생각하기에는 이르지도 늦지도 않은 나이다. 삶과 죽음을 두고 적절하지 않은 표현인 줄 알지만 그다운 나이다. 제이제이 케일이 세상을 떠난 후 에릭 클랩튼의 그에 대한 애정은 다시 한 번 입증되었다. 에릭 클랩튼은 제이제이 케일이 사망한 이듬해인 2014년 음악 동료들을 모아 「The Breeze: An Appreciation of J. J. Cale」이라는 추모 앨범을 발표했다. 앨범의 제목부터 제이제이 케일의 노래 ‹Call me the breeze›에서 따온 것으로 그의 대표곡들을 리메이크해 수록한 음반이었는데, 참여한 뮤지션들의 면모가 화려했다. 에릭 클랩튼을 필두로 윌리 넬슨, 톰 페티, 마크 노플러, 돈 화이트, 존 메이어 등이 이름을 올렸다.

　흔히들 마크 노플러를 무표정의 기타리스트라 하지만 무표정에 관해서라면 제이제이 케일이 한 수 위다. 30년 가까이 내 방 벽에 기대 세워져 있는 하얀색 전자기타는 좀처럼 울리지 못했다. 블루스를 멋지게 연주해 보는 것은 대부분 기타 키드들의 로망이었고 나 역시 그 유혹에 기꺼이 굴복했다. 그때 가장 쳐보고 싶어 했던 곡이 ‹Cloudy day›와 봄여름가을겨울의 ‹못다 한 내 마음을›이었다. 하지만 나는 쉽

게 굴복했던 것만큼 쉽게 포기하고 말았다. 몇 번인가 시도해 보다가 깔끔하게 뜻을 접었다. 정말 어려웠다. 연주는 언감생심, 그나마 내가 가장 비슷하게 따라할 수 있었던 것은 무표정이 아니었을까.

사랑이 아프던 날들

번번이 사랑에 실패하거나 지독한 사랑에
실패했다면 누구나 상처받지 않기 위해 방어
기제를 만들고 작동시키게 된다. 가장 흔한 방어
기제는 먼저 사랑에 빠지지 않도록, 내가 더 많이
사랑하지 않도록 경계하는 것이다. 그렇게 되면
다시 사랑하기란 점점 어려워지지만 사랑의
상처가 얼마나 쓰라린 것인가를 떠올리면
충분히 납득이 가는 방식이기는 하다. 하지만
그래도 사랑은 다시 찾아오고, 아무리 도망치려
애써 봐도 결국은 다시 사랑에 빠진다.

STEREO 33 $\frac{1}{3}$

SIDE A

01. I'd rather leave while I'm in love
02. We're all alone
03. I'd rather go blind
04. Just a friend
05. I'm not in love
06. After the love has gone
07. Open arms

I'd rather leave while I'm in love

Rita Coolidge, 「Satisfied」(1979)

나는 '아프니까 청춘이다'라는 누군가의 말에 동의하지 않으며, 아마도 그것은 앞뒤가 뒤바뀐 얘기가 아닐까 생각한다. 청춘의 시기에 아픔이 많은 것은 사실이다. 젊은 날은 참 많이 아프다. 그리고 그중 9할은 아마도 이루지 못한 사랑 때문이 아닐까? 이제와 돌이켜 보면 어린 날의 사랑이란 미욱하기 짝이 없는 것이어서 십중팔구 속절없이 깨지고 말지만, 그만큼 더 절절하고 애달픈 것이 그 시절의 사랑이다. 그런데 세상이 무너진 듯 아프고 외로웠던 날, 상처받은 마음을 끝끝내 바닥까지 끌어내려 산산조각내고서는 마침내 이상하게 위로가 되는 것도 결국 노래더라는 얘기다.

리타 쿨리지Rita Coolidge의 노래 ‹I'd rather leave while I'm in love›는 제목 그대로 이별 노래다. 그녀의 1979년 앨범 「Satisfied」에 실린 곡으로 빌보드차트에서도 상당한 히트를 기록했고, 무엇보다 국내 팬들 사이에서 절대적인 지지를 받았다.

1945년 미국 테네시주 내쉬빌 인근의 라파예트에서 태어난 리

타 쿨리지는 부모로부터 체로키 인디언과 스코틀랜드인의 피를 물려받았다. 그녀의 짙은 우수에 찬 목소리는 어쩌면 이 같은 혈통에서 비롯된 것인지도 모른다. 원래는 그 땅의 주인이었으나 신대륙 개척사에서 처절하게 희생된 인디언들과 잉글랜드의 식민지배하에서 오랜 시간 민족적 설움을 삼켜야 했던 스코틀랜드의 역사는 공통적으로 깊은 슬픔을 간직하고 있으니 말이다.

1960년대 후반부터 몇몇 싱글들을 발표하는 한편 리온 러셀, 에릭 클랩튼, 스티븐 스필스, 조 카커 등 여러 유명 뮤지션들의 백업 싱어로 활약하던 그녀가 자신의 첫 번째 솔로 앨범을 낸 것은 1971년이었다. 그러나 1971년 한 해 동안 연달아 발표한 데뷔앨범 「Rita Coolidge」와 2집 「Nice Feelin'」은 평단의 호평에도 불구하고 상업적으로는 성공을 거두지 못했다. 대중적인 관점에서 그녀의 전성기는 한때 부부의 연을 맺기도 했던 크리스 크리스토퍼슨과 함께 몇 장의 듀오 앨범을 발표했던 1970년대 중반이다. 두 사람은 1970년 가을 미국 LA 공항에서 처음 만나 인연을 맺은 후 1973년 결혼에 골인했고, 그해 발표한 앨범 「Full Moon」을 시작으로 공동작을 잇달아 내놓았다. 그중 「Full Moon」의 수록곡 ‹From the bottle to the bottom›과 1974년 발표한 앨범 「Breakaway」의 수록곡 ‹Lover please›로 그래미 '베스트 듀오/그룹 컨트리 퍼포먼스' 부문을 거푸 수상했다.

솔로로서 성공적인 시기는 그 이후에 찾아왔다. 그녀는 1977년 발표한 앨범 「Anytime⋯ Anywhere」에서 재키 윌슨의 원곡을 커버한 ‹Higher and higher›와 보즈 스캑스의 곡을 리메이크한 ‹We're all alone›을 연속 히트시키며 대중적 인기를 얻었고, 역시 커버곡인 비지스의 ‹Words›, 마샤 하인스의 ‹You›가 인기를 얻으며 성공적인 커리어를 이어갔다.

1979년작 「Satisfied」는 리타 쿨리지가 대중음악계에 남긴 마지막 불꽃이다. 그녀는 지금까지도 꾸준히 활동하고 있지만, 그 이후로는 이렇다 할 뚜렷한 활약을 보여주지 못했다.

‹I'd rather leave while I'm in love›는 그녀가 세상에 던진 애절한 이별가다. 영원할 것만 같았던 찬란한 사랑도 어느 순간 초라하게 시들어간다. 이별은 어김없이 닥쳐오고 남은 것은 이제 어떤 모습으로 이별할 것인가를 결정하는 일이다. '사랑하기 때문에 떠난다'는 그럴듯한 언사는 때로 '사랑한다면 결코 헤어져서는 안 된다'는 반박에 직면하지만, 거기에 대한 나의 대답은 '글쎄?'이다. 솔직히 아직도 잘 모르겠다. 그런데 장단점은 있는 것 같다. 갈 때까지 가보고 최악의 모습을 목도하고 헤어지는 것은 서글프지만 최소한 미련은 남지 않는다. 반면에 사랑의 감정이 남은 채로 이별하면 오래도록 후유증에 시달리게 되지만, 그 시간을 이기고 나면 아름다웠던 추억으로 기억되기도 한다. 선택은 각자의 몫이다. 리타 쿨리지는 이 노래에서만큼은 사랑하는 감정이 남아 있을 때 떠나는 쪽을 택했다.

I'd rather leave while I'm in love
While I still believe the meaning of the word

차라리 사랑하고 있을 때 떠나겠어요
사랑이란 단어의 의미를 아직 믿고 있을 때

이 노래는 작곡자인 피터 알렌Peter Allen을 비롯해 여러 가수들에 의해 불렸다. 그중 더스티 스프링필드 버전도 나름 매력적이지만 최고는 역시 리타 쿨리지의 노래다.

그녀가 부른 ‹We're all alone›도 좋다. 개인적으로 보즈 스캑스

의 원곡을 더 좋아하지만, 리타 쿨리지의 리메이크 버전도 충분히 훌륭하다. 그런데 그녀의 ‹I'd rather leave while I'm in love›와 ‹We're all alone›은 왠지 단짝처럼 함께 들어야 제격인 노래처럼 여겨진다. 나는 거의 언제나 이 두 곡을 이어서 듣는다. 아마도 팝계에서 가장 우수 어린 목소리의 소유자일 리타 쿨리지가 부르는 이별가는 들을 때마다 마음의 심연을 울린다.

노래듣기

We're all alone

Boz Scaggs, 「Silk Degrees」(1976)

자연스럽게 얘기는 보즈 스캑스Boz Scaggs의 ‹We're all alone›으로 넘어간다. 인간은 누구나 외롭다는 말에 동의한다면 이 노래는 그 주제가 격으로 손색이 없다. 차트 성적으로는 리타 쿨리지의 리메이크 버전이 더 큰 히트를 기록했지만, 이 노래는 누가 뭐래도 보즈 스캑스의 노래다. 만든 것도 그이고 가장 어울리게 부른 것도 그이다. 리타 쿨리지가 훨씬 우수 어린 목소리로 촉촉하게 불렀지만, 때로는 과도한 감정은 빼고 덤덤하게 직선적으로 부르는 노래가 더 깊이 들어오는 순간도 있다. 보즈 스캑스의 ‹We're all alone›을 듣는 순간이 바로 그런 순간이다.

　　보즈 스캑스는 1960년대 후반 스티브 밀러 밴드에 기타리스트 겸 보컬리스트로 가입해 이들의 초창기 두 장의 앨범에 참여하는 것으로 본격적인 음악활동을 시작했다. 그러나 곧 밴드를 떠나 솔로로 독립한 그에게 1976년은 최고의 해가 된다. 그해 발표한 앨범 「Silk Degrees」가 대박을 친 것이다. 이 앨범은 빌보드 앨범차트에 무려

115주 동안 머물며 최고 2위까지 오르는 호조 속에 500만 장이 넘게 팔려나가는 엄청난 히트를 기록했다. LP 양면에 각각 다섯 곡씩 총 열 곡을 실었던 앨범에서 ‹We're all alone›은 B면 마지막 곡으로 수록되어 앨범의 대미를 장식했다.

Long forgotten now
We're all alone,
We're all alone

오랫동안 잊고 있었지만 우리 모두는 혼자였다. 많은 순간 우리는 그런 사실을 잊고 바쁘게 살아가지만 어느 순간 문득 깨닫게 된다. 인간은 누구나 원래 혼자였다는 사실을. 원초적인 고독이 엄습해 오는 순간이다.

No need to bother now
Let it out, let it all begin
Learn how to pretend

괴로워할 필요는 없다. 그냥 있던 대로 놔두면 될 일이다. 다만 가끔은 아닌 척, 괜찮은 척 꾸미는 것이 필요한 순간이 있을 테니 그러는 법만은 배워두는 것이 좋겠다.

Once a story's told
It can't help but grow old
Roses do, lovers too
So cast your seasons to the wind

막이 오르면 시간이 흐르고 늙어가는 것은 어쩔 수 없다. 장미도, 연인도 마찬가지다. 할 수 있는 것은 너의 계절을 바람에 맡기는 것이다. 노래는 이렇게 인간 존재의 근원적 외로움에 대한 결코 가볍지 않은 성찰을 담고 있다. 학창 시절에 조병화 시인의 시집 『밤의 이야기』를 좋아했다. 여기에는 총 53편의 시가 실려 있었는데, 전편에 흐르는 정서는 밤, 고독, 슬픔, 허무 같은 것이었다. 그중 여러 구절을 외우다시피 하며 아꼈다. 예를 들면 이런 구절들이다.

이곳에선 외롭긴

누구나 매한가지겠지만

아무것도 없는 외로움이란

— 이루 말할 수 없다.

〈13〉 중에서

잔인하도록 쓸쓸히 사는 거다

너와 나는 하나의 인연의 세계에서

같이는 있다 하지만

차가운 긴 밤을

빈 손을 녹이며

잔인하도록 쓸쓸히

— 그저 사는 거다.

〈17〉 중에서

당연한 일이겠지만

이 세상에서

마지막으로 내가 떠나는 날엔

평소에 내가 그러했듯이

쓸쓸히 혼자서 떠나련다.

‹29› 중에서

그 시절에 나는 많은 순간 참 외롭다 생각했었는데, 그 시절에 나는 또 조병화의 『밤의 이야기』를 즐겨 읽고 보즈 스캑스의 ‹We're all alone›을 즐겨 들었다. 내 마음 같았다. 하지만 ‹We're all alone›이 끝내 허무의 노래로 끝나지는 않는다. 노래 속의 나는 결국은 사랑을 구하고 있으니 말이다. 그것이 연인이든, 종교적 구원이든, 혹은 인간애이든 내가 간절히 갈구하고 있는 것은 사랑이다. 다만 그렇다고 하더라도 내가 원초적으로 외로운 존재라는 사실은 불변이다.

And hold me, dear

Oh, hold me, dear

마지막으로 남은 뒷얘기는 그룹 토토Toto에 관한 것이다. 「Silk Degrees」의 녹음에는 데이비드 페이치와 제프 포카로, 데이비드 헝게이트 등이 세션 연주자로 참여했는데, 이들은 그 직후 토토를 결성하고 80년대를 풍미하게 된다.

I'd rather go blind

Hennie Dolsma, 「The Total Blues Collection」(1989)

사랑하는 사이에 '차라리'는 어쩌면 가장 가혹한 단어일지 모른다. 이
별로 귀결되는 사랑의 결말이란 무릇 후회와 회환을 남기기 마련이
고, 그것은 '차라리 ~ 했더라면'이라는 가정의 형태로 오래도록 마음
속에 머문다. 그것이 부질없다는 것을 알면서도 미련을 쉽게 떨칠 수
없다. '차라리'는 영어로는 'rather' 정도가 될 텐데, ‹I'd rather leave
while I'm in love›에 이어 또 한 곡 'I'd rather'로 시작되는 제목의 노
래가 있다. 헤니 돌스마Hennie Dolsma의 ‹I'd rather go blind›다.

가사는 단순하다. 그에게는 다른 여자가 생겼고 그러니 그와 나
사이의 결말은 당연히 이별이다. 그것을 차마 볼 수 없는 심정이 가사
의 내용이다.

Something told me it was over

When I saw you and her talking

당신이 그녀와 이야기하고 있는 모습을 보고
모든 게 끝났다는 것을 예감했어요

나는 유리컵에 반사되어 비치는 나의 눈물을 본다.

With a reflection in the glass that I hold to my lips, babe
Reveal the tears that'll run down on my face

내 입술이 닿은 유리컵에 반사되어
내 얼굴에 흘러내리는 눈물이 보이네요

하지만 문밖에 찾아온 이별이 기어이 문을 두드리고, 인정하고
싶지 않지만 내가 할 수 있는 일은 없다. 결과는 정해져 있고 바꿀 수
도 없다. 노래가 반복하는 것도 결국 이별을 확인하고 싶지 않다는 탄
식의 연속일 뿐이다. 떠나는 그를 보느니 차라리 눈이 멀고 싶을 정도
로 안타까운 마음이다.

I would rather I would rather go blind, boy
Than to see you walk away from me

당신이 내 곁을 떠나는 걸 보느니
차라리 앞을 볼 수 없었으면 좋겠어요

〈I'd rather go blind〉는 엘링턴 조던Ellington Jordan과 빌리 포스
터Billy Foster가 공동작곡한 블루스, 소울 발라드의 고전이다. 에타 제
임스Etta James가 1968년에 처음 녹음했고, 그녀의 노래로 가장 널리

알려졌다. 하지만 에타 제임스 이후로도 치킨 샥, 로드 스튜어트, 비비 킹, 폴 웰러, 오스카 벤튼 등 아주 많은 가수들이 이 노래를 불렀는데, 가장 최근에는 2008년 영화 «캐딜락 레코드»에서 에타 제임스로 분한 비욘세가 불렀다. «캐딜락 레코드»는 체스레코드에 관한 이야기를 다룬 영화다. 체스레코드는 1950~60년대 미국 시카고에 근거를 두고 블루스와 소울 음악이 대중적 성공을 거두는 데 지대한 공헌을 했던 레코드 회사다. 특이하게도 체스레코드는 노래가 크게 히트하면 그 가수에게 캐딜락 자동차를 사주고는 했다. 고급 캐딜락 승용차는 당시 부의 상징이었다. 영화의 제목은 거기서 따온 것이다. 에타 제임스는 체스레코드의 대표주자로 ‹I'd rather go blind›는 1968년 체스레코드에서 나온 그녀의 앨범 「Tell Mama」의 수록곡이다.

하지만 나에게 이 곡의 최고 버전은 헤니 돌스마의 녹음이다. 나는 1989년에 우연찮게 이 노래가 실려 있는 컴필레이션 앨범을 샀는데, 오아시스레코드에서 발매한 「The Total Blues Collection」이라는 제목의 LP였다. 제목처럼 블루스 곡들을 모아놓은 검은색 표지의 앨범이었는데, 이 음반의 첫 번째 곡이 바로 헤니 돌스마의 ‹I'd rather go blind›였다. 똑같은 앨범이 1992년 성음레코드에서 다시 한 번 나왔는데 이때는 표지가 흰색으로 바뀌었고, 오아시스반에 실린 12곡 외에 ‹Let it roll›, ‹Hide away› 두 곡이 추가되었다. 성음반은 CD로도 나왔으며 여기에는 다시 ‹Leave me crazy woman› 한 곡이 추가되어 총 15곡이 실려 있었다.

헤니 돌스마에 대해서는 그때도 지금도 거의 알려진 바가 없다. 정보의 바다 인터넷에서도 그녀에 대한 정보는 좀처럼 찾아보기 힘들다. 그렇게까지 알 수 없다는 것이 오히려 이상할 정도다. 다만 음반의

해설지에 실린 간략한 정보에 따르면 헤니 돌스마는 네덜란드 출신의 블루스 록 싱어이다. 여러 그룹을 거치면서 경력을 쌓았고, 자국 네덜란드에서는 그 실력을 인정받는 가수라고 한다.

그녀의 음반 역시 국내에 정식으로 소개된 적이 없다. 앨범은 고사하고 ‹I'd rather go blind› 외에는 알려진 곡이 단 한 곡도 없을 정도다. 하지만 이 노래만은 국내 팬들에게 상당한 사랑을 받으면서 「The Total Blues Collection」 외에 몇몇 다른 컴필레이션 앨범에도 실렸다. 지금은 한국GM이 된, 당시 대우자동차의 에스페로 광고에 배경음악으로 쓰이기도 했는데, 재즈밴드가 잠깐 등장하고 검은 치마를 입은 여인이 차에서 내리던 장면이 기억난다.

노래듣기

Just a friend

Mark-Almond, 「Other People's Rooms」(1978)

첫사랑은 이뤄지지 않는다는 속설은 대체로 맞다. 그만큼 여러 가지 면에서 미숙하기 때문에 첫사랑의 성공 확률은 매우 낮다. 하긴 뭐 꼭 첫사랑이 아니더라도 사랑은 언제나 어렵다. 이 넓은 세상에서 누군가를 만나고 둘이 같은 마음으로 사랑에 빠진다는 것은 따지고 보면 기적 같은 일인 것이다. 그래서 사랑은 대개 성공보다는 실패로 끝난다.

　　사랑에 실패하는 이유에는 여러 가지가 있겠지만 서로에게 다가서는 속도가 달라서 깨지는 경우도 적지 않을 것이다. 성급하고 서투른 고백은 십중팔구 씁쓸한 결과로 귀결되고 마는데, 비슷한 맥락에서 친구가 연인이 되는 것은 어떨까? 영화 «해리가 샐리를 만났을 때»가 우리에게 던졌던, 하지만 그 전에도 오래도록 존재해 왔던 아주 오래된 질문. '남녀 사이에 우정이라는 것이 과연 가능할까?' 이를 노래한 많은 노래들이 있다. 가요 중에서는 피노키오의 〈사랑과 우정 사이〉를 대표곡으로 꼽을 수 있을 텐데, 그렇다면 팝송 중에서는 바로 이 노래가 아닐까 싶다. 마크 알몬드Mark-Almond의 〈Just a friend〉.

마크 알몬드는 존 마크Jon Mark와 조니 알몬드Johnny Almond로 구성된 남성 듀오이다. 두 사람은 1960년대 후반 영국의 블루스 록 씬의 중요 인물이던 존 메이욜의 밴드에서 처음 만났다. 존 메이욜을 도와 두 장의 앨범에 참여한 그들은 곧 밴드를 떠나 마크 알몬드라는 듀오를 결성했고, 1971년 데뷔앨범 「Mark-Almond」를 냈다. 이들은 밴드의 형태로 앨범을 녹음하고 투어 공연을 다녀서 마크 알몬드 밴드로 불리기도 했지만, 정규 멤버는 두 사람뿐이었다. 존 마크가 기타와 보컬, 퍼커션, 하모니카 등을 맡았고, 조니 알몬드가 색소폰과 플루트 등을 담당했다. 이들의 음악에 색소폰과 플루트 등 관악기가 자주 등장하는 것은 마크 알몬드의 음악적 색깔을 규정짓는 데에 결정적 역할을 했다. 이들은 흔히 아트 록 그룹으로 분류되지만 다른 어떤 밴드보다도 재즈의 향기가 짙은 음악을 들려주었다.

　　두 사람은 오랜 시간 여러 유명 뮤지션들과의 작업을 통해 이름을 떨친 실력파 연주자들임에도 마크 알몬드 시절 뚜렷한 히트곡이나 히트앨범을 내지는 못했다. 하지만 크게 대중적 인기를 얻지는 못했을지라도 이들의 음악을 조용히 아끼고 사랑하는 이들이 많았다. 말 그대로 은근하고 잔잔한 사랑이었다. 마크 알몬드의 앨범 중 가장 사랑받은 것은 1978년 앨범 「Other People's Rooms」이다. 여기에 〈Just a friend〉가 수록되어 있다. 이 노래는 사랑하는 그녀가 자신을 친구로만 여기는 상황에 있는 한 남자의 이야기다. 곡이 수록된 앨범의 제목이 '타인의 방'인 것도 어딘가 심상치 않다.

Why I ask myself again
"Does she stay with the man who brings her pain?"
But she forgives him just a same
When she cries she comes to me as a friend, just a friend

And I know she loves me as a friend

그녀가 사랑하는 남자는 자주 그녀에게 상처를 준다. 그때마다 그녀는 나를 찾아와 울지만 나는 언제나 친구, 그저 친구일 뿐이다. 매번 상처 입으면서도 그녀는 매번 같은 이유로 그 남자를 용서하고 결국 돌아간다. 나는 여러 번 생각해도 도무지 그 이유를 알 수 없지만 그녀는 항상 그렇다. 모르는 게 아니라 알면서도 그 비극적인 상황을 확정짓지 않으려는 나의 회피일 수도 있겠다. 그럼에도 불구하고 그녀는 내가 아니라 그 남자를 사랑하고 있다는 현실을 인정하고 싶지 않은 것이다.

But comes the night refrain I'll be with her again
Even though I'm just a friend

또 밤이 오고 그녀가 다시 날 찾으면 나는 또 그녀의 곁에 있을 것이다. 그저 친구일 뿐이더라도 말이다. 이것은 참 가슴 아픈 이야기다. 비슷한 상황에 처해본 경험이 있는 사람이라면 아주 쉽게 동의할 수 있을 것이다. 엇갈린 사랑, 안타깝게도 그들 모두는 비극의 냄새가 풍기는 이야기 속에 휘말려 있다. 존 마크의 낮은 목소리는 고독 속으로 침잠하는 남자의 아픈 마음을 잘 담아내고 있다. 자극적이지 않고 뭉툭한 나일론 기타 소리도 여기에 잘 어울린다. 창밖의 날씨는 궂은비가 오거나 낙엽을 흩날리며 황량한 바람 한 줄기 획 지나갈 것도 같다.

사랑만큼 사람을 외롭게 하는 것이 있으랴. 친구 이상이 되고 싶은 사람에게 그 이상을 허락하지 않는 대상을 가진 사랑은 또 어떠한가. 이 노래에는 그런 상황은 등장하지 않지만, 벼르고 별러서 고백했던 날 '그냥 친구로 지내자'는 대답은 결코 맞고 싶지 않았던 최악의

결말이다. 마크 알몬드의 〈Just a friend〉에 등장하는 그 남자는 고백이라도 했던 걸까? 내 생각에는 아직 못했을 것 같다. 그는 그녀가 오지 않게 되는 상황을 두려워하고 있음이 분명하다.

I'm not in love

10cc, 「The Original Soundtrack」(1975)

번번이 사랑에 실패하거나 지독한 사랑에 실패했다면 누구나 상처받지 않기 위해 방어 기제를 만들고 작동시키게 된다. 가장 흔한 방어 기제는 먼저 사랑에 빠지지 않도록, 내가 더 많이 사랑하지 않도록 경계하는 것이다. 그렇게 되면 다시 사랑하기란 점점 어려워지지만 사랑의 상처가 얼마나 쓰라린 것인가를 떠올리면 충분히 납득이 가는 방식이기는 하다. 하지만 그래도 사랑은 다시 찾아오고, 아무리 도망치려 애써 봐도 결국은 다시 사랑에 빠진다. 어쩔 수 없이 사랑에 빠지고 말았지만 한사코 나는 사랑에 빠진 것이 아니라고 강변하는 노래, 누가 봐도 사랑인데 자기만 아니라고 우기는 노래가 있으니 바로 텐씨씨10cc의 ‹I'm not in love›이다.

이 노래는 텐씨씨가 1975년에 발표한 앨범 「The Original Soundtrack」의 수록곡이다. 밴드의 세 번째 정규앨범으로 영국차트 4위, 빌보드차트 15위를 차지하는 히트를 기록했으며 싱글 ‹I'm not in love›는 더 크게 히트해서 영국차트에서는 2주 동안 1위를 차지했

고, 빌보드차트에서도 2위까지 올랐다.

텐씨씨는 영국 출신의 프로그레시브 록 그룹이다. 1972년 그래엄 굴드만Graham Gouldman, 에릭 스튜어트Eric Stewart, 케빈 고들리Kevin Godley, 롤 크림Lol Creme의 4인조 진용으로 데뷔했다. 텐씨씨의 최대 강점은 멤버 네 명이 모두 뛰어난 작곡 능력의 보유자라는 사실인데, 특히 그래엄 굴드만은 야드버즈의 ‹For your love›, 홀리스의 ‹Bus stop›, 제프 벡의 ‹Tallyman› 등 유명한 노래들을 작곡한 실력자이다. ‹I'm not in love›는 그래엄 굴드만과 에릭 스튜어트가 공동으로 작곡했다.

「The Original Soundtrack」은 네 명의 멤버가 각각의 개성을 발휘하며 다채로운 면모를 보여주는 텐씨씨의 특징이 잘 드러나는 앨범이다. 앨범의 제목만 놓고 보면 영화의 사운드트랙 앨범일 것 같고, 험프리 오션이 담당한 재킷의 일러스트 역시 서부영화의 한 장면을 연상시키지만, 실제로는 영화와 아무 관계가 없는 앨범이다. 다만 영화의 사운드트랙을 만드는 기분으로 다양한 음악을 만들고자 작업했다고 한다. 앨범의 첫 곡인 ‹Une nuit a Paris›는 러닝타임 8분 40초의 대곡으로 오페라적인 요소와 드라마틱한 구성이 마치 퀸의 ‹Bohemian rhapsody›를 듣는 듯한 느낌을 준다. ‹I'm not in love›에 앞서 첫 번째 싱글로 발매되어 역시 큰 히트를 기록한 ‹Life is a minestrone›은 로큰롤 리듬의 경쾌한 팝 록이다.

앨범의 백미는 역시 ‹I'm not in love›이다. 건반 소리의 배후에서 점진적으로 볼륨을 높여가는 스트링 사운드는 그 단순함만으로도 긴장감을 극도로 고조시킨다. 고조되던 분위기는 마침내 폭발하고 'I'm not in love'라는 가사가 시작되는 초반부부터 노래는 이미 하이라이트의 순간을 연출한다. 야설에 따르면 남자가 사랑의 행위 중 한 번에 사정하는 평균량인 10cc에서 밴드명을 따왔다는 말이 있는데,

노래의 도입부를 듣고 있으면 그럴 법도 하다.

I'm not in love, so don't forget it
It's just a silly phase I'm going through
And just because I call you up
Don't get me wrong, don't think you've got it made

난 사랑하고 있는 게 아냐, 그러니 잊지 마
나는 단지 좀 멍한 상태일 뿐이야
그러니까 내가 너에게 전화를 했다고 해서
오해하지는 마, 네가 해냈다는 생각은 하지 마

[…]

I like to see you, but then again
That doesn't mean you mean that much to me

널 보고 싶어, 하지만 그렇다고 해서
네가 내게 그리 소중한 사람이란 뜻은 아니야

[…]

I keep your picture upon the wall
It hides a nasty stain that's lying there
So don't you ask me to give it back

네 사진을 벽에 걸어두고 있지

그건 거기 더러운 얼룩을 가리려는 거야

그러니까 돌려달라는 말은 하지 마

[…]

I'm not in love, no no, it's because…

난 사랑하고 있는 게 아니야. 아니, 아니, 그건 왜냐하면…

재미있는 가사일 수도 있지만, 가슴 아픈 노래다. 상처받지 않기
위해서 지금 이 감정은 절대 사랑이 아니어야 하므로. 하지만 아무리
부정해도 나는 이미 사랑에 빠졌다. 너의 사진에 가려진 벽면에 얼룩
따위가 있을 리 만무하다.

텐씨씨의 가사는 때로는 냉소적이고 때로는 날카로운 풍자가
번뜩이기도 한다. 하지만 ‹I'm not in love›의 가사는 재치가 넘친다.
'I'm not in love' 뒤에 숨어 있는 진심은 'but I'm in love now'임에 틀
림없다. 무그 신디사이저[15]가 만들어내는 몽환적인 사운드는 저 멀리
서 자욱이 안개가 밀려오는 풍경을 연상시킨다. 그러고 보니 80년대
에 등장한 뉴웨이브 밴드 아트 오브 노이즈의 사운드 메이킹에서 이
노래를 떠올리는 것은 그리 어려운 일이 아니다.

15) 1964년 미국 코넬대학교 박사과정에 있던 로버트 무그(Robert Moog)가 개발한
 신디사이저로, 테레민 등 이전에 나와 있던 전자악기의 기능을 집약시켜 최초로 상업화에
 성공했다. 자연의 소리, 다른 여러 악기 소리 등 다양한 사운드를 구현할 수 있어
 프로그레시브 록을 위시한 팝 음악의 많은 영역에서 폭넓게 활용되었다.

첫사랑에 성공하고 두 사람이 백년해로했다는 극소수를 제외하고 사람은 누구나 사랑에 빠지고 사랑에 상처받는다. 나 또한 그러했고 그 후로 오랫동안 다시 사랑에 빠지는 것을 두려워했던 시간이 있었다. 스스로 겁쟁이라는 걸 알면서도 그땐 그럴 수밖에 없었다. '사랑이 아닐 거야'라고 애써 흘려보냈던 몇 번의 감정들. 정말로 지나간 걸 보면 정말 사랑이 아니었을 거라 생각한다. 아무튼 그만큼의 시간이 흐르는 동안 텐씨씨의 ‹I'm not in love›를 들을 때마다 나는 고개를 끄덕이곤 했다.

After the love has gone

Earth Wind & Fire, 「I Am」(1979)

영원할 것 같았던 한때의 뜨거웠던 사랑도 어느 틈엔가 식어가고, 이유를 알 수 없는 균열과 이별의 그림자가 불현듯 찾아온다. 무엇이 어디서부터 잘못된 것인지 도무지 알 수 없는 이별. 이별의 절반 이상은 그런 것일 게다. 어쩌면 알 필요가 없는 것일 수도 있겠다. 어차피 이별을 피할 수 없다면 이유와 잘잘못을 따져 무엇 하리.

사랑이 지나간 이후의 감정을 담은 노래는 많다. 그중 빼놓을 수 없는 곡이 어스 윈드 앤 파이어Earth Wind & Fire의 ‹After the love has gone›이다. 이들의 1979년 앨범 「I Am」에 실린 곡으로 데이비드 포스터, 제이 그레이든Jay Graydon, 빌 챔플린Bill Champlin이 함께 만들었다. 무엇보다 80년대를 대표하는 명작곡가 겸 프로듀서인 데이비드 포스터가 공동 작곡가로 이름을 올린 것이 눈길을 끈다. 70년대 초반 그룹 스카이락Skylark의 키보드 주자로 ‹Wildflower›를 히트시킨 그는 밴드 해산 후 연주 활동과 함께 본격적인 프로듀서의 길을 걷기 시작했다.

‹After the love has gone›은 제목 그대로 한때 사랑했지만 이제

는 사랑이 떠나버린 지금, 그 두 시간 사이를 반추하는 곡이다. 가사에 따르면 옛날 우리는 사랑이 영원하리라 믿었지만 지금은 그 사랑이 깨어졌다. 행복은 슬픔이 되었고 모든 행복했던 순간은 과거의 일이 되어버렸다. 사랑이 끝나고 나니 옳았던 것도 그릇된 것이 되었다. 그렇게 되게끔 무슨 일인가가 일어났지만 구체적으로 그것을 밝힐 수는 없다. 말 그대로 그사이에 뭔가가 일어났을 뿐이다. 홍상수 감독은 2015년 거꾸로 《지금은 맞고 그때는 틀리다》는 제목의 영화를 찍었지만, 깨진 사랑의 문제에서 언제가 옳은 것인지는 답이 없는 질문에 가깝다.

어스 윈드 앤 파이어는 1969년 미국 일리노이주 시카고에서 결성되었다. 시카고는 멤피스, 필라델피아, 디트로이트와 함께 소울 음악을 이야기할 때 빼놓을 수 없는 중요 도시이다. 그룹의 핵심 멤버는 리더인 모리스 화이트Maurice White와 버딘 화이트Verdine White 형제였다. 1971년에는 뛰어난 보컬리스트 필립 베일리Philip Bailey를 영입하면서 더 높은 비상을 위한 준비를 마쳤다. 이후 필립 베일리는 특유의 미성과 팔세토16) 창법을 앞세워 그룹의 간판으로 활약하게 된다. 1970년대 내내 어스 윈드 앤 파이어는 슬라이 앤 더 패밀리스톤과 더불어 흑인음악계의 양대 그룹으로 명성을 떨쳤다. 일반적으로 흑인음악을 이야기할 때 소울, 펑크, R&B 등의 용어가 혼용되어 쓰인다. 이 중 댄서블한 리듬감이 가장 강조되는 용어가 펑크인데, 그런 면에서는 70년대 후반 세계시장을 강타한 디스코 음악도 펑크의 영향력 하에 있다고 볼 수 있다. 어스 윈드 앤 파이어는 펑크의 상징과도 같은

16) 성악에서 가성을 사용해 더 높은 소리를 내는 창법이다. 남성이면서도 여성처럼 고음을 내는 카운터테너가 팔세토 창법을 쓰는 대표적인 경우이다. 성악뿐 아니라 대중음악계에서도 자주 사용된다.

그룹이었다. 이들의 대표곡 중에는 해마다 9월이면 어김없이 울려 퍼지는 ‹September›를 비롯해 ‹Shining star›, ‹Boogie wonderland›, ‹Let's groove› 등 펑크의 명곡들이 즐비하다. 반면 ‹Fantasy›는 템포를 살짝 죽였지만 여전히 그루브감이 넘실대는 발라드 곡이고, ‹After the love has gone›은 이들의 노래 중 가장 정통 R&B 발라드의 작법에 충실한 노래다. 이 곡의 잔잔한 피아노 인트로와 미끈한 보컬 하모니는 80~90년대에 등장한 수많은 흑인 R&B 그룹들에게 결정적인 영향을 끼쳤다. 하지만 이 곡에서마저도 특유의 리듬감만은 도저히 감출 길이 없는데, 무엇보다 브라스 사운드의 적절한 활용이 리듬감을 살아 숨 쉬게 만들었다.

과거는 많은 경우 미화된다. 시간의 흐름은 때로 이별마저도 아름다웠던 기억으로 둔갑시킨다. 그래서 이별을 겪게 되더라도 사랑을 하는 것이 안 하는 것보다는 낫다. 아무런 사랑의 기억이 없는 삶만큼 심심하고 허무한 것이 있을까? 다만 이별한 그 순간만큼은 삶을 놓아 버리고 싶을 만큼 극도로 고통스러울 수도 있다는 것은 함정이다.

‹After the love has gone›은 이별 그 후의 감정을 잘 포착해낸 명품 발라드이다. 이만큼 애절하게 가슴을 울리는 이별노래도 드물 것이다. 그런데 이 노래의 멜로디는 그냥 들으면 이보다 더 달콤하고 부드러울 수가 없다. 비유하자면 솜사탕 같은 노래다. 노래의 가사를 해석하지 않는다면, 더 나아가 이별이 아니라 사랑의 기쁨을 노래하는 가사를 붙였다면 ‹After the love has gone›은 세상에서 가장 달콤한 사랑노래가 되었을지도 모르겠다.

이 노래는 아쉽게도 빌보드 싱글차트 1위를 차지하지 못하고 2주 동안 2위에 머문 것이 최고 성적이었다. 정상 등극을 가로막은 노래는 낵의 ‹My Sharona›였다.

Open arms

Journey, 「Escape」(1981)

사랑은 찾아오고 떠나가고 또 찾아온다. 마침내 해피엔딩이 될지 새드엔딩이 될지 알 수 없지만 사랑은 대개 그렇게 돌고 돈다. 저니Journey의 ⟨Open arms⟩에 그런 사랑이 있다. 다행히도 노래 속의 그녀는 한때 떠났었지만 지금은 돌아왔고, 나는 그 사랑을 두 팔 벌려 맞이하는 중이다. 지금은 기쁨에 차 있지만 언제 다시 떠날지 모른다는 일말의 불안감이 스미는 것까지 막을 방법은 없다.

저니는 1973년 미국 캘리포니아주 샌프란시스코에서 결성되었다. 산타나의 기타리스트였던 닐 숀Neal Schon과 역시 산타나에서 키보드와 리드 보컬을 맡았던 그렉 롤리Gregg Rolie가 옮겨와 팀의 주축이 되었다. 이들을 중심으로 베이시스트 로스 발로리Ross Valory와 세컨드 기타리스트 조지 티크너George Tickner, 드러머 프레이리 프린스Prairie Prince가 결합했다. 그러나 초창기 저니는 그리 성공적인 활약을 보이지 못했다. 1975년 데뷔앨범 「Journey」는 기대 이하의 성적에 머물렀고, 이어진 2집과 3집에서도 상황은 나아지지 않았다.

반전의 계기는 멤버 교체와 함께 찾아왔다. 특히 1977년 스티브 페리Steve Perry가 가입한 것이 결정적 계기가 되었는데 그가 저니의 보컬리스트로 확고히 자리 잡으면서 밴드의 성공시대가 시작되었다. 그가 가입한 후 발표한 첫 번째 앨범인 1978년작 「Infinite」에서 히트곡 ‹Lights›와 ‹Wheel in the sky›가 나왔고, 이어진 1979년 앨범 「Evolution」에서도 ‹Lovin' touchin' squeezin'›이 히트했다. 1980년 앨범 「Departure」에서 ‹Any way you want it›이 크게 히트하며 다시 한 번 도약한 저니는 1981년 드디어 밴드의 최고작인 「Escape」를 발표하고 황금기를 맞이했다. 이 앨범에서만 ‹Who's crying now›와 ‹Don't stop believin'›, ‹Open arms›, ‹Still they ride›가 연달아 히트하며 저니는 포리너, 보스턴, 스틱스 등과 함께 아메리칸 팝 록의 대표 주자로 확고히 자리매김했다.

「Escape」는 1980년 밴드를 떠난 그렉 롤리를 대신해 가입한 키보디스트 조나단 케인Jonathan Cain의 역량이 두드러지는 앨범이다. 그는 닐 숀, 스티브 페리와 함께 앨범에 수록된 전곡의 작사, 작곡에 참여했는데, ‹Open arms› 역시 조나단 케인과 스티브 페리의 공동작이다. 조나단의 영롱한 키보드와 스티브의 허스키 보이스가 멋진 조화를 이루는 노래는 빌보드 싱글차트 2위까지 오르며 저니의 최대 히트곡이 되었다.

1980년대에 학창 시절을 보냈다면 ‹Open arms›는 당연히 저니의 노래였겠지만, 혹시 그보다 조금 젊고 90년대에 학창 시절을 보냈다면 머라이어 캐리의 ‹Open arms›를 기억할 수도 있다. 90년대의 디바로 명성을 떨친 머라이어 캐리는 리메이크에 있어서도 여러 차례 아주 특별한 재능을 발휘했다. 먼저 1992년 MTV 언플러그드 공연을 통해 잭슨 파이브의 ‹I'll be there›를 트레이 로렌즈와의 듀엣으로 훨씬

더 깊이 있고 원숙하게 되살려냈고, 1993년에는 해리 닐슨의 히트곡으로 유명한 ‹Without you›를 리메이크해 원곡 못지않은 인기를 얻었다. 그리고 1995년 발표한 앨범 「Daydream」에서 ‹Open arms›를 리메이크해 다시 한 번 성공을 거두었다.

‹Open arms›는 다시 찾은 사랑에 대한 벅찬 환희를 노래하고 있지만, 나는 어쩐지 들을 때마다 그 안에 잠재해 있는 불안의 그림자를 느낀다. 너무 좋으면 그것이 깨질까봐 두려워지는 마음 같은 것일까? 이별과 재회를 반복하는 연인의 마음이 그런 것일지도 모르겠다.

한편으로 ‹Open arms›는 팝계에서 손꼽히는 불운한 곡이다. 1982년에 무려 6주 동안이나 빌보드 싱글차트 2위에 머물렀지만 당시 폭발적 인기를 누리던 제이 가일스 밴드의 ‹Centerfold›와 조안 제트 앤 블랙하츠의 ‹I love rock 'n' roll›에 밀려 끝내 정상을 밟지는 못했다. 1981년 올리비아 뉴튼 존의 ‹Physical›의 위세에 눌려 10주 동안 2위에 머물렀던 포리너의 ‹Waiting for a girl like you›와 함께 이러한 불운의 대표적인 사례로 꼽힌다. 그러고 보니 거의 비슷한 시기 최고 인기의 두 밴드가 유사한 경험을 했다는 것도 별스러운 우연이다.

음악은 나의 힘

하지만 놀랍게도 바로 그런 순간에도 노래만은
위로가 된다. 적어도 내게는 그랬다. 특히
어제와 오늘이 별반 다르지 않은 삶의 무게에
짓눌리고 지친 이들이라면 분명 이 노래가
위로가 될 것이다. 노래는 말한다. 너만 그런
것이 아니라고, 모두가 그렇게 살아간다고.
노래의 제목은 톰 웨이츠의 ‹OI'55›이다.

STEREO	33 $\frac{1}{3}$
SIDE A	

01. Music
02. He ain't heavy, he's my brother
03. That's what friends are for
04. I'll stand by you
05. Andante andante
06. Ol'55
07. Everybody hurts

Music

John Miles, 「Rebel」(1976)

이 노래의 가사는 'Music was my first love…(음악은 나의 첫사랑이었다…)'로 시작한다. 그리고 이어지는 가사는 'And it will be my last(그리고 나의 마지막이 될 것이다)'이다. 노래와 음악 자체에 바쳐진 수많은 노래들이 존재하지만 존 마일스John Miles의 ‹Music›만큼 분명하게 음악을 찬양하는 노래는 없을 것 같다. 나에게 있어서도 음악은 언제나 최고의 힘, 최고의 위로였다. 기쁠 때도 슬플 때도, 응원이 필요할 때도 위로가 필요할 때도, 사랑하고 있을 때도 이별했을 때도 음악이 곁에 있었다. 그래서 진심으로 음악에 감사하고 있다. 그러니 매순간 이 노래는 나의 애청곡이 아닐 수가 없다.

1949년 영국 태생의 존 마일스는 슈퍼스타급의 뮤지션은 아니다. 싱어송라이터이면서 기타와 키보드 연주자로도 오랜 시간 빼어난 활약을 펼쳐온 그이지만 소위 차트의 최상위를 점령한 빅 히트곡은 내지 못했다. 그런 그에게 ‹Music›은 최대의 히트곡이다. 1976년에 발표한 솔로 데뷔앨범 「Rebel」에 실린 ‹Music›은 영국 싱글차트 3위까

지 오르는 히트를 기록했다.

노래는 의외로 변화가 많은 다이내믹한 곡이다. 단출한 피아노 반주 위로 수줍은 고백처럼 노래가 시작되지만 이내 현악 스트링이 가세하고 얼마 안 가 아예 박력 있는 록 사운드로 돌변한다. 그리고 또 얼마 지나지 않아 브라스 사운드까지 더해지고 나면 이것은 영락없는 심포니 록 넘버처럼 들린다. 곧 템포는 다시 느려지지만 오케스트라를 방불케 하는 웅장한 사운드는 이 곡이 클래식에 매우 근접한 프로그레시브 록 지향의 노래라는 사실을 명백히 드러낸다. 여기서 끝이 아니다. 노래는 다시 가사를 배제한 채 잠깐 행진곡풍의 연주를 들려주고는 이내 풍성한 현악 스트링을 동반하고 처음의 테마인 'Music was my first love'로 돌아온다. 이제 <Music>은 어떤 풍경 같은 것을 눈앞에 펼쳐 놓는다. 광활한 대자연을 배경으로 펼쳐지는 한 편의 대서사시 같은 영화의 한 장면이 절로 떠오른다. 합창풍의 코러스까지 등장하며 노래는 마침내 끝을 향해 질주하고 감정을 최대치까지 끌어올리는 웅장한 엔딩으로 마침내 종막을 고한다. 이 모든 것을 이루는 데 걸린 시간은 6분이 채 되지 않는다.

사실 잔잔하게 시작했던 도입부의 애상감에 이끌려 그런 풍의 발라드를 기대했던 사람이라면 이 노래의 전개는 다소 아쉽거나 이질적으로 다가올 수도 있다. 혹자는 소리와 감정의 과잉이라고 느낄지도 모르겠다. 그만큼 노래의 시작과 끝은 음악적 분위기와 고양된 감정의 크기가 사뭇 다르다. 중간에 파노라마처럼 펼쳐진 일련의 변화도 앞서 다소 장황하게 묘사한 것처럼 다채롭기 그지없다. 나는 이 노래를 들을 때마다 마치 한 편의 짧은 영화나 드라마를 본 듯한 느낌을 받고는 한다. 하지만 어찌되었든 내게 있어 분명한 것은 이 노래가 음악에 대한 나의 마음을 가장 잘 대변하고 있다고 느낀다는 것이다. 음악은 나의 첫사랑이었고, 나의 힘이자 위로였고, 나의 끝사랑일 것이다.

존 마일스의 ‹Music›은 70~80년대 음악다방, 음악감상실의 단골 애청곡이었다. 지금은 인터넷에서도 존 마일스의 여러 공연 실황을 담은 영상들을 쉽게 찾아볼 수 있는데, 1970년대에 녹화된 공연 실황을 보면 그는 대개 작은 밴드와 함께 스스로 피아노와 기타를 번갈아 치며 노래한다. 하지만 노래가 가진 변화무쌍함과 방대한 스케일을 만끽하고 싶다면 2001년 ‘프롬 라이브’ 실황 영상을 찾아보기를 권한다. 세계 최대의 음악 축제 중 하나로 매년 여름 BBC가 주관해 영국 런던에서 열리는 프롬 라이브의 2001년 실황에서 존 마일스는 록 밴드와 대규모의 오케스트라를 동반하고 노래의 매력을 한껏 뽐낸다. 이 장면을 보는 것만으로도 누구나 ‹Music›이 가진 치명적인 매력의 포로가 되고야 말 것이다. 그만큼 장관이다.

마지막으로 알아 두면 좋을 것 같은 사실 하나는 존 마일스가 프로그레시브 록의 명그룹 알란 파슨스 프로젝트The Alan Parsons Project의 다수 앨범에 게스트 보컬리스트로 참여해 여러 곡의 노래를 불렀다는 것이다. 알란 파슨스와 존 마일스의 음악적 동반자 관계는 여기서도 빛을 발했다. 앨범 「Rebel」의 프로듀싱은 알란 파슨스가 담당했다. 당연히 ‹Music›의 프로듀서도 알란 파슨스다.

노래듣기

He ain't heavy, he's my brother

The Hollies, 싱글 발매: 1969

‹He ain't heavy, he's my brother›는 1969년 켈리 고든에 의해 처음 녹음되었고 1970년 닐 다이아몬드의 리메이크로도 많은 사랑을 받았지만, 이 노래는 누가 뭐래도 홀리스The Hollies의 노래다. 홀리스의 ‹He ain't heavy, he's my brother›는 1969년 영국과 미국에서 나란히 싱글로 발표되어 많은 사랑을 받았는데, 노래의 제목은 1884년 제임스 웰스가 쓴 책『예수의 비유』에 나오는 한 구절을 차용한 것이다. 책 속에서 무거워 보이는 동생을 업고 가는 스코틀랜드인 소녀를 본 목사가 무겁지 않느냐고 묻는다. 소녀는 이렇게 대답한다. '무겁지 않아요, 제 동생이니까요.' 이것은 이후 칼럼의 제목이 되기도 하고, 한 공동체 마을의 슬로건이 되기도 했다가 그대로 노래의 제목이 되었다.

> The road is long with many a winding turn
> That leads us to who knows where who knows when
> But I'm strong. Strong enough to carry him
> He ain't heavy, he's my brother. So on we go

길은 멀고 많은 굴곡이 있지요

그 길은 언제 어디서 끝날지 모르는 곳으로 우리를 이끕니다

그러나 나는 강합니다. 그를 업고 가기에 충분히 강하지요

그는 무겁지 않아요, 그는 내 형제니까요.

그래서 우리는 계속 나아갑니다

　　가사에서 다분히 종교적인 느낌이 묻어나는 곡이지만, 한편으로
는 비틀스의 ‹The long and winding road›가 생각나기도 한다. 인생
이란 길고도 굽이진 길이고 그 길에서 우리는 길든 짧든 함께 걷는 이
들을 만나게 마련이다. 노래 속의 형제란 비단 형제만이 아니라 가족,
친구, 동료, 연인, 그 누구일 수도 있을 것이다. 개인적으로는 포연이
자욱한 전쟁터에서 자기 자신도 쓰러지기 일보 직전의 힘든 상황이면
서도 한사코 부상당한 전우를 부축해 걸어가는 병사의 지친 발걸음이
떠오른다. 그것은 '전우애'의 발로일 테지만, 나는 어쩌면 인생이 전쟁
같다는 생각도 자주 하는 편이다.

　　홀리스는 1962년 영국 록의 역사에서 비틀스를 배출한 리버풀
과 함께 매우 중요한 거점도시인 맨체스터에서 결성되었다. 초등학
교 친구였던 앨런 클라크Allan Clarke와 그래엄 내쉬Graham Nash가 결성
한 듀오를 모태로, 그해 다른 멤버들이 합류해 밴드가 만들어졌다. 홀
리스는 1960년대 내내 성공적인 시간을 보냈다. 영국뿐 아니라 미국
에서도 큰 인기를 얻었다. 이들은 비틀스가 선봉에서 이끈 브리티쉬
인베이전의 일원이었다. 1969년 ‹He ain't heavy, he's my brother›
발표 당시에는 그래엄 내쉬가 크로스비 스틸스 앤 내쉬를 결성해 밴
드를 떠난 상태였지만, 그의 부재에도 홀리스의 인기는 크게 타격받
지 않았다.

이 곡에 얽힌 재미있는 일화들이 있다. 첫 번째는 이 노래가 조 카커에게 갈 뻔했다는 사실이다. 원래 먼저 리메이크를 권유받은 것은 조 카커였지만, 그가 거절함으로써 홀리스가 부르게 되었다고 한다. 두 번째는 엘튼 존이 세션 연주자로 참여해 피아노를 쳤다는 사실이다. 엘튼 존은 데뷔 전 무명 시절에 세션 피아니스트로 활동했는데, 이 노래의 피아노도 그가 연주한 것이다. 기타리스트 토니 힉스의 증언에 따르면 당시 엘튼 존이 받은 세션비는 12파운드였다고 한다.

‹He ain't heavy, he's my brother›는 1969년에 이어 1988년에도 다시 한 번 히트하며 영국 싱글차트 정상에 오르는 진풍경을 연출했는데, 이유는 노래가 맥주 광고의 배경음악으로 쓰이면서 깜짝 인기를 끈 덕분이었다.

이 노래에 대한 각별한 기억의 이면에는 들국화가 자리한다. ‹He ain't heavy, he's my brother›는 들국화가 사랑한 노래였다. 들국화는 공연에서 이 곡을 즐겨 불렀고, 1986년에 두 장의 LP로 발표한 라이브 앨범에도 수록했다. 앨범에서 전인권은 노래를 부르다 갑자기 박자를 놓쳐 처음부터 다시 부르는데, 이 어수룩한 장면마저도 들을 때마다 정겹다. 이 노래는 확실히 전인권의 목소리와 아주 잘 어울린다.

2012년 여름 지산밸리록페스티벌의 헤드라이너는 라디오헤드였지만, 적어도 내게 그 여름밤은 그보다는 들국화의 부활을 목도한 날이었다. 대학교 1학년이던 1989년 '아듀 들국화!' 고별 콘서트를 본 후 23년 만의 재회였다. 그날도 들국화는 이 노래를 불렀다. 그 밤 그 자리에서 나는 감격에 겨워 눈가가 촉촉해지고 말았다. 이 곡은 2013년 들국화가 27년 만에 발표한 신보 「들국화」에도 다시 한 번 수록되었다.

That's what friends are for

Dionne Warwick & Friends, 「Friends」(1985)

사랑이 활활 타오르는 불꽃 같은 것이라면 우정은 은근하게 온기를 내는 화롯불 같은 것이다. 사랑은 한때 절절할지 몰라도 그러다 금방 차갑게 식어버리기도 한다. 반면에 우정은 뜨겁지는 않아도 그 온기가 묵직하고 어딘가 믿음직스럽다. 사랑은 변해도 우정은 쉬이 변치 않을 것 같다. 그래서 길다면 긴 우리네 삶 속에서 더욱 듬직하게 비빌 언덕이 되어주는 쪽은 어쩌면 사랑보다는 우정일지도 모르겠다. 당연히 우정에 관한 노래도 적지 않은데, 그중 한 곡이라면 디온 워윅 앤 프렌즈 Dionne Warwick & Friends의 ‹That's what friends are for›를 꼽고 싶다.

‹That's what friends are for›는 팝계의 소문난 천재 작곡가 버트 바카락Burt Bacharach과 캐롤 베이어 세이거Carole Bayer Sager가 공동 작곡한 노래로 원래 영화 《뉴욕의 사랑》을 위해 만들어져 1982년 로드 스튜어트가 처음 녹음했다. 당시 로드 스튜어트의 노래로도 꽤 인기를 끌었지만, 1985년 디온 워윅이 세 명의 걸출한 친구들을 불러 모아 리메이크하면서 노래는 완벽하게 그들의 노래가 되었다. 에이즈 예

방을 위한 자선기금 마련을 목적으로 녹음된 리메이크는 1986년 빌보드 싱글차트 1위에 오르는 빅히트를 기록하며 엄청난 판매고를 올렸고, 그래미 시상식에서도 주요 부문인 '올해의 노래'를 비롯해 2개의 트로피를 들어올렸다.

세 명의 친구들이란 스티비 원더 Stevie Wonder와 글래디스 나이트 Gladys Knight, 그리고 엘튼 존 Elton John을 말한다. 세 명의 아프리카계 미국인 사이에서 한 명의 영국 출신 백인인 엘튼 존의 존재는 의외로 다가오기도 하지만, 이들 네 사람이 함께 노래하는 것을 듣고 있으면 그것은 오히려 절묘한 선택이었다는 생각이 든다. 엘튼 존은 세 명의 위대한 흑인 보컬리스트들 사이에서 조금도 위축되지 않고 마음껏 노래한다. 그런 그의 목소리가 노래에 숨통을 틔워준다. 나는 이 자리에 그가 아닌 또 한 명의 흑인 보컬리스트가 초빙되었더라면 노래가 너무 과열되어 오히려 숨 막히게 들리지 않았을까 생각한다. 스티비 원더의 하모니카로 시작되어 네 사람이 번갈아가며, 때로는 함께 부르는 노래는 친구가 있으니 괜찮다며 4분 15초 동안 우리를 다독여준다.

Keep smiling, keep shining
Knowing you can always count on me
For sure
That's what friends are for

항상 밝게 미소를 지어요
언제나 내게 기댈 수 있다는 걸 알기 바라요
당연히
친구란 그런 것이죠

For good times and bad times
I'll be on your side forever more
That's what friends are for

좋을 때나 힘들 때나
나는 영원히 당신 곁에 있을 거예요
친구란 바로 그런 것이죠

〈That's what friends are for〉는 굳이 번역하자면 '친구란 게 그런 거지', 아니면 '그러니까 친구지' 정도가 될 것 같다. 우리가 좀 더 자주 쓰는 말로 의역하자면 '친구 좋다는 게 뭐냐', '친구 뒀다 어디다 쓰냐'는 어떨까? 아무려나 친구는 살면서 가장 따뜻한 위로가 되는 존재임에 틀림없다. 이 시점에서 떠오르는 나의 오랜 친구들에게 새삼 감사를.

디온 워윅과 친구 세 명, 이렇게 네 명이 나란히 서서 노래 부르는 뮤직비디오를 보면 디온 워윅과 바로 옆에서 검은색 모자에 검은색 옷을 입고 있는 엘튼 존의 모습이 마치 이모와 조카 같은 느낌을 준다. 엘튼 존은 상대적으로 젊고 익살스러운 장난꾸러기의 모습으로 비친다. 하지만 실제 디온 워윅의 조카는 따로 있으니 바로 80년대를 호령한 팝의 여왕 휘트니 휴스턴이다. 〈That's what friends are for〉는 엘튼 존과 글래디스 나이트가 빠지고 그 자리에 루더 반드로스와 휘트니 휴스턴이 들어와 함께 부른 버전도 있다. 루더 반드로스와 휘트니 휴스턴 역시 가창력 하면 절대 빠지지 않는 걸출한 보컬리스트들이지만 이 버전을 듣고 있으면 어쩐지 노래의 맛이 덜하다. 역시 이 노래는 디온 워윅과 글래디스 나이트, 스티비 원더, 엘튼 존이 불러야 제맛이다. 노래마다 거기에 어울리는 주인은 역시 따로 있는 것인가 보다.

노래듣기

I'll stand by you

The Pretenders, 「Last of the Independents」(1994)

크리시 하인드Chrissie Hynde는 록계를 대표하는 여장부이다. 1951년 미국 오하이오주 애크론에서 태어난 그녀는 1973년에 영국 런던으로 건너가 권위 있는 음악잡지인 『뉴 뮤지컬 익스프레스NME』의 기자로 일했다. 이후 프랑스와 미국을 오가며 밴드 활동을 하기도 했지만, 다시 영국으로 돌아와 1978년 그룹 프리텐더스The Pretenders를 출범시켰다. 자신이 홍일점으로 보컬리스트를 맡았고, 피터 파돈Peter Fardon과 마틴 챔버스Martin Chambers, 제임스 허니먼 스코트James Honeyman Scott 등 세 명의 남성 멤버로 구성된 4인조의 라인업이었다.

1970년대 후반 영국은 성난 젊은이들의 울분을 끌어모아 폭발시킨 펑크 록의 자장 안에 있었다. 섹스 피스톨스와 클래시 같은 밴드들이 그들을 대변했다. 하지만 확연히 남성 중심의 음악이던 펑크 진영에서 크리시 하인드는 환영받지 못했다. 사람들은 그녀를 두고 '결국은 실패할 시끄러운 년'이라고 대놓고 비아냥거렸다. 프리텐더스는 적대적인 환경을 실력으로 돌파했다. 1979년에 발표한 데뷔싱글 ‹Stop your sobbing›은 평단의 호평을 이끌어냈고, 이어진 데뷔앨

범 「Pretenders」는 영국 앨범차트 1위를 차지했다. 수록곡 ‹Brass in pocket›도 싱글차트 정상을 밟았다.

이어진 1981년의 2집 「Pretenders Ⅱ」도 만만치 않은 성공을 거두었지만 밴드를 기다린 것은 연이은 비극이었다. 1982년 제임스 허니먼 스코트가, 1983년에는 피터 파돈이 잇달아 약물중독으로 사망한 것이다. 크리시 하인드는 새롭게 멤버를 정비하고 1983년 ‹Back on the chain gang›을 히트시키는 등 활동을 이어갔지만, 1987년 밴드는 끝내 휴지기로 접어들었다.

1990년 세션 연주자들을 기용해 활동을 재개한 프리텐더스는 1993년 크리시 하인드와 기타리스트 아담 세이모어Adam Seymour를 주축으로 세션 연주자들과 함께 새 앨범을 녹음했다. 앨범은 1994년 세상에 모습을 드러냈는데 그것이 바로 「Last of the Independents」이다. 여기에 ‹I'll stand by you›가 수록되어 있다.

‹I'll stand by you›는 크리시 하인드의 목소리가 가진 힘을 잘 보여주는 곡이다. 그녀의 목소리는 파워풀하지만 따뜻한 구석이 있고, 결코 평탄치 않았던 자신의 인생 역정이 녹아 있는 듯 듣는 이의 마음을 흔드는 격정이 있다. 누군가 지금 절망에 빠진 이가 있다면 이만큼 위로가 되는 노래도 없을 것이다. 노래는 이렇게 말하고 있으니까.

I'll stand by you
Won't let nobody hurt you

내가 당신 곁에 있을 거예요
아무도 당신을 해치지 못하게 할 거예요

[…]

When you're standing at the crossroads
Don't know which path to choose
Let me come along
Cause even if you're wrong

당신이 교차로에 서 있을 때
어디로 가야 할지 알 수 없을 때
내가 함께 가게 해줘요
비록 그것이 틀린 길일지라도

[…]

I'll stand by you
Take me in, into your darkest hour
And I'll never desert you
I'll stand by you

내가 당신 곁에 있을 거예요
당신의 가장 어두운 시간으로 나를 데려가줘요
나는 절대로 당신을 버리지 않을 거예요
내가 당신 곁에 있을 거예요

세상에 이보다 더 확실한 응원가가 있을까? 누구나 위로가 필요
할 때 가장 듣고 싶은 말은 '나는 네 편이야', '내가 네 곁에 있을게'라

는 말일 것이다. 설사 네가 틀렸고 너의 잘못일지라도 나는 무조건 너의 편이라 말해준다면 더 말할 것도 없다. 개인적으로는 그런 상황이 온다면 위로의 말보다 말없이 손을 잡아주고 말겠지만.

성차별적인 생각은 절대 아니라는 것을 전제로 얘기하자면 ‹I'll stand by you›를 크리시 하인드가 아닌 남자 가수가 불렀더라면 나는 이 노래를 통해 그만큼 크게 위로받진 못했을 것 같다. 딱히 이유는 불분명하지만 나로서는 여성이 불러주었기 때문에 더 크게 위로가 되었다는 얘기다. 그것은 부르는 이와 듣는 이가 남녀의 역할을 바꾼대도 성립하는 얘기일 것이다.

언제 어디서 이 노래를 처음 들었는지는 정확히 기억하지 못한다. 하지만 이 노래가 발표된 것이 1994년 5월이었음을 감안해 추측하건대 그해 여름 어느 날 어딘가에서였을 것이다. 당시는 내가 군에서 막 제대해 복학을 앞둔 때였다. 나는 1994년 6월에 전역했다. 태양이 뜨거웠던 무더운 여름이었고, 무언가 정체를 알 수 없는 초조와 무게감이 마음을 짓누르고 있던 시절이었다.

Andante andante

ABBA, 「Super Trouper」(1980)

아바ABBA의 ‹Dancing Queen›은 예나 지금이나 한국인이 좋아하
는 팝송이다. 1980~90년대 해마다 연말이면 방송국이나 음악잡지
에서 선정하던 '한국인이 좋아하는 팝송' 순위에서 거의 언제나 비틀
스의 ‹Yesterday›와 1위를 다퉜을 만큼 높은 인기를 누렸다. 아바 자
체가 한국인이 몹시도 사랑하는 그룹이어서 이들의 노래 중에는 국
내에서 크게 사랑받았던 곡이 무수히 많다. ‹Mamma mia›, ‹SOS›,
‹Waterloo›, ‹Honey honey›, ‹I have a dream›, ‹Gimme gimme
gimme›, ‹Money money money›, ‹The winner takes it all›, ‹Our
last Summer›, ‹Thank you for the music›, ‹Chiquitita›, ‹Super
trouper› 등등.

아바의 선풍적인 인기는 한국에만 국한된 것은 아니고 전 지
구적 현상이었다. 빌보드 싱글차트 1위를 차지한 곡은 ‹Dancing
Queen› 한 곡뿐이었지만, 미국에서도 굉장한 인기를 끌었고 유럽에
서는 절대적인 지지를 받았다.

애니 프리드 린스태드Anni-frid Lyngstad, 아그네사 팰츠코그

Agnetha Faltskog, 베니 앤더슨Benny Andersson, 비요른 울바에우스Bjorn Ulbaeus, 네 사람은 아바 결성 이전에도 각자가 스웨덴 음악계에서 활발히 활동하며 지명도를 얻은 뮤지션들이었다. 이들은 1971년 의기투합해 아바가 되었는데, 1974년 봄 영국 브라이튼 돔 구장에서 열린 유로비전 송 콘테스트에 참가해 ‹Waterloo›로 그랑프리를 차지하면서 본격적인 성공시대를 열었다. 아바는 70년대 내내 유럽 전역의 차트 1위를 석권하며 전성기를 구가했는데, 상업적인 성과도 엄청나서 1977년에는 아바의 연간 소득이 스웨덴 대표 기업인 볼보자동차의 연간 판매고를 넘어섰을 정도였다.

아바는 70년대의 그룹이다. 1982년 해체됐고 결혼해서 두 쌍의 부부가 되었던 멤버들도 이혼해 다시 각자가 되었다. 하지만 그 이후에도 팬들은 아바와 이들의 음악을 사랑했다. 1999년에는 아바의 히트곡들을 모아 만든 뮤지컬 «맘마미아»가 초연되었고, 이후 세계 각국에서 큰 인기를 얻으며 지금도 무대에 올려지고 있다. 2008년에는 뮤지컬을 영화화한 «맘마미아»가 만들어지기도 했다. 메릴 스트립, 피어스 브로스넌, 콜린 퍼스, 아만다 사이프리드 등 톱 배우들이 대거 등장한 영화는 흥행에 성공했고, 영화의 촬영지였던 그리스 스코펠로스섬과 스키아토스섬은 때 아닌 관광 특수를 누리기도 했다. 영화는 2018년에 2편이 만들어졌다.

이유 없이 분주한 날들이다. 실제로 일이 바쁘기도 하지만 그보다는 마음이 번잡하고 여유가 없다. 현대사회는 우리에게 빠르고 정확할 것을 요구한다. 왜 그래야 하는지 질문해볼 틈도 없이 주어진 일에 치여 바쁘게 살다 문득 돌아보면 허무해질 때가 있다. 그럴 때면 뭐 하러 이렇게 동동거리고 안달하며 살고 있나 회의감이 밀려온다. 일순간

어딘가 한적한 곳으로 떠나고 싶어진다. 가끔은 아무것도, 음악마저도 없는 곳을 꿈꾸기도 하지만 그래도 음악만은 동행해도 좋겠다. 너무 외롭고 쓸쓸하지 않도록. 그때 들을 음악을 챙겨서 저장한다면 나는 아바의 ‹Andante andante›를 첫 곡으로 넣겠다. 아바가 막바지를 향해가던 1980년 발표한 앨범 「Super Trouper」는 ‹The winner takes it all›과 ‹Super trouper›라는 빅 히트곡을 배출했다. 해마다 1월 1일이면 어김없이 듣게 되는 노래 ‹Happy new year›도 이 앨범에 실려 있다. 그리고 ‹Andante andante›도 여기에 있다. 영롱한 건반과 기타 사운드로 수놓은 ‹Andante andante›는 사랑노래다. 감정이 자라는 대로 천천히 내게 다가와 천천히 나와 함께 가기를 소망한다.

Take your time, make it slow
Andante, andante just let the feeling grow

여유를 가지고 느리게 두세요
천천히, 천천히 감정이 자라도록 하세요

[…]

Andante, andante go slowly with me now
I'm your music, I'm your song

천천히, 천천히 지금 나와 함께 가요
나는 당신의 음악, 나는 당신의 노래랍니다

음악처럼 삶에도 속도가 있다면 ‘안단테’ 정도가 좋겠다. 알레그

로는 좀 빠르고 모데라토는 왠지 너무 평범하다. 아다지오는 너무 느리고 리타르단도는 갈수록 너무 늘어지는 것 같아 썩 내키지 않는다. 역시 '안단테'가 좋겠다.

좋아하는 노래들을 녹음해서 워크맨으로 듣고 다니던 카세트테이프 속 여기저기에 아바의 ‹Andante andante›가 들어 있었다. 이 노래를 듣는 것만으로도 나는 적잖은 위안을 얻었었나 보다. 같은 맥락에서 가요 중에서는 윤상의 ‹한 걸음 더›를 좋아한다. '한 걸음 더 천천히 간다 해도 그리 늦는 것은 아냐.'

‹Andante andante›가 별다른 히트를 기록하지 못했고, 때문에 그 많고 많은 아바의 베스트앨범 어디에서도 발견되지 않는다는 것도 마음에 든다. 괜히 잘 숨겨놓은 보석 같은 느낌이어서 말이다.

Ol'55

Tom Waits, 「Closing Time」(1973)

누구나 극심한 슬픔에 빠지는 순간이 있다. 무릎을 세우고 앉기조차 힘들 만큼 무너져버린 마음은 한사코 끝을 모를 바닥으로 침잠한다. 그럴 때는 백만 가지 위로의 말과 행동이 아무 소용이 없다. 어쭙잖은 위로가 오히려 소금을 뿌리듯 상처를 덧내기도 한다. 그때는 차라리 그냥 놔두는 것이 좋다. 슬픔의 극한까지 스스로를 밀어내 끝내 바닥을 칠 때까지 그저 바라만 보는 것이 때로는 최선이다. 바닥을 쳐야 비로소 반등의 시간이 찾아온다.

하지만 바로 그런 순간에도 노래만은 위로가 된다. 적어도 내게는 그랬다. 특히 어제와 오늘이 별반 다르지 않은 삶의 무게에 짓눌리고 지친 이들이라면 분명 이 노래가 위로가 될 것이다. 노래는 말한다. 너만 그런 것이 아니라고, 모두가 그렇게 살아간다고. 노래의 제목은 톰 웨이츠Tom Waits의 〈Ol'55〉이다.

톰 웨이츠는 잭 케루악이나 윌리엄 버로스 같은 비트족[17] 작가들의 작품을 탐닉했고, 그것이 그의 작품세계에 지대한 영향을 끼친 것으

로 알려져 있다. 그의 가사는 추상적이고 많은 은유를 내포하고 있어서 해독이 어렵기로 유명한데, 혹자들은 밥 딜런의 가사보다 더 난해하고 문학적이라는 평가를 내리기도 한다. ‹Ol'55›의 가사도 예외는 아니다.

Well my time went so quickly
I went lickety-splickly out to my Ol'55
As I drove away slowly, feeling so holy
God knows I was feeling alive

내 시간은 너무 빨리 흘러갔지
나는 빠르게 내 Ol'55(자동차 브랜드)로 갔어
천천히 운전하면서 성스러운 느낌을 받았지
신은 아실 거야. 나는 살아 있다고 느꼈어

Now the Sun's coming up
I'm riding with Lady Luck, freeway cars and trucks,
Stars beginning to fade, and I lead the parade

이제 해가 뜨고 있네
나는 행운의 여신과 차에 타고 있어
차와 트럭이 다니는 고속도로에서
별들은 사라지기 시작했고 나는 그 행렬을 이끈다네

17) 출세·교육·도덕 등과 같은 전통적 개념과 중산층의 생활태도에 적대적이었던 젊은 세대를 부르는 말이다. 흔히 영화 «이유 없는 반항»의 제임스 딘을 비트족의 대표적인 인물로 꼽기도 하는데, 기성세대에 대한 반감은 허무주의와 함께 이들을 동양적 신비주의와 시·문학·음악·약물 등에 심취하게 만들었다.

[…]

And it's six in the morning
Gave me no warning
I had to be on my way

아침 6시야
아무런 경고도 없이
나는 나의 길을 가야만 했지

노래 속의 행렬이란 아마도 많은 양의 알코올에 의존했을 잠깐 동안의 안식의 시간이 다한 후에 어쩔 수 없이 돌아가야만 하는 피곤한 일상 같은 것이 아닐까. 아침 6시란 어쩌면 우리들 대부분이 고통스럽게 직면하는 출근 시간일지도 모르겠다. 다시 말하지만 톰 웨이츠의 가사를 직역하기는 어렵다. 따라서 얼마든지 다른 해석이 있을 수 있음을 미리 밝혀둔다.

⟨Ol'55⟩는 그가 1973년에 발표한 자신의 첫 번째 정규앨범 「Closing Time」에 실려 있다. 앨범의 문을 여는 첫 곡이 이 노래다. 팝 역사상 가장 개성 넘치는 캐릭터 중 한 명인 톰 웨이츠의 시작이었다. 앨범 재킷에 실린 피아노에 기대 선 톰 웨이츠의 모습은 그의 사진 중 가장 멀쩡한 모습을 담고 있다. 세상에 알려진 사진 속의 그는 대부분 술과 담배연기에 파묻힌 모습이었다. 톰 웨이츠의 거칠고 메마른 목소리는 술에 취하거나 담배에 찌들지 않고서는 낼 수 없는 소리라는 얘기가 있다. 동의한다. 다만 덧붙이고 싶은 것은 바로 그 목소리가 그 어떤 부드럽고 아름다운 미성보다 더 큰 위로가 되는 순간이 있다는

것이다. 마찬가지로 톰 웨이츠의 목소리는 술과 담배를 부른다. 그의 노래를 듣노라면 자연스럽게 담배에 손이 가거나 술을 찾게 될지도 모른다. 나는 이제 담배를 끊었지만, 지금도 ‹Ol'55›를 듣는 것은 줄담배를 피우며 하루라도 술을 마시지 않으면 입에 가시가 돋치던 젊은 날의 나를 떠올리게 하는 버튼이기도 하다.

 이 노래는 확실히 담배연기 자욱한 술집에서 조금은 취한 상태로 들어야 제맛이다. 언젠가 톰 웨이츠의 노래를 직접 들을 수 있는 날이 온다 해도 정식 공연장이 아니라 어느 허름한 바에서 적당히 술에 취한 그가 혼자서 피아노 앞에 앉아 부르는 노래를 듣고 싶다. 예정에도 없던 갑작스러운 연주. 술기운에 목소리는 조금 더 격한 감정을 머금고 몇 번쯤 음정을 틀린 대도 괜찮다. 가끔씩은 그런 것이 허락되는 삶이라야 숨을 쉬기가 조금은 편할 것 같다.

 ‹Ol'55›는 톰 웨이츠가 발표하고 불과 1년 후인 1974년에 이글스가 그들의 세 번째 정규앨범 「On the Border」에서 리메이크해 불렀다. 이글스의 리메이크가 대중적으로 더 인기를 끌었지만, 노래가 가진 원초적 힘은 현저히 약화되었다. 나는 이글스를 좋아하지만 ‹Ol'55›의 리메이크에는 낙제점을 주고 싶다. 마치 우리 속에서 길러진 맹수처럼 노래는 특유의 거친 야생의 매력을 잃고 말았다. 이글스의 ‹Ol'55›는 확실히 밋밋하다.

 톰 웨이츠 자신도 이글스의 리메이크를 별로 탐탁해 하지 않았다. 그는 이글스의 ‹Ol'55›가 소독되거나 표백된 것 같은 느낌을 받는다고 했다. 그럴싸한 비유다. 이글스의 노래가 더 친절하게 말을 걸어오지만, 고단한 삶의 순간마다 말없이 위로가 되어주는 것은 언제나 톰 웨이츠의 ‹Ol'55›다.

노래듣기

Everybody hurts

R.E.M., 「Automatic for the People」(1992)

너무나 힘이 들어 쓰러질 것만 같은 순간에 정말로 듣고 싶은 소리는 어쩌면 '힘을 내'보다는 '너만 그런 거 아니야', '다 그래'라는 말일지도 모른다. 나만 혼자 그런 것이 아니라 모두가 그렇다는 사실은 때로 그 어떤 것보다 위로가 된다. 톰 웨이츠의 ‹Ol'55›보다 더 직접적으로 그렇게 말해주는 노래가 있다. 모두가 그러니 괜찮다고 위로의 손길을 내미는 노래, 알이엠R.E.M.의 ‹Everybody hurts›이다.

아쉽게도 알이엠은 현존하는 밴드가 아니다. 1980년 데뷔한 이래로 30년 넘게 많은 사랑을 받으며 컬리지 록College Rock 18)의 대표밴드로 군림해온 알이엠은 지난 2011년 자신들의 홈페이지를 통해 해체를 발표하고 조금은 갑작스런 작별을 고했다. 밴드의 보컬 마이클 스타이프Michael Stipe는 "떠날 때를 아는 것이야말로 파티에 참석하는 기

18) 1980년대 중반 빌보드가 메인스트림 록 차트와 별도로 컬리지 록 차트를 신설하면서 처음 쓰이기 시작했다. 당시 이런 음악이 미국의 대학방송국을 중심으로 인기를 얻었기 때문에 컬리지 록이라는 이름이 붙었다. 음악적 태도 면에서는 '인디 록'과도 맥이 닿아 있는 부분이 있다.

술"이라는 말로 고별사를 대신했다. 이제 그들이 활동 재개를 발표하고 돌아오지 않는 한 우리가 그들을 직접 만날 일은 없지만, 그들이 세상에 남겨놓은 최고의 위로곡 ‹Everybody hurts›는 영원히 우리 곁에 남아 고통과 실의에 빠진 어떤 이들을 위무할 것이다.

알이엠은 록의 역사에서 음악적 순수성과 상업적 성공 사이 아주 이상적인 지대를 개척한 모범적 밴드였다. 상업적으로도 성공한 그룹이었지만 이들의 음악적 지향과 태도는 끝까지 상업성에의 완벽한 투항을 거부했다. 그러므로 90년대 초 얼터너티브 록이 발흥했을 때 수많은 후배 밴드들이 알이엠에 존경의 헌사를 바친 것은 당연한 일이었다.

알이엠의 대표앨범으로는 흔히 1988년의 「Green」을 시작으로 1991년의 「Out of Time」과 1992년의 「Automatic for the People」로 이어지는 3부작이 꼽힌다. ‹Everybody hurts›는 이들 3부작의 마지막인 「Automatic for the People」에 수록되어 있다. 단출한 기타와 피아노 반주를 위주로 록 밴드의 흔한 코러스도 등장하지 않는 노래는 알이엠의 노래 중에서는 드물게 컨트리 발라드 느낌에 가까운 곡이다.

> When your day is long and the night, the night is yours alone
> When you're sure you've had enough of this life
> Hang on, Don't let yourself go
> Cause everybody cries and everybody hurts sometimes
> Sometimes everything is wrong

> 낮은 길고 밤은 혼자일 때
> 짊어진 삶의 무게가 무거울 때
> 삶을 붙잡아요 당신을 놓지 말아요

왜냐하면 누구나 울고 누구나 때론 상처받으니까

때론 모든 것이 잘못되니까

[…]

Take comfort in your friends, everybody hurts

Don't throw your hand. Oh, no, don't throw your hand

If you feel like you're alone. No, no, no, you're not alone

친구에게서 위안을 찾아요, 모두가 아프니까

잡은 손을 놓지 말아요. 아니에요, 잡은 손을 놓지 말아요

혼자라고 느껴지더라도 아니에요. 아니에요, 당신은 혼자가 아니에요

노래와 함께 공개된 뮤직비디오는 차를 타고 가는 멤버들의 모습을 보여주는 것으로 시작한다. 잠시 후 차는 도로에서 교통정체에 갇히고 카메라는 함께 갇힌 주변의 많은 차와 운전자들의 모습을 비춘다. 감독은 살면서 마주치는 아픔과 상처들이 마치 언제 어디서 마주칠지 모르는 교통정체와도 같은 것이라고 말하고 싶었던 것일까. 교통정체를 피할 수 없는 것처럼 누구나 상처받는 것을 피할 수 없는 순간이 있다고 말이다. 그렇다면 마이클 스타이프가 차에서 내려 노래를 부르며 걸어가고 다른 이들이 그를 따르는 마지막 장면은 어떻게든 삶이 지속되어야 한다는 강력한 의지 표명일 것이다. 마침 반복되는 가사는 'hold on, hold on, hold on'이다.

점점 개천에서 용 나기 어려운 세상이 되어가고 있다. 부와 지위는 세습되고 노력에 의해 신분과 처지를 바꿀 가능성은 점점 희박해지

고 있다. 부모, 특히 부모의 재력이 이미 많은 것을 결정지어버리는 세상이 되어가고 있는 것이다. 그래서 역으로 힘들고 어려운 과정을 거쳐서 성공에 이르는 이들의 이야기는 많은 사람들에게 위안이 되고 용기가 된다. 그런 면에서도 알이엠은 희망을 주는 밴드이다. 1980년대 초 네 사람이 만나 처음 음악을 시작했을 때 이들은 한 소녀의 생일파티에서 돈을 받고 노래하던 무명의 로컬밴드였지만, 알이엠은 그 후 30년 동안 여러 개의 그래미 트로피를 들어 올리고 로큰롤 명예의 전당에 이름을 올린 거물밴드가 되었다. 그리고 31년째 되던 해에 그 모든 영광을 뒤로하고 홀연히 퇴장했다.

알이엠은 모든 곡의 작사, 작곡자로 밴드 멤버들의 이름을 공동으로 올려놓았지만, ‹Everybody hurts›는 밴드의 드러머 빌 베리Bill Berry가 대부분을 작업한 것으로 알려져 있다. 건강상의 이유로 1997년 먼저 밴드를 떠났던 빌 베리는 이후 농장에서 농부로서의 삶을 즐기며 살아가고 있다. 이 또한 부러운 삶이다.

노래듣기

메탈 번데기 리어카

부천의 추억 #1

번데기를 파는 리어카에서는 항상 음악이
흘러나왔는데, 이 음악들이 도무지
예사롭지가 않았다. 록과 헤비메탈 중심의
탁월한 선곡은 허구한 날 나의 귀를 잡아끌기
일쑤였고, 그중 또 많은 날들에 기어이 나를
그 리어카 앞에 주저앉히고야 말았다.

STEREO	33 $\frac{1}{3}$
SIDE A	

01. Goodbye to romance
02. You give love a bad name
03. A tale that wasn't right
04. The final countdown
05. Sweet child o' mine
06. One

Goodbye to romance

Ozzy Osbourne, 「Blizzard of Ozz」(1980)

대학교 2학년이던 1990년 봄 우리 집은 서울을 떠나 경기도 부천으로
이사를 했다. 그때 나는 신촌에 있는 대학에 다니고 있었는데, 부천과
신촌을 통학하는 방법은 버스나 전철을 타는 것이었다. 오며 가며 항
상 지나치게 되는 부천역 북부 광장에는 백화점이 하나 있었다. 그리
고 그 앞에 아직도 기억이 생생한 번데기 리어카가 있었다. 번데기를
파는 리어카에서는 항상 음악이 흘러나왔는데, 이 음악들이 도무지 예
사롭지가 않았다. 록과 헤비메탈 중심의 탁월한 선곡은 허구한 날 나
의 귀를 잡아끌기 일쑤였고, 그중 또 많은 날들에 기어이 나를 그 리어
카 앞에 주저앉히고야 말았다. 그럴 때면 나는 한동안 리어카의 작은
스피커에서 흘러나오는 음악에 빠져들었다가 때로는 제목을 묻기 위
해 번데기를 샀으며, 결국은 근처 레코드가게로 달려가 그 노래가 실
린 음반(당시는 LP)을 사기도 했다.

2000년대 초반 MTV에서 방영되어 큰 화제를 불러일으켰던 《
오스본 패밀리»라는 프로그램이 있었다. 오지 오스본Ozzy Osbourne 가

족의 실생활을 보여주는 리얼리티 쇼였는데, 이를 통해 오지는 평범한 배 나온 동네 아저씨의 이미지를 갖게 되었다. 하지만 이것은 그의 실체가 아니다. 그는 1970년대 전설적인 메탈 밴드 블랙 사바스^{Black Sabbath}의 보컬리스트로서 헤비메탈의 역사에 누구보다 뚜렷한 족적을 남겼고, 1980년대 블랙 사바스를 떠난 이후에도 자신의 이름을 내건 밴드 오지 오스본을 결성해 광폭한 활약을 보여주었다. 괴기스러운 분장에 짐승의 피를 뿌리고 박쥐를 물어뜯는 등 무대 위에서 그가 보여준 숱한 엽기적인 행위들은 이른바 쇼크 록을 상징하는 장면들로 두고두고 회자되고 있고, 1996년에 처음 시작한 '오즈 페스트'는 다소 부침을 겪으면서도 헤비메탈의 대표 축제로 자리 잡았다.

밴드 오지 오스본의 데뷔앨범 「Blizzard of Ozz」는 헤비메탈의 역사를 이야기할 때 절대로 빼놓을 수 없는 걸작이다. 1980년에 발표된 앨범에는 멋진 기타 리프를 지닌 양대 명곡 ‹Crazy train›과 ‹Mr. Crowley›가 수록되어 있고, 후에 노래를 듣고 아들이 자살을 했다고 주장한 부모와의 소송으로 유명해진 ‹Suicide solution›도 실려 있다. 그리고 무엇보다 한국인이 사랑하는 불후의 발라드 ‹Goodbye to romance›가 여기에 있다.

오지 오스본과 함께 「Blizzard of Ozz」를 주조해낸 인물은 젊은 기타영웅 랜디 로즈^{Randy Rhoads}이다. 당시 그는 20대 초반의 어린 나이에도 당대 최고의 헤비메탈 기타리스트 반 헤일런에 비견될 만큼 각광받던 기대주였다. 그의 독창적이고 개성 넘치는 연주 스타일은 많은 이들에게 영감을 주었으며, 특히 헤비메탈 기타에 클래식의 요소를 적극 도입함으로써 잉베이 맘스틴과 바로크 메탈[19]의 발흥에도 결정적인 영향을 끼친 것으로 평가받는다. 블랙 사바스의 동료 토니 아

이오미부터 오지 오스본을 거쳐간 제이크 이 리, 잭 와일드에 이르기까지 기타리스트를 찾는 데는 남다른 혜안을 가졌던 오지가 야심차게 자신의 이름을 내걸고 출발한 밴드의 첫 번째 기타리스트로 랜디 로즈를 선택했다는 사실부터가 그의 뛰어난 재능을 잘 설명해준다. 하지만 안타깝게도 그는 1982년 불의의 경비행기 사고로 스물다섯 짧은 생을 마감했다.

랜디 로즈의 번뜩이는 기타를 듣고 싶다면 ‹Crazy train›이나 ‹Mr. Crowley›를 들어야 하겠으나, 전체적으로 투박한 목소리와 연주를 이어간 ‹Goodbye to romance›의 간주부에 등장하는 짧은 기타 솔로도 그리 만만한 연주는 아니다. 마치 랜디 로즈가 '나 여기 있어'라고 속삭이는 것만 같다. ‹Goodbye to romance›는 사랑과 우정에 작별을 고하는 곡이지만, 단순한 이별노래만은 아니다. 사랑과 우정 대신 자유와 새로운 시작을 구하고 있기 때문이다. 내일은 또 내일의 태양이 뜰 테고, 혹 비가 오더라도 상관없다.

‹Goodbye to romance›는 2개의 인상적인 라이브 클립으로도 만날 수 있다. 먼저 1987년에 발매된 앨범「Ozzy Osbourne Randy Rhoads Tribute」이다. 이 앨범은 랜디 로즈 생전인 1981년에 녹음된 라이브 실황을 담고 있지만, 그의 사후 5년이 지난 1987년에야 세상에 공개되었다. 앨범의 재킷에서 오지는 기타를 치는 랜디를 번쩍 들어 올리고 있다. 1993년 출시된 라이브 앨범「Live & Loud」버전도 있다. 잭 와일드Zakk Wylde가 기타를 맡고 있는 앨범은 랜디 로즈의 빈자리가 못내 아쉽기는 하지만, 라이브의 열기만은 훨씬 더 생생하게

19) 헤비메탈의 하위 장르로 클래식과 스피드 메탈로부터 영향을 받아 속주에 기반한 기교적인 연주를 특징으로 한다. 네오클래시컬 메탈이라고도 한다.

살아 있다. 여기서 오지는 종종 마이크를 청중들에게 넘기고, 청중들은 'Goodbye to romance'를 목청껏 따라 부른다.

그날 메탈 번데기 리어카에서 들려오던 ‹Goodbye to romance›도 라이브 버전이었다. 예전에 지겹도록 들었으나 한동안 잊고 있었던 노래를 그렇게 다시 만나 반가웠다.

2014년 오지 오스본이 록페스티벌의 헤드라이너로 한국을 찾았을 때 한걸음에 상암벌로 달려갔다. 그날 두 시간 내내 열광했지만 충격적이었던 것은 끝내 ‹Goodbye to romance›를 부르지 않았다는 것이다. 솔직히 주다스 프리스트가 내한공연에서 ‹Before the dawn›을 부르지 않을 것은 예상하고 있었지만, 오지 오스본이 이 노래를 부르지 않을 줄은 몰랐다. 그래서 나는 공연이 끝나고 조명이 모두 꺼진 다음에도 오랫동안 아쉬움을 삼키며 그곳에 앉아 있어야 했다.

You give love a bad name

Bon Jovi, 「Slippery When Wet」(1986)

메탈 키드들은 공통된 기억을 갖고 있다. 헤비메탈이라 불리는 음악이 젊은이들의 음악적 취향을 지배하던 그 무렵, 세상에 음악은 오직 헤비메탈만 있었다. 헤비메탈이어야만 했다. 음악 좀 듣는다 소리를 들으려면 거기서의 음악이란 헤비메탈이어야 했고, 반대로 상대적으로 말랑말랑한 팝 음악을 좋아한다고 하면 귀가 얄팍하고 음악을 잘 모르는 사람으로 간주되었다. 지금 생각하면 터무니없는 발상이지만 그때는 분위기가 정말 그랬다. 나 역시도 그런 분위기를 피해가지는 못했는데 내가 가장 먼저 좋아했던 메탈 그룹은 본 조비Bon Jovi였고, 노래는 ‹You give love a bad name›이었다. 여기서 또 누가 본 조비는 가장 연성화된 팝 메탈의 대표 그룹이니 진정한 헤비메탈이 아니라고 지적하려 든다면 이제는 상관없다. 음악은 그렇게 나누는 게 아니라고 가볍게 무시하면 될 일이다.

1986년 나는 고등학생이 되었다. 입시의 중압감은 중학교 시절과는 비교도 할 수 없을 만큼 무겁게 다가왔지만, 그 와중에도 다행히

음악이 있었다. 워크맨을 끼고 다니며 공부하는 틈틈이 음악을 들었거나 음악 듣는 틈틈이 공부하던 그 시절 즐겨 들었던 것이 AFKN 라디오였다. AFKN은 원래 주한미군을 위한 방송이었지만, 한국인들도 주파수만 맞추면 들을 수 있었다. 팝송 키드들에게는 어디보다도 빠르게 팝 음악을 듣고 정보를 얻어낼 수 있는 통로였다. 당시의 절대적인 차트였던 빌보드차트 순위도 가장 빠르게 접할 수 있었다. ‹You give love a bad name›은 1986년 그해 가장 자주 라디오 전파를 타던 헤비메탈 곡이었다. AFKN 라디오는 물론이고 국내 라디오에서도 팝송 프로그램에서 단골로 선곡되었다. 채널 2번에서 방송되던 AFKN TV 채널도 있었다. 주말에 AFKN TV에서 해주던 팝송 순위 프로그램을 통해 뮤직비디오도 자주 접했던 기억이 난다.

본 조비 이전에도 수많은 뛰어난 메탈 밴드들이 있었다. 그러나 상업적인 측면에서 헤비메탈의 전성기를 장식한 밴드는 누가 뭐래도 본 조비이다. 1983년 보컬리스트 존 본 조비Jon Bon Jovi와 기타리스트 리치 샘보라Richie Sambora를 주축으로 결성된 본 조비는 1984년 그룹 동명 데뷔앨범 「Bon Jovi」에서 ‹Runaway›를 소폭 히트시켰지만, 이어진 1985년 앨범 「7800° Fahrenheit」까지는 잠복기를 보냈다. 그러다 1986년 발표한 앨범 「Slippery When Wet」에서 드디어 폭발했다. 앨범은 그해 여름 발표되자마자 곧장 차트를 강타했는데, ‹You give love a bad name›이 먼저 포문을 열었다. 그해 가을 빌보드 싱글차트에서 대뜸 1위를 차지한 것이다. 비슷한 시기 「Slippery When Wet」도 빌보드 앨범차트 정상에 올라 본 조비 최초의 넘버원 싱글과 앨범이 되었다.

이 앨범의 최대 히트곡은 ‹Livin’ on a prayer›이다. 토크박스[20]를 활용한 대단히 인상적인 인트로를 가진 이 곡은 1987년 초 빌보드 싱글차트에서 4주 연속 1위를 차지했고, 이 시기 앨범도 다시 한 번 1

위에 올라 7주 연속 정상에 머물렀다. 이 노래는 본 조비의 단 한 곡을 꼽으라면 선택하는 사람이 가장 많을 만큼 자타가 공인하는 밴드의 대표곡이다. 그러나 역시 최초의 의미는 남다른 것이어서, 차트상의 기록에서나 개인적 경험 면에서나 〈You give love a bad name〉이 남긴 인상이 조금 더 각별하다. 노래는 별다른 도입부도 없이 곧바로 하이라이트로 치고 나간다. 사랑은 더럽혀졌고, 그전에 총알은 심장을 관통했다. 'Shot through the heart'라고 외치는 절규가 노래의 시작이다. 이 노래의 시원스런 샤우팅과 떼창은 인기 헤비메탈 곡의 일종의 전범이 되었다.

헤비메탈을 세분하는 여러 하위 장르가 있다. 메탈리카로 대변되는 스래시 메탈Thrash Metal 21)을 기준으로 더 어둡고 광폭한 쪽으로 나아가는 것이 데스 메탈, 블랙 메탈, 둠 메탈 등이고, 반대로 팝적인 요소를 흡수하는 것이 팝 메탈이다. 그리고 많은 팝 메탈 밴드들이 미국 LA를 주 활동 무대로 했기 때문에 이들을 일컬어 LA 메탈이라고 부르기도 한다(LA 메탈은 공식적으로 쓰이는 용어는 아니고 우리나라에서만 쓰는 말이다). 대부분이 긴 머리를 휘날렸으므로 헤어 메탈, 진한 화장을 넘어 분장을 하는 이들이 많았으므로 페인팅 메탈이라는 용어도 생겨났다. 아무튼 본 조비는 LA 메탈의 선두주자였고, 본 조비가 먼저 내딛은 발자국을 따라 포이즌, 신데렐라, 킹덤 컴, 워런트, 스키드 로, 건스 앤 로지스 등 수많은 후배들이 그 길을 갔다.

20) 기타와 신디사이저 등에 연결해서 쓰는 이펙터의 일종이다. 토크박스와 연결된 튜브를 입에 물고 소리를 내면서 악기를 치면 악기소리가 목소리로 변환되면서 로봇이 내는 기계음처럼 들리게 된다.

21) 헤비메탈의 하위 장르로 빠른 스피드에다 묵직하고 날카로워 공격적인 사운드를 특징으로 한다. 연성화된 팝 메탈의 대척점에 있는 장르라고 할 수 있다.

‹You give love a bad name›과 ‹Livin’ on a prayer›의 핵심 기타 리프는 서로 바꾸어 써도 무방할 만큼 놀랍도록 닮았다. 두 곡은 모두 본 조비와 리치 샘보라가 함께 만들었는데, ‹You give love a bad name›에는 송라이터 데스몬드 차일드^{Desmond Child}도 힘을 보탰다. 그는 상업적 성공을 위해 이 앨범부터 송라이팅을 돕도록 고용되었는데 결과는 대성공이었다.

A tale that wasn't right

Helloween, 「Keeper of the Seven Keys: Part. I」(1987)

헤비메탈의 대표밴드들은 대개 영미 양국 출신들이 많다. 두말할 것
도 없이 이 두 나라가 헤비메탈의 절대 강국이다. 그 와중에 유럽 대륙
에서 몇몇 뛰어난 밴드들이 출현하기도 했는데, 이들을 배출한 대표적
인 나라가 독일과 스웨덴이다. 스웨덴 출신으로는 속주기타의 거장 잉
베이 맘스틴과 ⟨The final countdown⟩을 부른 유럽 등이 있고, 독일
출신으로는 스콜피온스와 억셉트, 헬로윈Helloween, 감마 레이 등이 있
다. 독일 출신 메탈 밴드들이 다수 등장하면서 이들을 통틀어 부르는
'저먼 메탈'이라는 용어가 생겨나기도 했는데, 헬로윈은 1980년대 저
먼 메탈의 전성기를 이끌어간 밴드였다.

헬로윈은 1984년 북독일의 중심 도시 함부르크에서 처음 결성
되었다. 밴드의 주축은 기타와 보컬까지 도맡았던 카이 한센Kai Hansen
이었다. 그러다 1986년 걸출한 보컬리스트 미카엘 키스케Michael Kiske
가 가세하면서 전성기를 맞이했다.

헬로윈의 대표작으로는 단연 1987년과 1988년 연달아 발표한

두 장의 앨범 「Keeper of the Seven Keys: Part. I」과 「Keeper of the Seven Keys: Part. II」가 꼽힌다. 제목에서 알 수 있듯 이들은 연작 앨범이다. 헬로윈은 애초 이 두 장을 더블앨범으로 발표하려 했지만 성공 가능성에 의문을 가졌던 음반사가 이를 거부했고, 결과적으로 2년에 걸쳐 각각의 앨범으로 나오게 되었다. 이중에서도 밴드의 최고작으로 꼽히는 것은 전작인 「Keeper of the Seven Keys: Part. I」이다. 중세의 신화를 떠올리게 하는 인상적인 재킷 아래 인트로 격인 ‹Initiation›을 시작으로 총 여덟 곡이 수록된 앨범은 전체적으로 스토리텔링을 가진 콘셉트 앨범으로 구성되었는데, 앨범의 제목처럼 7개의 열쇠를 지키는 수호신의 이야기를 담았다. 이 앨범을 통해 헬로윈은 빠른 스피드를 기반으로 육중한 파워 메탈을 구사하면서도 그 안에 멜로디가 살아 있는 스타일을 선보였는데, 이를 가리켜 ‘멜로딕 스피드 메탈’이라는 신조어가 생겨나기도 했다. 수록곡 중 ‹I'm alive›와 ‹Twilight of the Gods›, ‹Future world›가 멜로딕 스피드 메탈의 전형을 잘 보여주는 곡이며, 러닝타임 13분이 넘는 ‹Halloween›은 완성도 높은 대곡으로 밴드의 시그니처 송이 되었다. 그러나 앨범에는 이 모두를 뛰어넘는 한 곡이 있으니 바로 불후의 메탈 발라드 ‹A tale that wasn't right›이다.

이 곡은 깨져버린 사랑으로 인한 고통으로 가득한 노래다. 시작부터 나는 마음은 돌로 변하고 심장은 얼음으로 채워진 채 홀로 서 있다.

Here I stand all alone
Have my mind turned to stone
Have my heart filled up with ice

사랑은 어긋났고 나는 고통으로 잠 못 들고 있다. 그래서 이것은 그렇게 되지 말았어야 할 옳지 못한 이야기이다. 이 노래에서 미카엘 키스케가 보여준 고음부의 샤우팅은 메탈 발라드의 전설과도 같은 절 창으로 남았다(사실 몇몇 라이브에서는 매우 실망스런 모습을 보인 적도 있지만 최소한 앨범에서는 그렇다). 독일인이 영어를 발음할 때 생기는 특유의 격한 느낌도 묘해서 노래를 더욱 절절하게 만들었다. 미카엘 키스케는 1968년생으로 1986년 헬로윈에 처음 가입할 당시 열여덟 살, 이 노래가 히트할 1987년에는 열아홉에 불과했다.

한국인들의 발라드 사랑은 유별나서 한국에서 인기를 얻은 메탈 밴드의 곡들 중에도 발라드가 많다. 이런 발라드는 대개 앨범 전체를 통틀어 한두 곡 정도만 실리는 경우가 대부분인데, 그마저도 대개 LP A면이나 B면의 마지막 곡으로 수록된다. 그만큼 외국에서는 크게 기 대하지 않는 곡이라는 얘기가 될 텐데, 이들 곡 중에 유독 우리나라에 서만 히트한 곡들이 많다. ⟨A tale that wasn't right⟩도 앨범의 A면 마 지막 곡이었다. 역시 외국에서는 별다른 관심을 받지 못했지만 우리나 라에서만은 엄청난 히트를 기록했다.

이 노래는 스틸하트의 1990년 히트곡 ⟨She's gone⟩과 함께 그 시 절을 대표하는 메탈 발라드이다. 발라드로 한정한다면 어쩌면 전 시대 를 통틀어서도 가장 사랑받는 헤비메탈 곡일지 모르겠다. 물론 우리나 라에서 그렇다는 얘기다. 얼마나 많은 이 땅의 남성들이 이 두 노래를 노래방에서 피를 토하듯 부르고 부르다 좌절했던가?
예나 지금이나 광고의 꽃은 화장품 광고다. 그래서 화장품 광고 의 모델이 된다는 것은 톱 광고모델이 되었음을 의미한다. 광고의 배 경음악도 크게 다르지 않다. ⟨A tale that wasn't right⟩은 1990년대 아

모레 마몽드 화장품 CF의 배경음악으로 쓰였다. 당시 광고 모델은 산소 같은 여자 이영애였다.

The final countdown

Europe, 「The Final Countdown」(1986)

앞에서 밴드 유럽Europe의 이야기가 나온 김에 이들의 얘기를 해보자. 1986년과 1987년 사이 크게 인기를 끌었던 헤비메탈 곡으로 유럽의 〈The final countdown〉이 있다. 웅장한 키보드 인트로를 가진 이 곡은 바로 그 인상적인 도입부 덕분에 더 유명해졌다. 수많은 방송 프로그램과 각종 행사 등에서 배경음악으로 사용되면서 노래가 다소 희화화되고 조금 지겨워진 감도 없지는 않지만, 그런 선입견을 배제하고 듣는다면 〈The final countdown〉은 분명 멋진 곡이다.

유럽은 1979년 스웨덴 스톡홀름에서 결성된 5인조 밴드다. 처음에는 이름이 포스Force였지만 곧 유럽으로 개명했다. 기타리스트 존 노럼John Norum과 보컬리스트 조이 템페스트Joy Tempest가 주축이었다.

유럽의 최고 히트작은 1986년에 발표한 앨범 「The Final Countdown」이며, 〈The final countdown〉과 발라드 〈Carrie〉가 많은 사랑을 받으며 큰 성공을 거두었다. 특히 〈The final countdown〉은 자국인 스웨덴과 영국을 비롯해 유럽 전역 20개가 넘는 나라에서 차

트 1위를 기록하며 큰 히트를 기록했고, 우리나라와 일본을 비롯한 아시아권에서도 많은 사랑을 받았다.

‹The final countdown›은 아주 슬픈 사건을 다룬 노래다. 이는 1986년 1월 전 세계인들이 지켜보는 가운데 공중 폭발했던 우주왕복선 챌린저호에 관한 이야기다. 1980년대는 아직 냉전의 시대였고, 미소 양국의 우주 개발 경쟁이 치열하던 시기였다. 처음에는 소련이 앞서갔다. 1957년 최초의 인공위성인 스푸트니크 1호를 쏘아 올렸고, 1961년에는 최초의 유인 우주선인 보스토크 1호를 발사하는 데 성공했다. 보스토크 1호에 탑승했던 유리 가가린은 인류 최초의 우주비행사로 기록되었다. 미국은 출발이 늦었지만 1969년 아폴로 11호를 달에 보내 닐 암스트롱이 인류 최초로 달 표면에 내리도록 함으로써 전세를 역전시켰고, 1980년대까지도 우주왕복선 콜롬비아호와 챌린저호를 앞세워 꾸준히 앞서갔다. 이들 우주왕복선은 미국의 자랑이자 자부심이었다.

그러던 1986년 1월 28일, 미국 플로리다주 케이프 커내버럴 기지를 이륙한 챌린저호가 발사 72초 만에 폭발하는 사고가 발생했다. 전 세계인들이 TV 생중계를 지켜보는 가운데 벌어진 충격적 참사였다. 이 사고로 탑승했던 일곱 명의 우주비행사 전원이 사망했는데, 그중에는 최초의 민간 여성 우주비행사 크리스타 맥컬리프도 포함되어 있었다. 두 자녀를 둔 고교 교사였던 그녀는 우주비행사로 선발되어 위대한 도전에 나섰지만 안타까운 죽음을 맞이했다.

‹The final countdown›은 'We're leaving together, but still it's farewell…'로 시작하는 가사가 말해주듯 원래 챌린저호 폭발사고에 대한 추모의 메시지를 담아 만든 노래였지만, 이후의 쓰임은 상당히 달랐다. 강력한 제목과 웅장한 인트로 덕분에 각종 스포츠 이벤트의

마지막 순간을 장식하는 배경음악으로 즐겨 쓰이게 된 것이다.

내가 어렸을 때 프로 복싱은 가장 인기 있는 스포츠였다. 배고프던 시절 주먹 하나로 세계를 제패한 선수들은 국민적 영웅이 되었다. 세계 챔피언들도 여럿 나왔는데 4전 5기 신화의 주인공 홍수환과 박찬희, 장정구, 유명우 등이 유명했다. 챔피언이 되지는 못했지만 미국에서 시합 도중 사망했던 김득구 선수의 안타까운 이야기는 후에 영화화되기도 했다. 초등학교 시절 권투중계는 대개 MBC에서 했는데, 당시 내가 살던 순천에는 MBC가 잘 나오지 않아서 권투중계를 보러 아버지를 따라 다방에 가곤 했다. 다방은 유선을 달아 MBC가 나왔기 때문이다. 세계 타이틀전이 있는 날이면 다방은 우리 같은 손님들로 인산인해를 이루었다. TV를 보는 대가로 반드시 커피 한 잔을 마셔야 했는데, 어렸던 나는 커피 대신 따뜻한 다방 우유를 마셨다.

80년대 중반 프로 복싱의 인기는 절정에 달했다. 특히 웰터급과 미들급이 인기의 중심이었다. 이 체급에서 전설의 민머리 '마빈 헤글러', 디트로이트 코브라 '토마스 헌즈', 최고의 테크니션 '슈거 레이 레너드', 돌주먹 '로베트로 듀란', 아프리카에서 온 저승사자 '존 무가비' 등이 체급을 넘나들며 펼치던 라이벌전은 최고의 화젯거리였다. 〈The final countdown〉은 이들 경기들의 예고 스팟 배경음악으로도 단골로 사용되었다.

록 음악, 그중에서도 헤비메탈은 기타를 앞세우는 음악이다. 두세 명의 기타리스트가 일치된 동작으로 헤드뱅잉을 하며 연주하는 것은 헤비메탈 하면 가장 먼저 떠오르는 장면이다. 인기를 얻은 헤비메탈 곡들은 대개 유명한 기타 리프나 솔로를 가졌다. 상대적으로 키보드가 리드하는 헤비메탈 음악은 드문데, 심지어 대부분의 헤비메탈 밴드들은 키보드 주자를 정규 멤버로 두지도 않았다. 그만큼 키보드 연

주로 유명한 헤비메탈 곡은 희귀하다 할 것인데, 유럽의 ‹The final countdown›은 반 헤일런의 ‹Jump›와 함께 역사상 가장 유명한 키보드 인트로를 가진 헤비메탈 곡이다.

Sweet child o' mine

Guns N' Roses, 「Appetite for Destruction」(1987)

유명한 기타 리프를 가진 노래들이 있다. 가끔씩 이런저런 매체에서 기타 리프가 멋진 곡들의 순위를 꼽아보는 설문조사를 하기도 한다. 그럴 때마다 대체로 빠지지 않고 등장하는 곡으로는 딥 퍼플의 ‹Smoke on the water›, 오지 오스본의 ‹Crazy train›, 메탈리카의 ‹Enter sandman›, 레니 크라비츠의 ‹Are you gonna go my way› 등이 있다. 80년대 한국에서 헤비메탈에 열광했던 메탈 키드라면 라우드니스의 ‹Like hell›을 집어넣을 수도 있다. 그런데 이쯤에서 누군가 손을 번쩍 들고 "무슨 소리, 건스 앤 로지스Guns N' Roses의 ‹Sweet child o' mine›이 최고지!"라고 주장한다면 빙고, 나는 100% 찬성이다. 인트로의 기타 리프만 들어도 가슴 뛰는 노래들 중에서도 ‹Sweet child o' mine›은 단연 최고다.

건스 앤 로지스는 메탈리카와 함께 헤비메탈 중흥기의 마지막을 장식했던 밴드이다. 1987년에 등장해 1990년대 초반까지 그야말로 선풍적인 인기를 끌며 헤비메탈의 최강자로 군림했다. 액슬 로즈Axl

Rose의 거칠고 야성적인 보컬, 그리고 슬래쉬Slash와 이지 스트래들린 Izzy Stradlin이 구축한 막강한 트윈 기타가 사운드의 핵심이었다.

〈Sweet child o' mine〉은 1987년에 나온 건스 앤 로지스의 데뷔앨범 「Appetite for Destruction」에 실려 있다. 앞서 히트한 〈Welcome to the jungle〉에 이어 빌보드 싱글차트 1위에 오르며 이들을 단숨에 인기 정상의 밴드로 끌어올렸다. 〈Sweet child o' mine〉은 슬래쉬가 만들어내는 기타 리프가 핵심인 노래다. 영국 출신인 슬래쉬는 헤비메탈 기타리스트들 중 가장 블루지한 느낌의 연주를 들려주는 연주자인데, 특히 매력적인 리프를 주조하는 데 있어 천재적인 재능을 발휘했다. 그중 〈Sweet child o' mine〉은 자타공인 최고작이다. 깁슨 레스폴 기타와 마샬 앰프의 조합으로 뛰어난 리프들을 수차례 뽑아낸 슬래쉬의 별명은 '리프의 제왕'이다. 마술사 모자 아래로 흘러내린 젖은 곱슬머리와 멜빵, 그리고 담배를 입에 문 채로 뿜어내는 그의 기타 연주는 헤비메탈의 시대를 증언하는 일종의 상징적 이미지와도 같은 것이었다. 역사상 슬래쉬만큼 견고한 팬덤을 보유한 기타리스트도 드물 것이다.

「Appetite for Destruction」은 로봇이 여성을 겁탈하는 모습을 담은 충격적인 재킷 일러스트로도 화제가 되었던 앨범이다. 재킷을 문제 삼아 음반 소매점들이 진열을 거부하는 사태가 발생하자 밴드는 결국 재킷 디자인을 교체해야 했다. 그래서 나온 것이 우리가 잘 아는 십자가에 멤버들의 해골 이미지를 그려 넣은 재킷이다. 우리나라에서 초판 재킷으로 처음 발매될 때 일러스트의 일부분을 총과 장미가 그려진 밴드의 로고로 교묘하게 가린 채로 공개되었는데, 수록곡 중 세 곡이 금지곡으로 빠지면서 그야말로 누더기 앨범이 되고 말았다.

2009년 건스 앤 로지스의 내한공연은 참으로 안타까운 장면을

연출했다. 액슬 로즈는 눈에 띄게 불어난 몸매와 전성기에 비해 확실히 힘에 부쳐 보이는 아쉬운 노래 실력을 보여주었다. 그리고 무엇보다 슬래쉬와 이지 스트래들린, 더프 맥케이건Duff McKagan이라는 주축 멤버들이 모두 빠진 채여서 아쉬움을 더했다. 그것은 건스 앤 로지스라기보다는 액슬 로즈 밴드에 가까웠다. 옆에서 함께 공연을 본 한 평론가가 했던 말이 기억난다. 그는 "이렇게 많은 히트곡을 가진 밴드가 이렇게 시원하게 공연을 말아먹을 수 있다니…"라며 안타까워했다. 그날 나는 이들의 공연을 보았지만, 아쉽게도 아직 슬래쉬가 연주하는 ‹Sweet child o' mine›의 리프를 직접 듣지는 못했다. 하여 여전히 부천역 광장 번데기 리어카에서 들었던 기억이 가장 강렬하게 남아 있다.

취직을 하고 결혼을 하고 나는 부천을 떠났다. 오랫동안 부천역 광장의 번데기 리어카를 잊고 살았다. 그런데 라디오 PD가 되어 《김광한의 골든팝스》라는 프로그램을 연출하고 있던 어느 날 나는 재미있는 경험을 했다. 그날 프로그램 앞으로 온 수많은 사연들 중 하나의 제목이 '메탈 번데기 아저씨, 어디로 갔나요?'였다. 읽어보니 바로 그 부천역 광장의 번데기 리어카 아저씨를 찾는 내용이었다. '메탈 번데기 리어카'라는 것은 그냥 내가 마음속으로 붙여준 이름이었을 뿐인데, 나와 똑같은 생각을 했던 이가 또 있었던 모양이다. 시간을 뛰어넘어 비슷한 기억을 공유하는 잘 모르는 이의 익숙한 사연을 읽으며 나는 라디오 PD가 되어 참 행복하다 생각했었다.

노래듣기

One

건스 앤 로지스는 머틀리 크루, 본 조비, 포이즌, 스키드 로 등이 주도하던 LA 메탈에 비하면 헤비메탈 특유의 야수성을 더 많이 함유한 밴드였지만, 거기에도 만족할 수 없었던 골수 메탈 팬들은 메탈리카 Metallica에 더욱 견고한 지지를 보냈다.

메탈리카는 1981년 미국 로스엔젤레스에서 처음 결성되었다. 다소 지지부진한 초반을 보내는 동안 창단 기타리스트였던 데이브 머스테인Dave Mustaine을 내보내고 커크 해밋Kirk Hammett을 받아들이는 멤버 교체를 단행했다. 메탈리카가 본격적으로 대중적인 인기를 얻기 시작한 것은 1986년 스래시 메탈의 교과서와도 같은 음반으로 평가받는 3집 「Master of Puppets」를 발표하면서부터였다. 수록곡 중 ‹Master of puppets›와 ‹Welcome home(Sanitarium)›이 많은 사랑을 받았다. 이어진 앨범이 1988년의 4집 「...And Justice for All」이다. 여기서는 ‹One›이 가장 큰 인기를 얻었는데, 메탈리카는 이 노래로 자신들의 첫 그래미를 수상하는 영예를 누리기도 했다.

「Master of Puppets」와 「...And Justice for All」 사이에는 중대한 변화가 있었다. 메탈리카는 1986년 3집을 내고 유럽에서 투어를 벌이던 중 버스 전복사고로 베이시스트 클리프 버튼Cliff Burton을 잃는 참사를 겪었다. 버스가 출발하기 전 클리프 버튼과 커크 해밋이 잠자기 좋은 자리를 차지하기 위해 내기를 했고, 내기에서 이긴 클리프 버튼이 그 자리에서 자다 목숨을 잃은 반면 자리를 내준 커크 해밋은 살아남았다는 것도 잘 알려진 이야기다. 아무튼 이때 클리프 버튼을 대신해 가입한 것이 제이슨 뉴스테드Jason Newsted다. 그러니까 「...And Justice for All」은 메탈리카가 제이슨 뉴스테드 가입 이후 처음 발표한 앨범이다.

‹One›은 전쟁의 잔악성을 고발한 7분이 넘는 대곡이다. 포성과 헬기 소리 등 전쟁을 상징하는 효과음에 이어 육중한 기타가 노래의 문을 연다. 가사는 지뢰폭발로 시력과 청력, 사지까지 모든 것을 잃은 병사의 고통스러운 심정을 담고 있다. 기계에 묶인 채로 겨우 생명만 부지하고 있는 그는 연결된 선들을 모두 끊고 그만 죽고 싶은 마음이다. 노래는 발라드처럼 시작되지만 하이라이트의 두터운 기타 리프는 장렬하다. 라스 울리히Lars Ulrich의 2개의 킥을 활용한 더블 베이스 드럼도 압권이다.

‹One›은 메탈리카가 처음으로 뮤직비디오를 만든 곡이었는데, 흑백의 음험한 분위기가 강렬한 이미지를 만들어내며 큰 화제를 모았다. 뮤직비디오는 창고 같은 곳에서 연주하는 밴드의 모습을 담고 있는데, 여기에다 1971년에 제작된 반전 영화 «자니 총을 얻다»의 장면들을 곳곳에 삽입했다. 이 뮤직비디오는 당시 MTV 방영횟수 1위를 기록했을 만큼 자주 전파를 탔는데, 방영할 때마다 영화 사용에 대한 추가적인 로열티를 요구받던 메탈리카는 나중에는 영화의 판권을 아

예 사버렸다. 영화의 장면을 빼버리고 밴드의 연주 모습만을 담은 짧은 버전의 뮤직비디오도 있다.

이 곡을 시작으로 메탈리카는 많은 히트곡을 냈다. 메탈리카의 최고작으로는 흔히 1991년에 발표된 「Metallica」를 꼽는다. 검은색 표지에 뱀이 그려져 있어서 '블랙 앨범' 또는 '스네이크 앨범'이라고도 불리는 더블 앨범이다. 여기에 ‹Enter sandman›, ‹Sad but true›, ‹The unforgiven›, ‹Nothing else matters› 등 메탈리카의 히트곡들이 대거 수록되어 있다. 그러나 나는 검은색 표지에 그려진 뱀보다는 밧줄에 묶인 정의의 여신상을 더 사랑한다. 그리고 그 안에는 내가 가장 아끼는 메탈리카의 노래 ‹One›이 있다. 「...And Justice for All」의 표지에 등장하는 정의의 여신은 밧줄에 묶인 채 한쪽 가슴을 드러내고 있고 손에 든 저울은 너무 많은 돈의 무게 때문에 뒤집혀 있다. 메탈리카가 앨범에 담고자 했던 메시지가 여기에 집약되어 있다.

나는 ‹One›의 뮤직비디오를 음악다방 '수목'에서 처음 보았다. 보고 나서 아주 오래도록 그 잔상이 남아 있었을 만큼 충격에 가까운 깊은 인상을 받았다. 이제 메탈 번데기 리어카가 있던 부천 북부역 광장을 떠나 그 앞에서 횡단보도를 건너고 한 10분쯤 걸어 음악다방 '수목'으로 가야 할 시간이다.

음악다방 수목

부천의 추억 #2

텅 비어버린 시간과 황량하던 마음을 달래기
위해 거의 매일 들르다시피 했던 곳이
있으니 부천 중앙극장 맞은편 음악다방
'수목'이라는 곳이다. 나는 그때 수목에서
보았던 고색창연한 뮤직비디오의 화면과
그 위로 인상 깊게 흐르던 오르간의 선율을
지금도 잊지 못한다.

STEREO	33 $\frac{1}{3}$
SIDE A	

01. A whiter shade of pale
02. The weight
03. Love song
04. Stationary traveller
05. Un roman d'amitie
 (Friend you give me a reason)
06. What love can be

A whiter shade of pale

Procol Harum, 「Procol Harum」(1967)

프로콜 하럼Procol Harum의 ‹A whiter shade of pale›은 1991년의 기억과 함께한다. 1991년 1학기를 마치고 나는 군대에 가기 위해 휴학을 했다. 하지만 예상과 다르게 영장이 늦게 나오는 바람에 결국 1992년 봄까지 반 년 넘는 시간을 속절없이 흘려보내야 했다. 그때 텅 비어버린 시간과 황량하던 마음을 달래기 위해 거의 매일 들르다시피 했던 곳이 있으니 부천 중앙극장 맞은편 음악다방 '수목'이라는 곳이다. 거기서 나는 ‹A whiter shade of pale›의 뮤직비디오를 아주 여러 번 보았다. 당시 수목은 가게의 한쪽 벽면을 가득 채울 정도로 어마어마한 분량의 레이저 디스크를 갖추고 있었는데, DJ가 손님들의 신청곡을 받아 뮤직비디오를 틀어주었다.

사실 나는 한 번도 이 노래를 직접 신청한 적이 없다. 그렇다면 그 노래를 신청하는 사람이 그다지도 많았거나 아니면 그 노래의 광팬이었던 누군가가 올 때마다 반복적으로 신청했었다는 얘기가 될 텐데, 나로서는 알 수 없는 노릇이다. 다만 나는 그때 수목에서 보았던 고색창연한 뮤직비디오의 화면과 그 위로 인상 깊게 흐르던 오르간의

선율을 지금도 잊지 못한다.

1960년대 중반을 지나면서 록 음악은 핵분열을 일으켰다. 1950년대 엘비스 프레슬리를 앞세운 로큰롤 혁명을 이어받은 것은 비틀스였다. 비틀스는 1962년 데뷔한 이래로 1970년 해산할 때까지 줄곧록 음악 진영의 독보적 넘버원이었지만 그렇다고 비틀스만이 그곳에 있었다고 할 수는 없다. 롤링 스톤스라는 당대의 라이벌 그룹이 있었고, 바다 건너 미국에는 브라이언 윌슨이라는 또 한 명의 천재가 이끌던 그룹 비치 보이스도 있었다. 에릭 클랩튼이 차례로 몸담았던 야드버즈, 존 메이올 앤 더 블루스브레이커스, 크림, 블라인드 페이스 등과 같이 블루스에 기반한 거친 록 음악을 들려준 슈퍼그룹들도 잇달아 출현해 록의 정경을 풍요롭게 그려냈다. 이 중 야드버즈가 레드 제플린으로 진화해 하드 록의 강건한 전통을 이어갔다는 것 또한 주지해야할 사실이다. 그런가 하면 킹 크림슨과 핑크 플로이드, 무디 블루스 등이 이끌었던 프로그레시브 록의 흐름 역시 놓쳐서는 안 될 당대의 큰물줄기 중의 하나이다. 그 프로그레시브 록을 이야기할 때 절대 빼놓을 수 없는 그룹이 바로 프로콜 하럼이고, ‹A whiter shade of pale›은이들의 대표곡이다.

프로콜 하럼은 보컬리스트 겸 키보디스트 개리 브루커Gary Brooker와 기타리스트 로빈 트로워Robin Trower를 주축으로 1967년영국 런던에서 결성된 5인조 밴드다. 데뷔곡인 ‹A whiter shade of pale›이 발표되자마자 6주간 영국 싱글차트 정상을 차지하면서 일약프로그레시브 록의 총아로 떠올랐다. 프로그레시브 록은 말 그대로 록의 진보와 확장을 표방했으며 이를 위해 여타 장르와의 적극적인 융합을 추구했다. 특히 클래식과의 융합은 가장 두드러진 경향이었는데,

그런 점에서 이 노래는 프로그레시브 록의 모범답안과도 같은 곡이라고 할 수 있다.

‹A whiter shade of pale›은 곡의 중요한 모티브를 클래식에서 빌려왔다. 흔히 바흐의 ‹G선상의 아리아›로부터 도입부의 멜로디를 차용한 것으로 얘기되곤 하지만, 그보다는 바흐의 칸타타 156번 1악장 신포니아와, 같은 테마를 편곡해서 다시 사용한 하프시코드 협주곡 BWV 1056 2악장과의 유사성이 언급되기도 한다. 실제로 이 곡들의 멜로디 전개는 ‹G선상의 아리아›와 흡사한 구석이 있어서 어느 곡을 언급한다고 해도 틀린 말은 아닐 것이다. ‹A whiter shade of pale›은 바흐의 곡에서 빌려와 클래시컬한 분위기를 물씬 풍기는 도입부의 오르간 사운드 덕분에 팝의 역사에서 손꼽히는 인상적인 인트로를 가지게 되었다.

그런가 하면 이 곡은 가사가 너무 난해해서 도무지 해독이 불가한 것으로도 유명하다. 이 곡의 초현실적인 가사는 영국의 설화 『캔터베리 이야기』 중 ‘방앗간 주인의 이야기’ 부분을 발췌한 것을 비롯해 수많은 등장인물과 이야기들이 연속적으로 등장하는데, 이들을 하나로 연결하는 것은 당최 불가능한 일이다. 이 가사는 키스 리드Keith Reid가 썼는데, 그는 노래하거나 연주하는 사람이 아니었지만 프로콜 하럼의 모든 곡의 가사를 전담해 썼으므로, 사실상 밴드의 정규멤버로 보아도 무방할 정도로 대단히 중요한 역할을 담당했던 인물이다.

1967년 이 곡의 선풍적인 인기를 바탕으로 화려하게 등장했던 프로콜 하럼은 이후 그만큼의 강렬한 임팩트를 보여주진 못했지만 1977년까지 만만치 않은 활약을 이어갔고, 1977년 1차 해산 뒤 오랜 공백기를 거쳐 1991년 컴백한 후 오늘에 이르고 있다.

The weight

The Band, 「Music from Big Pink」(1968), 「The Last Waltz」(1978)

1976년 11월 25일 추수감사절 날 미국 샌프란시스코 윈터랜드 극장
에서 열린 더 밴드The Band의 고별공연은 팝 음악 역사상 가장 아름다
운 퇴장으로 기록된다. 이날 공연에서는 머디 워터스, 로니 호킨스, 밥
딜런, 폴 버터필드, 링고 스타, 에밀루 해리스, 에릭 클랩튼, 밴 모리
슨, 닐 영, 조니 미첼, 로니 우드, 닐 다이아몬드 등 당대의 슈퍼스타들
이 총출동해 더 밴드의 마지막 가는 길을 뜨겁게 배웅했다. 공연은 실
황 음반으로도 녹음되었고, 마틴 스콜세지 감독에 의해 영화와 비디오
로도 제작되었는데 제목은 《라스트 왈츠》다. 수없이 반복해 본 이 영
화 속에서 어디가 하이라이트인가를 정하는 것은 어려운 문제다. 아마
도 사람들마다 의견이 엇갈릴 것이다. 공연 전체가 감동의 연속이기
때문이다. 어떤 이에게는 더 밴드의 기타리스트 로비 로버트슨Robbie
Robertson이 기타의 신 에릭 클랩튼과 불꽃 튀는 기타 배틀을 펼치던 순
간일 수도 있겠지만, 내게는 다른 장면이 하나 있다. 그것은 더 밴드가
흑인 보컬 그룹 스테이플 싱어스와 함께 〈The weight〉를 불렀던 순간
이다.

잘 알려진 것처럼 더 밴드는 밥 딜런의 투어 밴드로 함께 공연을 펼치며 이름을 알리기 시작했다. 이후 더 밴드는 버즈와 함께 포크 록의 양대 그룹으로 군림하며 한 시대를 풍미했는데, 특히 1968년에 발표한 이들의 데뷔앨범 「Music from Big Pink」는 포크 록의 역사에서 빼놓을 수 없는 중요 앨범이다. 여기에 〈The weight〉가 수록되어 있다. 이 곡의 보컬은 특이하게도 드러머 레본 헬름Levon Helem이 담당하고 있는데, 그는 그룹 내에서 유일한 미국인이었다(나머지 네 명은 모두 캐나다인).

〈The weight〉는 종교적 성찰을 담은 노래다. 가사 속에는 나사렛, 악마, 모세, 누가, 심판의 날 등 이를 짐작할 수 있는 표현들이 여기저기 등장한다. 전체적으로 보면 나사렛을 찾은 한 나그네의 시각에서 쓰였는데, 그를 통해 드러내고자 하는 것은 근본적으로 선함에 이를 수 없는 인간의 나약함과 불완전성, 더 나아가 사악함이다. 그것은 우리는 모두 죄인이라는 기독교적 세계관과 연결되어 있다. 결국 여기서의 무게란 원죄의 짐을 지고 고단한 인생을 살아가는 인간군상들의 삶의 무게를 뜻한다고 볼 수 있다. 좋아하는 노래인 임희숙의 〈내 하나의 사람은 가고〉의 가사를 빌면 '등이 휠 것 같은 삶의 무게' 같은 것 말이다.

〈The weight〉는 원곡도 좋지만 《라스트 왈츠》에 실린 라이브 실황을 보는 것이 더 좋다. 그 장면은 볼 때마다 가슴 한구석 어딘가가 뭉클해지는 특별한 감상을 만들어낸다.

원래 이 노래는 전형적인 컨트리 록 스타일의 곡이었다. 레본 헬름이 만드는 리듬은 전형적인 컨트리풍이었고, 여기에 로비 로버트슨의 담백한 어쿠스틱 기타와 리차드 매뉴얼의 뜻밖에 열정적인 건반 연주가 더해졌다. 레본 헬름이 드럼을 치며 노래했고 나머지 멤버들이

코러스를 담당했다.

라이브 실황에서는 조금 다르다. 레본 헬름이 예의 그 탄탄한 드럼 연주와 함께 리드 보컬을 맡고 있지만 이번에는 스테이플 싱어스가 함께 노래한다. 스테이플 싱어스는 단순히 코러스에 그치지 않고 레본 헬름과 메인 보컬 파트를 나누어 부르고 있는데, 이제 노래는 컨트리 록에서 아주 소울풀한 느낌의 곡으로 변신한다. 이 장면을 볼 때마다 ‹The weight›가 아주 소울 충만한 곡이었음을 새삼 깨닫게 된다. 하긴 원래 발표되었을 때 상업적으로 그다지 성공하지 못했던 노래가 1년 뒤 소울의 여왕 아레사 프랭클린에 의해 리메이크되어 더 큰 히트를 기록했던 것은 우연이 아닐 것이다.

‘마지막’이라는 단어는 언제나 그 자체로 애틋한 감상을 남기지만 혼돈의 시대를 함께 걸어온 위대한 그룹 더 밴드가 작별을 고하는 《라스트 왈츠》 영상은 볼 때마다 더할 수 없는 애잔한 마음을 불러일으킨다. 그것은 뭔가 아련하기도 하고 비장하기도 하고 밑바닥까지 슬프기도 하지만 그러면서도 묘하게 아름답다. 살면서 이 영상을, 그중에서도 가장 아끼는 ‹The weight›의 연주 장면을 얼마나 많이 반복해서 보았는지 모른다. 이 곡에서는 주연의 자리를 동료에게 내주고 살짝 옆으로 비켜섰지만, 더블 네크 기타를 든 로비 로버트슨의 모습도 충분히 멋있었다.

이들은 진정 가야 할 때를 알고 떠났던 것일까? 더 밴드는 그렇게 가장 아름다운 이별 장면을 남겼다. 시간이 흘러도 아마 영원히 변치 않을 나의 생각은 고별 앨범의 제목으로는 ‘라스트 왈츠’가 최고라는 것이다.

Love song

Tesla, 「The Great Radio Controversy」(1989)

그 시절 음악다방 수목에서 정말 많이 보았던 뮤직비디오 중에 테슬라 Tesla의 ‹Love song›이 있다. 80년대와 90년대 초까지만 해도 골수 음악 팬들 사이에서 가장 인기 있던 음악은 헤비메탈 음악이었다. 음악 카페 같은 곳에서 가장 자주 보고 들을 수 있는 음악도 자연스럽게 헤비메탈 음악이었는데, 수목도 예외는 아니어서 여러 헤비메탈 뮤직비디오를 즐겨 틀어주었다. 그중에서도 초반부의 어쿠스틱 기타 인트로가 매력적인 사랑노래 ‹Love song›의 뮤직비디오를 특히 많이 보았다.

테슬라는 1980년대 헤비메탈을 이야기할 때 아주 중요한 그룹은 아닐지 몰라도 나름대로는 뚜렷한 발자국을 남긴 밴드이다. 이들은 1981년 미국 캘리포니아주 새크라멘토에서 처음 결성되었다. 기타리스트 프랭크 해넌Frank Hannon과 베이시스트 브라이언 휘트Brian Wheat가 주도한 밴드의 이름은 처음에는 시티 키드City Kidd였다. 이후 보컬리스트 제프 키스Jeff Keith와 드러머 트로이 러케타Troy Luccketta, 세컨드 기타리스트 토미 스키오치Tommy Skeoch가 합류했고 1986년에는 밴

드의 이름을 테슬라로 바꾸었다.

밴드명이 다소 특이한데, 이것은 발명가인 니콜라 테슬라^{Nikola}
^{Tesla}의 이름에서 따온 것이다. 1856년 오스트리아-헝가리 제국의 스
밀리안(지금은 크로아티아의 영역이다)에서 태어난 니콜라 테슬라는
전기의 마술사, 교류의 아버지, 발명의 어머니 등의 별명이 말해주듯
에디슨에 비견될 만큼 위대한 전기공학자이자 발명가였다. 대중적으
로 에디슨만큼 잘 알려진 인물은 아니지만 많은 사람들이 지금도 그가
에디슨보다 더 뛰어난 천재였다고 믿는다. 무엇보다 그는 1943년 미
국 연방 대법원의 판결로 라디오를 통한 무선통신의 최초 발명자로 공
인받았는데, 당시 테슬라가 마르코니로부터 그 지위를 되찾은 법원의
심의 과정을 'The Great Radio Controversy(라디오의 진정한 발명자
에 대한 논의)'라고 부른다. 이것은 후에 그대로 테슬라의 앨범 제목이
되었다.

‹Love song›은 1989년에 발표된 테슬라의 정규 2집 「The Great
Radio Controversy」의 수록곡이다. 빌보드 싱글차트 10위까지 올라
밴드의 최고 히트곡으로 기록되고 있다. 짧은 어쿠스틱 기타 인트로를
지나 이내 전자기타 사운드가 리드하는 본편으로 돌입하는 전형적인
팝 메탈 넘버이다. 뮤직비디오는 기타리스트 프랭크 해넌이 혼자서 어
딘가에 석양을 등지고 앉아 어쿠스틱 기타를 연주하는 장면으로 시작
된다. 다소 호젓하던 분위기에서 전자기타가 연주를 시작하면 이제 화
면은 공연장으로 넘어간다. 멤버들이 투어 버스를 타고 이동하는 장면
과 공연장의 세트가 지어지는 장면 등이 교차로 편집되어 보인다. 노
래를 시작할 때는 공연장이 완공되지도 않은 상태이고 관객들도 아직
입장하지 않아서 밴드는 텅 빈 객석을 앞에 두고 노래하지만, 하이라
이트를 향해 가면 이제 객석은 환호하는 관중들로 가득하다. 뮤직비디

오는 뜨거운 공연장의 열기를 내뿜는다.

테슬라는 1990년에 어쿠스틱 라이브 실황을 담은 앨범 「Five Man Acoustical Jam」을 내놓았는데, 이 앨범도 좋은 평가를 받았다. MTV의 '언플러그드 라이브' 시리즈가 본격적으로 인기를 얻기 이전에 발매되었으며, 특히 헤비메탈 그룹 최초로 발표한 어쿠스틱 라이브 앨범이었다. 당시로서는 대단히 새로운 시도를 담은 선구자적 앨범이었다고 할 수 있다. ‹Love song›은 앨범 내에서도 하이라이트를 장식하는데, 여기서는 도입부의 어쿠스틱 기타 연주가 길게 늘어나는 등 원래 5분 40초의 원곡이 10분에 육박하는 긴 곡으로 변신한다. 담배를 손에 들고 연주하고 노래 부르며 한결 자연스러운 분위기를 연출한 이 버전의 뮤직비디오를 더 좋아하는 사람들도 많다. 하지만 나는 앞서 말한 원래의 뮤직비디오를 훨씬 좋아한다. 수목에서 아마 수십 번은 보았을 것이다.

지금이야 전기 자동차, 무인 자동차 시장을 선도하는 기업 테슬라가 더 유명하지만 90년대 초반까지는 밴드 테슬라가 훨씬 유명했다. ‹Love song›은 그 시절 라디오에서도 자주 흘러나왔고 무엇보다 수목을 비롯한 음악다방의 단골 신청곡이었다. 잠시나마 메탈 밴드의 기타리스트가 되기를 꿈꾸었던 적이 있는 이라면 이 노래의 유명한 도입부 기타 연주를 한 번쯤은 쳐보았을 가능성이 높다. 지금 사랑이 떠났지만 다시 사랑이 찾아올 거라고, ‹Love song›을 들으며 우리는 그렇게 믿었거나 그리되기를 희망했었다.

노래듣기

Stationary traveller

Camel, 「Stationary Traveller」(1984)

기타의 선율은 때로 이루 말할 수 없이 슬프다. 한국인이 개리 무어의 기타를 유독 사랑하는 이유는 아마도 그의 기타 연주가 머금은 특유의 깊은 슬픔 때문일 것이다. 그의 대표곡 ‹Still got the blues›가 그렇고, 일찍 세상을 떠난 친구 필 리뇨트에게 바친 1987년 앨범 「Wild Frontier」에 수록된 연주곡 ‹The loner›는 더 그렇다. 하지만 개리 무어의 어떤 연주보다 더 슬픈 기타 소리가 있으니 카멜Camel의 ‹Stationary traveller›가 그것이다. 그 시절 수목에서도 앤드류 레이티머Andrew Latimer의 기타는 몇 번이고 슬피 울었다.

카멜은 영국 출신의 프로그레시브 록 그룹이다. 밴드의 핵인 앤드류 레이티머의 주도 하에 1971년에 결성되어, 1973년에 데뷔앨범 「Camel」을 발표하고 정식으로 데뷔했다. ‹Stationary traveller›는 1984년에 나온 열 번째 정규앨범 「Stationary Traveller」에 실려 있다. 대중적으로 가장 사랑받은 히트곡 ‹Long goodbyes›도 이 앨범의 수록곡이다.

앨범은 전체적으로 베를린 장벽과 동·서독 분단의 문제를 다룬 콘셉트 앨범의 구성을 갖고 있는데 ‹Refugee›나 ‹West Berlin›처럼 제목부터 그것을 선명하게 드러낸 곡들도 여럿 있다.

「Stationary Traveller」는 재킷 사진도 대단히 인상적이다. 앨범의 앞, 뒷면 사진은 같은 장소에서 찍은 한 여인의 사진을 싣고 있는데, 재킷의 앞면은 여인의 앞모습을, 뒷면은 뒷모습을 담고 있다. 계절은 겨울인 듯 사진 속의 여인은 긴 바바리코트를 입고 머리에는 스카프를 두른 채 하얀 입김을 내뿜고 있다. 막다른 골목이었던 듯 뒤돌아 나가는 여인의 뒷모습은 쓸쓸하기 그지없는데, 앨범의 제목처럼 그녀는 이곳에서 어쩔 수 없는 '이방인'임이 분명하다. ‹Stationary traveller›의 뮤직비디오에도 이 여인이 나온다. 뮤직비디오는 연주 실황을 담고 있지만 실황의 앞뒤로 잠깐 마치 액자처럼 한 여인이 등장한다. 화면 속에서 스카프를 두르고 바바리를 입은 채 방황하던 그녀가 앨범 재킷 속에 나오는 여인의 이미지를 형상화한 것이었음은 의심의 여지가 없다.

‹Stationary traveller›의 도입부는 아련한 피아노와 어쿠스틱한 기타 사운드의 만남으로 시작한다. 서정적인 도입부가 흘러가면 팬플루트가 등장해 기타를 맞을 준비를 한다. 공연에서는 이 팬플루트 연주도 앤드류 레이티머가 맡는다. 애간장을 태우듯 상당히 길게 느껴지는 기다림의 시간을 지나면 본격적인 일렉트릭 기타 사운드가 전면에 나서고, 이내 드럼과 베이스의 리듬 파트가 합세하면 기타는 그 위에서 본격적으로 울음을 토해낸다. 그것은 매우 격정적이어서 슬픔이 침잠하는 것이 아니라 폭발한다. 참으로 애끓는 슬픔이다. ‹Stationary traveller›를 안 이후로 나는 지금까지 그보다 슬피 우는 기타 소리를 듣지 못했다.

카멜의 음악적 핵심은 앤드류 레이티머이다. 거쳐간 멤버만도 십수 명에 달할 만큼 멤버 교체가 심했던 카멜이지만, 그만은 유일하게 창단 멤버로 시작해 지금도 자리를 지키고 있다. 카멜이 들려주는 프로그레시브 록 사운드는 종종 알란 파슨스 프로젝트나 카약과 비교되곤 하는데, 특히 네덜란드 출신의 프로그레시브 록 그룹 카약과의 유사성이 자주 언급된다. 실제로 이들의 음악은 닮은 구석이 많은데, 그 단서 역시 ‹Stationary traveller›에서 찾을 수 있다. 곡에서 건반 연주를 담당하던 이는 톤 셔펜질Ton Sherpenzeel로, 그는 카약의 창단 멤버이자 리더로 활약했던 인물이다. 잠시 카약을 떠나 카멜에 몸담기도 했는데, 이 앨범의 녹음 당시가 그랬다.

비가 오는 날이 많았다. 시간이 얼마나 흘렀을까, 이제 그만 가야겠다 싶어 수목을 나설라 치면 비가 오고 있곤 했었다. 실제로 비가 많이 왔었는지, 아니면 내 기억이 비가 오던 날을 선별적으로 더 진하게 붙잡고 있는 것인지 나는 알지 못한다. 다만 어렴풋하게나마 기억하는 것은 ‹Stationary traveller›를 들었던 날이면 유독 비가 많이 왔었다는 사실이다.

Un roman d'amitie
(Friend you give me a reason)

Glenn Medeiros, Elsa, 「Elsa」(1988)

글렌 메데이로스Glenn Medeiros라는 가수가 있었다. 1970년 미국 하와이에서 태어난 이 잘생긴 청년은 80년대 후반에서 90년대 초반 사이 토미 페이지와 함께 미소년 이미지로 큰 사랑을 받았는데, 우리나라에서도 인기가 높았다. 그의 최대 히트곡은 1990년 자신의 정규 3집 앨범인 「Glenn Medeiros」의 수록곡 <She ain't worth it>이다. 래퍼 바비 브라운과 함께 부른 이 곡은 빌보드 싱글차트 정상을 차지하며 크게 히트했음에도 국내에는 거의 알려지지 못했다. 그때까지만 해도 랩과 힙합은 아직 한국에서는 낯선 음악이었다. 미국에서 엠씨 해머가 최초의 랩 히트곡인 <U can't touch this>를 히트시킨 것도 1990년이었다. 그때까지는 힙합이 지금처럼 인기 있는 주류음악이 아니었다는 얘기다.

글렌 메데이로스의 노래로 한국 팬들에게 가장 사랑받은 곡은 <Nothing's gonna change my love for you>이다. 원래 1984년 조지 벤슨이 처음 녹음했던 곡을 1987년에 글렌 메데이로스가 자신의 데뷔 앨범 「Glenn Medeiros」(그는 1집과 3집의 앨범 제목을 똑같이 자신

의 이름으로 했다)에서 리메이크했다. 그 전해인 1986년에 하와이 지역 라디오 경연대회에서 이 노래를 불러 수상한 것을 계기로 가수가 되었으니 이 곡이 그를 가수의 길로 이끈 노래라고 할 수 있다. 노래는 1988년에 발표된 2집 「Not Me」에도 편곡을 달리해 다시 한 번 수록되었는데, 국내 팬들에게는 이 버전이 오히려 더 많이 알려졌다.

그런데 「Not Me」에는 이 노래 못지않게 국내 팬들에게 많은 사랑을 받은 곡이 하나 더 있다. ‹Love always finds a reason›, 정확히는 ‹Friend you give me a reason›이다. 동시에 ‹Un roman d'amitie›이기도 하다. 다소 복잡한 이유는 이렇다. 이 곡은 그가 샹송 가수 엘자Elsa와 듀엣으로 부른 곡이다. 엘자는 1973년 프랑스 파리 태생으로 당시 프랑스에서 프렌치 팝의 신성으로 떠오르고 있었다. 두 사람은 「Not Me」에서 ‹Love always finds a reason›을 영어로 함께 불렀지만, 1988년에 발표된 엘자의 데뷔앨범 「Elsa」에 이 노래가 실릴 때에는 제목과 가사가 바뀌었다. 프랑스어 제목은 ‹Un roman d'amitie(우정 이야기)›였고, 이것을 영어 제목으로 바꾼 것이 ‹Friend you give me a reason›이다. 그중 우리가 사랑했던 노래는 엘자의 앨범에 실린 버전이었으므로 노래의 제목을 ‹Un roman d'amitie›로 소개하는 것이 맞을 수도 있지만, 당시 방송에서도 음악다방에서도 이 노래의 제목을 ‹Friend you give me a reason›으로 소개했고 그렇게 알려졌다. 아무래도 불어보다는 영어가 익숙했기 때문일 것이다.

‹Friend you give me a reason›의 뮤직비디오도 수목에서 자주 보았다. 두 사람이 하나의 마이크 앞에서 함께 노래 부르는 녹음실 장면과 다른 여러 장면들을 교차 편집한 뮤직비디오 속에서 두 사람은

자전거를 타기도 하고, 길가에 앉아 책을 읽기도 하고, 해변을 걷기도
한다. 화면 속의 남녀는 그야말로 푸르른 청춘이다. 당시 글렌 메데이
로스가 열여덟, 엘자가 열다섯 살이었다. 뮤직비디오 속에서 간혹 웃
기도 하고 장난을 치기도 하는 모습은 영락없는 10대 소년, 소녀의 앳
된 모습이다. 그 젊음 하나만으로도 한없이 아름다운 시절이다.

　　1절은 글렌 메데이로스가 영어로 부르고 2절은 엘자가 불어로
부른다. 반복되는 후렴구는 두 사람이 듀엣으로 부르는데, 여기서도
불어로 부르므로 전체적으로는 불어 분량이 훨씬 많다. 마지막 부분에
서 글렌은 영어로 엘자는 불어로 부르는데 이것이 또 묘하게 잘 어울
린다. 두 사람이 영어와 불어를 섞어가며 듀엣으로 부른 것은 탁월한
선택이었다. 그냥 영어로만 불렀더라면 노래의 매력은 반감되었을 것
이다. ⟨Un roman d'amitie(Friend you give me a reason)⟩는 미국
차트에서는 별다른 성적을 올리지 못했지만 프랑스 차트에서는 정상
에 올랐다. 엘자는 데뷔앨범에서 이 곡과 ⟨Mon cadeau(나의 선물)⟩
를 히트시키며 단숨에 슈퍼스타로 급부상했다.

　　노래의 제목을 ⟨Love always finds a reason⟩에서 ⟨Friend you
give me a reason⟩으로 바꾼 것도 주효했다. 열다섯 엘자는 아직 사랑
을 노래하기는 어려 보였다. 뮤직비디오 안에서 두 사람의 관계는 사
랑인지 우정인지 애매하다. 아마도 사랑과 우정 사이, 친구 관계에서
시작된 풋사랑 정도가 아니었을까?

　　글렌 메데이로스와 엘자는 이제 소식조차 뜸한 왕년의 스타가
되었다. 이들 역시 이제 40대 중반, 50을 바라보는 나이가 되었겠다.
2017년 봄, 80년대 후반 비슷한 시기에 똑같이 인기를 얻었던 70년생
동갑내기 토미 페이지의 갑작스런 사망 소식이 들려왔다. 기사를 읽으

며 나는 수목의 화면 속에서 ‹A shoulder to cry on›을 부르던 토미 페이지와 또 한 사람 글렌 메데이로스를 떠올렸다. 나의 기억 속에서 그의 곁에는 항상 엘자가 있었다.

What love can be

Kingdom Come, 「Kingdom Come」(1988)

킹덤 컴Kingdom Come이라는 밴드가 있었다. 1987년에 처음 결성되어 지금까지도 활동을 지속하고 있지만, 사실상 1980년대 말에서 90년대 초반 즈음에 반짝했던 밴드라고 할 수 있다. 밴드의 주축 멤버는 독일 함부르크 출신의 보컬리스트 레니 울프Lenny Wolf와 미국 피츠버그 출신의 리드 기타리스트 대니 스택Danny Stag이었다. 이들은 헤비메탈 밴드 중에서는 가장 브리티쉬 하드 록에 근접한 사운드와 스타일의 음악을 들려주었는데, 특히 블루지한 느낌이 강했다. 이들의 대표곡인 ‹What love can be›를 들어보면 대번에 그것을 알 수 있다.

뮤직비디오 영상을 보면 공연 중인 밴드의 모습과 침대 위 여인의 모습이 번갈아 나온다. 마른 몸매에 금발을 휘날리는 밴드 멤버들의 모습과 기타를 치며 계단을 내려오는 기타리스트, 그리고 가끔씩 일렬로 서서 통일된 헤드뱅잉을 하는 것까지 킹덤 컴의 연주 장면은 당시 메탈 밴드의 공연장에서 흔히 볼 수 있었던 전형적인 모습을 담고 있다. 그리고 보면 그때는 지금과는 달리 마른 체형의 남자가 환영

받던 시절이었나 보다. 지금이야 식스팩이니 뭐니 해서 근육질이 대세지만, 그때는 사정이 좀 달랐다. 당시 남성적 매력을 뽐내던 연주자들은 대부분 일자형으로 곧게 뻗은 직선형 몸매의 소유자들이었다. 그들은 무대 위에서 꽉 끼는 가죽옷을 입거나 아예 웃통을 벗어 마초적 매력을 극대화했다. 근육질 배우의 대명사인 실베스터 스탤론이나 아놀드 슈왈츠제네거 정도가 오히려 아주 희귀한 존재이던 시절이었다.

반면 뮤직비디오에 등장하는 여성은 처음에는 검은색 원피스 차림으로 침대 위를 뒹굴다가 언제부터인가 하얀색 발레복으로 옷을 갈아입는다. 슈즈까지 완벽하게 복장을 갖춘 후에는 침대 옆 공간에서 발레 턴을 시현한다.

‹What love can be›는 사랑노래다. 가사는 평범하다. 너를 사랑하게 되었으니 내 곁에 있어달라는 내용이다. 뮤직비디오의 마지막 장면에서는 여성의 방문이 열리고 그 앞에 레니 울프가 서 있다. 침대에 앉은 하얀 옷의 여인과 남자는 그렇게 조우한다. 이것은 사실 클리셰에 가까운 뻔한 상징일 터이다. 그래도 나로서는 자주 보았던 만큼 선명하게 기억에 남아 있다. 화면 속 여인의 모습도 매력적이었다.

전설적인 밴드 레드 제플린을 추종한 후배들은 수없이 많았다. 킹덤 컴도 데뷔 초기 레드 제플린과의 유사성으로 주목받았다. 명백히 과장된 평가였지만 ‘레드 제플린의 재림’이라는 얘기도 들었다. 확실히 이들의 블루스 필 가득한 음악성은 레드 제플린을 닮아 있기는 했다. 그중에서도 보컬리스트 레니 울프의 창법은 로버트 플랜트의 그것을 연상시키는 구석이 많았다. ‹What love can be›의 도입부에서 ‘Come to me’라는 가사를 노래할 때 약간 더듬는 듯한 모습을 비롯해서 전체적으로 감정이 풍부한 샤우팅 창법은 그가 로버트 플랜트의 강력한 영향력 하에 있음을 분명히 드러냈다. 영향을 받은 정도에서 벗

어나 레니 울프는 상당 부분 로버트 플랜트를 모방하고 있었음에 틀림없다. 뮤직비디오에서 청바지를 입고 레이스 달린 웃옷을 풀어헤친 모습까지도 로버트 플랜트의 모습 그대로였다.

수목에서 처음 ‹What love can be›를 알게 된 후 나는 이들의 데뷔앨범 「Kingdom Come」을 샀다. 아쉽게도 앨범은 기대 이하였고 ‹What love can be› 외에 그다지 관심 가는 곡도 없었다.

킹덤 컴에 대한 평가와 이들의 미래는 크게 다르지 않았다. 외양이든 목소리든 누군가를 닮았다는 것은 초창기 관심을 끄는 데에는 도움이 되지만, 그것을 넘어서지 못하고 그 안에 갇힐 경우 결과적으로 독이 되는 경우가 많다. 데뷔 초기 믹 재거의 닮은꼴이라는 평가를 받았던 스티븐 타일러가 마침내 그것을 뛰어넘어 자신의 밴드 에어로스미스를 아메리칸 하드 록의 거물 밴드로 이끈 것은 성공적인 성장기가 되겠지만, 아쉽게도 킹덤 컴은 레드 제플린의 아류라는 평가를 끝내 극복하지 못했다.

계절을 부르는 노래

가을은 여백이 있는 계절이다. 잎의
상당수를 잃은 나무처럼 그 비어 있음이
고즈넉한 여유로움을 만든다. 그리고 바로
그 빈틈이 외로움이 스며드는 공간이다.
그곳에 어울리는 노래라면 단연코 담백한
악기의 지원을 받는 너무 과장되지 않은
허스키 보이스의 발라드가 아닐까 싶다.
이를테면 스티브 포버트의 ‹I'm in love
with you› 같은 곡들.

STEREO	$33\frac{1}{3}$
SIDE A	

01. Happy together
02. Both sides now
03. Kokomo
04. Can't help falling in love
05. Anything that's part of you
06. I'm in love with you
07. In the winter
08. The Christmas song
09. Winter time

Happy together

Free Design, 「You Could Be Born Again」(1968)

사계절의 시작인 봄은 누가 뭐래도 화사한 계절이다. 가을이 저무는 계절이라면 봄은 피어나는 계절이다. 그런 봄에 어울리는 음악은 아카펠라가 제격이 아닐까 싶고, 그중에서도 프리 디자인Free Design의 〈Happy together〉라면 안성맞춤일 터이다. 프리 디자인의 노래는 완전한 아카펠라는 아니다. 이들의 음악에는 악기가 등장한다. 굳이 장르를 나누자면 1960년대 후반에서 70년대 초반 사이 포크와 포크 록, 그리고 사이키델릭 록 사이에서 대단히 유니크한 지분을 확보했던 소프트 록 혹은 선샤인 팝[22] 계열의 음악으로 보는 것이 맞을 것이다. 하지만 그중에서도 이들이 들려주는 특출한 목소리 앙상블은 확실히 아카펠라의 느낌에 가깝다.

22) 팝 음악의 하위 장르로 1960년대 후반에서 1970년대 초반 사이 짧게 인기를 끌었다. 말 그대로 햇살처럼 화사하고 사랑스러운 사운드를 들려준다. 이 장르의 대표 뮤지션들로는 주로 미국 서부 캘리포니아 출신들이 많았는데 마마스 앤 파파스가 대표적인 밴드로 꼽힌다.

잘 알려진 대로 ‹Happy together›의 원주인은 그룹 터틀스The Turtles이다. 터틀스는 1967년 이 노래를 발표해 당대 음악계의 절대 강자였던 비틀스의 ‹Penny Lane›을 정상에서 끌어내리고 빌보드 싱글차트에서 3주 동안 1위를 차지했다. 이후 많은 가수들이 불렀고 영화에도 여러 번 삽입되었지만 사람들이 기억하는 것은 터틀스의 노래다. 1995년 크게 히트했던 로맨틱 코미디 영화 «뮤리엘의 웨딩»이나 1997년 장국영, 양조위가 주연을 맡고 왕가위 감독이 연출했던 «해피투게더»에서 흐른 것도 이들의 노래다. 나 역시 ‹Happy together›가 터틀스의 노래라는 것에 반대할 생각은 추호도 없지만, 지금의 계절이 봄이라면 터틀스보다는 프리 디자인의 노래가 더 어울리지 않을까 생각한다.

터틀스보다 1년 늦은 1968년, 이들은 정규 2집 「You Could Be Born Again」에 마마스 앤 파파스의 ‹California dreamin'›, 비틀스의 ‹Eleanor Rigby› 등과 함께 ‹Happy together›를 리메이크해 수록했다.

프리 디자인은 1966년 미국 뉴욕에서 결성된 혼성 그룹으로, 데드릭Dedrick 집안의 4남매 크리스Chris, 샌디Sandy, 브루스Bruce, 엘런Ellen으로 구성되었다. 이들 남매는 음악계에서 연주자, 편곡자, 강사 등으로 활발하게 활동하던 아버지 아더 데드릭의 영향으로 자연스레 음악적 환경 속에서 자랐다. 처음에는 취미로 남의 곡을 카피하는 것에서 시작했지만 끝내는 본격적인 음악의 길로 들어섰고, 1967년 데뷔앨범 「Kites Are Fun」을 발표하며 세상에 나왔다. 사실상 해산한 1972년까지 모두 여섯 장의 앨범을 발표한 프리 디자인은 활동 당시 자신들의 창작곡 못지않게 리메이크에도 많은 공을 들였는데, 그중에서 ‹Happy together›는 가장 매력적인 재해석이다. 터틀스의 원곡이 가진 기본적 분위기를 유지하면서도 한층 가볍고 산뜻한 분위기로 되

살렸다. 프리 디자인 음악의 최대 강점은 남매들의 특출한 보컬 하모니와 맛깔나는 브라스 사운드에 있는데, ‹Happy together›가 대표적으로 이를 잘 보여준다. 특히 이들의 전매특허라 할 매력 만점의 브라스 편곡은 트롬본 연주자였던 아버지와 트럼펫 주자였던 삼촌의 영향을 받은 것이었다.

‹Happy together›는 사랑에 빠진 이의 행복을 노래한 곡이고, 여기서 '함께'란 사랑에 빠진 연인들의 '함께'를 뜻하는 것이지만, 범위를 좀 더 넓혀 우리 모두의 행복이어도 좋겠다. 계절이 봄이라면 더욱 그렇다. 세상은 아름답고 사람들은 행복한 계절, 그런 봄 말이다.

프리 디자인은 활동 당시에도 그리 크게 인기를 끈 그룹은 아니었다. 그 와중에도 누군가는 이들을 알아내 아꼈을 테지만, 이들의 음반은 국내에는 오래도록 정식으로 소개되지 않았다. 프리 디자인의 음반이 라이선스로 국내 팬들에게 제대로 선보인 것은 이들이 활동을 접은 지 30년 가까이 지난 21세기가 시작될 무렵이었다.

최근까지 연출을 맡았던 라디오 프로그램에 델리 스파이스의 윤준호 씨가 고정 게스트로 출연했다. 어느 날인가 그가 자신의 방송시간보다 먼저 도착해 뒤에 앉아 있었는데, 그날 나는 첫 곡으로 프리 디자인의 ‹Happy together›를 틀었다. 듣고 있던 그가 갑자기 얼굴에 환한 웃음을 띠더니 "프리 디자인이 방송에서도 선곡이 되는군요?"라며 반색을 했다. 그러면서 덧붙인 이야기는 프리 디자인의 CD가 우리나라에 세 장 나왔는데, 그 세 장의 해설지를 모두 자신이 썼노라는 것이다. 나는 그 CD들을 모두 가지고 있다. 그날 집에 돌아와 CD를 꺼내보니 과연 그가 쓴 해설지가 전부 들어 있었다. 나는 그것들을 다시 꼼꼼히 읽어보았다. 어느 봄날에 있었던 일이다.

노래듣기

Both sides now

Judy Collins, 「Wildflowers」(1967)

‹Both sides now›를 만든 이는 캐나다 출신의 걸출한 여성 싱어송라이터 조니 미첼Joni Mitchell이다. 그녀는 이 노래를 1969년 발표한 앨범 「Clouds」에 수록했는데, 이 버전은 2003년 사랑의 달콤함, 혹은 쓸쓸함을 담아내 크게 히트했던 로맨틱 코미디 영화 «러브 액츄얼리»에서도 인상적으로 흘러나왔다. 사랑이 무엇인지, 인생이 무엇인지 알 수 없다고 노래하는 가사에는 역시나 조니 미첼의 시종일관 투박한 기타와 무심한 듯한 목소리가 제격이지만, 그럼에도 불구하고 ‹Both sides now›는 절반 정도는 주디 콜린스Judy Collins의 노래라는 것이 나의 생각이다. 조니 미첼의 노래가 조금은 음울한 겨울이라면 주디 콜린스는 그야말로 화사한 봄의 노래로 피어난다.

조니 미첼은 이 곡을 1967년 봄에 완성했다. 가장 먼저 녹음한 것은 주디 콜린스로 1967년 앨범 「Wildflowers」에서 처음 이 노래를 불렀다. 결과적으로 ‹Both sides now›는 주디 콜린스의 대표곡으로 남았는데, 차트상에서도 가장 히트했을 뿐 아니라 그녀에게 그래

미 '최우수 포크 퍼포먼스' 부문 수상의 영광을 안겨주기도 했다. 그녀의 첫 번째 그래미 트로피였다. 이 곡은 『롤링 스톤』이 2004년 선정한 '역사상 가장 위대한 노래 500곡' 리스트에서도 171위에 올랐는데, 이것은 어찌 보면 원작자인 조니 미첼의 영예일 테지만 히트의 주인공인 주디 콜린스의 공로 또한 작다고 할 수는 없을 것이다.

포크는 두 얼굴을 가진 음악이다. 때로는 가장 신랄한 저항의 음악이기도 하고 때론 가장 서정적인 아름다움을 내포한 음악이기도 하다. 흔한 구분법에 따르자면 주디 콜린스는 현실참여보다는 서정주의 포크를 대표하는 뮤지션에 속한다. 그녀가 이 노래를 발표했던 1967년은 우드스탁의 전초전 격이었던 '몬트레이 팝 페스티벌'이 열린 해였고, 머리에 꽃을 꽂고 미국 서부 해안으로 몰려든 수많은 젊은이들이 히피의 최전성기를 장식한 해였다. 역사는 그해 여름을 '사랑의 여름Summer of love'으로 기록하고 있다. 「Wildflowers」의 재킷 이미지 역시 당시를 상징하는 듯하다. 금발의 생머리를 길게 늘어뜨린 순수한 여인이 해바라기꽃과 함께 서 있는 모습을 담았다.

음악적으로 포크는 전자기타를 만나면서 포크 록으로 진화했다. 비틀스와 밥 딜런의 만남이 포크 록의 탄생을 촉발했다는 분석도 있다. 그 만남을 통해 밥 딜런은 비틀스에게 마리화나를 전수했고 비틀스는 밥 딜런에게 전자기타를 가르쳤다던가. 아무튼 장르적으로 포크가 전자기타를 위시한 록의 악기를 적극적으로 도입한 것이 포크 록이고, 1965년의 '뉴포트 포크 페스티벌'에서 포크의 좌장이었던 밥 딜런이 전자기타를 메고 무대에 올라 순혈 포크 팬들의 격렬한 야유에 직면했던 것은 그 상징적 장면이었다.

포크와 포크 록의 차이를 보여주는 가장 선명한 예로는 흔히 <Mr. Tambourine man>이 꼽힌다. 1965년 밥 딜런이 만들어 자신의 앨범 「Bringing It All Back Home」에 수록했던 노래를 같은 해 그룹

버즈가 그들의 역사적인 데뷔앨범 「Mr. Tambourine Man」에서 포크 록으로 변신시켜 빅히트했다.

〈Both sides now〉의 변신 또한 이에 못지않다. 조니 미첼의 노래가 포크라면 징글쟁글한 기타톤을 입혀 한결 산뜻하게 변신한 주디 콜린스의 버전은 포크 록의 전형인 것이다. 재미있는 것은 주디 콜린스도 〈Mr. Tambourine man〉을 불렀다는 사실인데, 1965년에 그녀는 이 노래를 기타 한 대만으로 전형적인 포크송으로 불렀다.

조금은 음울한 가사 내용을 보았을 때 조니 미첼이 이 노래를 쓰며 그렸던 이미지는 그녀가 1969년 뒤늦게 스스로 발표한 어두운 느낌의 노래였을 것 같다. 그런 면에서 주디 콜린스가 만들어 놓은 변화는 조금은 극적이다. 앞서도 말했지만 겨울처럼 차갑던 음악이 화사한 봄의 노래로 탈바꿈했다. 어느 화사한 날에 그녀의 자전거가 내 가슴속으로 들어왔던 모 의류광고의 기억까지 더하면 〈Both sides now〉와 봄의 어울림은 배가된다. 「Wildflowers」가 1967년 가을에 발표되었고 재킷 사진 역시 8~9월에 피는 해바라기를 담고 있음에도 불구하고 말이다.

노래듣기

Kokomo

The Beach Boys, 「Cocktail」 O.S.T(1988)

여름의 노래라면 흥겨운 로큰롤도, 신나는 댄스뮤직도, 폭발할 듯 뜨거운 록 음악도 좋겠지만 무엇보다도 서프 뮤직Surf Music이 제격이다. 서프 뮤직은 말 그대로 여름에 서핑을 하는 젊은이들이 즐겨듣는 음악으로 애초부터 여름을 겨냥해서 만들어진 것이라 할 수 있다. 비치 보이스The Beach Boys는 자타가 공인하는 서프 뮤직의 왕이었다. 이들은 1960년대 초반 일련의 서프 뮤직 히트곡들을 내놓으며 선풍적인 인기를 끌었는데, 밴드의 리더였던 브라이언 윌슨Brian Wilson은 비틀스의 존 레논, 폴 매카트니에 비견될 만큼 뛰어난 천재였다. 비치 보이스가 1966년 발표한 앨범 「Pet Sounds」는 팝 역사상 손꼽히는 명반 중의 하나인데, 이 앨범이 비틀스의 1965년 앨범 「Rubber Soul」에 자극받아 만들어졌고, 다시 「Pet Sounds」에 자극받은 비틀스가 「Sgt. Pepper's Lonely Heart Club Band」를 만들었다는 것도 잘 알려진 이야기다. 그들은 이렇듯 선의의 경쟁을 통해 팝 음악의 발전을 선도해 갔다.

　　서프 뮤직의 대명사로는 오랜 시간 비치 보이스의 ‹Surfin'

372

USA›가 꼽혀왔다. 이 노래는 1963년 발표되어 크게 히트한 이래로 오래도록 으뜸가는 바다의 찬가로 인정받았다. 이들 스스로가 ‹Kokomo›라는 또 하나의 명작을 내놓기 전에는 말이다. 1988년 이 곡이 발표되면서 대표 여름노래의 지위는 ‹Surfin’ USA›에서 ‹Kokomo›로 이양되었다.

‹Kokomo›는 존 필립스John Phillips와 스콧 맥킨지Scott McKenzie, 마이크 러브Mike Love, 테리 멜처Terry Melcher 네 사람의 공동 작품인데, 마이크 러브는 비치 보이스의 창단 멤버 중 한 명이고 존 필립스는 마마스 앤 파파스의 리더였으며, 스콧 맥킨지는 히피의 최전성기였던 1967년 ‘사랑의 여름’을 장식한 명곡 ‹San Francisco (be sure to wear flowers in your hair)›의 주인공이다. 이들이 뭉쳤으니 여름의 명작이 탄생한 것은 어쩌면 예정된 결과였다.

‹Kokomo›는 영화 «칵테일»의 주제곡이다. 당대의 청춘스타 톰 크루즈와 엘리자베스 슈가 주연한 영화로 큰 흥행을 기록했는데, 톰 크루즈는 영화에서 변변치 못한 학력 때문에 뉴욕에서 직장을 얻지 못하다 최고의 칵테일 바텐더로 변신하는 청년 브라이언으로 분했다. 그가 자메이카의 해변에 바를 오픈하고 일하던 중 만나게 되는 미모의 여인이 엘리자베스 슈였다. 노래의 가사는 코코모 섬으로 여행을 떠나는 남녀의 이야기를 담고 있어서 영화의 스토리를 그대로 노래로 옮긴 것 같기도 하다. 한편 사운드트랙 앨범에서는 바비 맥패린Bobby McFerrin의 ‹Don’t worry be happy›도 많은 사랑을 받았다.

‹Kokomo›는 1988년 11월에 빌보드 싱글차트 1위에 올랐는데 이것이 또 하나의 진기록을 만들어냈다. 1960년대를 화려하게 보낸 비치 보이스는 70년대와 80년대에 침체기로 접어들었다. 마지막으로

빌보드 싱글차트 1위를 차지한 곡은 1966년의 ‹Good vibrations›였다. 그러니까 비치 보이스는 ‹Kokomo›로 무려 22년 만에 다시 정상에 복귀한 것이었고, 이것은 그때까지 가장 오랜 시간이 걸려 정상에 돌아온 최장 기록이었다. 이 기록은 1999년에 셰어가 ‹Believe›로 정상을 차지하면서 깨졌다. 셰어는 1974년 ‹Dark lady› 이후 25년 만에 다시 정상을 차지했다.

조금 씁쓸한 뒷얘기도 있다. 원래 비치 보이스의 핵심 멤버였으나 ‹Kokomo›의 녹음에 참여하지 않은 두 명의 윌슨이 있는데, 브라이언 윌슨과 데니스 윌슨Dennis Willson이다. 우선 데니스 윌슨은 1983년 로스엔젤레스 근교 해변에서 수영을 하다 물에 빠져 사망했다. 실제로 뛰어난 서핑 실력의 소유자이기도 했던 바다의 소년이 자신이 사랑했던 바다에서 익사한 것은 대단히 아이러니한 일이 아닐 수 없다. 또 한 명 브라이언 윌슨은 오래도록 신경쇠약과 약물중독 등으로 힘든 시기를 보내느라 녹음에 참여하지 못했는데, 그나마 다행인 것은 1988년 그해에 브라이언 윌슨도 솔로로서 재기에 성공했다는 사실이다.

누군가가 그래도 여름노래는 ‹Surfin' USA›라 한다면 굳이 반대할 생각은 없지만, 그래도 나는 51:49로 ‹Kokomo›의 손을 들어주고 싶다.

노래듣기

Can't help falling in love

UB40, 「Promises and Lies」(1993)

여름 하면 역시 레게도 빼놓을 수 없다. 어찌 보면 레게는 단순한 댄스 음악만은 아니지만, 팝의 세계에서 레게는 역시 더운 날 불어오는 한 줄기 시원한 바람과 그 바람을 맞으며 어깨를 들썩이는 가벼운 춤사위를 먼저 떠올리게 만든다. 시간은 여름밤, 장소는 파도 소리도 가볍게 들려오는 해변이 좋겠다.

유비포티UB40라는 그룹이 있다. 1978년 영국 버밍엄에서 결성될 당시 유비포티는 흑인 네 명과 백인 네 명으로 구성된 8인조 그룹이었다. 이들 여덟 명은 버밍엄 지역에서 이런저런 학연으로 얽힌 친구 사이였다. 그룹의 이름이 독특한테 UB는 영국의 실업자 구호카드인 'Unemployment Benefit'의 이니셜을 따온 것이다. 그러니까 유비포티는 실업자 구호카드 40번이라는 뜻이다. 1970년대 후반 영국은 극도의 경제 침체 속에 신음하고 있었다. 노동자들의 삶은 피폐해졌고 실업자들이 넘쳐났다. 1976년 영국은 IMF 구제금융을 받는 처지에 이르렀지만, 그러고서도 경제는 좀처럼 나아지지 않았다. 아마 유비포

티의 멤버들 중에도 한때나마 실업자 구호카드에 의지해 생활해야 했던 사람이 있었을 것이다. 일설에는 멤버들이 실업자 구호 수당을 받기 위해 줄을 서 있다가 처음 만났다고도 한다. 물론 데뷔 이후 이들은 상업적으로 가장 성공한 레게 그룹이 되었으므로 상황은 순식간에 바뀌었다.

1970년대 후반 당시 젊은이들의 절망과 분노를 담아 태동한 것이 이른바 펑크 록이다. 펑크 록의 전설로 남은 섹스 피스톨스를 필두로 클래쉬, 댐드 등의 펑크 밴드들이 모두 그 무렵에 등장했다. 펑크 록의 단 한 장의 마스터피스로 평가받는 섹스 피스톨스의 유일한 정규 앨범 「Never Mind the Bollocks, Here's the Sex Pistols」가 나온 것은 1977년이었다. 당시 노동당 정부의 무능으로 1979년 보수당과 마가렛 대처가 집권한 후 펼쳐진 80년대의 살벌한 풍경도 널리 알려진 이야기다. 그 시기 쇄락한 공업도시 셰필드를 배경으로 구조 조정에 직면한 철강 노동자들의 신산한 삶을 유머러스하게 담아낸 수작이 바로 1997년 영화 «풀 몬티»다.

유비포티는 그룹명에서 알 수 있듯 실상 치열한 정치의식으로 무장한 밴드였고, 자신들의 음악에도 이와 같은 메시지를 담으려 했다. 명시적으로 1980년에 발표한 데뷔앨범 「Signing Off」의 재킷에도 실업자 구호카드의 사진이 실려 있다. 하지만 아이러니하게도, 아니 어쩌면 당연하게도 정작 히트한 것은 그런 곡들이 아니라 가벼운 리메이크곡들이었다. 유비포티의 노래 중에 가장 크게 히트한 곡은 닐 다이아몬드의 원곡을 리메이크한 ‹Red red wine›과 엘비스 프레슬리의 원곡을 리메이크한 ‹Can't help falling in love›로 두 곡 모두 빌보드와 영국 싱글차트에서 공히 정상을 밟았다. 닐 다이아몬드와 엘비스 프레슬리의 원곡이 모두 정상에 오르지 못했으니 '청출어람 청어람'의 성적을 거둔 셈이다.

‹Can't help falling in love›는 원래 군복무를 마치고 돌아온 엘비스 프레슬리가 1961년에 발표한 노래로 같은 해 자신이 주연한 영화 «블루 하와이»에도 삽입되었다. 하와이 해변을 배경으로 한 영화였으니 애초부터 여름노래였다고 할 수 있겠다. 엘비스 프레슬리의 노래는 빌보드 싱글차트 2위까지 올랐다.

유비포티가 이 노래를 리메이크한 것은 1993년이다. 그해 발표한 정규앨범 「Promises and Lies」에 수록되었고, 같은 해 개봉한 영화 «슬리버»에도 삽입되었다. 당대 최고의 섹시스타 샤론 스톤이 주연한 에로틱 스릴러 «슬리버»는 그다지 흥행하지 못했지만, 유비포티의 ‹Can't help falling in love›만큼은 엄청난 히트를 기록했다. 관음증적 시선이 담긴 이 영화는 그보다 꼭 1년 전인 1992년 샤론 스톤이 «원초적 본능»에서 단 한 번의 다리 바꿔 꼬기로 뭇 남성들의 시선을 홀린 다음 제작된 영화였다.

이 노래는 들을 때마다 나를 낭만적인 여름밤으로 초대한다. 그것은 엘비스 프레슬리의 노래로도, 유비포티의 노래로도 마찬가지인데, 묘한 것은 노래와 함께 그려지는 배경의 이미지가 음악적 질감의 차이만큼 다르다는 것이다. 엘비스 프레슬리의 노래는 60~70년대쯤 유년 시절의 호젓한 바닷가를 떠올리게 만든다. 영화 «와이키키 브라더스»에 나오던 바닷가 같은 이미지다. 그것은 «블루 하와이»와 와이키키 해변을 연상함으로써 생기는 일종의 착시일 수도 있지만 언제나 그렇다. 사랑이 뭔지 잘 모르던 철부지 어린 시절에 듣던 사랑노래 같은 느낌이랄까. 반면에 유비포티의 노래는 좀 더 실체적인 느낌 속에 있다. 말하자면 이런 장면이다. 대학 시절 어느 해변의 캠프파이어, 혹은 싱얼롱singalong의 시간이다. 사람들은 원을 그리며 음악에 맞춰 가볍게 춤을 추며 돈다. 몸과 발걸음은 떠밀리듯 계속 돌아가지만 시선

만은 그중 한 사람을 향해 고정되어 있다. 그 사람과 사랑에 빠진 것이다. 눈을 뗄 수 없고, 도망칠 수도 없다. 그저 빠져 들어갈 수밖에 없다. 그때 원의 한가운데 놓인 커다란 휴대용 카세트에서 흘러나오는 배경 음악은 유비포티의 ‹Can't help falling in love›이다.

노래듣기

Anything that's part of you

Elvis Presley, 싱글 발매: 1962

여름노래를 유비포티의 리메이크에 넘겨주었지만, 엘비스 프레슬리 Elvis Presley에게는 가을노래가 남아 있다.

엘비스 프레슬리는 팝의 역사가 공인하는 록큰롤의 황제다. 하지만 국내에서의 인기만 놓고 본다면 어쩌면 엘비스보다 그에 대한 영국의 대답이라던 클리프 리차드가 한 계단쯤 더 위에 있었는지도 모르겠다. 그렇지 않다고 즉각 이의를 제기할 이들이 많을 것을 알지만 내 생각은 그렇다.

엘비스 프레슬리의 수많은 히트곡들 중에서 한국 팬들에게 가장 친숙한 곡을 꼽는다면, 이 역시 쉽지 않은 노릇이긴 하지만 조심스럽게 이 노래 ‹Anything that's part of you›를 꼽겠다.

엘비스 프레슬리는 17개의 빌보드 싱글차트 넘버원 싱글을 기록했고, 곡수로는 하나의 싱글로 발매되었던 ‹Hound dog/Don't be cruel›을 따로 분리해 18개의 1위곡을 가졌다. 이는 20곡의 1위곡을 보유한 비틀스에 이은 역대 2위의 기록인데, 영국 싱글차트에서는 역

시 18곡의 1위곡으로 17곡이 1위를 차지한 비틀스보다 오히려 우위에 있기도 하다. 빌보드가 흔히 기록하는 톱10, 톱40곡의 숫자를 세는 것은 무의미하다 할 만큼 많다. 또 ‹Hound dog/Don't be cruel›은 1956년 11주 연속으로 빌보드 싱글차트 1위를 기록했는데, 이는 1992년 보이즈 투 맨이 ‹End of the road›로 13주 연속 1위를 기록할 때까지 36년 동안 부동의 최고 기록이었다.

그런 엘비스 프레슬리에게 ‹Anything that's part of you›는 히트곡 축에도 끼지 못하는 노래일 수도 있다. 이 곡은 1962년에 싱글로 발표되었는데, 그나마 싱글 A면은 ‹Good luck charm›이 차지했고 ‹Anything that's part of you›는 B면의 수록곡이었다. 차트 성적에서도 ‹Good luck charm›이 1위를 기록한 반면 ‹Anything that's part of you›는 31위를 기록하는 데 그쳤다.

하지만 시선을 한국으로 돌리면 이 노래의 위상은 크게 달라진다. 1960년대 가요계의 슈퍼스타였던 차중락이 ‹낙엽 따라 가버린 사랑›이라는 제목으로 번안해 불러 공전의 히트를 기록했기 때문이다. 당시 차중락은 1964년 한국 최초의 밴드 앨범인 키보이스의 데뷔앨범에 보컬리스트로 참여한 이래 절정의 인기를 구가하고 있었다. 더구나 그가 1968년 스물일곱 살의 나이로 요절함으로써 노래는 더욱더 애달픈 사연과 함께 묶이게 되었다. 때 이른 죽음은 안타까운 것임이 분명하지만, 더러 그것은 신격화된 위상으로 보상되기도 한다. 아름다울 때 떠난다는 것은 그런 것이다.

엘비스 프레슬리의 음악적 스타일은 1958년 군 입대 이전과 전역 이후 60년대의 시기에 사뭇 달라졌다. 50년대의 엘비스는 말 그대로 록큰롤의 황제 그 자체였다. ‹Hound dog›, ‹Don't be cruel›, ‹All shook up›, ‹Jailhouse rock› 등 록큰롤의 황금기를 장식한 쟁쟁한 히

트곡들이 모두 이 시절에 발표되었다. 1956년에 발표한 발라드로 국내에서도 인기 높은 ‹Love me tender›가 매우 이례적으로 보일 정도다.

반면 1960년대의 엘비스는 저음을 앞세운 발라드 가수로 변신했다. 우리가 사랑하는 대표적인 발라드들이 대부분 이 시절에 나왔다. 예를 들어 1960년 발표한 ‹Are you lonesome tonight?›, 1961년에 발표한 ‹Can't help falling in love›, 그리고 바로 이 곡 1962년의 ‹Anything that's part of you› 같은 곡들.

‹낙엽 따라 가버린 사랑›은 원곡 가사를 구절구절 그대로 옮기지는 않았다. 떠나버린 사랑을 그리워하는 정서만을 가져왔을 뿐이다. ‹Anything that's part of you›에 나오는 편지와 리본은 ‹낙엽 따라 가버린 사랑›에서는 등장하지 않는다. 그 자리는 단풍과 낙엽이 대신한다. 그래서 이 노래는 가을노래가 되었다. 원곡의 가사에서는 가을이라는 계절의 단서를 찾을 수 없지만, ‹낙엽 따라 가버린 사랑› 덕분에 이 노래 역시 한국에서는 가을노래의 대명사가 되었다. 하긴 그러고 보니 피아노와 베이스만의 담백한 반주 위에 얹어진 멜로디 자체도 처음부터 어딘가 가을스럽기는 했다. 이 노래의 멜로디를 차용해 '찬바람이 불어오면…'으로 시작되던, 아주 오래된 호빵 광고가 있었다. 이 광고의 기억까지 더해지면 이제 ‹Anything that's part of you›는 명백한 가을노래가 된다. 가을에 들어야만 하는 노래.

I'm in love with you

Steve Forbert, 「Jackrabbit Slim」(1979)

외로움이 즐길 수 있는 감정인지는 모르겠다. 혼자만의 사랑에 빠진 이라면 그로 인한 고독은 극심한 고통에 다름 아닐 것이다. 하지만 가끔 외로움을 느낄 수 없을 만큼 정신없이 바쁘게 살다 보면 그 외로움이 그리운 순간이 찾아오기도 한다. 고독이 주는 알싸한 마음의 추위가 기분 좋은 감정의 사치를 만들어내는 그런 순간이 그리워지는 것이다. 실연이란 먼저 사랑이 있어야 성립하는 것이니 최백호가 자신의 히트곡 ‹낭만에 대하여›에서 노래했던 '이제와 새삼 이 나이에 실연의 달콤함이야 있겠냐만은'의 가사에는 나이를 먹을수록 고개를 끄덕이게 된다. 누군가는 또 잔인하다 하겠지만, 외로움이 어울리는 계절은 역시 가을이 아닐까 한다. 마음의 추위와 계절의 추위가 상응하는 시절이다.

외로움을 노래한 곡이야 수없이 많지만, 그중 가을에 꼭 어울리는 곡으로 스티브 포버트Steve Forbert의 ‹I'm in love with you›가 있다. 코끝이 시큰한 가을의 외로움을 닮은 곡이다. 이 외로움은 현재의 상황이 'You're in love with me'는 아니라는 데서 기인한다.

스티브 포버트는 1970년대 후반 데뷔 당시 제2의 밥 딜런이라 불렸을 정도로 기대를 모았던 것에 비하면 미미한 흔적을 팝의 역사에 남겼다. 넘버원을 차지한 빅 히트곡도 내놓지 못했고, 별다른 수상 경력도 없다. 그의 노래 중 가장 히트한 곡은 1979년에 발표한 2집 「Jackrabbit Slim」의 수록곡으로 빌보드 싱글차트 11위까지 올라간 ‹Romeo's tune›이지만, 한국 팬들에게는 같은 앨범에 실린 달콤쌉싸름한 발라드 ‹I'm in love with you›가 받았던 사랑의 크기에 비할 바가 아니다. 스티브 포버트를 기억하는 한국 팬들 중 아마 십중팔구는 ‹Romeo's tune›을 알지 못할 테지만, ‹I'm in love with you›는 알고 있을 것이다. 이 노래는 80년대 라디오와 음악다방에서도 자주 들을 수 있었다.

고즈넉한 기타와 피아노, 그리고 스티브의 허스키한 목소리는 듣는 이를 외로움을 머금은 가을의 한 자락으로 초대한다. 사운드 뒤쪽에 머무는 슬라이드 기타와 오르간 사운드도 아련함을 더한다. 수줍은 듯 멋쩍은 듯 더하는 악기 소리가 마치 조금은 헐벗은 가을나무를 연상시킨다. 이 소리들은 어쩌면 조금은 망설이는 것처럼 들리기도 하는데, 만일 음악시간이라면 선생님께 자신 있게 하라며 한소리 들었을 법도 하지만 여기서는 그 망설임이 잘 어울리는 마음의 풍경을 그려낸다.

1970년대 후반은 디스코의 전성기였다. 디스코는 펑크 록이 태동했다 사라져간 자리를 발 빠르게 장악했다. 디스코 번성의 중심에 있는 영화 «토요일 밤의 열기»가 나온 것이 1977년이었다. 이 영화로 존 트라볼타는 최고의 청춘스타가 되었고, 세상은 디스코의 바다로 입수했다. 영화의 사운드트랙에서 핵심적 역할을 한 비지스는 디스코의 황제로 등극했고, 디스코의 여왕으로 불린 도나 서머가 전성기를 누린

것도 그 무렵이었다.

　재미있는 것은 같은 시기 디스코 열풍의 이면에서 체질적으로 디스코가 싫은 사람들로부터 절대적 지지를 받은 발라드 곡들이 그 반작용으로 등장했다는 사실이다. 이들 발라드는 특히 우리나라에서 유독 더 큰 사랑을 받았는데, 대표적인 곡이 영국 출신의 프로그레시브 록 그룹 바클리 제임스 하비스트의 1977년곡 ‹Poor man's moody blues›와 스티브 포버트의 1979년곡 ‹I'm in love with you›이다.

　가을은 여백이 있는 계절이다. 잎의 상당수를 잃은 나무처럼 그 비어 있음이 고즈넉한 여유로움을 만든다. 그리고 바로 그 빈틈이 외로움이 스며드는 공간이다. 그곳에 어울리는 노래라면 단연코 담백한 악기의 지원을 받는 너무 과장되지 않은 허스키 보이스의 발라드가 아닐까 싶다. 이를테면 스티브 포버트의 ‹I'm in love with you› 같은. 아쉬운 마음에 굳이 밝히자면 이 자리의 주인으로 ‹I'm in love with you›와 함께 경합했던 곡이 한 곡 있다. 그것은 버티 히긴스의 1982년 곡 ‹Casablanca›다. 나로서는 꽤 오래 고민해야 했다.

　언제부터인가 나는 가사를 읊조리며 끝나는 노래보다는 '라라라~'와 같은 허밍으로 끝나는 노래가 가을에 더 어울린다는 생각을 하게 되었다. 왠지 그 편이 훨씬 진한 여운을 남긴다는 느낌을 받았다. 스티브 포버트의 ‹I'm in love you›도 '라라라~'의 의성어 후렴구와 함께 가을의 뒤편으로 사라져간다. 그 뒷모습이 완전히 사라질 때까지 외로운 우리는 먼저 돌아서지 못할 것이다.

노래듣기

In the winter

Janis Ian, 「Between the Lines」(1975)

재니스 이안Janis Ian의 ‹In the winter›, 이 노래는 해설지와 관련한 특별한 기억이 있다. 음반에는 보통 해설지라는 것이 들어 있다. 앨범과 수록곡, 뮤지션에 대한 정보를 적어놓은 것으로 음반에 대한 일종의 안내서 같은 역할을 한다. 대개 음반 안에 별지로 삽입되므로 속지라고도 한다. CD에도 있지만 과거 LP 시절에는 음반의 크기만큼 꽤 큼직한 해설지가 들어 있었다. LP를 처음 사면 비닐을 뜯고 판을 꺼내 음반의 표면을 찬찬히 한번 살펴본 뒤 턴테이블에 걸고 바늘을 올려놓는다. 음악이 흘러나오면 음반의 재킷을 앞뒤로 돌려가며 좀 더 자세히 들여다본 다음 해설지를 읽기 시작한다. 이것은 바둑으로 치면 일종의 정석과도 같은 패턴으로 달리 말하면 음악을 듣는 자세, 태도 같은 것이었다.

　　해설지는 보통 평론가들이나 음반사의 문예부 담당자(이 경우 필자의 이름을 적시하지 않고 문예부라고 적는 것이 일반적이었다)들이 썼는데, ‹In the winter›가 수록되어 있는 앨범 「Between the Lines」의 해설지는 팝 칼럼니스트 전영혁이 썼다. 전영혁은 당시 정

말 많은 음반 해설지를 썼는데, 조금 과장하면 해설지의 거의 절반 정
도는 그가 썼던 것 같다. 그만큼 음반을 사서 해설지를 꺼내 읽을라 치
면 그의 이름과 마주하는 경우가 많았다.

「Between the Lines」가 처음 세상에 나온 것은 1975년 3월이
었다. 전영혁이 해설지를 쓴 것은 1986년에 지구레코드에서 재발매된
국내 라이선스반이었는데, 해설지에는 다음과 같은 구절이 나온다.

> 필자가 이 앨범을 처음으로 손에 쥔 것은 1975년 3월 30일이었다. 그 날
> 짜를 생생히 기억하는 이유는 다음날 입대하기 위해 논산훈련소행 열차
> 를 탔기 때문이다. (…) 난 군인이 된다는 엄청난 현실에 무척 두려워했
> 으며, 그 막연한 초조함 속에서 재니스 이안의 독백을 들었다. 11곡의 선
> 혈 같은 그녀의 푸념이 어느 것 하나 충격적이지 않은 대목이 없었으나,
> 특히 'In The Winter'는 나의 가슴을 얼어붙게 만드는 데 충분했다. 난
> 그 얼어붙은 가슴을 안고 훈련소행 야간열차를 탔다. (…) 그리고 난 돌
> 아오는 겨울이면 또 그다음 겨울이면 어김없이 'In The Winter'를 들으
> 며 그녀의 칼날같이 차가운 지성과 만나리라….

전영혁이 이 해설지를 썼다고 글의 말미에 적어놓은 날짜는
1986년 3월 30일이다. 그러니까 그가 처음 이 앨범을 손에 쥔 날로부
터 정확히 11년 후에 이 글을 쓴 것이다. 해설지에 따르면 그는 1975
년 3월 30일에 이 앨범을 처음 손에 쥐었고, 다음날인 1975년 3월 31
일에는 입영열차를 탔다. 물론 처음부터 내가 이 날짜에 주목했던 것
은 아니다. 그럴 이유는 없었다. 하지만 1990년대 후반쯤의 어느 날
다시 음반을 꺼내 들으며 해설지를 읽다 나의 시선은 그 날짜에서 한
동안 멈추고 말았다. 3월 31일은 이제 내게도 같은 기억을 남긴 날이
되어 있었던 것이다. 나는 1992년 3월 31일에 의정부 306 보충대로

입대했다. 그러니까 전영혁과 나는 17년의 시차를 두고 같은 날짜에 입대했던 것이다. 전영혁과 그가 진행하던 라디오 프로그램인 《전영혁의 음악세계》에 관해서는 앞에서도 그 특별한 감상을 언급한 바 있는데, 그와 나 사이에 존재하는 이런 사소하지만 기막힌 우연을 발견한 순간 나는 또 무슨 혼자만의 소중한 비밀이라도 생긴 것처럼 묘한 느낌에 사로잡혔던 것 같다.

〈In the winter〉는 평범에 가까운 어느 겨울날의 풍경과 그 속에 스며든 옛사랑에 대한 아픈 기억을 떠올리게 하는 노래다. 겨울이 오면 노래 속의 그녀는 감기에 걸리지 않도록 여분의 담요를 준비하고 낡은 히터를 고치고 TV를 본다. 평온한 일상처럼 보이지만 문제는 그녀가 여전히 떠나간 당신을 잊지 못하는 바보라는 사실이다. 심지어 길에서는 우연히도 화목한 가정을 꾸린 옛사랑을 만나기까지 했으니 마음은 다시 한 번 무너진다. 여분의 담요를 준비하고 낡은 히터를 고치며 그녀는 이제 이 한마디를 덧붙인다. 너는 사랑스러운 아내와 함께 있지만 나는 영원히 홀로 살아갈 거라고. 이것은 명백한 겨울노래다. 이별은 역시 추운 겨울이 제격이다. 모순처럼 들릴지 모르지만 외로움의 계절은 가을이고 이별의 계절은 겨울이다. 겨울에 히터를 고치는 것과 여름에 선풍기를 고치는 것은 전혀 느낌이 다른 이야기다. 선풍기를 고치는 걸로는 노래가 나오지도 않을 것 같다. 재니스 이안의 서늘한 목소리는 살을 에듯 날카롭고 곡의 후반부에 작렬하는 오케스트레이션은 애절함을 가득 담은 격정을 쏟아낸다. 겨울이 오면 나는 해마다 일종의 의식처럼 〈In the winter〉를 듣는다.

재니스 이안의 대표작인 「Between the Lines」는 명곡이 가득한 걸작 앨범이다. 〈In the winter〉 외에도 가장 큰 히트곡인 〈At

seventeen〉을 비롯해 앨범 동명 트랙인 〈Between the lines〉, 〈From me to you〉, 〈Tea & sympathy〉에 이르기까지 많은 곡들이 앨범의 곳곳에서 보석처럼 빛난다. 하지만 최고는 역시 〈In the winter〉다. 전영혁은 해설지에서 이 노래에 대해 이렇게 썼다. '배신당한 어느 가녀린 여인의 독백이며 앨범에 담긴 트랙 중 가장 완벽한 작품'이라고. 그 점에 있어서도 그와 나는 의견이 같다.

The Christmas song

Nat King Cole, 「Billboard Greatest Christmas Hits」(1989), 1946년 녹음
「The Nat King Cole Story」(1961)

겨울은 이별이 어울리는 차가운 계절이지만 한편 따뜻한 계절이기도
하다. 실제로는 가장 추운 계절이 따뜻한 느낌을 갖는 것은 아마도 크
리스마스가 끼어 있기 때문일 것이다. 그러니 겨울노래 중 하나는 크
리스마스 노래를 뽑아도 좋을 것 같다. 크리스마스 노래라면 유명한
캐롤도 많고, 꼭 캐롤이 아니라도 해마다 크리스마스 시즌이면 어김없
이 듣게 되는 히트곡들이 많지만, 그중 으뜸은 ⟨The Christmas song⟩
이다. 1980년대 인기 듀오 웸의 마지막을 고했던 ⟨Last Christmas⟩가
등장해 한때 그 독보적 지위를 위협하기도 했지만, 그럼에도 불구하고
시대를 뛰어넘어 가장 널리 사랑받는 크리스마스 노래의 왕관은 여전
히 ⟨The Christmas song⟩에 씌워져 있다.

⟨The Christmas song⟩은 1945년 로버트 웰스Robert Wells, 멜 토
메Mel Torme 콤비가 작사, 작곡한 노래다. 1946년 냇 킹 콜Nat King Cole
이 처음 녹음한 이래 수없이 많은 가수들이 불렀지만, 누구도 냇 킹 콜
의 노래를 뛰어넘지는 못했다. 냇 킹 콜은 이 노래를 여러 차례에 걸

쳐 녹음했다. 첫 녹음은 1946년 자신이 보컬과 피아노를 맡았던 재즈 트리오인 냇 킹 콜 트리오와 함께 녹음한 것이었는데, 이 버전은 오랫동안 숨겨져 있다가 1989년 한 컴필레이션 앨범에 수록되면서 뒤늦게 존재가 알려졌다. 냇 킹 콜은 1946년에 한 번 더 이 곡을 녹음했고, 1953년과 1961년에도 다시 녹음했다. 이 중 1961년의 녹음이 지금까지도 널리 사랑받는 가장 유명한 버전이다. 하지만 개인적으로는 1946년의 트리오 녹음이 더 마음에 든다. 짧지만 따스한 스트링 사운드에 이어 더 이상 부드러울 수 없는 냇 킹 콜의 목소리가 등장하면 그제야 비로소 정말 크리스마스구나 하는 느낌이 든다. 기타와 피아노의 담백한 결합이 과하지도 모자라지도 않게 잘 어울리고, 곡의 후반부에 슬쩍 끼어드는 〈징글벨〉의 멜로디도 사랑스럽다.

노래는 〈Chestnuts roasting on an open fire〉와 〈Merry Christmas to you〉, 두 가지 부제를 갖고 있는데 각각 노래의 맨 처음과 맨 끝 가사다. 난롯불 위에서는 밤이 구워지고 있는 크리스마스 즈음의 어느 따뜻한 겨울밤의 풍경이다.

1919년 미국 앨라배마주 몽고메리에서 태어난 냇 킹 콜은 그 시기 대개의 스탠다드 팝 가수들이 그랬듯 처음 재즈 뮤지션으로 자신의 음악 경력을 시작했다. 재즈 피아니스트로서도 성공적인 경력을 쌓았지만, 1950년 〈Mona Lisa〉가 크게 히트하면서 본격적인 팝 가수로 변신했다. 냇 킹 콜은 백인들에게도 사랑받았던 최초의 흑인 팝 뮤지션이다. 그의 미성과 저음은 대체불가의 당대 최고의 매력으로 꼽혔다. 그가 NBC 방송국에서 1956년부터 자신의 이름을 걸고 1년 넘게 진행했던 버라이어티 쇼 «냇 킹 콜 쇼»는 흑인의 이름을 걸고 방송된 최초의 텔레비전 쇼 프로그램이었다. 냇 킹 콜은 '검은 시나트라'로 불리며 당대 최고의 백인 스타 프랭크 시나트라와 라이벌 구도를 형성하기도

했다. 20세기가 끝나갈 무렵 여러 설문조사에서 프랭크 시나트라는 20세기 최고의 엔터테이너로 꼽혔다. 냇 킹 콜이 좀 더 오래 살았다면 그의 위상은 어느 정도였을까 궁금해지는 대목이다. 불행히도 냇 킹 콜은 1965년 아직은 이른 나이에 폐암으로 우리 곁을 떠났다.

냇 킹 콜이 크리스마스에 어울리는 이유는 또 있다. 그가 팝 역사상 가장 따뜻하고 드라마틱한 방식으로 부활했기 때문이다. 1992년 그래미 시상식에서 냇 킹 콜의 딸 나탈리 콜Natalie Cole은 영상 속의 아버지와 함께 아버지의 생전 히트곡 ‹Unforgettable›을 듀엣으로 불렀다. 시상식장이 감동의 눈물바다가 되었을 것임은 불문가지다. 냇 킹 콜은 1997년 다시 한 번 돌아와 딸과 함께 ‹When I fall in love›를 불렀다. 비슷한 방식으로 냇 킹 콜과 나탈리 콜이 같이 부른 ‹The Christmas song›도 있다.

겨울 하면 떠오르는 사랑영화 중에 《러브 어페어》가 있다. 워렌 비티와 아네트 베닝이 주연했던 영화 속에는 레이 찰스가 공연장에서 ‹The Christmas song›을 부르는 장면이 나온다. 이 노래는 셀 수 없을 만큼 많은 영화에 삽입되었지만, 그중 최고는 단연 《러브 어페어》다. 그야말로 산타클로스가 전해준 깜짝 성탄 선물을 받은 기분이었다고 할까. 그렇지만 ‹The Christmas song›은 변함없이 냇 킹 콜의 노래다. 명작 《러브 어페어》와 소울의 거장 레이 찰스도 그것을 바꿀 수는 없었다.

Winter time

Steve Miller Band, 「Book of Dreams」(1977)

겨울노래는 세 곡이다. 이유는 그냥 내가 가장 좋아하는 계절이 겨울이기 때문이라고 해두자. 그리고 그것은 사실이다. 비록 지금은 과거형에 가깝지만 말이다. 나는 사계절 중 겨울을 가장 좋아한다. 나이가 들면서 점점 추위를 많이 타게 되었고, 때문에 이제 겨울이 마냥 좋지만은 않지만 그래도 여전히 겨울을 좋아한다. 나는 겨울에 태어났다.

세 번째 겨울노래는 스티브 밀러 밴드Steve Miller Band의 ‹Winter time›이다. 앞서 소개한 재니스 이안의 ‹In the winter›에 이어 또 제목부터 'Winter'가 들어가니 너무 뻔한 선곡이 아닌가 싶기도 하지만, 그럼에도 불구하고 이 노래를 빼놓을 수는 없다.

스티브 밀러 밴드의 ‹Winter time›은 참으로 스산한 바람 소리로 시작한다. 가요나 팝송 중에 바람 소리, 파도 소리 등의 효과음으로 시작하는 노래들이 적지 않지만, ‹Winter time›의 바람 소리는 특별히 춥다. 시작부터 한기가 뼛속까지 밀려온다. 코트 깃을 올리고, 손은 주머니에 집어넣고, 어깨를 한껏 움츠려 봐도 마음이 추운 것은

어쩔 수 없다.

〈Winter time〉은 스티브 밀러 밴드의 열 번째 정규앨범으로
1977년에 발매된 「Book of Dreams」에 수록되어 있다. 밴드의 리더
인 스티브 밀러가 만든 곡으로 영미권에서는 별다른 관심을 끌지 못했
지만 유독 일본과 우리나라에서 절대적인 지지를 받았다. 강렬한 바람
소리에 이어 역시 추위를 잔뜩 머금고 온기를 갈구하는 기타 소리와
떠나버린 사랑의 뒷모습 같은 아련한 하모니카 소리가 가사에 앞서 들
려온다. 객원 연주자로 참여한 노튼 버팔로Norton Buffalo의 하모니카는
노래에 슬픈 추억의 색깔을 입혔다. 겨울과 추억은 그렇게 절묘하게
조우한다. 마지못한 듯 베이스기타가 느리게 동행하고, 드럼은 스티브
밀러의 목소리와 함께 등장한다.

가사는 단순하다. 겨울의 정경이다.

In the winter time
When all the leaves are brown
And the wind blows so chill
And the birds have all flown for the summer
I'm callin', hear me callin', hear me callin'

겨울이면
모든 나뭇잎들은 갈색으로 변하고
찬바람이 불어오면
새들은 여름을 찾아 날아가고
나는 불러요, 내가 부르는 소리를 들어요, 나의 부름을

정확히 이 다섯 줄의 계속되는 반복이다. 반복되는 외침이 쓸쓸

하기 그지없는 겨울의 정경을 그 어떤 장황한 말보다도 선명하게 그려낸다. 계절도 깊어가는 겨울이겠지만, 그보다 추운 것은 마음의 계절이다. 노래 속의 나는 추측건대 방금 실연했을 것이다. 3분이 조금 넘는 짧은 시간에 ‹Winter time›은 누구에게나 그런 감상을 격렬하게 불러일으킨다. 마치 조금 전에 내가 겪은 이별처럼.

1966년 미국 샌프란시스코에서 스티브 밀러의 주도로 결성된 스티브 밀러 밴드는 초창기 ‹We're all alone›의 주인공 보즈 스캑스가 몸담았던 그룹으로도 유명하다. 1970년대에 전성기를 보냈는데 1973년과 1976년에 ‹The joker›와 ‹Rock'n me›를 빌보드 싱글차트 1위에 올려놓는 등 대중적 인기를 모았고, 1974년에서 78년 사이의 히트곡을 모아 발표한 「Greatest Hits 1974-78」 앨범은 무려 1,300만 장이 넘게 팔리는 엄청난 판매고를 기록했다. 80년대에도 히트 행진을 이어가 1982년 ‹Abracadabra›로 정점을 찍었다. 우리말로 치면 '수리수리마수리' 정도 될까. 행운을 부르는 주문이라는 뜻의 노래는 1982년 2주간 빌보드 싱글차트 1위를 차지했는데, 90년대 들어서는 슈거 레이의 리메이크로 다시 한 번 사랑받았다.

‹Winter time›은 발표 당시 소위 미는 곡이 아니었다. 「Book of Dreams」에서 가장 히트한 노래는 빌보드 싱글차트 톱10에 진입한 ‹Jet airliner›이다. 뒤이어 히트한 ‹Swingtown›이 싱글로 발매될 때 B-사이드 싱글로 수록된 곡이었던 ‹Winter time›은 1978년, 앞서 언급한 베스트앨범에도 당당히 실렸고, 그를 통해 더욱 널리 알려질 수 있었다.

들을 때마다 찬바람이 휑하니 불어오는 거리를 쓸쓸히 걸어가는 남자의 뒷모습을 떠올리게 된다. 하얀 눈보다는 진눈깨비 날리는 을

씨년스러운 날씨와 더욱 잘 어울리는 노래다. 날씨가 그와 같았던 아주 오래전 어느 겨울날에 레코드가게 앞에서 이 노래를 들었던 기억이 희미하게 남아 있다. 거기에는 3분 10초 동안의 지독한 겨울이 머물러 있었다.

팝계의 이런 얘기 저런 얘기

역사상 가장 심하게 오역된 노래 중의 하나로
브루스 스프링스틴의 ‹Born in the U.S.A.›를
빼놓을 수 없다. 이 노래는 어찌 보면 오역되기
딱 좋은 제목과 '미국에서 태어나'라고
반복적으로 외치는 포효, 그리고 그를 받치는
박력 있는 사운드 덕분에 터무니없게도 미국의
열정과 희망을 상징하는 '미국 찬가'가 되었다.
정작 노래가 담고 있는 정신은 정반대였음에도
불구하고 말이다.

STEREO	33 $\frac{1}{3}$
SIDE A	

01. For the peace of all mankind
02. Born in the U.S.A.
03. No woman, no cry
04. Killing me softly with his song
05. Knife
06. Honesty
07. Gloomy Sunday

For the peace of all mankind

Albert Hammond, 「The Free Electric Band」(1973)

팝송 중에는 노래의 의미가 심각하게 오역되거나 잘못된 용도로 쓰이는 노래들이 더러 있다. 대표적인 곡이 바로 앨버트 해몬드의 ‹For the peace of all mankind›가 아닐까 싶다. 이 노래의 제목은 글자 그대로 해석하자면 '인류의 평화를 위해' 정도가 된다. 이 표현은 'please(제발)'라는 뜻의 관용구로 쓰이기도 하는데, '인류의 평화를 위해서라고 할 만큼 거창하게 간절히'라는 의미에서 출발했을 테니 'please'를 100번쯤 반복한 아주 간곡한 표현이라 할 수 있을 것이다. 이쯤 되면 이 노래의 제목을 '인류의 평화를 위해'로 직역한다고 해도 틀리다고 할 수는 없을 것 같다. 다만 문제라면 이 노래가 인류의 평화가 아닌 남녀관계의 메시지를 담고 있다는 것이다. 하긴 세상의 온갖 분쟁의 상당량이 바로 여기에서 비롯된다고 하면 누구에게는 이거야말로 그만큼 가장 절실하고 심각한 문제일 수도 있겠다. 남녀관계란 그렇게 묘하게 어렵다.

앨버트 해몬드는 다소 독특한 경력을 가진 인물이다. 그는 1944

년 영국 런던에서 태어났다. 그의 부모는 원래 스페인 남단의 영국령인 지브롤터에서 살았다. 제2차 세계대전이 발발하고 지브롤터가 치열한 전장이 되자 잠깐 영국으로 피난을 떠났는데 그사이 런던에서 앨버트 해몬드가 태어났다. 그러나 전쟁이 끝나자 가족은 다시 지브롤터로 돌아갔고 앨버트 해몬드는 그곳에서 성장했다. 그가 열여섯 살 때 결성한 다이아몬드 보이스Diamond Boys는 흔히 스페인 최초의 로큰롤밴드로 불린다. 열여덟에 그는 활동무대를 영국으로 옮겼는데, 1966년 보컬 그룹 패밀리 도그The Family Dogg를 결성해 활동하며 이름을 알리기 시작했다. 패밀리 도그 시절 만난 작사가 마이크 헤이즐우드와 콤비를 이루어 작곡가로서도 명성을 얻었다.

앨버트 해몬드는 가수보다는 작곡가로서 더 유명한 인물이다. 그가 만든 히트곡들이 많은데 대표적으로 홀리스의 1974년 히트곡이자 심플리 레드의 리메이크로도 유명한 ‹The air that I breathe›, 스타쉽의 ‹Nothing's gonna stop us now›, 시카고의 ‹I don't wanna live without your love›, 다이아나 로스의 ‹When you tell me that you love me›, 에이스 오브 베이스의 ‹Don't turn around› 등이 있다.

가수로서 그의 히트곡은 1972년에 발표한 동명앨범의 수록곡 ‹It never rains in Southern California›가 사실상 유일하다. 홀리스의 ‹The air that I breathe›도 원래는 「It Never Rains in Southern California」 앨범에서 자신이 직접 불러 실었던 곡이지만 그때는 히트하지 못했다. 하지만 앨버트 해몬드에게는 유독 우리나라에서 엄청난 사랑을 받은 노래가 한 곡 있으니 바로 ‹For the peace of all mankind›다. 이 곡은 1973년에 발표한 앨범 「The Free Electric Band」의 수록곡인데, 거창한 제목과 다르게 노래의 가사는 참 뜻밖이다.

You turned me on

So bad that there was only one thing on my mind

An over night affair was needed at the time

이렇게 시작되는 노래의 가사가 암시하는 것은 아마도 하룻밤의 사랑, 소위 원나잇스탠드를 얘기하는 것일 수도 있고, 그렇게 시작되어 그보다는 조금 더 진전된 사랑의 첫 단계일 수도 있다. 하지만 어쨌든 그 사랑은 더 나아가지 못한다. 이야기는 얼마 못 가 이별의 종점으로 향한다.

For the peace, for the peace, for the peace of all mankind

Will you go away, will you go away

Will you vanish from my mind

노래가 지겹도록 반복하고 있는 것은 인류의 평화를 위해 제발 좀 떠나달라는 것이다. 화자는 원치 않지만 그녀가 먼저 떠난 것으로 해석될 여지도 있기는 하다. 그렇다면 이 노래는 버림받은 남자의 가슴 아픈 이별이야기가 될 텐데, 어느 쪽이라도 결과는 이별이다. 굳이 'for the peace of all mankind'라는 표현까지 갖다 붙일 필요가 있었을까(내가 아는 한 노래의 가사에 이 표현이 등장하는 다른 곡은 없다). 생각해 보면 참 능청스러운 이별노래다. 나는 앨버트 해몬드가 후렴구의 'Will you go away'를 반복하다 스스로 감정에 취해 거의 울먹이듯 부르는 대목을 들을 때마다 한 번씩 피식 웃게 된다.

〈For the peace of all mankind〉는 한국인이 좋아하는 전형적인 팝송이어서 그런 콘셉트의 컴필레이션 앨범에 단골로 등장한다. 음반을 찾아보니 얼핏 보이는 것만도 「한국인이 좋아하는 팝 음악 40」

을 비롯해 국내 유수의 라디오 프로그램들이 그 이름을 걸고 만든 「이종환의 음악살롱」, 「김광한의 팝스 다이얼」, 「그대와 여는 아침」 등에 이 노래가 수록되어 있다.

노래듣기

Born in the U.S.A.

Bruce Springsteen, 「Born in the U.S.A.」(1984)

역사상 가장 심하게 오역된 노래 중 하나로 브루스 스프링스틴Bruce Springsteen의 ‹Born in the U.S.A.›를 빼놓을 수 없다. 이 노래는 어찌 보면 오역되기 딱 좋은 제목과 ‘미국에서 태어나’라고 반복적으로 외치는 포효, 그리고 그를 받치는 박력 있는 사운드 덕분에 터무니없게도 미국의 열정과 희망을 상징하는 ‘미국 찬가’가 되었다. 정작 노래가 담고 있는 정신은 정반대였음에도 불구하고 말이다. 돈과 쾌락에 빠져드는 미국사회의 이면을 질타했던 이글스의 ‹Hotel California›가 엉겁결에 아름다운 미국 서부를 찬양하는 노래로 둔갑했던 것과 같은 이치이다.

1974년 음악평론가 존 랜도는 『롤링 스톤』에 이렇게 썼다. “나는 로큰롤의 미래를 보았다. 그의 이름은 브루스 스프링스틴이다.” 존 랜도의 예측은 1975년 브루스 스프링스틴이 앨범 「Born to Run」을 발표하면서 현실이 되었다. 그해 가을 브루스 스프링스틴은 미국의 유력 시사주간지인 『타임』과 『뉴스위크』의 표지를 동시에 장식하

며 화제의 인물로 떠올랐다. 일개 뮤지션이 한꺼번에 양대 시사지의 표지를 접수한 것은 사상 최초의 일이었다. 미국은 브루스 스프링스틴 열풍에 휘말렸고, 특히 노동자 계급은 낡은 청바지를 입은 이 젊은 로커에게 '보스The Boss'라는 별명을 부여하며 기꺼이 자신들의 영웅으로 삼았다.

브루스 스프링스틴이 대중적으로 가장 큰 성공을 거머쥔 앨범은 1984년작 「Born in the U.S.A.」이다. 앨범은 빌보드 앨범차트 정상을 차지했고, 동명의 타이틀곡을 비롯해 무려 7개의 톱10 히트곡이 터져 나왔다. 한 장의 앨범에서 7개의 톱10곡이 나온 것은 이보다 앞서 엄청난 인기 속에 공전의 히트를 기록한 마이클 잭슨의 전설적인 앨범 「Thriller」가 거둔 것과 맞먹는 성적이었다. 「Born in the U.S.A.」는 현재까지 미국에서만 1,500만 장, 전 세계적으로는 3천만 장이 넘게 팔렸다. 이렇듯 거대한 성공도 이 노래가 미국 찬가로 오해되는 데 상당한 역할을 했을 것이다.

그러나 실제 노래에는 미국을 향한 슬픔과 연민, 분노와 절규가 담겨 있다. 보다 구체적으로는 베트남 전쟁에 대한 냉정한 고발이다. 나는 미국에서 태어났지만, 태어날 때부터 가난하고 별 볼 일 없어서 존중받지 못했고, 그러다 작은 범죄에 연루된 대가로 베트남전에 끌려가게 된다.

Got in a little hometown jam
So they put a rifle in my hand
Sent me off to a foreign land
To go and kill the yellow man

조그만 동네의 범죄에 얽혔고
그들은 내 손에 총을 쥐여주었지
가서 노란 사람들을 죽이라고
내 손에 총을 쥐여주었지

전쟁이 끝나도 상황은 그대로이다. 총탄이 빗발치고 잔혹하고 무의미한 죽음이 난무하던 전장에서 돌아와 마주치는 것은 조금도 나아지지 않은 노동자의 암울한 현실일 뿐이다. 비극은 계속된다.

Down in the shadow of the penitentiary
Out by the gas fires of the refinery
I'm ten years burning down the road
Nowhere to run ain't got nowhere to go

교도소 그늘에 누워
정유공장의 가스불 옆에서
난 10년 동안 그 길을 불티나게 달렸지
도망갈 곳은 없어

Born in the U.S.A.
I was born in the U.S.A.

미국에서 태어났지
나는 미국에서 태어났지

내가 태어난 곳은 희망의 나라, 위대한 기회의 땅 미국이 아니라

빌어먹을 미국이다. 노동자 계급을 대변하던 브루스 스프링스틴이 노래를 통해 말하고자 했던 것이다. 그러나 많은 사람들이 'born in the U.S.A.'라는 구절만을 그 행진곡풍의 웅장한 멜로디와 함께 따라 부르며 노래는 전혀 다른 방향으로 읽히게 되었다. 압권은 1984년 재선에 도전한 공화당 후보 로널드 레이건이 자신의 선거운동 캠페인 송으로 이 노래를 사용한 것이었다. 그는 군중이 운집한 유세장에서 이 노래를 배경으로 '미국의 희망'을 외쳤다. 결과적으로 그는 재선에 성공했고, 공화당 정권은 1988년 레이건의 뒤를 이은 조지 부시(아버지)까지 그 후 8년간 더 이어졌다. 골수 민주당 지지자인 브루스 스프링스틴으로서는 참으로 어처구니없는 일이었다.

〈Born in the U.S.A.〉는 원래 전작인 1982년 앨범 「Nebraska」에 수록하기 위해 만든 노래였다. 이때는 잔잔한 어쿠스틱 편곡으로 이루어진 곡이었지만, 앨범의 콘셉트에 부합하지 않는다는 이유로 누락되었다가 차기작에 실리게 되었다. 그사이 노래는 극적인 변화를 맞이하게 된다. 브루스 스프링스틴의 분신이라 할 수 있는 이 스트리트 밴드E Street Band의 도움 속에 불꽃같이 뜨거운 록 넘버로 탈바꿈한 것이다. 결과적으로는 이러한 음악적 스타일도 이 곡이 미국 찬가로 오역되는 데 큰 역할을 했다. 역사에 가정이란 존재하지 않는다지만, 만약 〈Born in the U.S.A.〉가 원래의 편곡대로 「Nebraska」에 실렸다면 오늘날의 오역은 발생하지 않았을까? 하지만 그리되었더라면 아마도 이 노래와 앨범의 기록적인 성공 역시 없었을 것이다.

No woman, no cry

Bob Marley and The Wailers, 「Natty Dread」(1974)

밥 말리Bob Marley는 1970년대 자메이카의 레게가 팝 음악의 중심부를 강타하는 데 선구적인 역할을 했다. 서구 팝과 레게의 본격적인 조우는 1973년 밥 말리 앤 더 웨일러스Bob Marley and The Wailers의 음반이 아일랜드 레이블을 통해 세계시장에 발매되면서 시작되었다. 1974년 에릭 클랩튼의 재기를 알린 축포가 된 히트곡 〈I shot the sheriff〉는 원래 웨일러스The Wailers가 1973년에 발표했던 곡을 리메이크한 것이다. 레게는 형식적으로 답보 상태에 갇혀 있던 팝계에 불어온 신선한 바람이었다. 수많은 서구 뮤지션들이 레게에 주목했고, 앞다투어 자신들의 음악에 레게를 끌어들였다.

레게와 관련된 그 모든 현상과 사건들은 밥 말리를 빼고는 설명할 수 없다. 당연히 그의 노래 중에는 레게의 역사 속에서 반드시 언급되어야 할 중요한 곡들이 많다. 그중 하나가 〈No woman, no cry〉이다.

밥 말리 앤 더 웨일러스의 세계시장 데뷔는 이들이 아일랜드 레코드를 통해 발매한 첫 번째 음반인 1973년의 「Catch a Fire」를 통

해 이루어졌다. 여기에 히트곡 ‹Stir it up›이 수록되어 있다. 같은 해 가을 발표된 차기작 「Burnin'」에는 ‹Get up, stand up›, ‹I shot the sheriff› 등이 실렸다. ‹No woman, no cry›는 이어진 1974년 앨범 「Natty Dread」의 수록곡이다. 하지만 ‹No woman, no cry›는 앨범에 실린 스튜디오 녹음 버전보다는 1975년에 발매된 라이브 앨범 「Live!」에 수록된 버전이 더 유명하다. 밥 말리의 음악을 총정리한 베스트앨범으로 그가 죽은 뒤 1984년에 발표된 「Legend」에도 이 라이브 버전이 수록되어 있다.

　‹No woman, no cry›의 의미와 관련해서는 반쯤은 농담에 가까운 재미있는 해석들이 존재한다. 가장 일반적으로는 문자 그대로 ‘여인이여, 울지 말아요’라고 해독하는 것이 올바르지만 가사는 대단히 사회비판적인 메시지를 담고 있다.

> **No woman, no cry** (x4)
> **I remember**
> **When we used to sit in the government yard in Trench town**
> **Oba, Observing the hypocrite**

　트렌치 타운은 자메이카의 수도 킹스턴 안에 있는 슬럼가의 지명으로 밥 말리가 태어난 곳이다. 중년의 백인 장교였던 아버지와 10대 흑인 어머니 사이에서 태어난 그는 트렌치 타운에서 가난하고 비참한 어린 시절을 보냈다. 노래 속에서 그곳의 정부청사 앞마당에 앉아 우리가 보는 것은 위선자들이다. 그들은 피폐한 민중의 삶 따위에는 관심도 없이 오직 자신들의 안위와 이권만을 챙기는 탐욕스러운 정치가들이다. 그들에 대한 비판적인 시선과 현실을 바꾸려는 지난한 투쟁을 담고 있으면서, 그럼에도 불구하고 애써 희망을 노래하고 있는

것이 〈No woman, no cry〉다. 지금 힘들고 미래 역시 쉽지는 않겠지만, 그래도 울지 말라고 노래는 사람들을 다독이고 위무한다. 그리고 'Everything's gonna be alright'라는 유명한 가사가 반복된다. 여기서 '여자'는 일반적인 여성, 더 나아가 자메이카 민중과 자메이카 그 자체를 의미하기도 한다. 여기까지가 일반적이고 올바른 해석이다.

반면 농담에 가까운 또 다른 재미있는 해석은 이런 것들이다. 그것은 'woman'의 앞에 문법적으로는 굳이 필요하지 않은 'no'가 들어가면서 야기되었다. 어디까지나 전반적인 가사와는 무관하게 노래의 제목만을 위트 있게 번역하는 방식이다. 첫 번째는 '여자가 없으면 눈물도 없다'라고 읽는 것이다. 세상의 온갖 슬픔이 이룰 수 없는, 이루지 못한 사랑 때문에 생긴다는 사실을 떠올린다면 이것은 상당히 설득력 있는 얘기가 된다. 물론 여성의 입장에서라면 거꾸로 '남자가 없으면 눈물도 없다'가 될 것이다. 다른 하나는 '울지 않으면 여자도 아니다'라고 번역하는 것이다. 여기에 대해서는 따로 설명을 붙이지 않겠다. 어차피 웃자고 하는 이야기다.

밥 말리는 살아생전 조국 자메이카에서 정치적으로도 거물이었다. 빈민층의 우상이었던 그는 정치적으로 상당한 영향력을 가졌으며, 그래서 반대로 위정자들에게는 대단히 위협적인 인물로 받아들여졌다. 그는 끊임없는 암살 위협에 시달렸으며, 1976년에는 실제로 총에 맞아 죽을 뻔한 적도 있었다. 이 사건을 계기로 한동안 조국을 등졌던 밥 말리는 1978년 킹스턴에 돌아와 무대에 올랐는데, 이 자리에서 당시 수상과 반군 지도자를 동시에 무대 위로 불러내 악수하게 만드는 놀라운 장면을 연출하기도 했다. 내전이 심각했던 당시 자메이카에서는 누구도 상상할 수 없는 감동적인 순간이었으며, 오직 밥 말리만이 할 수 있는 일이었다. 그날 그 현장에서 〈No woman, no cry〉를 들으

며 누군가 울었다면 그건 슬픔의 눈물이 아니라 환희에 찬 감격의 눈물이었을 터이다. 안타깝게도 밥 말리는 1981년 서른여섯 살의 아까운 나이에 뇌종양으로 이른 죽음을 맞았다.

노래듣기

Killing me softly with his song

Roberta Flack, 「Killing Me Softly」(1973)

팝송 중에는 실제의 인물을 노래한, 혹은 실제 인물과 연관된 일화를 가진 노래들이 적지 않다. 예를 들어 돈 맥클린Don Mclean의 ‹Vincent›는 유명한 화가 빈센트 반 고흐를 노래한 것이고, 스티비 원더의 ‹Sir Duke›는 재즈계의 공작 듀크 엘링턴에게 헌정한 곡이다. 그런가 하면 에릭 클랩튼이 데릭 앤 더 도미노스 시절에 노래했고 후에 MTV 언플러그드 공연 실황 녹음으로도 사랑받은 ‹Layla›는 당시 그가 사랑했던 조지 해리슨의 아내 패티 보이드를 그리는 연가였고, 그의 또 다른 노래 ‹Tears in heaven›은 어린 나이에 추락사한 아들 코너를 잃은 슬픔을 담은 곡이다. 그리고 로버타 플랙Roberta Flack의 ‹Killing me softly with his song›에도 사연이 있다.

1939년생인 로버타 플랙은 1960년대 말 데뷔한 이래 팝과 재즈와 소울을 자유롭게 넘나들며 폭넓은 사랑을 받았다. 그런 그녀의 대표곡으로는 단연 2개의 히트송이 꼽히는데 첫 번째는 1972년에 발표한 ‹The first time ever I saw your face›다. 영화 «어둠 속에 벨이 울릴 때»의 주제곡이기도 했던 이 노래는 그녀의 첫 번째 빌보드 싱

글차트 넘버원 곡이었는데, 6주 연속 정상을 차지하며 1972년 한 해를 통틀어 가장 오래 1위에 머문 곡이 되었다. 두 번째는 곧바로 이어진 히트곡 ‹Killing me softly with his song›이다. 1973년에 발표된 노래는 5주간 빌보드 싱글차트 1위를 차지하며 전년도에 이어 그래미 '올해의 레코드' 부문 2연패의 영광을 안겨주었다. 이 노래는 소울풀한 목소리로 재즈와 팝을 아우르는 로버타 플랙의 매력이 잘 드러나는 곡이다.

흥미로운 사실은 노래의 제목과 가사에 등장하는 'his song'의 '그'가 실존 인물이라는 점이다. 이 노래는 로버타 플랙의 오리지널이 아니다. 처음 이 노래를 녹음한 사람은 포크 싱어송라이터 로리 리버맨Lori Lieberman으로 1971년에 최초로 녹음했다. 이 노래가 탄생한 배경은 다음과 같다. 어느 날 돈 맥클린의 콘서트에 갔다가 무대 위에서 노래하는 그의 모습에 깊은 감명을 받은 그녀는 그날의 느낌을 노먼 김벨Norman Gimbel에게 얘기했고, 노먼은 그것을 토대로 가사를 썼다. 노먼의 가사에 찰스 폭스Charles Fox가 곡을 붙여 이 노래를 완성했고, 첫 레코딩의 주인공은 당연히 노래의 출발점이었던 로리 리버맨이 되었다.

하지만 그녀의 노래는 거의 알려지지 못했다. 어쩌면 노래는 처음부터 그렇게 로버타 플랙에게 가기로 정해져 있었는지도 모르겠다. 1972년의 어느 날 로버타 플랙은 비행기에서 우연히 이 노래를 듣게 되었는데 그 순간 바로 '이 노래는 내 노래다, 내가 불러야겠다'라고 결심했다고 한다. 로버타 플랙은 1973년 노래를 리메이크했고, 그녀에게는 물론 팝의 역사에서도 밝게 빛나는 큰 히트곡이 되었다. ‹Killing me softly with his song›은 이후 많은 가수들에 의해 리메이크되었는데, 그중 가장 유명한 것은 1996년 힙합계의 거물 그룹 푸지스The Fugees가

리메이크한 것이다. 푸지스는 이 리메이크로 1997년 그래미를 수상했다. 이 성공을 마지막으로 이들은 해산하고 멤버였던 로린 힐과 와이클리프 진, 프라스가 각각 솔로로 독립해 혼자서도 뛰어난 활동을 보여준 것도 잘 알려진 바다.

시작할 땐 전혀 의도치 않았는데, 마지막도 돈 맥클린의 얘기로 끝나게 되었다. 그와 관련해 또 하나의 재미있는 이야기가 남아 있기 때문이다. 그의 노래 중에 ‹American pie›라는 곡이 있다. 러닝타임 8분이 넘는 대곡으로 1971년에 발표되었는데, 나중에 마돈나가 리메이크하기도 했던 이 곡의 가사 중에도 실존 인물과 연관된 사건이 등장한다. 오래전 2월의 어느 날 신문배달을 하던 소년은 충격적인 기사를 접한다. 노래 속에서 그날은 ‘The day the music died’, 그러니까 ‘음악이 죽은 날’인데 정확히 1959년 2월 3일이다. 운명의 그날 미국 클리블랜드 레이크 북쪽 상공에서 발생한 경비행기 추락사고는 당시 로큰롤계의 떠오르는 신성들이던 버디 홀리와 리치 발렌스, 빅 바퍼의 생명을 한꺼번에 앗아갔다.

노래듣기

Knife

Rockwell, 「Somebody's Watching Me」(1984)

미국 미시건주 디트로이트는 '모터 타운'이라고 불린다. 미국의 세계적인 자동차 업체들인 GM, 포드, 크라이슬러 등의 본사가 위치해 있어(정확히 말하면 포드의 본사는 디트로이트의 지척에 있는 디어본에 있다) 자동차 산업이 도시를 먹여 살렸기 때문이다. 디트로이트는 자동차 산업이 쇠락하고 도시가 활력을 잃은 후에는 '유령 도시 Ghost City'라는 오명을 얻었다. 하지만 예전만 못해도 자동차 산업은 여전히 디트로이트의 상징이어서 해마다 이곳에서 열리는 '디트로이트 모터쇼'는 지금도 세계 5대 모터쇼 중의 하나로 그 권위를 인정받는다.

그러나 음악 팬들에게 디트로이트는 그보다는 흑인음악의 명문 레이블 '모타운레코드'가 자리했던 도시로 기억된다. 여기서의 '모타운'도 애초 디트로이트의 별명인 모터 타운에서 따온 것이다. 모타운레코드는 베리 고디 주니어 Berry Gordy Jr.가 1958년에 설립한 탐라레코드를 모태로 하고 있는데, 1960년 모타운레코드그룹으로 재편되었다. 이때부터 본거지를 LA로 옮기는 1972년까지 모타운의 본사는 디트로이트에 있었다. 팝스타 비욘세의 출연으로 화제를 모았고 후에 뮤지컬

화되기도 한 영화 «드림 걸스»가 바로 이 시절의 모타운레코드의 이야기를 다룬 영화다. 영화 속에서 베리 고디 주니어의 역할은 제이미 폭스가 맡았다.

베리 고디 주니어는 모타운의 음악적 지향에 결정적인 영향력을 행사했는데, 그의 지론은 백인들에게도 팔리는 말랑말랑한 흑인음악을 만드는 것이었다. 때문에 모타운의 음악은 지나치게 상업적이고 천편일률적이라는 비판에 직면하기도 했지만, 그럼에도 불구하고 모타운이 흑인음악의 대중화에 절대적 기여를 한 최고의 레이블이라는 사실에는 의심의 여지가 없다. 당연히 모타운에 속했던 뮤지션들의 이름만 꼽아보아도 흑인음악의 역사가 되고 전설이 된다. 스모키 로빈슨과 미러클스, 다이아나 로스와 슈프림스, 스티비 원더, 마빈 게이, 잭슨 파이브와 마이클 잭슨, 템프테이션스, 포 탑스, 글래디스 나이트 등이 모두 모타운을 대표했던 뮤지션들이다. 그런데 이런 거장들 사이에서 아주 잠깐 이름을 알렸던 의외의 인물이 하나 있다. 그의 이름은 락웰Rockwell, 그의 발라드 ‹Knife›는 한때 우리나라 라디오와 음악다방을 장악했던 최고의 히트곡이었다.

1984년 락웰의 데뷔앨범 「Somebody's Watching Me」가 발매되었다. 펑키한 리듬감이 일품인 동명의 타이틀곡은 빌보드 R&B/ Hiphop 차트 1위, 싱글차트 2위까지 오르는 초대형 히트를 기록했다. 이어진 싱글 ‹Obscene phone caller›도 톱40에 안착하며 뒤를 이었지만, 한국 팬들에게 락웰의 대표곡은 누가 뭐래도 ‹Knife›이다.

노래는 제목에서 알 수 있듯 칼에 베인 것처럼 아픈 사랑에 관한 이야기다.

You touched my life
With the softness in the night
My wish was your command

한때 당신은 밤의 부드러움으로 나를 어루만졌고, 그때는 나의 바람이 당신의 명령이었을 만큼 두 사람은 일체감을 느끼며 완벽한 사랑을 나누었다. 하지만 다음 순간 사랑은 깨지고 아픔이 찾아온다. 칼에 베인 것 같은 극심한 통증이다.

Knife, cuts like a knife
How will I ever heal
I'm so deeply wounded
Knife, cuts like a knife
You cut away the heart of my life

조금은 잔인한 얘기 같지만, 사랑을 베는 데는 역시 칼이 제격이다. 국내 인디 뮤지션 참깨와 솜사탕의 노래 중에 ‹마음을 베는 낫›이라는 곡이 있지만 동서양을 막론하고 마음을 베고 사랑을 베는 데는 칼이 어울린다. 락웰의 ‹Knife›는 가장 직선적인 가사로 그것을 노래한 팝송이다. 가사를 실어 나르는 애잔한 멜로디는 칼날을 예리하게 벼리는 훌륭한 연장 같다. 어차피 끊어내고 잊어야 할 사랑이라면 잘 벼린 칼로 단번에 베는 것이 차라리 덜 아플지도 모른다.

주목할 만한 또 한 가지는 락웰의 아주 특별한 가족관계다. 락웰의 본명은 케네디 윌리엄 고디Kennedy William Gordy로, 모타운의 절대군주 베리 고디 주니어의 아들이다. 그러니까 모타운 제국의 비밀스런

황태자였던 셈이다. 하지만 가수로 데뷔할 당시 그는 이 사실을 철저히 숨겼다. 아버지를 등에 업고 출세하기 싫어서였다고 하는데, 그래도 아버지의 후광은 어쩔 수 없이 드러난다. ‹Somebody's watching me›에서 백업 보컬을 담당하는 이는 무려 마이클 잭슨과 그의 형 저메인 잭슨이다.

아직 끝이 아니다. 여배우 론다 로스 켄드릭Rhonda Ross Kendrick은 그의 이복동생인데 그녀의 어머니가 바로 다이아나 로스다. 《드림걸스》에서도 그려지듯 베리 고디 주니어와 다이아나 로스는 한동안 연인관계였다. 마지막으로 2011년 여름, 세계를 셔플댄스의 열풍으로 초대한 ‹Party rock anthem›의 주인공 엘엠파오LMFAO는 특이하게도 삼촌과 조카로 이루어진 듀오로 화제를 낳았다. 이들 중 삼촌인 레드푸Redfoo는 본명이 '스테판 켄달 고디'로 락웰의 이복동생이다. 조카 스카이 블루Sky Blu는 본명이 '스카일러 오스틴 고디'로 베리 고디 주니어의 손자다. 그러니까 스카이 블루는 락웰에게는 이복동생의 아들로 조카뻘이 된다.

아쉽게도 락웰은 데뷔앨범 이후 두 장의 앨범을 더 발표했지만, 별다른 활약을 보여주지 못한 채 슬며시 잊히고 말았다. 그러나 사랑의 상처를 노래한 ‹Knife›는 시대를 뛰어넘어 사랑받는 명 발라드로 남았다.

Honesty

Billy Joel, 「52nd Street」(1978)

빌리 조엘Billy Joel은 국내에도 팬이 많은 뮤지션이다. 그의 노래 중에 사랑받은 곡들도 당연히 많다. 우선 하모니카 인트로가 멋진 1973년 작 ‹Piano man›을 시작으로 ‹New York state of mind›와 ‹Just the way you are›, ‹She's always a woman›으로 이어지는 일련의 발라드 곡들이 먼저 떠오른다. 하지만 한때 권투선수로도 활약했던 그는 천생 로커이기도 해서 그의 노래 중에는 ‹Movin' out›, ‹My life›, ‹It's still rock and roll to me›, ‹Uptown girl›, ‹We didn't start the fire›, ‹River of dreams› 등 사랑받는 록 넘버들도 많다. 도입부의 쓸쓸한 휘파람 소리로 시작해 중간에 격렬한 록이 되었다가 말미에 다시 그 휘파람으로 회귀하는 드라마틱한 곡 ‹The stranger›도 빼놓을 수 없다. 그리고 또 한 곡 ‹Honesty›가 있다.

이 노래는 1978년에 나온 앨범 「52nd Street」에 수록되어 있다. 1977년에 발표되어 큰 성공을 거둔 전작 「The Stranger」의 뒤를 잇는 작품이다. 빌리 조엘의 통산 여섯 번째 정규앨범이며, 그가 처음으로

빌보드 앨범차트 1위를 차지한 히트앨범이기도 하다. 빌리 조엘은 이 앨범으로 1979년 그래미 어워즈에서 '올해의 앨범상'을 수상했다. 그 해 그래미 '최우수 남성 팝 보컬 퍼포먼스' 부문도 그의 차지였으며, 비록 수상하지는 못했지만 ‹Honesty›로 '올해의 노래' 부문에 노미네이트되기도 했다.

앨범의 제목인 '52번가'는 미국 맨해튼에 있는 거리로 1940년 대 비밥 재즈의 산실이었던 명소이다. 당시 52번가는 크고 작은 재즈 클럽들이 불야성을 이루었으며 찰리 파커, 마일즈 데이비스, 디지 길레스피 등 수많은 재즈의 거장들이 밤마다 뜨거운 공연을 펼쳤다. 그 래서 52번가는 모던 재즈의 출발점이 되었던 장소로 공인되고 있다. 뉴욕에서 태어난 빌리 조엘은 언제나 뉴욕을 사랑했다. 대표곡 ‹New York state of mind›는 그가 자신의 고향 뉴욕에 바친 헌사와도 같은 곡이다. '52번가'를 앨범의 제목으로 택한 이유도 같은 맥락에서 찾을 수 있을 것이다. 당시 소속사였던 CBS 건물도 52번가에 있었다. 「The Stranger」와 「52nd Street」이 그의 작품들 중 가장 재즈적 색채가 짙은 앨범인 이유도 거기에 있다.

흔히 엘튼 존과 빌리 조엘을 영미 양국의 피아노맨이라 칭한다. 두 사람이 모두 피아노 연주에 능하고 피아노를 앞세운 음악을 주로 구사하기 때문인데, 둘은 실제로 함께 '피아노맨' 콘서트를 펼친 적도 있다. ‹Honesty›는 빌리 조엘의 대표적인 피아노 발라드로 꼽힌다. 애잔한 선율 속 가사는 우리에게 정직, 솔직하다는 것이 실은 얼마나 어려운 일인가를 상기시킨다.

Honesty is such a lonely word
Everyone is so untrue

Honesty is hardly ever heard
But mostly what I need from you

정직함이란 정말 외로운 단어입니다
모든 사람들이 너무나 진실하지 못하지요
정직함은 거의 듣기 어려운 것
하지만 내가 그대에게 정말 받고 싶은 것입니다

정직함이 정말로 외로운 단어라면 참 서글픈 일이다. 모두가 정직하지 못한 세상에서 누군가 혼자서 정직하다면 그 사람은 가사처럼 필시 외로워지고 말 것이다. 아무리 삭막하고 거짓된 세상이지만, 그럼에도 바라는 것은 전부가 그렇지는 않을 것이라는 믿음을 지키는 일이다. 아직은 적지 않은 진실된 이들이 있고 그들로 인해 그래도 살 만한 세상이라는 희망을 저버리지 않을 수 있다.

한 가지 잘 알려지지 않은 흥미로운 사실은 「52nd Street」이 상업용 CD(컴팩트 디스크)로 출시된 최초의 앨범이라는 것이다. CD는 1974년 네덜란드 전자회사 필립스가 기존의 레코드와 카세트테이프를 대체할 목적으로 처음 연구하기 시작했다. 일본의 소니도 그와 거의 동시에 개발에 착수했다. 두 회사는 이후 공동으로 연구소를 설립하고 CD를 만들어냈고 1970년대 말 시제품들이 등장했으며, 1980년대 들어 본격적으로 양산되기 시작했다. 1982년 8월, 클라우디오 아라우가 녹음한 쇼팽의 왈츠가 최초의 상업용 CD였고, 그해 10월에 나온 빌리 조엘의 「52nd Street」이 사상 처음으로 CD로 제작된 앨범이었다. 이 앨범은 소니에서 출시되었는데, 최초의 상업용 CD 플레이어인 'Sony CDP-101'이 나온 것도 그때다.

한때 레코드 등 기존의 매체를 과거의 유산으로 돌리며 음반시장의 대세로 떠올랐던 CD도 이제 디지털 오디오 파일에 자리를 내주고, 역사의 뒤안길로 사라질 운명에 처했다. 세월이란 참 무심한 것이고, 기술의 발전은 좀처럼 예측할 수 없는 것이다. CD의 전성기는 30년을 채 채우지 못했다.

Gloomy Sunday

Billie Holiday, 「The Essence of Billie Holiday」(1991) (원래 1941년 발표)

허구인 줄 알면서도, 혹은 허구일 가능성이 높은 줄 알면서도 끌리는 이야기가 있다. 팝 음악과 관련해서라면 ‹Gloomy Sunday›가 바로 그런 노래일 것이다.

이 노래는 헝가리 작곡가 레조 세레스Rezso Seress가 1933년에 작곡한 곡이다. 헝가리어 제목은 ‹Szomoru vasarnap›, 번역하면 '우울한 일요일'이다. 처음에는 가사가 없는 연주곡이었지만 나중에 헝가리 시인 라즐로 자보르Laszlo Javor가 가사를 붙였다. 1935년에 팔 칼마르 Pal Kalmar라는 헝가리 가수가 처음 녹음했고, 영어로는 1936년 할 켐프Hal Kemp가 자신의 재즈 오케스트라와 함께 녹음한 것이 최초이다. 레조 세레스는 프랑스에 체류하고 있을 때 이 곡을 썼다. 그래선지 불어로 가사를 붙인 샹송으로도 꽤 인기를 얻었는데, 가장 유명한 것은 1936년 다미아Damia가 발표한 ‹Sombre dimanche›이다.

‹Gloomy Sunday›는 '헝가리의 자살 노래'로 불리는데, 여기에는 숱한 믿을 수 없는 이야기들이 따라다닌다. 이 노래가 레코드로 발

표되고 라디오 방송을 타기 시작한 후 불과 몇 주 만에 헝가리에서만 187명이 자살했고, 유럽 전역에서 자살한 이의 숫자는 수백 명에 이르렀다. 1936년 프랑스 파리에서 열린 한 오케스트라의 연주회에서 드럼 연주자가 연주 도중 권총으로 자신의 머리를 쏜 것을 시작으로 단원 모두가 자살했다. 당시 그들이 연주하고 있던 곡이 ‹Gloomy Sunday›였다. 이것들을 액면 그대로 믿기는 어렵다. 하지만 이 노래는 당시 자살의 송가로 불렸고, 영국 BBC는 자살을 부추긴다는 이유로 방송 금지했다. 『뉴욕 타임즈』에도 ‘수백 명을 자살하게 만든 노래’라는 제목으로 기사가 실렸다고 하니 완전히 꾸며낸 거짓으로 치부할 수도 없을 것 같다. 아마도 사실을 약간 부풀려 각색한 과장된 이야기로 보는 것이 맞지 않을까 싶은데, 경제적 침체와 전쟁의 기운으로 암울했던 당시의 시대상도 이와 같은 이야기가 탄생하는 데 일조했을 것이다. 그런 시대적 배경에서 실제로 자살하는 사람들이 많았고, 마침 그 시기에 이 곡이 여기저기서 들렸다면 충분한 개연성이 생긴다.

가사를 살펴보면 왜 이 노래가 ‘자살의 송가’로 여겨지는지 쉽게 이해할 수 있다.

Gloomy is Sunday, with shadows I spend it all
My heart and I have decided to end it all
Soon there'll be candles and prayers that are sad I know
Let them not weep, let them know that I'm glad to go

하루 종일 그림자들과 함께했던 우울한 일요일
내 마음은 이미 모든 것을 끝내기로 결심했다
곧 초를 들고 슬픔에 젖어 기도하는 이들이 있으리
아무도 슬퍼하지 않기를, 나는 기꺼이 떠나가리니

Death is no dream, for in death I'm caressing you
With the last breath of my soul I'll be blessing you
Gloomy Sunday

죽음 안에서 내가 너를 어루만지므로 죽음은 꿈이 아니다
내 영혼의 마지막 숨결로 나는 너의 축복을 빈다
우울한 일요일

이토록 슬픈 노래를 수많은 가수들이 불렀지만 최고의 녹음은 역시 빌리 홀리데이Billie Holiday다. 그녀는 1941년에 ‹Gloomy Sunday›를 녹음해 발표했다.

빌리 홀리데이의 삶은 그 자체에서 비극의 냄새가 난다. 어려서 부모에게 버림받고 거리에서 몸을 파는 여자가 되었다가 재즈 가수로 성공했지만, 그 후로도 숱한 남성편력과 약물중독 문제 등으로 굴곡진 삶을 살았다. 1959년 그녀는 차가운 독방에서 알코올과 약물중독으로 사망한 채 발견되었다. 마지막까지 그녀는 비극의 그림자를 벗지 못한 채 떠났다. 이렇듯 삶 자체가 슬픔과 애환과 질곡의 연속이었던 빌리 홀리데이의 목소리는 그 자체로 깊은 우수와 슬픔을 지녔다. 그러니 이 노래가 그녀의 목소리를 만났을 때 어떠했을지는 들어보지 않아도 상상이 가고 들어보면 확실해진다.

이 드라마틱한 이야기의 결말은 그야말로 거짓말 같은 사건으로 끝난다. 곡을 작곡한 레조 세레스가 자살로 생을 마감한 것이다. 그는 1968년 헝가리 부다페스트의 한 건물에서 투신했다. 투신자살 기도 후 병원으로 옮겨졌을 때 그는 숨을 쉬고 있었지만, 병원에서 전깃줄로 목을 매 기어이 죽음을 택했다. 이것이 '자살의 송가' ‹Gloomy

Sunday›의 지독한 결말이다. 투신 직전 그가 ‹Gloomy Sunday›를 듣고 있었다는 확인불가의 그럴 듯한 이야기가 그 결말에 덧붙여졌다.

2000년에 개봉한 영화 《글루미 선데이》를 보았다. 영화는 다시 한 번 나를 이 노래의 우울 속으로 빠뜨렸다. 사운드트랙 앨범에는 실리지 않았지만 영화의 엔딩 크레딧을 장식한 헤더 노바Heather Nova의 ‹Gloomy Sunday›는 빌리 홀리데이만큼이나 깊은 잔상을 남겼다.

버킷리스트는 죽기 전에 꼭 해보고 싶은 것들을 적은 목록이다. 영화 《글루미 선데이》를 본 후 나의 버킷리스트에는 헝가리 부다페스트에 가보는 것이 추가되었다. 영화의 배경이었던 그곳에 너무나 가보고 싶었다. 이제 그것은 내 버킷리스트에서 지워졌다. 2008년에 부다페스트에 갔었기 때문이다. 도시를 가로지르던 다뉴브 강의 정경과 고풍스러운 부다페스트의 야경을 나는 아마도 평생 잊지 못할 것이다. 그 배경음악이 언제나 ‹Gloomy Sunday›일 것임은 두말할 필요가 없다.

내가 뽑은

———

순전히 개인적인 명반 50선

시대순으로 정렬한 것으로
책의 성격상
1990년대까지의
음반으로 제한함

	Chet Baker Sings (1956) 그의 심약한 트럼펫과 목소리는 이보다 더 좋을 수 없다.	**Chet Baker**
	Lady in Satin (1958) 누구라도 빠져들 수밖에 없는, 아마도 가장 대중적인 재즈 앨범이 아닐까.	**Billie Holiday**
	Chuck Berry Is on Top (1959) 로큰롤을 정의한 척 베리의 모든 것이 담겨 있다.	**Chuck Berry**
	The Freewheelin' Bob Dylan (1963) 처음 산 밥 딜런의 앨범. 그 후로 그를 알고 좋아하게 되었다.	**Bob Dylan**
	Getz and Gilberto (1963) 게츠와 조빔, 질베르토의 만남의 결과는 당연하게도 최상의 보사노바 재즈로 귀결되었다.	**Stan Getz**
	Are You Experienced? (1967) 어느 자리건 지미 헨드릭스와 이 앨범이 빠지는 건 상상할 수 없다.	**Jimi Hendrix Experience**
	Strange Days (1967) 충격적인 데뷔앨범을 뒤따라 온 사이키델릭의 걸작.	**The Doors**
	Child Is Father to the Man (1968) 비범한 앨범 아트워크와 그에 걸맞은 매력적인 노래들.	**Blood Sweat & Tears**
	The Beatles(White Album) (1968) 비틀스의 앨범들 중 한 장을 꼽는 것은 언제나 고역이지만, 깊은 고민 끝에 이것.	**The Beatles**
	In the Court of the Crimson King (1969) 묘비명에 새긴 프로그레시브 록의 강렬하면서도 매혹적인 기록.	**King Crimson**

| Songs from a Room (1969) | Leonard Cohen |

문학적 향기, 음유시인 레너드 코헨이 남긴 명작.

| Magic Christian Music (1970) | Bad Finger |

비 오는 밤이라면 강력추천 앨범이다. 술 한잔과 함께라면 금상첨화.

| Abraxas (1970) | Santana |

의심의 여지없는 라틴 록의 최고봉.

| Imagine (1971) | John Lennon |

<Imagine>과 <Oh my love>가 있는데 무슨 말이 더 필요할까?

| Led Zeppelin IV (1971) | Led Zeppelin |

이 앨범을 듣고 또 들으며 그토록 <Stairway to heaven>을 치고 싶어 했었다.

| Concerto Grosso (1971) | New Trolls |

이태리 아트 록의 피할 수 없는 치명적 향기.

| What's Going on (1971) | Marvin Gaye |

마빈 게이의 노래는 <Let's get it on>, 앨범은 이것이다.

| Sticky Fingers (1971) | The Rolling Stones |

각별한 기억, 독일 퀼른의 음반가게에서 만난 앤디 워홀의 저 유명한 지퍼.

| Machine Head (1972) | Deep Purple |

뻔하지만 빼놓을 수 없는 앨범. 기타에 주목한다면 더더욱 그렇다.

| The Rise and Fall of Ziggy Stardust and the Spiders from Mars (1972) | David Bowie |

글램 록이 남긴 위대한 유산.

Closing Time (1973) | Tom Waits

술과 담배와 고독과 허무, 그 끝의 낭만에 가장 어울리는 목소리.

Pronounced Leh-nerd Skin-nerd (1973) | Lynyrd Skynyrd

나의 이메일 아이디가 freebird인 이유.

Between the Lines (1975) | Janis Ian

나지막이 부르는 슬픈 이야기, 가사를 알아도 좋고 몰라도 좋다.

Songs in the Key of Life (1976) | Stevie Wonder

양적으로나 질적으로나 스티비 원더 최고의 앨범.

Point of Know Return (1977) | Kansas

아메리칸 심포니 록의 정수를 담고 있다. 유로피언 아트 록에 대한 미국의 대답.

Slowhand (1977) | Eric Clapton

에릭 클랩튼의 별명은 슬로우핸드고, 이 앨범의 제목이다. 그렇다면…

The Wall (1979) | Pink Floyd

핑크 플로이드의 가장 대중적인, 그러나 여전히 뛰어난 앨범.

Offramp (1981) | Pat Metheny Group

음악도 좋지만 재킷부터 끌렸다. 나는 애당초 좌파였나 보다.

December (1982) | George Winston

비공식 집계지만 국내에서 100만 장 넘게 팔린 유일한 팝 연주음반. 역시 이유가 있다.

Can't Slow Down (1983) | Lionel Richie

자타공인 라이오넬 리치의 최고작, 흑인이 부르는 컨트리의 모범답안.

«Once Upon a Time in America» OST (1984)

내가 가장 좋아하는 영화와 가장 사랑하는 영화음악.

Live Is Life (1984) | **Opus**

클래식 최강국 오스트리아가 낳은 흔치 않은 명품 라이브 록 음반.

Purple Rain (1984) | **Prince**

솔직히 영화는 별로였지만 사운드트랙은 최고였다.

Stationary Traveller (1984) | **Camel**

본인은 아마도 잊었겠지만, 내게 이 앨범을 처음 알게 해준 어느 후배에게 감사를…

Yngwie J. Malmsteen's Rising Force (1984) | **Yngwie Malmsteen**

그 시절에는 도무지 안 들을 수가 없는 앨범이었다.

Brothers in Arms (1985) | **Dire Straits**

마크 노플러는 내가 가장 좋아하는 기타리스트이고, 그 이유는 여기에 담겨 있다.

Slippery When Wet (1986) | **Bon Jovi**

나를 헤비메탈의 세계로 처음 인도한 앨범.

The Joshua Tree (1987) | **U2**

U2의 앨범은 언제나 훌륭하지만 30년도 전에 그 위대함의 정점에 이미 도달했던 것이다.

After Midnight (1988) | **Rod McKuen**

나이를 먹을수록 들을 때마다 한 열 배쯤 좋아지리라 확신한다.

Don't Let Me Be Misunderstood (1988) | **Nina Simone**

60년대의 니나 시몬을 이 한 장으로 만나볼 수 있는 가성비 최고의 앨범.

	The Stone Roses (1989) 매드체스터, 맨체스터 폭발의 선명한 기록.	**The Stone Roses**
	Use Your Illusion I, II (1991) 용감한 선택, 달콤한 결과, 남겨진 영광.	**Guns N' Roses**
	Metallica (1991) 강렬한 투박함. 스래시 메탈의 공인된 마스터피스.	**Metallica**
	Hush (1992) 목소리와 첼로의 환상적인 만남.	**Yo-Yo Ma & Bobby Mcferrin**
	Automatic for the People (1992) 나의 favorite song <Everybody hurts>가 있으므로.	**R.E.M.**
	MTV Unplugged in New York (1994) 영웅이 남긴 창백한 최후의 기록. DVD로 볼 것을 추천한다.	**Nirvana**
	Grace (1994) 제프 버클리가 생전에 남긴 단 한 장의 앨범. 미시시피 강이 삼킨 절절함.	**Jeff Buckley**
	Smash (1994) 동시대 그린데이의 <Basket Case>를 뛰어넘는 네오펑크의 역작.	**The Offspring**
	(What's the Story) Morning Glory? (1995) 영원히 변치 않을 브릿 팝 최고의 명반은 이것이라 생각한다.	**Oasis**
	OK Computer (1997) 나는 명백히 라디오헤드의 광팬인데, 여기서부터 그렇게 되었다.	**Radiohead**

그 시절, 우리들의 팝송

초판 1쇄 인쇄 2018년 10월 1일
초판 1쇄 발행 2018년 10월 8일

지은이 정일서
펴낸이 정상우
편집 이민정
디자인 옥영현
관리 남영애 한지윤

펴낸곳 오픈하우스
출판등록 2007년 11월 29일(제13-237호)
주소 서울시 마포구 동교로13길 34(04003)
전화번호 02-333-3705
팩스 02-333-3745
openhousebooks.com
facebook.com/openhouse.kr
instagram.com/openhousebooks

ISBN 979-11-88285-62-4 03600

* 잘못된 책은 구입처에서 바꾸어 드립니다.
* 값은 뒤표지에 있습니다.

이 도서의 국립중앙도서관 출판예정도서목록(CIP)은 서지정보유통지원시스템 홈페이지(http://seoji.nl.go.kr)와 국가자료공동목록시스템(http://www.nl.go.kr/kolisnet)에서 이용하실 수 있습니다. (CIP제어번호: CIP2018028125)